"十四五"职业教育国家规划教材

设计概论
（第3版）

DESIGN INTRODUCTION
DESIGN

主　编　杨晓旗　黄　虹
副主编　陈玎玎　王　苪

北京理工大学出版社
BEIJING INSTITUTE OF TECHNOLOGY PRESS

内容简介

本书为"十四五"职业教育国家规划教材。全书共7章，较为全面地介绍了设计领域的相关基础知识，包括绪论、设计简史、设计理论、设计程序、设计材料、设计软件及设计前沿。本书内容编排新颖，语言通俗易懂，图文并茂，并有与生活息息相关的设计前沿介绍。本书将理论巧妙地转化为案例分析与设计实践，以应用性和实践性为导向，兼具学术性与可读性，体现了鲜明的时代特色。

本书可作为高职高专院校设计类及相关专业的教材，还可作为设计从业人员的培训教材和参考用书。

版权专有　侵权必究

图书在版编目（CIP）数据

设计概论／杨晓旗，黄虹主编 .—3 版 .—北京：北京理工大学出版社，2023.7 重印
　ISBN 978-7-5682-7802-7

　Ⅰ．①设… Ⅱ．①杨… ②黄… Ⅲ．①艺术－设计－高等学校－教材 Ⅳ．① J06

中国版本图书馆 CIP 数据核字（2019）第 241560 号

出版发行／北京理工大学出版社有限责任公司
社　　　址／北京市海淀区中关村南大街5号
邮　　　编／100081
电　　　话／（010）68914775（总编室）
　　　　　　（010）82562903（教材售后服务热线）
　　　　　　（010）68944723（其他图书服务热线）
网　　　址／http：//www.bitpress.com.cn
经　　　销／全国各地新华书店
印　　　刷／河北鑫彩博图印刷有限公司
开　　　本／787毫米×1092毫米　1/16
印　　　张／12　　　　　　　　　　　　　　　　　　　　　责任编辑／钟　　博
字　　　数／320千字　　　　　　　　　　　　　　　　　　文案编辑／钟　　博
版　　　次／2023年7月第3版第8次印刷　　　　　　　　　　责任校对／周瑞红
定　　　价／45.00元　　　　　　　　　　　　　　　　　　　责任印制／边心超

图书出现印装质量问题，请拨打售后服务热线，本社负责调换

PREFACE
前言

党的二十大报告指出:"实现中华民族伟大复兴进入了不可逆转的历史进程","全面建成社会主义现代化强国、实现第二个百年奋斗目标,以中国式现代化全面推进中华民族伟大复兴"将是未来我国各族人民的共同奋斗目标。到2035年,我国发展的总体目标是:"实现高水平科技自立自强,进入创新型国家前列";"建成教育强国、科技强国、人才强国、文化强国、体育强国、健康中国,国家文化软实力显著增强";"人民生活更加幸福美好"。要实现这样宏伟的建设目标,培养具有坚定的共产主义信念,认同社会主义核心价值理念,牢固掌握专业知识与技能,不怕挫折勇于创新的新一代奋斗者是时代赋予设计教育行业的使命。

艺术设计学科是一个交叉性较强的学科,具有很强的应用性,服务于社会文化经济的方方面面,与贯彻党的二十大精神和"立德树人"的教育思想,有着天然的一致性。

"设计概论"是面向艺术设计各专业开设的专业基础课,是专业课程体系中最早全面阐述设计知识体系的课程。本书定位于面向应用型设计类专业,力求体现以培养学生应用能力为先导的理念,针对应用型人才培养目标,摈弃传统理论课程大而全的构架和繁缛的文字表述,选择与实践能力密切相关的知识结构,尝试构建一套学生易于理解、掌握的课程体系,在此基础上力求系统连贯、逻辑严谨,旨在引导学生树立正确的设计观,启发学生学习、理解和掌握现代设计的核心思想、基本要素、理论基础和思维方法。

本教材在结构体系上是两条主线:一是从历时维度上介绍现代设计的开始、演变及未来的发展前景,使学生明晰设计学科的基本概念和发展规律,起到奠定基础、承上启下的作用;二是从共时维度即当代设计的截面,介绍现代设计相关的知识点,包括设计理论、设计方法、设计材料、软件应用等,

使学生明确作为一名当代设计师应该具备怎样的职业道德与素养,掌握哪些方面的专业知识,为今后学习各门具体的专业课程建立宏观视野框架,激发学生的学习兴趣。

本教材具体章节包括绪论、设计简史、设计理论、设计程序、设计材料、设计软件和设计前沿等。绪论部分主要讲述了设计内涵、现代设计分类和设计师的职业发展等;设计简史重在介绍工业革命以来设计的发展情况;设计理论介绍了创意基础理论、设计形式美、设计形态学、产品语义学、设计心理学和设计管理等基础理论;设计程序介绍了各专业的大致程序流程;设计材料重在讲授材料分类和各类材料的审美属性、加工工艺及与环境保护的关系和材料在具体设计中的应用;设计软件主要介绍软件的基础思想、结构,使学生理解软件应用能力在设计中的巨大作用,为今后学习各类设计软件奠定了思维基础;设计前沿介绍了当前世界设计实践的前沿动态,开拓学生视野,提升学生探索意识。

本教材自2008年首次出版以来,历经3次修订,在多所院校的使用中得到好评。本次修订中,为使再版的内容更加充实、结构更加合理,编写团队广泛收集修改意见,补充了新的设计案例,并在教材立体化呈现方面加以完善,融入课程思政元素,更换陈旧内容及案例,增补数字化资源,为学生提供全面指导,既便于教师灵活采用多种形式及方法组织和实施教学,也便于学生开展自学、相互探讨和巩固课堂知识,从而有利于实现师生互动。

由于编者水平有限,书中难免存在疏漏之处,敬请广大读者批评指正。

<div align="right">编 者</div>

CONTENTS 目录

01
第 1 章　绪论　// 001

1.1　设计的内涵　// 001
1.2　设计的现代分类　// 003
1.3　设计师　// 014
延伸阅读　知名设计公司　// 019

02
第 2 章　设计简史　// 020

2.1　从传统手工艺到现代设计　// 021
2.2　现代运动思潮背景中的设计　// 029
2.3　第二次世界大战以后的设计　// 037
延伸阅读　中国设计发展史　// 049

03
第 3 章　设计理论　// 051

3.1　创意基础理论　// 052
3.2　设计形式美　// 060
3.3　设计形态学　// 067
3.4　产品语义学　// 074
3.5　设计心理学　// 079
3.6　设计管理　// 083
延伸阅读　设计思维的特性　// 086

04
第 4 章　设计程序　// 088

4.1　设计程序的概念　// 088
4.2　问题概念化　// 090
4.3　概念视觉化　// 096
4.4　设计商品化　// 102
延伸阅读　设计科学　// 104

CONTENTS 目 录

05
第 5 章　设计材料　// 106
- 5.1　生活与材料　// 107
- 5.2　材料的分类　// 111
- 5.3　材料的审美属性　// 117
- 5.4　材料的加工工艺　// 127
- 5.5　材料与环境保护　// 135
- 5.6　材料在设计中的作用　// 141
- 延伸阅读　非物质设计　// 143

06
第 6 章　设计软件　// 144
- 6.1　计算机设计基础　// 145
- 6.2　计算机辅助设计的工作方式　// 154
- 6.3　常用设计软件简介　// 165
- 延伸阅读　虚拟现实产品　// 172

07
第 7 章　设计前沿　// 174
- 7.1　潮流服饰　// 175
- 7.2　美食新宠　// 176
- 7.3　宜居家居　// 177
- 7.4　交通工具　// 178
- 7.5　快意交互　// 180
- 延伸阅读　人性化设计　// 183

参考文献　// 185

第1章 绪论

CHAPTER 1

学习要点

设计的内涵；现代设计的分类；现代设计师的社会责任。

学习目标

深刻理解设计的内涵；掌握现代设计分类的方法和各类设计的工作范围；了解现代设计师工作内容与社会责任。

素养目标

在设计活动中积极践行社会主义核心价值观，具有深厚的爱国情感和中华民族自豪感。

本章彩图

1.1 设计的内涵

"设计"一词在现代汉语中的普遍使用始于20世纪80年代后，是英语"design"在现代汉语中的对应译语。"design"来源于拉丁语"designare"和意大利语"disegno"，意为制图、计划，与《周

DESIGN INTRODUCTION

礼·考工记》中"设色之工，画、绩、钟、筐、幌"中的"设"字一致。

《朗文现代英语词典》对"design"的定义：设计，名词，装饰图案；动词，发明和创造。

上述两条都是有关该词的名词和动词的第一释义，也是最常用的词义。但就其对动词性的"设计"释义（《辞海》即据此释义）而言，"设计"可被看作是人类生物性与社会性最重要的生存行为，其渊源可以上溯至 200 多万年前人工打制的石器。而其对名词性的"设计"所作的界定，则可被视为造型艺术或设计专业的一种广义解释。

虽然我们可以把"设计"上溯到人类打制的第一件石器，但它作为一门现代意义上的学科，直到 20 世纪才确立。现代意义上的"设计"，是工业革命后的概念。工业革命成就了机器的大批量生产和大批量消费，从而为设计的职业化提供了契机，工业化大生产所带来的劳动分工精细化和生产过程的复杂化造就了设计师这个职业。设计的职业化使设计脱离了工艺美术的范畴，走上了现代设计的道路。

关于现代设计的定义很多，它们体现了对设计的各种观察视角，也刻写着时代发展的印记，现选择有代表性的表述列举，从以下的定义中可以看到设计发展演进的脉络。

"工业设计"（industrial design）的概念是美国艺术家约瑟夫·西奈尔于 1919 年首次提出来的，但当时约瑟夫·西奈尔所说的"工业设计"指的是广告上的工业产品图像，相当于今天的视觉传达设计。因此，在历史语境中，工业设计是整个设计的代名词，直到今天这种表述语义仍然存续。

1964 年，在比利时港口之城布鲁日召开的国际工业设计教育研讨会上，对"工业设计"的定义：工业设计是一种创造性的活动，旨在确定工业产品的形式属性。虽然形式属性也包括产品的外部特征，但更主要的是结构和功能的相互联系，它们将产品变成从生产者和消费者双方的观点来看的统一的整体。这里的从生产者和消费者双方的观点来看的统一的整体是指使生产者和消费者都能满意的整体。首先，它明确了工业设计所确定的是产品的形式属性，其中包括了产品的外观，但不局限于外观设计，更重要的是结构和功能的联系，这就使工业设计成为艺术和技术的融合体，与此前普遍认为设计只是美化产品外观有了质的飞跃。

上世纪 70 年代，由于资源过度消耗和环境污染问题凸现，美国设计理论家维克多·巴巴纳克提出了设计中的资源和环境问题，此后设计界形成了"环境友好设计"的概念，逐步建立了绿色设计理论，强调了造物与自然环境的关系。由此，设计已由人——物的单线关系发展成协调人——物——环境的多面关系，不仅要对产品进行设计，还要考虑它的回收、再利用及节省资源不污染环境等问题。于是，设计目标不仅是让生产者和消费者满意，还必须使社会大众（非目标消费者）满意。

1980 年，国际工业设计学会联合会在巴黎举办年会，对前述定义进行了修订："就批量生产的工业产品而言，凭借训练、经验及视觉感受而赋予材料、结构、形态、色彩、表面加工及装饰以新的品质和资格，称为工业设计。根据具体情况，工业设计师应在上述工业产品全部侧面或其中几个侧面进行工作，而且当需要工业设计师对包装、宣传、展示、市场开发等问题付出自己的技术知识和经验及视觉评价能力时，也属于工业设计的范畴。"这里着重强调，随着全球化市场的形成，设计对象已经不再限定在单一的硬件性、物质性的可视产品，设计还要考虑的生产、市场、营销、环境、文化等外在制约条件和商业化目标。这表明把设计只和产品联系起来的观念已经落伍，由此也形成了"大设计"的视野，体现了设计的多学科交叉的属性。

2001 年，国际工业设计联合会在韩国汉城举行第 22 届大会，会上发表的《2001 汉城工业设计

家宣言》中指出:"工业设计将不再是一个定义'为工业的设计'的术语,工业设计将不再只是创造物质的幸福,工业设计应当是一个开放的概念,灵活地适应现在和未来的需求。"这里所说的"开放概念"是指设计由对产品的设计发展为对人的生存方式的设计;设计对象由物质产品延伸到非物质产品;设计内容从单纯物化设计到与文化设计相结合;由对产品形式的研究发展为对特定社会形态中人的行为方式及需求的研究等。这和我国著名工业设计专家柳冠中教授的设计事理学理论异曲同工。柳冠中教授提出,在体验经济、服务经济、信息经济时代中,更多的设计是在创造"事",而不仅仅是"物",这里的"事"是构建空间和时间中的一个过程,也就是构建一种生活方式。这种从设计"物"到设计"事"的转化,是设计者引导生活者的联袂共创,生活者从被动地接受转向主动参与构建自己生活样式的体现,凸显了设计的交互属性。

2006 年,国际工业设计学会联合会对工业设计涵义的转变作出更明确的说明:设计是一种创造性的活动,其目的是为物品、过程、服务及它们在整个生命周期中构成的系统建立起多方面的品质。这里所说的"整个生命周期中构成的系统"是指产业链。产业链又称为价值链,在价值链中,营销策划、品牌设计甚至比产品设计还要重要。现在企业之间的竞争,不仅是产品的竞争,更主要是价值链的竞争。营销设计、品牌设计是一种对理想、对观念的设计。人是有思想的动物,缔造品牌就是为产品插上理想之翼,从这个意义上说,品牌设计是更高层次的设计。

概括来说,设计是人类的创造性智慧应用于物质产品与精神产品生产的行为。在艺术领域,"设计"与纯艺术的不同之处在于:前者具有实用性,必须是"合目的性"的,而后者只具有欣赏的价值,因此,设计师的工作比艺术家(如画家、诗人、音乐家等)会受到更多的制约,设计师是在使用目的、市场、材料等多重因素构成的框架中进行创造的。

未来,设计的观念将随着社会的经济文化与科学技术的发展不断更新,人们对设计的外延与内涵的认识都在不断的深化。设计艺术学的研究不再停留于对设计品的功能和形式进行阐释的初级阶段,而是发展为跨学科综合系统的分析。从系统化的思维角度认识设计,是现代社会对设计的要求。人们对设计解决问题的范围,对设计的功能及意义的理解,比以往更为复杂和深刻。设计被视为不仅是创造适合于功能的外形、满足日常生活需要的过程,而且更是创造市场、影响社会甚至改变人类行为方式的手段。设计艺术不再是单纯解决一般意义上的"设计"本体范畴的工作,而已成为参与构建公共社会生活的过程和提高人类生活品质的综合手段。

1.2 设计的现代分类

通常而言,人们把设计分为功能性设计和非功能性设计两类。功能性设计主要分为产品设计、平面设计和环境设计三种类型;非功能性设计指的是用于装饰的艺术设计,它包括从手工艺、摄影到绘画等各种以审美为目的的设计行为。就我国目前的艺术教育的学科划分而言,非功能性设计一般被归入美术专业,功能性设计被归入设计专业,因此,本书仅针对功能性设计作进一步分类。

对于功能性设计,不同的设计师和理论家曾根据不同的观点进行不同分类,随着科技发展的日新月异,设计门类的划分也愈加细致,越来越错综复杂,新的设计门类层出不穷,名目繁多,而且彼此互相交叠,这更增加了分类的困难。这些新门类、新名称有较强的现实性,其中很多具有相当

的合理性，但是有一些刚出现不久就被弃而不用或用其他新名词取而代之，有一些则新鲜出炉，未经实践检验，还有一些彼此互相包含，关系"剪不断，理还乱"，因此，为了使初学者对设计的分类有更清晰明了的认识，本书沿用传统上较为通行的分类方法，即按照设计目的的不同，将设计大致划分成：为了传达的设计——视觉传达设计；为了使用的设计——产品设计，以及为了居住的设计——环境设计，另外，随着数字技术的迅猛发展，由视觉传达设计延伸并迅速成长而分离出一个分支——数字媒体设计，这四种类型的设计也是当下一般设计院校的专业设置依据。这种划分方法实际上是将构成世界的三大要素，即"人—自然—社会"作为基点，以三大要素彼此之间的关系作为设计门类划分的依据。说得更详细些，即：人与社会的关系基于信息交流，"视觉传达设计"处理的即为有关信息交流的设计；"数字媒体设计"作为视觉传达设计的延伸，主要处理动态的媒介设计；人通过生产活动与自然建立联系，有关生产及物质形态的设计称为"产品设计"；自然与社会构成个人生存的自然与人文环境，有关人类生存状态的设计就是"环境设计"；不可否认，这种划分在如今科技日新月异的时代，不能涵盖所有的设计形态，但是从总体而言，这仍然是目前最具有相对广泛的包容性、合理性和科学性的划分。

视觉传达设计、产品设计、环境设计、数字媒体设计，这些设计类型各有其特殊的现实性和规律性，同时又彼此互相联系、互相渗透、互相影响。了解不同设计类型的区别和联系，不仅可以帮助设计师更好地掌握和发挥各种设计类型的特长，并且可以使不同设计类型的设计师彼此取长补短，相互促进，同时，对设计师个体来说，在一定程度上掌握各种设计类型的要领，使其在设计创作中更能够融会贯通，乃至对各种创意素材顺手拈来，或者生发出更加高屋建瓴的设计观念。

1.2.1 视觉传达设计

1. 什么是视觉传达设计

视觉传达设计（Visual Communication Design）指的是利用视觉符号进行信息传达的设计。

"视觉传达设计"一词于 20 世纪 20 年代开始使用，作为专门术语正式形成于 20 世纪 60 年代，但是在西方，更普遍使用 Graphic Design（平面设计）一词。在我国，视觉传达设计在过去也被称为商业美术设计或印刷美术设计，当影视等新映像技术被应用于信息传达领域后，才改称视觉传达设计。

远古时代的人们就意识到"视觉"在"传达"中的重要地位，古埃及人以神话中法老的守护神荷鲁斯之眼（Eye of Horus）象征视觉传达（图1-1），把眼睛看作信息的接收器，眼睛的六个组成部分分别接受与六种感觉（即触觉、味觉、听觉、视觉、嗅觉和思想）相关的信息。如今西方设计理论家仍然喜欢使用这个符号比喻"视觉传达"。在他们看来，视觉传达就是通过视觉帮助（visual aid）而进行的一切人类交流活动，换句话说，即以可被阅读或以观看的形式而进行的传达观念和信息的活动。

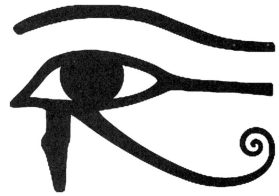

图 1-1 荷鲁斯之眼

在"视觉传达"的过程中,"视觉符号"和"传达"是两个最基本的环节,也是两个最核心的概念。"视觉符号"指的是人类的视知觉器官,即眼睛所能看到的、表现事物一定性质的符号。广义的符号是利用一定媒介来代表或指称某一事物的东西。符号是实现信息贮存和记忆的工具,又是表达思想情感的物质手段,人类的思维和语言交流都离不开符号。符号具有形式表现、信息叙述和传达的功能,是信息的载体。只有依靠符号的作用,人类才能进行信息的传递和相互交流。

所谓"传达",是指信息发送者利用符号向接收者传递信息的过程,它既可能是个体内的传达,也可能是个体之间的传达。个体之间的传达常包含个体内的传达。个体内的传达是指对刺激的反射活动,就个体内的视觉传达而言,眼睛的视网膜接受到来自外界的视觉信息,再传达给大脑,由大脑作出分析判断,指令各肢体器官作出相应的动作,人类作为生物体常由这样的传达来进行思考和行动。

在信息传达的过程中,信息的发送者和接收者必须具备部分相同的知识背景和文化心理,即是说:信息传达所用的符号至少有一部分既存在于发送者的符号贮备系统中,也存在于接收者的符号贮备系统中。只有这样,传达才能实现,否则,在发送者与接收者之间就必须有一个翻译或解说者作为中间人来沟通。比如,对于一个没有任何基督教知识背景的中国人来说,拉丁"十"字图案符号不大可能唤起"神圣、赎罪"的意念;同样,对于一个对中国文化一无所知的西方人来说,代表喜庆吉祥的红色很可能会被理解成血腥暴力的象征。再比如,龙在我国文化语境中是高贵、伟大、吉祥的象征,皇帝要穿龙袍、戴龙冠,皇帝的血脉称为"龙种",中国人民自称是"龙的传人";从古至今在各种艺术作品中,充满着对龙的赞美与喜爱,龙纹也是人们最常见的纹饰之一,在建筑、瓷器、服饰、雕刻、绘画艺术中,龙的形象被无数次演绎,图1-2是故宫九龙壁的局部。然而在西方,龙虽然也被描写为有强大的能力,但其寓意却是可怕和阴暗的,龙被看做是邪恶、魔鬼的化身,《圣乔治斗恶龙》是视觉艺术中一个传统题材,拉斐尔、鲁本斯、丢勒、莫罗都画过这一母题的作品,图1-3是拉斐尔1505年创作的木板油彩画《圣乔治大战恶龙》,现藏于巴黎卢浮宫博物馆。这些事实说明,视觉符号的背后是深刻的历史文化背景。

图1-2 故宫九龙壁局部

视觉传达设计师不同于视觉艺术家。视觉艺术家拥有更多"自我表现"的自由,对他们的作品的评判标准更多地依赖于审美价值。视觉传达设计师往往不得不"戴着脚镣跳舞",为了向特定对象传达特定信息,其设计最终必须是特定对象易于认知和理解的视觉符号。优秀视觉传达设计作品的衡量标准是以观众对于该视觉形象的理解为基础,而不是由个人的审美趣味或艺术偏好所左右;可以这么说:没有放之四海而皆准、超时间、超地域、超民族的审美标准,但却存在各个国家、所有民族都能够理解的视觉传达设计。

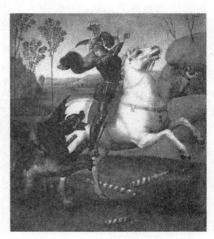

图1-3 拉斐尔《圣乔治大战恶龙》(1505年)

DESIGN INTRODUCTION

2. 视觉传达设计的范畴

在纷繁复杂的视觉符号系统中，文字、标志和插图是视觉传达设计的三个基本构成要素。文字是人类祖先为了记录语言、事物和交流思想感情而发明的视觉文化符号。在人类信息传达交流活动中，文字是最普遍使用的视觉符号元素。标志是狭义的符号，有时称为标识、标记、记号等，它以高度概括的形象代表或指称某一事物，表达一定涵义，传达特定信息。相对文字符号，标志表现为一种图形符号，具有更直观、更直接的信息传达作用。插图是指插画或图解。传统的插图主要用于形象地图解文字叙述的内容，是作为文字的补充说明而存在的。现今作为设计要素的插图，不仅有补充说明的作用，更因为其造型和色彩诸方面的视觉冲击力，而从过去的配角转变为信息传达的主角。

以这三个基本构成要素为基础，视觉传达设计在漫长的发展历程中逐渐形成了不同的设计领域，一般而言，有字体设计、标志设计、版面设计、广告设计、包装设计、环境平面设计、影视设计等；近几十年来，随着信息技术的发展，还出现了 ASCII 艺术、用户界面交互设计等。实际上，上述这些视觉传达领域之间并非径渭分明，比如，字体设计和版面设计常常互有交叠；又比如，ASCII 艺术也可被看作字体设计和标志设计的延伸，用户界面交互设计同样结合了其他各领域的设计技术，且与工业设计密切相关。然而，为了使初学者能够对视觉传达设计所涵盖的领域有较清晰全面的认识，本节仍对其中一些领域分别作简要介绍。

（1）字体设计。字体设计是一种通过设计变化文字形态而使文字达到传播信息最理想效果的设计领域。字体设计被广泛应用于标志、广告橱窗、包装、书籍装帧、电影海报等各类视觉传达设计中。一般而言，文字设计要符合三个原则，即文字的可识别性、文字的视觉美感性、文字设计的个性；另外，文字设计还要服从表述主题的要求，要与其内容吻合，不能相互脱离，更不能相互冲突，以免破坏了文字的诉求效果。图1-4是2021年电影《长津湖》的宣传海报，醒目、厚重的红色字体营造出雄壮、震撼的视觉效果，字体中加入冰雪质感的特效，契合电影中严寒残酷的故事背景。

（2）标志设计。标志设计也称为商标、徽标或Logo设计。标志具有比文字符号更强的视觉信息传达能力，能起到对标志拥有企业或机构的识别和推广的作用，通过形象的徽标可以让消费者记住企业主体和品牌文化。标志设计往往要力求对信息传达准确、集中，易于公众识别、理解和记忆，在表现形式上讲究简洁单纯、形象鲜明，同时具有独特性和注目性。图1-5是著名平面设计师靳埭强为中国银行设计的标志，标志以中国古代钱币和"中"字

图1-4 电影海报中的字体设计

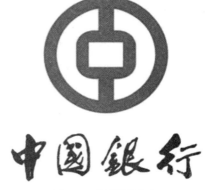

图1-5 中国银行标志

为基本形,突出了金融行业的特色。圆与方的对比设计,也与中国传统文化中"天圆地方"的哲学思想相吻合。

(3)插图设计。插图具有比文字和标志更强烈、更直观的视觉冲击力,从而插图往往被广泛运用于广告、书籍、版面、包装等设计中。插图设计必须根据传达信息、媒介和对象的不同,选择相应的形式与风格。文学作品中的插图有很强的故事性,因此具有很强的艺术感染力。图1-6是当代插画艺术家蔡皋为中国民间故事《荒园狐精》绘制的插画,画面中浓墨重彩的色块、疏朗有致的线条使画面有着中国画一般的古意盎然和耐人寻味。

(4)版面设计。版面设计是指运用造型要素和形式原理,将文字、标志和插图等视觉要素进行组合配置的设计。版面设计要使版面整体的视觉效果美观易读,并往往根据具体需要,

图1-6 《荒园狐精》插图

在一定程度上使读者直觉地感受到某些要传达的信息。版面设计主要运用于书籍装帧和书籍、报纸、宣传册页等所有印刷品的设计中。文字编辑、图版设计和图表设计是构成编排设计的三个要素,设计时除了要遵循美学规律,还必须根据传达内容的实质、媒介特点和传达对象的不同而作出具体的处理。图1-7是为宜家家居宣传册设计的版面,作品中文字和图形的布局主次合理、疏密有致、富有节奏。

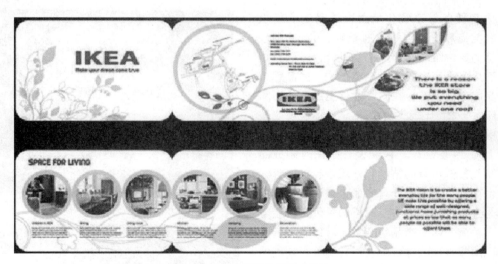

图1-7 宜家家居宣传册版式设计

(5)广告设计。广告,顾名思义,即广而告之,它是随着商品的出现而出现的一种古老的视觉传达设计门类。广告最早的表现形式可能是口头广告和实物广告,印刷术催生了印刷广告,19世纪印刷业的突飞猛进推动了平面广告发展的繁荣。现代电信传播技术导致了电台与影视广告的诞生。当代信息技术的发展更是为广告设计开拓了新的前景。广告包括了以营利为目的的商业广告和非营利性质的社会公益广告,图1-8是一幅商业广告《只溶在口,不溶在手》,作品用特写的镜头突出舌尖上的巧克力豆光泽、饱满、诱人的特点,配合其广告语"只溶在口,不溶在手"表达了产

品的优势——M&M's巧克力豆在一定湿度和温度下才会融化的特性,切合了消费者的心理需求。图1-9是2020年中国公益黄河奖"抗击疫情"专项奖作品《同呼吸共战役》,作品中挥剑的白衣天使构成肺部的形象,象征着医护人员为了全民的自由呼吸,与病毒英勇斗争。

广告设计是广告的主题、创意、语言文字、形象、衬托五个要素构成的组合安排。作为一种特殊的大众传播活动,广告的目的在于吸引公众眼球和说服公众。3I标准是目前比较通行的广告设计原则。3I代表Impact(冲击力)、Information(信息内容)和Image(品牌形象)。Impact是从视觉表现的角度来衡量广告传播的效果,视觉效果是吸引读者并用他们自己的语言来传达产品的利益点,一则成功的平面广告在画面上应该有非常强的吸引力,彩色的科学运用、合理搭配,图片的准确运用并且具有吸引力。Information要求一则成功的平面广告是通过简单清晰和明了的信息内容准确传递利益要点。广告信息内容要能够系统化地融合消费者的需求点、利益点和支持点等沟通要素。Image则是从品牌的定位策略来衡量广告设计,一则成功的平面广告画面应该符合稳定、统一的品牌个性和品牌定位策略;在同一宣传主题下的不同广告版本,其创作表现的风格和整体表现应该能够保持一致和连贯性。

(6)包装设计。包装设计是指对制成品的容器及其他包装的结构和外观进行的设计,有时也被称为装潢设计。商业包装设计往往以促销为主要目的。经济全球化的今天,包装与商品已融为一体,商品包装是品牌理念、产品特性、消费心理的综合反映,它直接影响到消费者的购买欲。包装设计必须以市场调查为基础,从商品生产者、商品和销售对象三个方面进行定位,选择适当的包装材料,综合视觉传达设计的美学原则,结合字体设计、版面设计、标志设计的方法,做到信息传达充分准确,外观抢眼悦目,富于品牌个性,材料形态符合人性化和环保理念,并促进商品的可持续销售的目的。图1-10是一款茶叶的包装设计,

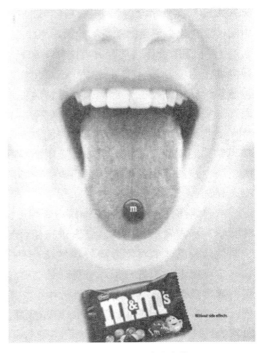

图1-8 M&M's巧克力广告

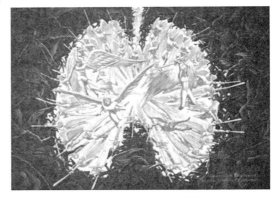

图1-9 公益广告《同呼吸共战役》

图1-10 茶叶包装

简约的造型、素雅的色调、磨砂的质感与茶叶的产品属性相吻合。辅助图形来源于茶水的肌理纹路，透着淡淡的"禅"意，符合我国消费者的审美。

（7）ASCII艺术和表情符号。ASCII艺术（ASCII art）是一种随着信息技术的发展而出现的视觉传达设计领域，ASCII是American Standard Code for Information Interchange（美国信息交换标准代码）的首字母缩写，ASCII艺术又被称为文字图、字符画。20世纪70年代末到80年代初，随着计算机的普及，开始有人使用这些符号代码的组合来表示各种图像或进行商业设计（图1-11）。

图1-11 "维基百科"的ASCII艺术商标

与ASCII艺术密切相关的一种设计小门类是表情符号(Emoticons)。美国计算机科学家斯科特·法尔曼（Scott Fahlman）于1982年9月19日发送的一条信息中提倡用不同的符号组合表示"高兴"（图1-12）和"不高兴"的情绪，因此他成为最早使用表情符号的人。20世纪90年代以来，数码技术和网络技术的发展，社交网站的出现，以及手机短信的流行使人际关系传播发生了革命性的变化，越来越多人使用社交网站进行交流。在传统的交流方式中，表情、动作和声音扮演着极其重要的角色，而这些情感表达方式在网络交流模式中处于缺失状态，于是，表情符号被大量使用。由于不同文字本身的特性，表情符号在不同民族呈现出不同的特点，比如，日本风格的表情符号称为"颜文字"(kaomoji)，而在中国，"囧"成了最流行的表情符号。

图1-12 "高兴"的表情符号

（8）用户界面交互设计。用户界面交互设计（User interface design，简称UID）是指网站、计算机、机器、移动通信设备和应用软件（图1-13）等界面的设计。用户界面交互设计旨在创造出让人（即用户）与物之间最简单且最迅捷的交互界面，强调用户至上，以用户满意为目标。用户界面交互设计是一个复杂的、有不同学科参与的设计领域，认知心理学、设计学、语言学等在此都扮演着重要的角色。就设计学科而言，视觉传达设计和工业设计技术最多的被用于用户界面设计中。

图1-13 2021年华为手机界面设计大赛获奖作品

1.2.2 产品设计

1．什么是产品设计

产品是指人类生产制造的物质财富。它是由一定的物质材料以一定的结构形式结合而成的、具有相应功能的客观实体。它是人造物质，不是自然生成的物质，更不是抽象的精神产品。所谓产品设计，即是对产品的造型、结构和功能等方面进行综合性的设计，以便生产制造出符合人们需要的、经济的、美观的产品。

作为人类生物性与社会性的生存方式，产品设计伴随着"制造工具的人"的产生而出现。也许最初的产品设计是这样发生的：人类从大自然中拾取石头、棍棒等天然物质作为生存工具或武器，在一代又一代的实践中，他们发现了某几种石头特别实用，也特别好用，于是就开始模仿这些石头的形状，敲打其他石头，这就是人类社会第一件工具的诞生，也是产品设计的开端。

2．产品设计的基本要求

产品既是"人为"的，又是"为人"的造物。它由人所创造，又为人而存在，旨在为人服务。因此，产品设计必须具备功能性、审美性、经济性、创造性和适应性。功能性是产品设计的最基本要求，它包括产品的性能、对消费者生理和心理需求的满足等。审美性是要求产品应该为使用者带来愉悦感，审美标准和趣味取向因时间、地域、民族而不同，产品设计也要充分考虑具体的时代和文化情境。经济性有两层含义，一是要求产品设计师从消费者利益出发，在保证质量的前提下，降低产品的生产成本；二是要求产品设计师在进行产品设计时要具有环保意识。创造性可以说是设计的灵魂，尤其在产品更新换代极为频繁的当代社会中，创新和改进产品都必须突出独创性。适应性指的是产品必须适应由人、物、时间、地点和社会诸因素构成的使用环境的要求，这就要求设计师在设计产品时能够结合社会学家和心理学家对人类生活和行为的研究成果，在产品将被使用的整体环境中去构想产品。

3．产品设计的类型

产品设计是与生产方式密切相关的设计。根据生产方式的不同，一般把以手工制作为主的产品设计称为手工艺设计，把以机器批量化生产为前提的设计称为工业设计。

（1）手工艺设计。手工艺设计是指以手工对原料进行有目的的加工制作的设计，主要依靠双手和工具，也不排斥简单的机械。世界上各个民族都拥有自己历史悠久、各具特色的传统手工艺。手工艺产品以设计师的"手艺"为灵魂，从而决定了其具有亲切、细腻、自然的美感和独一无二性，相比起单一、冷漠的工业产品来说，更贴近人的生理和心理需求。20世纪下半叶，随着张扬个性的后现代主义思潮的兴起，手工艺设计更是得到了大众青睐；近几十年来，许多国家更是大力提倡保护传统手工艺，不少国际知名企业也向传统的工艺寻求设计灵感，从而使手工艺设计获得了全新的生长空间和发展机遇。

（2）工业产品设计。工业产品是经过工业革命，实现工业化大生产以后的产物。工业设计（Industrial Design）一词最早出现在20世纪20年代的美国，是指产品外观的设计。1980年，国际工业设计协会(ICSID)为工业设计下定义："就批量生产的产品而言，凭借训练、技术知识、经验及视觉感受而赋予材料、结构、构造、形态、色彩、表面加工及装饰以新的品质和资格，叫作工业设计。"随后还指出："根据当时的具体情况，工业设计师应在上述工业产品的全部侧面或

其中几个方面进行工作,而且,当需要工业设计师对包装、宣传、展示、市场开发等问题的解决付出自己的技术知识和经验及视觉评价能力时,也属于工业设计的范畴。"

这个定义的内涵和外延都具有一定伸缩性,事实上,在不同的国家,工业设计的定义也有所不同。在中国,有学者把工业设计界定为对所有工业产品进行的设计,它是人类科学性、艺术性、经济性、社会性有机统一的创造性活动。工业设计的核心是对工业产品的功能、材料、构造、形态、色彩、表面处理、装饰等要素,从社会、经济、技术、审美的角度进行综合处理;既要符合人们对产品的物质功能的要求,又要满足人们审美情趣的需要,还要考虑经济等方面的因素。

在工业设计这个大类下面,按照产品的种类又可划分为家具设计、服装设计、纺织品设计、家电设计、数码产品设计、交通工具设计、医疗器械设计、军事用品设计等。

图1-14是由国内知名家具品牌设计的红木座椅——"首席"椅,该座椅造型结合中国传统家具中的圈椅和"皇宫"椅的特点,并结合了传统文化元素的"天圆地方",座椅靠背曲线和扶手尺寸都严格遵循人体工程学的要求。材料选取了中国传统家具所钟爱的紫光檀,在制作过程中也运用了煮蜡等传统工艺。如果说材料与工艺代表着对传统的传承,那么如座椅尺寸、座椅软垫及座椅靠垫等部分则是为了更好地满足现代生活的需求。该座椅被官方选为G20峰会外国元首座椅,向世界展现中国"创造"。

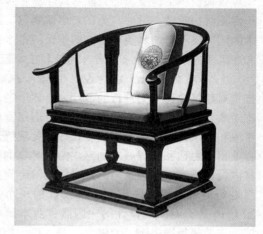

图1-14　G20峰会元首座椅

1.2.3　环境设计

1. 什么是环境设计

环境设计(Environmental design)一般被理解为是对人类生存空间进行的设计,在这个意义上,环境设计的历史源远流长,在现代以前已经发展得相当成熟的建筑设计和城市规划都可归入环境设计中。但是现代的环境设计观念是在对工业化大生产的反思中产生的。1994年,由布莱恩·丹尼兹(Brian Danitz)执导的记录片《生态设计》(Ecological Design)就控诉:"世界被迫面对科学和工业的黑色影子。"如今,环境设计已经成为设计中最重要的门类之一,设计师越来越多地结合新兴的能源和技术,力图创造出可持续发展的空间环境。

2. 环境设计的类型

虽然环境设计的观念已经得到广泛的认可和关注,但目前国际上并没有对环境设计制定统一的定义,也没有严格地规定其设计范围。因此,笼统地说,环境设计领域涵盖了城市规划设计、建筑设计、室内设计和园林景观设计。

(1)城市规划设计。城市规划是指对城市环境的建设发展进行综合的规划部署。在后现代主义环境设计的语境下,城市规划走向文化传承、人性化和环保的价值观,美国城市研究学者刘易斯·芒福德(Lewis Mumford)在《城市文化》一书中强调城市规划的主导思想应重视各种人文因素。联合国世界卫生组织对城市环境的四个评价标准即"安全、健康、便利、舒适"。

（2）建筑设计。建筑设计是指对建筑物的结构、空间及造型、功能等方面进行的设计，包括建筑工程设计和建筑艺术设计。建筑是人工环境的最基本要素，建筑设计是人类用以构造人工环境的最悠久、最基本的手段。

建筑设计既不是纯粹的工程技术，也不是单纯的造型艺术，而是科学与艺术密切结合的、多学科交驻的综合性设计。图1-15是贝聿铭设计的苏州博物馆的八角凉亭，采用钢材作为一体化屋顶的骨架，骨架上覆盖模数化的玻璃。这样的建造方法不仅可以加快施工速度，而且能够简化施工步骤，便于后期维护管理。另外，为了满足博物馆功能性要求的同时又不影响其美观性，博物馆的排水、消防和通风系统等都做了很好的技术考量和技术运用。

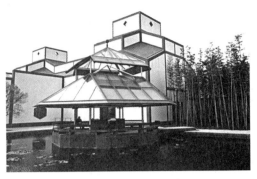

图1-15　苏州馆的八角凉亭

（3）室内设计。室内设计（Interior Design）是指对建筑内部空间进行的设计，具体地说，是根据对象空间的实际情形与使用性质，运用物质技术手段和艺术处理，创造出功能合理、美观舒适、符合使用者生理和心理要求的室内空间环境的设计。室内设计不等于室内装饰，后者仅指对空间围护表面进行的装点修饰，属于室内设计的一个方面。图1-16是王澍团队设计的中国国家版本馆杭州分馆，该馆是集图书馆、博物馆、美术馆、档案馆、展览馆等多种场馆功能于一体的综合性场馆，最具特色之处是全计算机数控龙泉窑纯手工烧制的青瓷屏扇，可配合使用场景以任意角度自由开合，在层叠变化中塑造深邃优雅的视觉感受。

图1-16　中国国家版本馆杭州分馆

室内设计包含四个主要内容，一是空间设计，即是对建筑提供的室内空间进行改造、处理；二是室内空间围护体装修设计，主要对墙壁、地面及顶棚进行设计，还要处理分割空间的实体和半实体等室内单元；三是陈设设计，即对室内空间的陈设物品，如家具、设施，艺术品、装饰织物、灯饰照明及室内绿化等进行综合性的艺术处理；四是物理环境设计，即对室内体感气候、采暖通风、温湿度调节、视听音像效果等物理因素的设计。

（4）景观设计。景观设计（Landscape Design）是一门关于景观的分析、规划布局、设计、改造、管理、保护和恢复的独立设计学科，涵盖了一切建筑外部空间的设计，如园林、庭院、街道、公园、广场、道路、绿地等所有生活区、工商业区、娱乐区等室外空间和一些独立性室外空间的设计，它是与自然环境联系最密切的设计门类。景观设计师必须综合考虑设计场地内的建筑和植被等既有因素，巧妙利用环境中的人工要素和自然要素，从实用性、审美性和环境的可持续发展角度进行设计构想。图1-17中深圳万科

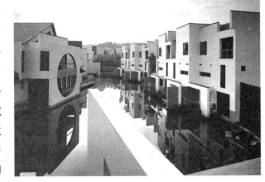

图1-17　深圳万科第五园

第五园整体设计吸纳了众多中式建筑景观精华,从传统建筑风貌、空间尺度、领域感和地域文脉等多方面入手,辅以现代的建筑景观文化及特色,提供了一个符合当代人需求的现代新中式景观空间。

1.2.4 数字媒体设计

1. 什么是数字媒体设计

数字媒体设计是一个跨自然科学、社会科学和人文科学的综合性学科,集中体现了科学、艺术和人文的理念。这一术语中的数字反映其科技基础,媒体强调其立足于传媒行业,该领域目前属于交叉学科领域,涉及电影后期特效、数字游戏设计、造型艺术、艺术设计、交互设计、计算机语言、计算机图形学、信息与通信技术等方面的知识。

如果说传统艺术存在于纸张等印刷品或画布上,那么数字媒体艺术是架构在科学基础之上的艺术形式,它融合了科技、人文等学科领域的特点。

2. 数字媒体设计的类型

数字媒体艺术包含的内容非常广泛,它同时具有文化性、艺术性、技术性等多重特征。综合了计算机技术、通信技术、网络技术、传播学、设计学、影视艺术学等相关学科。根据《数字媒体艺术本科专业规范》的描述,该专业可划分为数字游戏设计、数字影视制作和网络媒体设计三个方向。

(1)数字游戏设计。数字游戏设计是指运用游戏开发的基本技术和工具环境,开发与制作计算机游戏、网络游戏和手机游戏等项目中的游戏角色、游戏环境、游戏机制与结构。数字游戏设计是在传统动画专业与数字技术结合产生的新兴专业。随着数字技术的发展,发展出了大量的特效技术,通过数字建模可以将人们的无限创意表现得淋漓尽致,使数字游戏设计迅速发展起来。数字游戏设计成为集文化、艺术、技术为一体的跨学科专业。图 1-18 是由游戏科学公司制作的动作角色扮演游戏《黑神话:悟空》,该游戏以《西游记》为背景,以悟空为故事主线,玩家可以通过游戏体现一个全然不同的东方魔幻世界。该游戏运用了虚幻 5 游戏引擎,不仅游戏画面华丽,游戏的多个场景更是由制作团队在实地进行实景扫描获得的真实数据制作而成。

图 1-18 数字游戏《黑神话:悟空》

(2)数字影视制作。数字影视制作是以 CG 技术与艺术为核心,以互联网为基础,深入数字高清应用领域,进行数字电影、数字电视、网络多媒体艺术为主的数字艺术的探索与实践。图 1-19 是由国内知名动画制作公司艺画开天和哔哩哔哩联合出品的 CG 动画作品《灵笼》,该作品无论从画面制作、动作流畅度、视觉呈现、剧本编排上都堪称国产动画顶尖水平。该作品也在国内获得了多个奖项,在视频网站上更是获得了上亿的播放量。

图 1-19 CG 动画作品《灵笼》

DESIGN INTRODUCTION

（3）网络媒体设计。网络媒体设计是基于网络的发展和多媒体技术、艺术的发展而产生的，是致力于融合计算机网络、通信网络和电视网络的跨媒体艺术形式的设计和应用。

1.3 设计师

在人类所创造的文化中，如工具、衣物、装饰品、房屋、艺术品等都可以划入广义的设计品的范围，创造这些事物的行为，便是设计，创造这些事物的人，便是设计师。

现在汉语中的设计师是英文"designer"一词的翻译，在现代意义上，设计师就是从事设计工作的人，是通过教育与经验，拥有设计知识与理解力，以及设计技能与技巧，能够成功地完成设计任务，并获得相应报酬的人。

1.3.1 设计师的历史演变

广义上的第一个设计师，可以追溯到第一个制作石器的人，即"制造工具的人"，但从"制造工具的人"到现代意义上的设计师，是一个漫长的、渐进的过程。

1. 工匠

距今七八千年前的原始社会末期，人类社会出现了第一次社会大分工，手工业从农业中分离出来，出现了专门从事手工艺生产的工匠，并逐渐形成有组织的阶层，古埃及就有墓室壁画再现了专业手工艺人工作的场景，在中国古代，《周礼·冬官·考工记》所说的"百工"即为中国手工匠人及手工行业的总称。工匠阶层的社会地位非常低下。在古希腊和罗马，创造出雄壮的神庙、美丽的陶瓶、华丽的玻璃的工匠都处于社会的最底层，赞美工匠精湛手艺的权贵、学者和诗人却鄙视手工艺这个行当；在历来重"道"轻"器"的中国封建社会，即使皇家御用工匠也备受歧视。

中世纪早期，修道院是制作艺术品与负责艺术教育的重要中心，设在修道院内的藏书作坊（library workshop）负责制作各种圣经手抄本和其他宗教方面的文本，一些僧侣在藏书作坊中被训练为圣经抄写员和圣经手抄本彩饰者，那些彩饰者也就是当时的装帧设计师。在11~12世纪的罗马式修道院与大教堂的修建热潮中，僧侣们开始雇用了非神职人员来担任建筑和雕刻等工作。那些受雇建造和装饰宗教建筑的各行各业的手工艺人经常自发联合起来，组成独立团体，以促进、继承、提高本行业的技术和技能，随着西欧城市文明的发展，这类团体经过若干代后演变成"行会"（guild）。行会形成了一套行之有效的手工艺人训练制度和方法，文艺复兴时期许多艺术大师都曾是工匠行会成员。但是，由于缺乏理论基础，行会手工艺人的工作被视为与智力无关的机械劳动。

2. 美术家兼设计师

文艺复兴时期，工艺和艺术在观念上有了区分，艺术家获得了自由，但这却是以割裂艺术与手工艺的联系为代价而获得的。经过人文主义者的讨论，建筑、绘画和雕塑艺术已被证明是脱离体力劳动的人文学科，并且与自然科学和灵感附会在一起：建筑师、画家、雕塑家理所当然地必须具备扎实的数学和几何知识，以及哲学思维，其才华和灵感则得自上帝的恩赐。而以自己双手制造物品的工匠却被视为体力劳动者，其工作与高尚的自然科学无关，也不需要灵感，他们只需要遵循既有的图案和伟大艺术家的创作便可得到富人们的订单。这种观念在17世纪得到更多理论根据，并最终在18世纪导致了艺术和手工艺的分离，手工艺成为与建筑、绘画和雕塑这三门"美的艺术"，

或说"大艺术"相对的"小艺术"。

事实上，在文艺复兴开始之后的几个世纪里，工艺设计对所谓"美的艺术"的追随是亦步亦趋：家具直接挪用建筑构件和雕刻艺术作为装饰，织绣品的图案又来自绘画。许多艺术家也参与了工艺品的设计，他们被称为"美术家兼设计师"，但这些艺术家很多都没有受过工匠手艺训练，其设计稿往往无法付诸实施，必须加以修改，以符合材料和工艺的要求。

3．专业设计师

现代意义上的专业设计师在工业革命后才真正出现。19世纪，随着机器的广泛采用，大多数生产部门都实现了批量化、标准化、工厂化的生产，传统手工艺人的破产和专业设计师的缺失使当时的工业产品呈现出丑陋的面貌，这种情况引起了当时有识之士的关注和思考。英国思想家约翰·拉斯金和威廉·莫里斯提倡为普通人创造"生活的艺术"，用今天的话来说，即"设计"。威廉·莫里斯还身体力行，创建了莫里斯公司，自己参与到设计实践中，他被誉为"现代设计之父"。

在英国设计新观念的影响下，1907年，德意志制造联盟（Deutscher Werkbund，简称DWB）成立，德意志制造联盟加强了艺术家与企业的合作。DWB成员彼得·贝伦斯（Peter Behrens）与AEG公司的合作被传为佳话，他是最早的驻厂设计师，为AEG设计了厂房、产品和标志、宣传册等，为AEG建立起高度统一的企业形象，开创了现代CI设计的先河。

20世纪初，美国经济腾飞，大众的消费能力显著增长，大批量消费是确保大批量生产顺利运行必不可少的链条，旨在唤醒消费者购物欲的广告业开始繁荣起来，专业的广告设计师随之出现。而随着商业竞争日益激烈，首先在汽车行业里出现了专门负责设计的部门，雇佣专业设计师对汽车外观进行设计以提高产品的竞争力，为通用汽车公司工作的哈利·厄尔（Harley Earl）就是当时最著名的专业汽车工业设计师，在图1-20中可以看到厄尔骄傲地坐在自己于1927年设计的"La Salle"轿车上，这款车由通用汽车公司生产，风行一时。对专业设计师的需求由于20世纪30年代美国经济大萧条开始加剧，从而催生了独立、自由的设计顾问公司。设计顾问公司通过签订合同与企业合作，除设计产品本身外，往往还负责产品的包装设计、商标设计、广告及商品促销策划。两次世界大战之间，美国涌现出许多赫赫有名的工业设计师。

第二次世界大战以后，社会、经济和技术飞速发展，为设计师提供了大显身手的机会。1949年，美国设计师雷蒙德·洛威（Raymond Fernand Loewy）被选为《时代》（Time）周刊封面，被誉为"走在销售曲线前面的人"。设计师的作用和价值不仅得到社会的普遍认可，而且设计师越来越受到尊重。欧美、日、韩发达国家的经济发展，无一不借助设计师的力量。

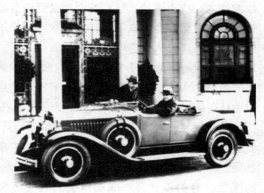

图1-20　哈利·厄尔设计的"La Salle"轿车

我国在改革开放之后，为了发展经济，向发达国家学习，奋起直追，在设计教育和设计领域取得了令人瞩目的成绩，出现了一批享有国际盛誉的优秀设计师。这些优秀的设计师深度挖掘中国传统文化精华，使传统文化与当代时尚相结合，在视传、产品、环境建筑、数字媒体等各个领域都有大量优秀设计产出。他们中间既有成就突出的个人，也有默默无闻的团队。我国在桥梁设计、建筑设计、交通工具设计、数码经济领域有不少设计已经居于世界前列，这些设计都离不开优秀的设计师群体。

DESIGN INTRODUCTION

1.3.2 设计师的责任

设计创造是自觉的、有目的的社会行为，不是设计师的"自我表现"。它是应社会的需要而产生，受社会限制，并为社会服务的。因此，作为设计创作主体的设计师，应该明确自己的社会职责，自觉地运用设计为社会服务。

1. 设计师的社会职责

毫无疑问，20世纪下半叶与以往任何一个时代相比，消费文化在设计行为与作品中具有更为举足轻重的作用；并且无论我们是否心甘情愿，在21世纪，消费已经并且还将继续扮演至关重要的角色，刺激着设计领域所发生的一切的发展与变化。市场需要决定了绝大部分设计师工作的性质，他们不断为早已图像泛滥的消费世界添加更新、更具有吸引力的图像，而消费者在应接不暇地捕捉这些图像的同时，又确保了来自市场的刺激对设计师工作的有效性。人们需要通过消费获得更好的生活，而设计师似乎可以满足他们的需求，他们的合作又促进社会经济的发展。因此，有人认为，设计适销对路的产品或能够促进产品销售的广告就是设计师的社会职责。诚然，设计师接受企业委托进行设计，倘若其设计不被消费者接受，达不到预期目的，势必为造成企业人力、物力和财力，乃至社会资源的损失和巨大浪费。但是这种合乎设计直接目的的要求只能说是设计师工作职责的一部分，设计已经不可避免地与人的需求和社会的文明进程纠结到一起，作为设计创造的主体，设计师肩负着内涵深广的社会责任。

1971年，在奥地利出生，在英国接受教育的美国设计理论家维克多·佩帕尼克（Victor Papanek）出版了《为真实的世界设计》（Design for the Real World）。该书开篇就流露出强烈的批判锋芒："世上确仍有些职业比工业设计危害更大，但它们相当少见。可能只有一种职业是更加虚伪的。广告设计，这种职业劝说消费者花费他们没有的钱去购买他们并不需要的东西，目的在于使别人记住他们本不甚在意的东西，它很可能就是当今世上最虚伪的行当。工业设计，这种职业紧跟在广告人编造叫卖的俗丽蠢话之后，它是排名第二的虚伪行当……有如犯罪般地设计出每年在全世界导致几乎一百万人死亡或残废的不安全的汽车，创造出填塞自然景观的各种彻头彻尾的新型永久性垃圾，选择污染我们呼吸的空气的材料和生产方法，通过这些行为，设计师已然成为危险人物。并且，从事这些行为的必备技能正被一丝不苟地传授给年轻人。"

佩帕尼克的批评针对的是追逐销量而不顾用户安全的汽车行业，恣意浪费资源、制造了大量垃圾的产品设计，以及巧舌如簧、花言巧语的广告设计。尽管他的批评未免过于严苛，然而，即使在他的批评已经过去了将近半世纪的今天，当今设计界仍泛滥着"为金钱而设计"的风气，有的设计师一味追求经济效益而丧失了社会良心，设计中充斥着各种欺骗，制造出大量视觉污染及环境垃圾，造成资源的巨大浪费。他们和商品制造者一起营造了可感可触的美好的消费世界，然而，一旦人们愿意在消费浪潮中稍为停驻而对全球范围内的人类生活进行观望，便会感到现实世界远非尽善尽美的乌托邦。如果说，自古以来便作为人类设计行为的终极目的是改善人类生活且在这个消费文化笼罩一切的时代并未为发生本质性的改变，那么，以制作生活中的艺术为己任的设计师便应当在遵循（和制造）市场需要的常规之外寻求一种可替代的策略。佩帕尼克的批评或许不免苛刻，但他指出了设计师更加重要的责任，即为真实世界而设计。

2. 为真实世界而设计

为真实世界而设计指的是设计要满足的是人们的需要而非想要，设计师的工作应当是为需要设

计（Design for Need）。设计是综合性而多元化地解决问题的活动，它能够使那种对材料、生产过程及设计品使用的关注与社会责任和政治责任的问题息息相关。佩帕尼克再三劝诫设计师不要忙于制作那些"成年人的玩具"，而应该专注于实际存在的、与人有关的问题，具体地说，是与残疾人、第三世界、老年人和世界生态相关的问题。

实际上，在过去的半个多世纪里，已经有越来越多的设计师加入到"为真实世界而设计"的行列，人们作出许多努力并引发了一场设计上的"良心转变"。尽管在大多数情况下，设计师作为商业发展辅助者的地位并没有得到真正的改变，那些标新立异的试验仍旧处在设计主流之外，但毕竟出现了一些富于社会责任感的尝试。

在工业设计领域，人机工程学发展迅速，并得到了更加广泛的运用。瑞典的人体工程设计小组（Ergonomi Design Gruppen）以对人体工程学的研究为基础，为残疾人创造出大量富于人本主义精神的作品。人体工程设计小组的设计遵奉一种设计信仰："设计不仅仅是外观，它是形式、功能与经济。凭良心推动的产品发展可以在提高销售额、降低产品成本、打开新市场的同时改善关于产品质量的曲线图。设计变成一种迎向成功的策略性工具。"1972年，人体工程设计小组的两个成员玛丽亚·本克茨恩（Maria Benktzon）与斯文–艾利克·朱林（Sven–Eric Juhlin）仔细研究了握拳与肌肉性能的关系，并开始专门为残疾人员设计。她们努力为行动不便或残障人士提供合适的生活用品，不仅增进他们生活的便利性，还进而重建其尊严。因此，她们的设计往往同时也适用于正常人，残障人士无需因为使用"特别"器具而感到被歧视或被特别对待。1974年，她们设计的刀具与切物架（图1–21）以塑料与不锈钢制成，Gustavsberg公司将之投入生产。该设计不仅能有效保护使用者，而且因其简洁而实用的风格吸引了许多消费者。

为需要而设计的呼唤也导致了"绿色设计"（Green Design）观念的发展。英国设计师罗斯·洛夫格罗夫（Ross Lovegrove）是一位多次强调绿色设计的实践者，长期致力于太阳能产品设计研究。他为维也纳应用艺术博物馆（Museum für Angewandte Kunst，简称MAK）设计的"太阳能树"（Solar

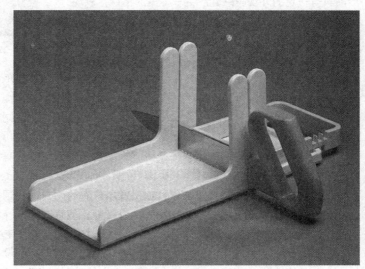

图 1–21　刀具与切物架

Tree）路灯（图1–22）已于2007年10月8日[维也纳设计周（Vienna Design Week）期间]正式开始投入使用。这种路灯造型如自然生长的树木一般，"树"上的太阳能电池能在阳光灿烂或是乌云密布的日间储存足够能量用于夜间照明之需，而强大的LED（light-emitting diode，即发光二极管）照明系统的采用也能够显著地减少二氧化碳排放量。据报道，仅2006年，欧洲的路灯就排放出2 900百万吨二氧化碳。自"太阳能树"被投入使用后，欧洲积极地筹划将之推广到更多的城市。

DESIGN INTRODUCTION

3. 为人民对美好生活的向往而设计

我国具有5 000年的文明发展史，自古以来就不乏大量优秀设计，积淀了华夏民族特有的设计智慧，例如古代造物活动中凝结的"制器尚象，师法自然；文质统一，备物致用"等设计理念至今都是有用的设计准则。

中华人民共和国成立之后，面对一穷二白、百废待兴的国情，为了不断改善人民的生活条件，中央提出了在城市建设和产品生产中要秉持"经济、实用、美观"的原则。经济的概念，是指在生产中选用合适的原料和科学的加工方法，充分发挥材料和工艺的性能，达到物尽其用，并在不同的商品档次中做到价格便宜，能吸引消费者的购买力。实用的概念，是指产品生产要围绕着生活中的衣食住行各方面的需要，充分发挥"物以致用"的功能作用，适应不同民族和地区等的风俗习惯和生活特点，使人们在直接使用中感到方便、舒适，并且经久耐用。美观的概念，是要使产品具有一定的外观美感，产生一种美的格调，表现出积极健康的气质，使人在使用时得到审美的享受和精神的鼓舞。正是在这种精神倡导下，在上世纪70年代，即便在国民经济十分困难的情况下，我国也自

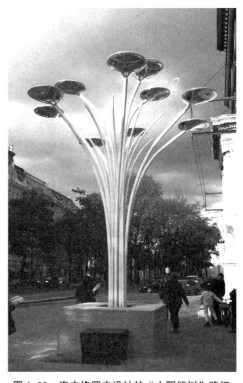

图1-22 洛夫格罗夫设计的"太阳能树"路灯

行设计生产了不少满足人民日常生活的产品，如自行车、缝纫机、手表等。例如，上世纪80年代国货名牌"永久"牌自行车，设计简约、健实，符合当时我国国情，成为那个时代千家万户的代步及运输工具，为人民群众生活提供了极大的便利。现今我国人民生活水平提高之后，它又为第三世界国家的百姓所喜爱，每年通过"一带一路"出口非洲等地数千万辆。

对于迈进小康社会的中国人民来讲，大家喜爱的新能源汽车绿色环保，也在世界新能源汽车领域位于前列。我国的高铁更成为"中国名片"走向世界。

改革开放以来，我国经济发展释放出前所未有的活力，我国高等院校也成立了各类设计专业，为我国的社会主义建设培养了大批优秀的设计师，使我国的设计阔步走向世界。建筑、服装、电子产品、交通工具、广告、新媒体等，各类设计助力中国制造，使中国制造走向世界。

在我国经济实力发生巨变之后，也出现了一些华而不实的设计，在建筑、产品包装领域较为多见。党的二十大报告指出："坚持以人民为中心的发展思想"，"坚持把实现人民对美好生活的向往作为现代化建设的出发点和落脚点"。这些思想观念转化落实到设计实践领域，就是要使我国的艺术设计独具中国特色。在全面推进乡村振兴发展战略指引下，不少设计师践行为实现人民对美好生活向往服务的设计理念，设计了一批扶农、助农的产品。例如，在设计师的精心设计下，传统竹产品有了更好的功能和更高的颜值。

党的二十大报告指出，到2035年，我国发展的总体目标是：实现高水平科技自立自强，进入创新型国家前列；建成教育强国、科技强国、人才强国、文化强国、体育强国、健康中国，国家文化软实力显著增强；人民生活更加幸福美好；广泛形成绿色生产生活方式，碳排放达峰后稳中有降，生态环境根本好转，美丽中国目标基本实现。这个奋斗过程中需要一大批有理想、有创意、有扎实专业能力的设计师。

延伸阅读

知名设计公司

在激烈的市场竞争中,无论是国际还是国内的企业,都把提高设计水平作为提升竞争力的一种手段,从报纸到杂志、从电视到网络、从品牌到包装、从广告到形象设计,平面设计的功能和作用在不断扩大,其影响力涉及社会生活的各个方面。与此同时,LKK洛可可、HOLY荷勒等一批设计公司也发展壮大起来,那么这些知名设计公司的业务侧重点及定位有哪些不同呢?

知名设计公司

本章小结

现代意义上的"设计"活动,其内涵应是作为设计主体的人通过改造材料的形态,使之成为具备一定的视觉形态和文化形态的设计品,而这些设计品将面向特定的消费人群。基于人—自然—社会的视角,现代设计可分为视觉传达设计、产品设计和环境设计这三大设计类型,它们各有其特殊的现实性和规律性,同时又彼此互相联系、互相渗透、互相影响。在现代社会的语境中,设计师的社会责任是为真实世界而设计。

思/考/与/实/训

1. 请谈谈你对设计的理解。
2. 请简述现代设计的主要类型,并各举一例说明。
3. 谈谈设计师的社会责任感。

CHAPTER 2 第 2 章 设计简史

本章彩图

学习要点

现代设计的产生和发展；设计流派；设计师；现代主义设计；后现代主义设计。

学习目标

了解现代设计产生的背景、发展脉络以及伴随而来的审美观念的嬗变；掌握20世纪以来设计流派的主旨及代表人物，熟知一些现代主义设计大师的设计思想、代表作品及历史影响；了解后现代主义设计出现的缘由，理解后现代主义最根本的特点在于多元化。

素养目标

培养对优秀文化的传承与创新意识，向国内外大师学习精益求精的工匠精神。

2.1 从传统手工艺到现代设计

　　1770年左右开始的工业革命与现代设计之间有着必然联系。工业革命的第一项伟大成果是蒸汽机。正如首先涉足工业革命的纺织业，其改进纺织生产过程也催生了蒸汽机。在瓦特（James Watt）试验成功以前，纺织业的最先进的驱动力是水力，显然，水力驱动的纺织机既受到季节的影响，也受到地点的限制，生产效率低，使纺织品供不应求。瓦特的蒸汽机作为一种固定机器，第一次给能源带来了实质性的变更——从自然力变为机器驱动力；蒸汽机被用于各个生产领域，引发了生产和生活上的一系列重大变革，人类自此步入机器时代。

　　在很多情况下，机器是客观与理性的代名词。它在生产过程中的绝对精确性是手工远远无法比拟的，而机械产品的形状与结构也不会因为机器操作者的不同而发生变化。设计，则是一个非常复杂的过程，它可能是一个人的工作，也可能是小组的合作。它可能来自突发灵感，也可能经过深思熟虑才完成，或者由赞助人的趣味所决定。此外，经济或政治环境，流行的审美趣味、时代的社会道德观、普遍的社会美学观点等因素，都会对设计造成积极或消极的影响。然而，不管在何种环境下，设计都是一项富于创造性、发明性和强调精确性的活动，尤其是工业设计。工业设计师要综合考虑机器生产的特殊性与其他相辅相成或互相冲突的各种因素，最终把它们融合在一个三维的形式中。

　　但是，不能简单地认为工业革命直接引发了工业设计，事实上，包括批量化生产、劳动分工细致化在内的现代设计的显著特征早在工业革命前就已经浮现出来。

2.1.1 现代设计的开端

设计简史1（1）

　　中世纪晚期，在佛罗伦萨、威尼斯、纽伦堡等比较先进的城市，资本主义关系开始萌芽。为了满足宫廷、教会和富贵人家的精致趣味和大量需求，手工作坊的专业化水平大大提高，大规模地批量制作也成为坊间艺人心照不宣的原则。尽管那些用以模制的模子仍然以手工制成，但生产效率提高，生产成本骤降。贸易的扩大与商业机遇的增加也为手工作坊带来竞争压力，进一步提高生产效率、降低成本、推陈出新成为制胜的法宝。另外，随着资本主义生产关系的逐渐成熟，顾客群渐渐扩大，人们希望有更多的装饰图样以供选择。为了满足这种要求，16世纪的意大利和德国设计师采用最新的印刷技术炮制出汇集最新装饰形式、装饰图案和装饰母题的设计书籍，即图样书。在织物和橱柜制作行业，这些图样书最为流行，它们使订购者和制作者都可以方便地选择设计图案。换个角度来说，这也是专业化发展的结果，绘制样书的设计师已逐渐脱离具体的生产过程。图样书在随后的几个世纪里得到较快发展，到18世纪，由于印刷术的改进，越来越多的人可以消费得起印刷品，出版新潮的设计样书也成为一项利润丰厚的生意。

　　17世纪，西方的贸易中心从地中海转移到大西洋沿岸，君主取代教会成为国家的权力中心，"太阳王"路易十四统治下的法国就是中央集权君主制国家的典型。为了保证宫廷生活的豪华奢侈，并最大限度地控制国家资源、享有最优秀的工匠技艺，以"太阳王"为首的王公贵族为艺术家和熟练工匠提供了慷慨的赞助，成立了直接由国王投资和控制的制造厂，其中最著名的工厂成立于1667年。这家工厂规模很大，工匠数量就达好几百。路易十四的首席宫廷画家勒·布朗（Charles

DESIGN INTRODUCTION

Le Brun）为工厂提供设计，并管理着这家工厂。欧洲其他国家的君主也仿效法国的模式，设立起类似的工厂，而在这些工厂里，设计图样书的应用非常普遍。

经营一间制造厂需要大笔资金，这对赞助人来说是一个沉重的经济负担。到了18世纪中叶，新的商业市场成长起来，新兴资产阶级也订制或购买这些制造厂的产品，这一方面缓解了赞助人的经济负担，另一方面也取消了赞助人对手艺的独占性。制造厂的产品不再仅仅满足贵族的趣味，转而开始迎合中产阶级的喜好。在法国大革命后，君主制瓦解，皇家制造厂为了生存下去不得不适应商业竞争，它们的设计师成为独立的雇佣者，而不再属于宫廷职员。在其他国家也有类似情况发生。

18世纪对英国来说是个富于魅力的时代。那时，没有建立绝对君权，这助长了人们对商业自由和个人利益的认可，甚至国会也坚决捍卫其合理性。在这种思潮下，英国政治生活稳定，富裕的中产阶级为全欧最多，先进的金融和信用制度被创建起来，零售业的新思想也开始发展。许多在设计史上著名的设计师就来自那个时代的英国，比如托马斯·齐彭代尔（Thomas Chippendale）、乔赛亚·韦奇伍德（Josiah Wedgwood）和马修·博尔顿（Matthew Boulton），他们不仅是第一批工业设计师，更是企业家和发明家。

18世纪的英国家具正是随着齐彭代尔的名字而广受称誉的。作为一名独立设计师，齐彭代尔非常善于捕捉时代趣味。洛可可的情趣、中国的异域风情、哥特式风格等时尚，以及英国人简洁严谨的癖好都被他谐调地糅合在设计中。因此，齐彭代尔设计的家具因为既简洁又时尚、既坚固结实又制造精巧而畅销。作为一名成功的企业家，他的工作室不仅制作家具，而且还为顾客提供了一套完整的室内设计服务，并从国外进口最时髦高级的产品供顾客选择。齐彭代尔还发表了设计史上的著名作品《绅士与家具木工指南》。书中以版画展示了齐彭代尔的典型设计，以及当时伦敦主要家具工厂里所能发现的家具设计，并附有文字说明。这部书成为家具设计师的参考图案书，影响深远。另外，该书一出版便具有很强的广告宣传效应，齐彭代尔工厂随之兴旺，他本人的影响也日益扩大，直至北美。

如果说齐彭代尔的活动仍然局限于手工艺范围，那么博尔顿和韦奇伍德的影响则把工业和生产改造成工业革命的新模式。

18世纪中期，英国的制造厂虽然已达到很高的专业化程度，但规模不大，生产也仍是传统的方式。博尔顿于18世纪60年代开办了饰件厂，工厂设在梭霍区，因为那里适于建立大型作坊，也适合安装以水力驱动的机器。他通过引进大规模的机械制造方法，生产出面向大众市场的廉价产品，很快就在竞争激烈的饰品行业中占有一席之地。博尔顿对开发可降低产品成本的新技术非常热心，他把铜板镀银技术和铜锌锡合金用于饰品生产，前者可在铜上镀银，后者看起来如金子一般，但价格低廉。在产品的设计上，博尔顿密切地关注市场趣味走向，并通过向朋友或熟人借用设计图样书、向当时的知名艺术家购买设计图、从国外收集各种图样等方法使其产品迎合更多人的要求。因此，博尔顿工厂的产品风格多样，图2-1所示的烛台就是以新古典主义风格来设计的。

在新古典主义风格的运用方面取得更大成就的是博尔顿的朋友韦奇伍德。他从1759年开始创立自己的生意，生产出一种外观新颖、色泽丰富、质地如奶油般细腻柔和的瓷质餐具，并采用新古典主义装饰原则和母题进行设计。这种餐具很快得到夏洛特皇后的青睐，因而被命名为"皇后瓷器"，如图2-2所示。"皇后瓷器"的适用性广，既可作为日常的实用器皿，加以精心装饰则成为装饰瓷器。后来，韦奇伍德研制成功的黑陶和碧玉炻器是更为优质的装饰瓷器，这为他带来巨大的国际声誉，使他成为那个时代陶瓷产品领域中最杰出的人物。韦奇伍德也像博尔顿一样是一位眼光独到的企业家，他是倡导合理劳动分工的先驱者，是第一批引进蒸汽机的资本家之一；他创造了销售和营业的新方式，也是第一批应用报纸广告和开发零售展销的企业家之一。

进入 19 世纪，工业革命带来的发明热情在整个欧洲扩散。在家具设计行业，最激动人心的创造来自奥地利设计师米歇尔·索涅特（Michael Thonet）。他发明了单板模压技术和用蒸汽制造曲木的技术，后者的影响极其深远，他还创立了索涅特工厂。索涅特在工厂里设置了可供大规模生产的机器，到了 19 世纪 50 年代末，已经能以完全机械化程序生产出功能性强、没有多余装饰、轻便而廉价的家具。以椅子为例，他推出的 14 号椅简洁大方，结构合理，价格便宜，既适用于王公贵族的豪华厅堂，也可用于普通大众家中或路边的咖啡馆，满足了当时大部分消费者的需要，因此又被称为"消费者椅"（图 2-3）。与威廉·莫里斯相比，索涅特作为商人和机器化生产的开拓者，没有太多的理论，也没有刻意地想使普通人生活在美的环境中，却真正为普通人创造出许多价廉物美的家具。

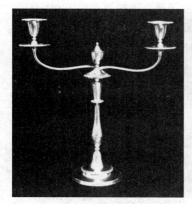
图 2-1　新古典主义风格的烛台

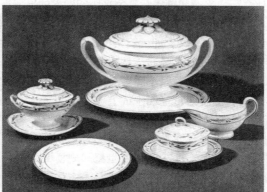
图 2-2　韦奇伍德设计的"皇后瓷器"

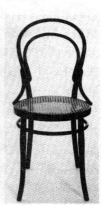
图 2-3　索涅特设计的 14 号椅

2.1.2　印刷业的发展与视觉传达设计

设计简史 1（2）

18 世纪，欧洲人的文化水平依然不高，印刷业主要为贵族或社会精英设计、印制图书。随着资产阶级的兴起，启蒙运动的开展，公众文化水平迅速提高，阅读成为日常生活必不可少的一部分。19 世纪是求知若渴的时代，文学巨著层出不穷，报纸杂志品种繁多，无论是文学史还是报业史都值得为这个时代留下光辉的一页。新兴的中产阶级对阅读报刊和文学作品有着前所未有的兴趣与热情，对印刷品的需求十分惊人，印刷术革新势在必行。大量需求与技术革新形成良性循环，这种循环在客观上为现代视觉传达设计的发展提供了必要的准备。

蒸汽机出现后很快就成为工厂机器运转系统的主动力，被推广到工业生产的各个领域中，如冶铁、交通、家具制造、印刷等，引起了这些部门的技术革新。就印刷业而言，蒸汽动力彻底改革了陈旧的印刷技术。平版式蒸汽动力印刷机最先由德国人弗里德里希·柯奥尼格（Friedrich Koening）发明，它与铜版印刷术的操纵原理相同，只是改变了驱动力，但这已很大地提高了印刷效率。后来，这种印刷机得到改进，使报纸两面可同时印刷。1814 年，伦敦《泰晤士报》报社率先装置了蒸汽动力印刷机，《泰晤士报》的发行量直线飙升，在 18 世纪末每天只印出 1 500 份，1830 年时已增至每天 11 000 份。

印刷业的下一个重要发展是制型纸板的使用与以纸卷滚动连续进纸代替单张送纸的技术革新。制型纸板是使用纸浆或混有胶质或糨糊的碎纸制成的材料（又称混凝纸浆），湿的时候它可被铸造

成各种形状，干后变硬适于上油漆或上光。由于能够实现印版的弯曲，它使在成筒的纸卷上进行连续的印刷成为现实。19世纪40年代，纽约的理查德·马楚·霍（Richard March Hoe）研制出滚筒式印刷机，1870年又将之发展至可一次性对纸张双面进行印刷。滚筒式印刷机印完后输出的是折叠好的纸张，每小时印数达18 000，比平版式印刷机多15 000印数。在伦敦，《泰晤士报》报社在采用平版式蒸汽驱动印刷机55年以后，又宣布了瓦尔特（Walter）印刷机的发明，这种印刷机是现代报纸印刷机的雏形，其关键因素亦在于滚筒的应用。《泰晤士报》在采用这种新技术后，发行量翻了三倍以上，达到每日38 000份。

对现代视觉传达设计来说，蒸汽机的引进、制型纸板和持续供给纸张等技术的发明与应用，其影响是潜在的；相比之下，平版印刷术和彩色平版印刷术的出现产生了更直观的效应。19世纪初，德国人艾洛伊斯·森纳菲尔德（Alois Senefelder）基于水与油不相溶的化学原理发明了平版印刷术，也称为石版印刷术，顾名思义，即"石头上的书写"。先用油性墨汁或蜡将图案绘于平坦的石灰石上，再将石头的其余部分以水湿润，然后再涂上印刷油墨，由于油、水不相溶，墨只黏附于图案上，这时，只要将纸覆于其上，压印，图案即可呈现于纸上。这个方法比雕刻图案的凸版和凹版印刷简易、灵活得多，应用范围也更为广泛，复制插图和文本都非常方便快捷，因此成为书刊印刷、广告海报设计的首选，被誉为19世纪印刷领域最重要的发明。19世纪30年代，戈德弗洛伊·恩格尔曼（Godefroy Engelmann）把平版印刷术引进法国，并从中发展彩色平版印刷术，或称为石版套色印刷术，它能使插图更丰富多彩、逼真生动。这一技术于1837年在法国获得专利后，很快就被推广至英国、德国、美国等地。

各种形式的视觉传达都使用了石版印刷与石版套色印刷，除了前述的时装图版，还有流行插图期刊、商业广告、明信片、贺卡与纪念品等。例如，1851年伦敦世界博览会印刷的纪念贺卡就是著名的例子，贺卡的画面展示了著名的水晶宫入口的场景，并通过鲜亮的颜色营造出浓厚的节日气氛（图2-4）。

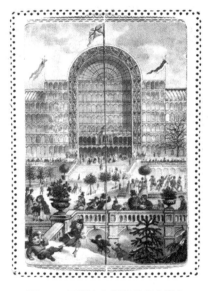

图 2-4　石版套色印刷的纪念贺卡

2.1.3　美国制造体系与标准化产品

工业革命来临以后，劳动分工与机器相结合催生了大工业生产时代的到来。在这个方面走在时代前沿的不是英法等国家，而是刚刚独立的美国。

19世纪的美国对日用品的需求伴随着移民的扩大而增长，而劳动力的缺乏阻碍了对合理化和机械化生产方式的吸收。这种矛盾促使那些拓荒者发展出既降低劳动力又更为高效率的生产方式——流水线作业，这一新发明是19世纪中叶在辛辛那提肉类罐头厂中实现的。猪胴体沉重笨拙，带着复杂的筋腱和骨头，用机器无法直接加工。解决的方法是将其悬挂在不停移动的链条传送带上，传送带使猪胴体依次通过一排工人，每个工人分别负责一个操作——开膛、取出内脏、将头割下、切割或盖戳等。这种有效的悬挂轨道系统是使得真正意义上的规模生产成为可能的流水线原型，最终导致了20世纪发达的输送系统。

设计简史1（3）

现代流水线作业是批量生产得以实现的一个关键因素，另一个则是由艾利·惠特尼等发明家研制出来的可互换零件的生产系统，即用压模机复制机器零件，这样每个零件尺寸相同，能够确保精密准确的一致性，而且零件易于修理、替换，大量地节约了劳动力。欧洲人把这种新的生产系统称为美国制造体系。它迅速为美国的生产商吸收，用于来复枪、钟表装置、缝纫机等生产中。1851年"水晶宫"博览会上展出了塞莫尔·柯尔特（Samuel Colt）以可互换零件生产系统设计制造的来复枪。它的性能很好，首发能连射五弹，而后无须装填便能连发六弹，是历史上第一件获得商业上成功的自动手枪。柯尔特的来复枪在造型上同样使欧洲人刮目相看，它结构简单，外形朴素，与同时展出的那些雕花刻图的武器形成强烈对比，并获得本次展览的最佳设计奖。当时获得最佳设计奖的另一项作品也来自美国，是弗吉尼亚收割机，该收割机摒弃一切装饰，外形简朴，但人们后来发现它每天的收割效率竟大大高于其他收割机，原来讽刺过它的《泰晤士报》立刻转态，称其"从海外给我们迄今所有的知识宝库带来了一份最有价值的财宝"。

　　把一件产品拆成简单的组成部分，这一思想引出了工厂管理的重要新理论，其中最著名的就是泰勒主义。泰勒主义是由弗雷德里克·温斯洛·泰勒（Frederick Winslow Taylor）提出的，他提倡把生产过程分成最小的部分，形成资本主义生产流水线，以从中获得更多利润。这种思想对亨利·福特的影响很大，后者发展的T型汽车生产装配线即根基于此。

　　批量生产的直接结果就是简化产品外形，机器冲压和压铸零件促使产品外形更为简洁，柯尔特设计的来复枪的简练利索原因就在于此。但是同样的机器不仅能够生产出注重功能的产品，还可以生产出华丽而有复杂曲线的产品。造型设计的问题不仅仅受到效率的制约，也受到人们的审美趣味的影响。就像铁和玻璃建筑遭到建筑师的谴责那样，简洁的工业造型产品也在欧洲遭到反对，早期美国企业家"功利主义"的方法常常被批评为"简陋"——缺乏美、缺乏手艺、缺乏将产品与奢华生活联系到一起的文化。

2.1.4　工业设计与产品制造

　　工业革命带来了先进的生产方式，也使机器代替了手工艺人的熟练技术劳作。纺织机能织出精美的纺织品；印刷机能复制出大量逼真的墙纸；铸铁是制造装饰品的理想材料，一旦模子制好了，复制一个复杂的设计廉价而快捷；卷锯和更复杂的雕刻机器能够在木头上雕刻细部，其精度不亚

设计简史1（4）

于以往的手工雕刻，而效率却远远高于熟练的手工艺人。因此，装饰突然变得极为廉价。在机器面前，手工艺人的劳动显得不再重要，他们仅仅成为劳作的手，没有机会参与产品设计，只能日复一日地重复着同样的工作。过去，设计与制造在手工艺中合二为一，现在，设计逐渐脱离了制造，设计权落到了工厂主和经理人手中，齐彭代尔、韦奇伍德和索涅特这种受过手工艺训练的工厂主毕竟只是少数，大多数工厂主对艺术和手工艺知之甚浅，只知道购买者需要大量的装饰，而工业制造可以方便廉价，并有利地达到这种要求。另外，工业产品的顾客多为白手起家的工厂主、银行家等中产阶级，缺乏贵族的高尚教养和审美品位，但很有钱，可以购买舒适的工业产品。他们向往贵族的豪华生活，以为繁缛的装饰即是豪华的、贵族的，因此大量订制和购买那些装饰过度、不讲和谐的工业产品，设计与制造因此出现了难以弥合的鸿沟，这种情况在工业最为发达的英国表现得尤其突出。19世纪30年代，英国的社会评论家和资本家开始分析工业革命的社会和环境效应，结果，他们普遍同意这样一个观点：英国虽然在技术方面领先于别国，但是没有充分注意到产品的设计问题，所以市场对消费商品的大规模需求导致了审美标准的降低。国会也开始担心英国的设计水准会

影响到贸易水平，于是在1835年决定任命一个艺术暨工业特别委员会来讨论产品设计问题。随后，该委员会决定投资于设计教育和贸易展销会，作为促进工业设计的主要途径。1851年，在多方支持下，英国政府举办了著名的"水晶宫"博览会，被认为是第一次世界博览会。

"水晶宫"一名来自其展厅，它是由维多利亚女王的园艺师派克斯顿（Paxton）设计的。此设计完全以铁和玻璃构成，其构想史无前例：铁构架、柱子和梁架由铸造厂大量生产，在工地上铆拴在一起，再把工厂制造的玻璃片装上。正是由于采用了这种预制结构系统，全长1 851英尺（564米）的"水晶宫"才能在短短16周内凭空建起。整个"水晶宫"为一个简单的阶梯形长方体，带有一个拱顶，钢铁和玻璃所构成的建筑框架赤裸裸地展现在世人面前。19世纪最伟大的设计师之一欧文·琼斯（Owen Jones）为其所做的室内设计非常醒目，以鲜艳的红、黄、蓝三原色构成，其间以白色区分（图2-5）。在他看来，最伟大的艺术时代才会使用原色来装饰，其目标是要用色彩来创造出一种宏大而明亮的空间印象。

图2-5 "水晶宫"内景

在展厅中，与"水晶宫"建筑的功能主义原则一致的是美国等少数国家的展品，包括索涅特设计的椅子、柯尔特的来复枪等。然而，绝大多数展品以当时流行的折中主义手法装饰，演绎了一场汇集装饰的闹剧。每一个参展者似乎都想摆脱无品位，超越其他竞争者，结果却显示出骇人的品位缺乏，趣味堕落。古代的、东方的等各式各样的装饰母题被毫无道理、毫无节制地混合使用，椅子、桌子、镜子、钢琴、壁炉、壁炉架、瓷器、玻璃器皿，所有一切都覆盖着惊人的过度装饰。

1851年的水晶宫博览会充分暴露了工业设计与产品制造之间的鸿沟，一场关于装饰与趣味的大讨论在1851年以前已经开始，博览会以后更是热烈起来。首先发起这场辩论的是设计师奥古斯都·威尔比·诺斯摩尔·普金（Augustus Welby Northmore Pugin）。他为了实践自己信仰的天主教教义，于1836—1851年间大力宣扬哥特式教堂建筑的唯一形式，同时倡导设计与制造业的诚实和直率，强调装饰应服从功能，设计要尊重材料的本质。他抨击"在伯明翰和谢菲尔德两市兴起的数不胜数的低级趣味的东西"，因为"设计者们既没有考虑相应的比例、形式、功能，也没有考虑风格的统一"。普金的追随者甚众，包括欧文·琼斯、倡导举办"水晶宫"博览会的设计改革家亨利·科尔（Henry Cole）和才华横溢的德国设计师戈特弗里德·森佩尔（Gottfried Semper）等。

亨利·科尔是一名公务员，他敏锐地觉察到当时英国工业产品所存在的问题。1847年，他创造了"艺术生产"一词，意思是"运用到机器生产中的美术或美"，即我们今天所指的"工业设计"。亨利·科尔相信，纯艺术与制造的联合可以改进公众的趣味，并且可以恢复英国产品在国际上的竞争力。两年后，他又创办了另一本杂志，名为《设计与制造学报》，并以设计师欧文·琼斯为首组团。他们组成的小团体不懈地致力于设计改革，提倡"美与功能的和谐"。森佩尔流亡伦敦期间与科尔的小团体过往甚密，他从普金的著作出发，认为实用美术或装饰艺术取决于原材料和技术，并以此为基础寻求装饰和功能之间的适当联系。他的思想对功能主义美学的形成起到重要作用。

这些改革家相信，艺术与制造的脱节是由于公众与制造商趣味低下，他们提倡某种固有的设计准则，认为必须在公共文化中建立并贯彻这种标准，而树立这种标准的方法就是教育。科尔曾编辑了一系列插图旅游图书和为儿童设计的故事书，他希望以此"改进"儿童故事书的质量；他还提倡为劳动阶层开放公共博物馆，因为这可以"矫正他们的野蛮行为和恶习"，可以为行为与社会的和

谐树立榜样。森佩尔也认为改进未来技术教育尤其应该着眼于趣味的陶冶，纯美术和装饰艺术的教育不可分家。英国政府对这种论调给予大力支持，从19世纪30年代就建立起培训师资的设计学校，到1860年已形成较大规模，学生从3 000人上升到85 000人。

早期著名的工业设计师克里斯托弗·德雷瑟（Christopher Dresser）就在19世纪受到科尔"艺术生产"思想的影响，终身致力于工业与艺术结盟探索。德雷瑟并不是韦奇伍德等人那样的企业家，而是一名职业工业设计师，在他身上体现了一名优秀工业设计师所应具备的所有素养。他赞扬批量生产，关注产品功能，积极探索节约材料的方法和廉价材料的运用，毫无顾忌地以工业材料进行设计，其作品完全适于批量生产。在较大的器皿上，他总是使用电镀的表面代替银，这样可减少成本，降低价格。从风格上看，他在设计中采纳了19世纪下半叶流行起来的日本趣味，也融入了西方传统的装饰元素，但处理手法非常干净利落、简洁灵巧，绝无装饰堆叠之嫌，并显示出设计与功能主义的关系。此外，他还开始在设计中考虑人使用产品的适应性问题，比如，他把茶壶把手设计成倾斜的以适应人手把握（图2-6），这就触及了当代工业设计中一门最重要的学问——人体工程学。

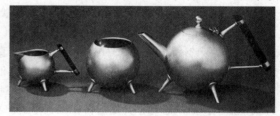

2.1.5 艺术与工艺运动和新艺术运动

图2-6 德雷瑟设计的银制茶具

1851年"水晶宫"博览会以后，围绕着设计与工业的讨论形成高潮。亨利·科尔及其小团体代表了其中一派的见解，他们支持机器生产和工业化，要求艺术与工业结盟。可同样受到普金影响的另外一群改革家却走向了一条截然相反的道路，即反工业化的"艺术与工艺运动"。这场运动的最初倡导者是文学家和理论家约翰·拉斯金，在其著作《建

设计简史1（5） 设计简史1（6）

筑的七盏明灯》和《威尼斯之石》中，他对手工艺和手工劳动的炽热理想给了手工艺观念一种动力，这种动力在未来的年代里久盛不衰。拉斯金大力抨击工业生产方式，他参观了1851年的博览会，既看不惯那些装饰过度的产品，也讨厌"水晶宫"建筑和其他简洁的工业产品。他继承了普金对哥特式的迷恋，反对设计中的绝对精确，坚持手工艺和材料的真实性，并且提倡艺术应该为人民服务才有意义。拉斯金理论最伟大的继承者和实践者就是被誉为"现代设计之父"的威廉·莫里斯。

威廉·莫里斯出身于富商之家，在牛津大学求学期间受到拉斯金理论的极大鼓动。他曾经尝试成为一名画家，但很快就放弃了绘画转向设计，并致力于提高"小艺术"，即手工艺的地位。1861年，莫里斯与志同道合的朋友们创办了莫里斯、马歇尔与福克纳公司，开始实践他们的工艺美术观点和社会主义思想。莫里斯和他的朋友们都希望通过设计进行社会改革，相信美的设计会丰富生活。设计师应该多为平民工作，而不是只迎合富人的喜好。然而，手工艺与社会主义有着天生的矛盾，莫里斯公司的作品完全以手工制作，并遵循材料真实性原则，这必然导致昂贵的价格，它们成为有钱人的奢侈品，对于穷人却毫无意义。莫里斯本人也意识到了这一点，他曾痛心地哀叹自己用毕生的精力迎合"有钱人的鄙贱的奢侈"，最终也不得不承认机器在降低成本和美化平民生活方面的作用。尽管如此，莫里斯仍是当之无愧的"现代设计之父"，他的作品涉及壁纸、地毯、花布、书籍装帧、彩色玻璃，以及家具设计等。图2-7所示是莫里斯设计的著名图案，它被广泛地用于壁

纸和纺织品中。著名的设计理论家尼古拉斯·佩夫斯纳在《现代设计源泉》里是这样评价莫里斯的："充溢于莫里斯生命的，首先应当想到他对设计的贡献，其次还是设计。莫里斯的设计充满活力，总给人以新鲜感，使人精神为之一振。他的设计丝毫没有冗长烦琐、松散无力之感。历史上还没有人能像莫里斯那样，达到自然与样式完美的平衡。……所以，莫里斯的设计——不是模仿而是真正的设计语言——充分反映了他对自然界精密观察的结果。……完全不是因袭陈旧的炒作，而是变化精确、耳目一新的。"

莫里斯的才华和热情激励了一大批有识之士投身于设计改革中，如赫赫有名的阿瑟·海盖特·麦克默杜（Arthur Heygate Mackmurdo）、威廉·德·摩根（William De Morgan）、沃尔特·克莱恩（Walter Crane）、查尔斯·罗伯特·阿什比（Charles Robert Ashbee）等。他们投身于抵制机器、保护手工艺的艺术与工艺运动中，通过创办杂志等方式传播莫里斯的思想，并发起旨在促进手工艺发展的手工艺行会。从1880年到1890年间成立起来的这类团体有五个，分别是世纪行会、艺术工作者行会、手工艺行会、家庭艺术与工作协会、工艺美术展览协会。艺术与工艺运动的思想很快波及美国，在这片新大陆上也出现了许多提倡手工艺的团体，如1897年成立的"波士顿艺术与手工艺协会"，1900年成立的"纽约艺术与手工艺行会"，1903年在芝加哥成立的"威廉·莫里斯协会"等。莫里斯的追随者大多数在实践中承认了艺术联合工业的必要，这虽然看似与艺术与工艺运动的初衷相违背，但却更接近于拉斯金和莫里斯为大众服务的主张，也更向现代主义设计靠拢了。

图 2-7　莫里斯设计的图案

19世纪末，一种新的设计运动兴起，并在一二十年间蔓延了几乎所有欧美国家，此即新艺术运动。这股设计潮流在各国也有不同名称，其在比利时和法国被称为"新艺术"，在德国和奥地利分别被称为青年风格和维也纳分离派。西班牙的新艺术风格主要体现在高迪的作品中，英国人普遍反对这股潮流，但还是出现了以查尔斯·雷尼·麦金托什（Charles Rennie Mackintosh）为首的"格拉斯哥四人组"。

虽然名称不同，但对所有设计师来说，新艺术的目的是相同的，即打破传统风格，接受一种新的美学形式来革新设计。在大多数国家中，这种风格最显著的特点是长而弯曲的线条，植物、昆虫、人体图案的自然主义处理，运用象征主义，并把感觉因素引入设计。艺术与工艺运动的追随者麦克默杜于1883年为《雷恩的城市教堂》书籍设计的一张扉页（图2-8），以火焰般的自由曲线布满整个画面，随后许多设计师在书籍和杂志中模仿他的设计，此遂成新艺术运动的开端。但是，新艺术运动

图 2-8　麦克默杜设计的书籍封面

与艺术与工艺运动本质不同，后者关心社会改革，前者却根植于和社会无关的东西，更关心美学和风格的问题，这也是麦克默杜本人和英国19世纪末的设计力量极力反对新艺术运动的原因。此外，值得一提的是，新艺术的设计师不排斥工业化，他们欣然采用工业材料，热心地发掘新材料的审美潜力。因此，这种风格渗入各个工业产品中，如家具、餐具、纺织品、首饰、灯具等。如比利时设计师霍尔塔（Victor Horta）于19世纪90年代所做的室内设计（图2-9）、法国设计师赫克托·吉马德（Hector Guimard）于1900年为巴黎设计的地铁站入口（图2-10）等。不过，构成"新艺术"纽带的并不完全是风格，更重要的是新艺术那种注重风格的唯美主义观念，英国的格拉斯哥流派、奥地利的维也纳分离派就倾向于以直线和方格作为表现手段，与其他国家流动的曲线风格形成鲜明对比，图2-11所示是英国设计师麦金托什设计的家具，其显示出直挺的风格特点。

图 2-9　霍尔塔设计的楼梯　　　图 2-10　吉马德设计的地铁站入口　　　图 2-11　麦金托什设计的家具

可以认为，艺术与工艺运动在英国的作用与新艺术运动在欧洲大陆的作用在很大程度上是相同的。它们都是在历史折中主义与现代运动之间的"过渡"，特别重要的是艺术与工艺运动对社会责任的强调和新艺术运动对工业化生产的接纳，最后都成为现代主义运动的基础。因此，佩夫斯纳把艺术与工艺运动和新艺术运动视为现代设计的两大源泉。1900年前后，当新艺术运动的唯美装饰为欧洲大部分国家所着迷的时候，奥地利人阿道夫·路斯（Adolf Loos）对此发起抗议和挑战，斩钉截铁地说出令人震惊的话："装饰即罪恶"。在他看来，一件具体艺术品的纯粹美，取决于它所达到的实用价值以及各部分之间的和谐程度。卢斯的这句"狂言"直接指向了现代主义设计。

2.2　现代运动思潮背景中的设计

2.2.1　装饰风艺术与美国的商业性设计

20世纪初，新艺术的缠绕曲线和淡雅的色彩已使人们感到审美疲劳，一种新的设计潮流开始兴起，被称为"装饰风艺术"，但它并不像艺术与工艺运动和新艺术运动那样是一场"运动"。它没有激励人心的宗旨，也没有统一的风格，更没形成什么组织，被我们归属于这一阵营的设计师们关系松散，但他们在共同的时代情趣中，创造出格调类似的作品。

设计简史 2（1）

装饰风艺术是在20世纪初的现代艺术的审美渗透下产生的，一般认为，立体主义和野兽派

分别为其提供了外形特征和色彩基调。因此，规则的几何形状和绚丽浓烈的色调常出现于装饰风艺术的作品中。异域风情也刺激着装饰风艺术设计师的灵感。中国、印度、日本等东方风格几个世纪来不断为西方设计输入新血液，而这次，热情奔放、活泼粗野的中、近东，以及非洲风格在很大程度上左右了西方人的设计情调。法国设计师阿曼德·阿尔伯特·雷图（Armand Albert Rateau）是该装饰风艺术中很有声望的设计师，他的设计灵感似乎全来自东方、非洲和古代的装饰题材。在雷图的作品中，有叶覆盖的形式被简化为螺旋式或阿拉伯式的图案，充满热带风情的豹纹是常见的点缀，图2-12所示的铜扶手椅就是这样的作品。

装饰风艺术最初出现于1908年至1912年的法国，1925年至1935年间波及整个西方世界。在法国，装饰风艺术带有浓厚的贵族气息，大多数作品倾向于昂贵的用料、豪华奢侈的艺术加工和手工艺制作。装饰风艺术的设计师积极保留传统手工艺，但现代工业产品所呈现出的理性美和精确感也触动了他们的创作热情；另外，对于富人们来说，追求富于机械感的形式开始成为一种新时尚。因此，不少设计师尝试将如机器制造般的严格和光滑的形式与上流社会矜贵奢华的姿态调和起来。著名的金属制品大师让·普弗卡特（Jean Puiforcat，1897—1945年）的作品以精确严整的几何平衡缔造出高雅永恒的感觉，他还受到大型豪华远洋客轮的启发，把一套茶具和咖啡具设计成船首的模样，用银和水晶制作，华贵无比，如图2-13所示。半个世纪之后，这种手法被一些后现代主义设计师采纳。在其他国家，装饰风艺术具有更多商业化性质，尤其在美国，它完全成为对法国装饰风艺术的廉价和批量化的模仿，显得粗制滥造。也正因为如此，美国民众可以享用得起这种对欧洲人来说是奢侈的风格。

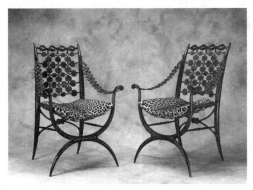

图2-12 雷图设计的铜扶手椅

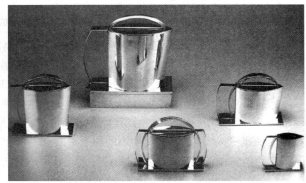

图2-13 普弗卡特设计的茶具和咖啡具

美国人一开始就以实用主义的、商业主义的姿态走上现代设计舞台，企业唯一关注的是设计能否促进销售，为企业赢得高额利润，而市场就是唯一的指挥棒。市场机制本身具备惊人的供求关系调节功能，为了迎合市场上的需求，企业不得不提供不同的产品、包装，利用各种广告来促进销售。设计风格也由于人们对新鲜感无穷无尽的渴求而变化着。于是，美国的企业家很快就探索出一套行之有效的做法，即"按计划的过时性"，也就是说，企业通过外观设计迅速使产品更新换代，人为地使原有的产品变得老式、过时，促使消费者去购买最新的、最时尚的、最"现代"的产品。这种"进步的过时性"依据"消费者伦理"或"用户至上原则"来运作，把操纵设计形式变换的大权放在了消费者手里，遵循消费促进生产的逻辑。在这种情况下，设计顺其自然地成为生产过程的一个必要环节，工业设计也因此在美国迅速发展起来。第二次世界大战以前，美国形成了两种影响深远的设计机构，一种是属于企业内部，如福特、通用和克莱斯勒三大汽车公司就成立了专门负责设计的部门；另一种是独立的、自由的设计咨询公司，它们向企业提供设计。美国的第一批工业设

计师包括雷蒙德·罗维（Raymond Loewy）、沃尔特·多温·提格（Walter Dorwin Teaque）、亨利·德雷夫斯（Henry Dreyfuss）、吉尔伯特·罗德（Gilbert Rohde）等。

两次世界大战之间，除了装饰风艺术，对美国工业设计影响最大的就是流线型，在20世纪30年代，两者几乎可以被画上等号。流线型最初被采用主要是考虑到空气动力学的原因，由于功能需要而被用于交通工具的设计。但在美国，我们可以看到罗维设计的流线型削笔器（图2-14）、流线型冰箱，拉塞尔·赖特（Russel Wright）设计的流线型"美国现代派"餐具等。在这些作品中，流线型已不再具备功能意义，它成了速度的符号、新时代的隐喻，象征着朝向未来的高速驰骋。对于消费者来说，它在感情上的价值要远远大于其在功能上的价值。尽管这种富有人情味的设计是资本家为赚取更多利润无所不用其极的结果，但它也促使了关注消费者这个设计原则的产生。人机工程学的研究就是在这种原则下兴起的，提格、德雷夫斯和罗维就是这方面的先驱者，他们对设计并没有迷恋于产品外表，而是深入到舒适感、耐用性、实用性等的研究，同时兼顾美观，他们设计的产品是那个时代美国最优秀的工业产品。图2-15所示的是提格于1933—1936年间为柯达公司设计的"Bantam"特型相机，它比此前其他型号的柯达相机都更具有设计的简洁紧凑性。提格把镜头置于环绕有水平金属镶边线的框中，表面上金属镶边既作为装饰，也用于保护相机机体乌黑发亮的涂漆，这是试图把市场需要的新奇美观与产品性能结合起来的积极尝试。

图 2-14 罗维设计的削笔器

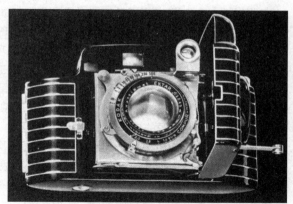
图 2-15 提格设计的"Bantam"特型相机

2.2.2 现代主义设计运动

在现代设计史上，"现代运动"是一个已被普遍使用但又无法确切界定的术语。它并非特指某个有单一宣言的特定群体，而是意味着某种大致相似的美学观与意识形态倾向，人们常常简单地将之等同于"现代主义"。然而，现代主义本身又是一个复杂的术语，其涵盖范围包括美术、音乐、文学等文化领域，甚至远及科学现象，设计只是其组成部分。一般来说，现代主义设计往往具有几何化、无装饰、技术崇拜和功能至上的特点；从

设计简史2（2）

意识形态上说，现代主义者以精英自居，他们信奉时代精神的存在，相信自己的创作将是时代精神的体现，预言新时代的到来；他们往往怀有强烈的社会责任感和变革社会、引导大众的历史使命感，追求民主自由的乌托邦。因此，无论从美学追求还是从意识形态上看，现代运动或现代主义设计都与几乎并行发展的装饰风艺术截然不同。

导致现代主义设计出现并发展至高潮的因素有很多，比如工业化城市建筑和工业产品的出现、

DESIGN INTRODUCTION

对机器化时代进行视觉表达的追求、对传统精华的吸收,对真诚道德的乌托邦的向往、对整饬简易的平民性的追求、对现代设计观念的理解,对理性主义构造的运用方式等。然而,如果没有立体主义以及立体主义之后的各种抽象艺术如风格派、构成主义等的兴起,这一切也许都不足以完成现代主义设计从观念上到形式上两个方面的准备。这里应该指出的是,虽然装饰风艺术也受到立体主义的影响,但不过是在装饰上进行简单的模仿,只有在现代主义设计中,我们才能清晰地捕获立体主义通过其派生出来的抽象艺术运动对设计的深刻影响。对现代设计而言,立体主义的意义并不在于它提供了一种新的艺术表现,而在于它创造了一种与全新的机器美学观相联系的,以几何化为特点的艺术形式。

现代主义设计波澜壮阔,影响了欧洲几乎所有国家,勒·柯布西耶的机器美学、荷兰风格派、苏俄的构成主义、德国的制造联盟和包豪斯是其最重要的组成部分。

勒·柯布西耶(Le Corbusier)是20世纪最伟大的建筑师之一,出生于瑞士,但事业开始于巴黎。勒·柯布西耶一生的作品丰富多彩,他的建筑哲学复杂而深邃,而且充满着不同思想的激烈交锋。但在他建筑生涯的早期,他是以一位反对装饰、反对装饰风艺术的斗士的形象出现的。在他看来,"装饰风艺术,其对机器现象的反抗不过是临终的抽搐;它是垂死的事物",现代世界是由机器支配的世界,新的住宅是人居住其中的机器。这就是对现代主义影响重大的机器美学的思想。20世纪20年代以前,勒·柯布西耶已经着力于批量生产廉价住宅的试验,希望住宅也能像福特T型车一样,在生产线中完成。图2-16所示是柯布西耶于1924年设计的位于法国波尔多郊区的佩萨克现代住宅群,这是一个受到许多早期现代主义者偏爱的项目。他还为他的"居住机器"设计了许多造型纯粹、剔除装饰、美观舒适的家具,堪称现代主义工业设计的典范。

荷兰风格派得名于1917年。西奥·范·杜斯堡(Theo van Doesburg)和蒙德里安(Mondrian)创办杂志《风格》,它把一些艺术家和设计师联系在了一起。尽管风格派实际上是一个松散的艺术圈子,但所有风格派的成员有一个共同的目标,即创造一种适合于当时现实的形式语言,试图寻求支配可见现实却又隐蔽于其后的普遍性法则,从19世纪折中主义的历史残余中解放出来。风格派艺术因此产生了一种以直线条和三原色构成的纯粹的视觉语言,蒙德里安的绘画充分展示其典型面貌。另外,风格派坚持艺术与生活的统一,其基本原则之一是打破美的艺术与应用艺术的界限,创造一切艺术之间的统一。1924年,格里斯·托马斯·里特维尔德(Gerrit Thomas Rietveld)设计的施罗德府邸(图2-17)就体现了风格派视觉语言在建筑设计、室内设计和产品设计中的精彩运用。

图2-16 勒·柯布西耶设计的波尔多郊区佩萨克现代住宅方案

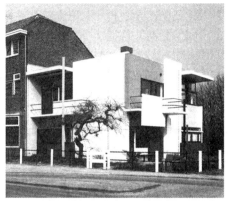

图2-17 里特维尔德设计的施罗德府邸

在设计中追求适合于功能的形式,并以这样的形式本身为美,这是现代主义设计的基本主张之一,而这种追求显然来自对艺术为生活服务的强调。在这方面,苏俄的构成主义表现得更为明显。第一次世界大战前后,俄国的一些青年艺术家在立体主义与未来主义等现代艺术流派的影响下形成构成主义设计思潮。构成主义者反对唯美的艺术,主张把材料合乎目的地构造起来,将艺术与产品的设计、建筑和文化统一起来。1920年,两位苏联艺术家发表了《生产宣言》,奠定了构成主义的理论基础。构成主义者反对为艺术而艺术,主张艺术为无产阶级服务,反对单纯的绘画,在其表达的形式上走向了"设计"的范畴。到了1921年,构成主义者进一步指出,无产阶级的艺术形式是工业化生产的工艺美术,他们纷纷参加了日用工业品的设计,力求设计出生产效率高、成本低廉、方便使用的产品。亚历山大·罗德琴科(Alexander Rodchenko)是构成主义的代表人物之一,他于1925年设计的苏维埃工人俱乐部(图2-18)是一个矩形阅读室,室内没有任何多余的曲线线条,强调的是标准化的制作、可互换的家具部件和朴素低廉的工业材料。就此而言,比起风格派对美学的考虑,苏维埃工人俱乐部走向了更具现实性的设计道路。设计师遵循的准则以大众的需要为基础,以社会主义社会的平等主义为基础,使用最少的、标准化的部件,以及现代工业化的材料,还有可改动的、可变更的结构。正是这种特征让20世纪20年代苏俄的前卫设计成为20世纪现代主义设计的主要源流之一。

由于生产力水平的限制,大部分构成主义的前卫建筑与产品设计都未能付诸实现。相对而言,平面设计则较少受到材料和技术等方面的限制。意大利未来主义艺术的运动感、苏俄至上主义的抽象形式、"构成"的技巧,都被援用到二维艺术;此外,构成主义者还创造并发展了蒙太奇、实像合成版面等手法。埃尔·利西茨基(El Lissitzky)是构成主义视觉传达设计的代表人物之一。早在20世纪10年代末,利西茨基在维捷布斯克艺术学校任教的时候就已经尝试将至上主义的抽象形式运用到清晰直接的视觉传达设计中。他在这个阶段最著名的作品是1919年设计的海报《以红楔攻打白军》(图2-19)。

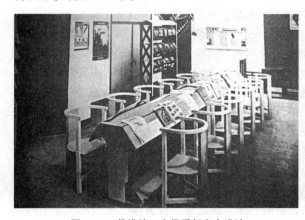

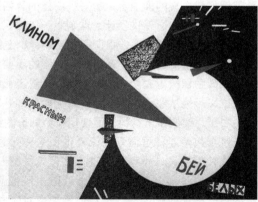

图 2-18　苏维埃工人俱乐部室内设计　　　　图 2-19　利西茨基设计的海报

无论是荷兰的风格派还是苏俄的构成主义,都对现代主义设计的发展做出了重要贡献。他们在设计史上的意义并不仅仅在于其对几何形体、空间和色彩等形式因素所做出的富有价值的探索,也不仅仅在于其对新工业材料的积极采用,最重要的是,这两个现代艺术设计潮流都坚持强调设计为平民或普通大众服务的核心思想。这正是现代主义设计与同时并轨而行的装饰风艺术在本质上的区别。从工业设计的角度来说,这一基本主张直接指向了现代机械化生产的批量性的工业日用品设计。这两个艺术潮流对现代主义设计产生了深刻的影响。

DESIGN INTRODUCTION

德国人在现代主义运动中取得的成就是最引人瞩目的，几乎所有设计评论家在谈及这方面时都会从彼得·贝伦斯和德国通用电气公司（AEG）的关系开始。AEG 成立于 1883 年，即爱迪生在"巴黎国际电器博览会"上展出新发明的白炽灯之后的两年。电是流动的、虚拟的，作为能源，它比蒸汽动力要灵活得多，电的发明和使用是工业革命掀起的又一重巨浪。AEG 在此时成立，这可以说是电气化时代到来的一个标志。1907 年 7 月，时任杜塞多夫应用美术学校校长的贝伦斯被任命为 AEG 艺术顾问，这次任命也是工业设计史上的一个重要转折。贝伦斯原本是德国新艺术运动的代表人物之一，但他很快就开始"把应用艺术看成符合普遍社会使用需求的公众实用品"。他为 AEG 设计的灯具、水壶、电风扇（图 2-20）等消费品，遵循着功能至上和适合于大众的原则。他的目的是创造"直接来自机器产品的形式"，这使他的产品绝对简单和干净。贝伦斯还被视为"企业形象识别"理念的先驱者，他为 AEG 设计的企业标志被沿用至今。

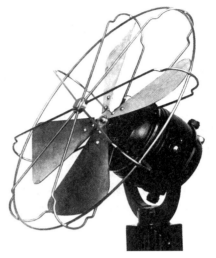

图 2-20　贝伦斯设计的电风扇

至少有两位现代最杰出的设计师在贝伦斯的影响下成长起来，他们就是瓦尔特·格罗皮乌斯（Walter Gropius）与密斯·凡·德·罗（Mies Van der Rohe）。而这两人分别是世界上第一所真正意义上的设计学院包豪斯的第一任和最后一任校长。

1919 年，包豪斯学校在魏玛成立，1925 年在政府的施压下迁往德绍。在这六年里，格罗皮乌斯和包豪斯教员排除了表现主义的影响，渐渐形成一套现代主义的教学和设计原则。匈牙利人拉兹洛·莫霍利·纳吉（Laszlo Moholy Nagy）是理性主义设计原则在包豪斯确立的一个关键人物，他是苏俄构成主义的拥护者，也对杜斯堡的风格派持支持态度，他坚定地信任机器化大生产与新材料新技术，这一点是现代设计的准则之一。他认为，设计是一种社会性活动和一种劳动，因此，他坚决否定个人主义的表现，强调解决问题、创造能为社会所接受的设计。莫霍利·纳吉促使包豪斯那里与直觉、精神活动相联系的创造过程的重要性降低了，同时出现了一种走向高效率的创造方式，学生被鼓励积极地去学习、欣赏和探索新工业材料的潜在之美。在包豪斯成立之初，学生作品中的表现主义风格从此被清晰的线条和功能化的外观所代表的理性主义风格取代。并且，学生们也不再使用白银之类的贵重材料，而使用较为廉价的钢材。

整个包豪斯课程体系的设置也正是在此时走向完善。包豪斯要求学生掌握如何设计出适于人民大众使用的设计类型的方法，并且应试图设计出使机器时代的价值观明确化的形式。从某种程度上说，这是糅合了德意志制造联盟、风格派与构成主义的理想。从风格上说，格罗皮乌斯所希冀的适于当前时代的设计风格似乎越来越转向将圆形、球体、矩形、立方体、三角形、金字塔状等作为基本形式存在的几何形状；同时"包豪斯"似乎已经成为"有序"的同义词。这种来自几何抽象艺术的形式形体以及观念确实为未来的设计师们提供了一种共同的视觉语汇，他们后来将这些语汇应用于陶器、纺织品、海报、家具以及建筑等各个设计领域。

格罗皮乌斯设计的包豪斯的德绍校舍在 1926 年竣工，它注定成为现代设计史上的一个里程碑（图 2-21）。除了充满理性主义美感的校舍之外，学校所用的课桌椅、画具、工作台、餐桌椅、床具、照明灯具等，也都是包豪斯的师生们自己设计的，都是形式简洁的功能主义设计思想的代表之作。包豪斯的德绍时期经历了这所学校最美好的阶段，此时它得到当局支持，教学体系和设

计原则基本确立，并已经培养出一批合格的，有资格同时担任造型和技术方面的教学人才，包括约瑟夫·亚伯斯（Josef Albers）、赫伯特·拜耶（Herbert Bayer）、马塞尔·布鲁尔（Marcel Breuer）、辛纳克·谢帕（Hinnerk Scheper）、朱斯特·施密特和根塔·施托尔策（Gunta Stolzl）等。马塞尔·布鲁尔是现代主义设计最坚决的追随者。他用帆布和金属管制作的"瓦西里椅"（图2-22）成为设计史上的经典之作，而他设计的一系列影响极大的钢管椅，开辟了现代家具设计的新篇章。尽管在谁先想到用钢管来制作家具这一点上尚有争议，但包豪斯首先实现了钢管家具的设想并进行了工业化生产却是毫无异议的。

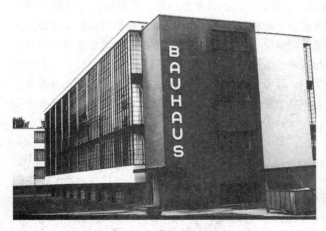

图2-21　包豪斯的德绍校舍

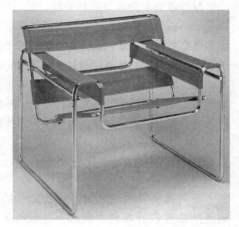

图2-22　布鲁尔制作的"瓦西里椅"

在德绍时期包豪斯的各种刊物中，赫伯特·拜耶和莫霍利·纳吉一起参与了大量的版面设计工作，他们广泛采用无衬线字体、简单的版面编排、构成主义的形式，达到非常功能化的版面效果。1928年在拜耶为校刊《包豪斯》设计的封面（图2-23）中，他使球体、锥体、方体等三维形体投影在二维的页面上，页面中的刊物使用universal字体，而铅笔与三角板暗示了一切设计均是在精密几何数学控制下的机器化的设计，包括刊物所讨论的建筑。

正当包豪斯蓬勃发展时，1928年格罗皮乌斯辞去了校长职务，行政工作已耗去他大量精力，他迫切希望回到自己的建筑事业中。瑞典人汉纳斯·梅耶（Hannes Meyer）成为接任者。他上任后更加强调产品与消费者、设计与社会的密切关系，加强了设计与工业的联系。在他的领导下，包豪斯各车间都大量接受企业的设计委托。但梅耶是一个马克思主义者，后来受到政府的打击，其过于极端化的作风也激发了包豪斯其他教员的不满，并导致了学校面临解散的危机，因此他不得不辞职。

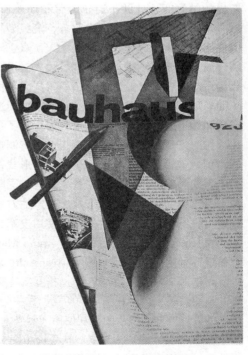

图2-23　校刊《包豪斯》封面

DESIGN INTRODUCTION

1930年密斯担任第三任校长。密斯是著名的建筑师，于1928年提出了"少就是多"的名言。在20世纪20年代末，他设计了巴塞罗那世界博览会德国馆，这座建筑物本身和他为其设计的巴塞罗那椅子成了现代建筑和设计的著名作品。密斯并不十分关心政治，他担任包豪斯校长之后对包豪斯进行了一系列的整顿，努力把学院建设成为一个单纯的设计教育中心。然而，1931年纳粹势力控制了德绍，包豪斯再次遭到排斥。1932年9月30日，学校被封，不久，纳粹党人冲进学校，大肆破坏。密斯为包豪斯最后做出的努力是在柏林租用了一处废置的电话制造厂，将之改造成教学用房，但很快纳粹就控制了整个德国。1933年，密斯以一种反纳粹的姿态关闭了包豪斯。

从德意志制造联盟到包豪斯，是一个现代主义设计发展到成熟的过程。包豪斯师生与勒·柯布西耶、荷兰的风格派设计师以及苏俄构成主义者，一起把现代主义设计运动轰轰烈烈地推向高潮。虽然包豪斯所代表的现代设计美学具有过于功能化的缺陷，但他们对抽象形式的探索为后来设计形式的发展奠定了重要的基础；同时，与工业生产相联系的设计符合时代的发展规律，这一点成为人们的共识，这主要也归功于他们对现代主义美学的倡导；最重要的是，无论他们的现代主义美学本身有多少缺陷，无论我们对现代主义设计中过于抽象而不免枯燥的形式认同与否，现代主义设计师所怀有的那种为改善大众生活而设计、为建设和谐社会而设计的崇高理想永远是令人尊敬、值得追随的。

2.2.3 斯堪的纳维亚设计

设计简史2（3）

设计简史2（4）

在两次世界大战之间，地处北欧的斯堪的纳维亚国家在设计领域中崛起，并取得了令世人瞩目的成就，形成了独具一格的斯堪的纳维亚风格。一方面，与装饰风艺术、流线型风格不同，斯堪的纳维亚设计并不追求时髦和商业价值的形式主义。装饰风艺术为权贵服务，流线型风格为商业利润服务，斯堪的纳维亚设计师则把设计品的使用者视为主导设计的真正主人，真正地为设计品使用对象而设计。另一方面，它又与同在欧洲大陆上轰轰烈烈进行的各种现代主义设计运动有明显的不同。现代主义运动力图寻求与机器时代相适应的设计语汇，设计出能为广大平民所使用的设计品，不可避免、或多或少地为追求工业化而忽略、抛弃了传统，为达到标准化而遗忘、牺牲了个性。与此同时，北欧设计却在个性与标准化和手工艺传统与社会改革之间找到了平衡。一方面，充满个性的悠久手工艺传统依旧在起作用，另一方面，标准化的现代工业生产制造方式同样在发展，两者巧妙地融合在一起。以家具设计为例，钢管金属家具和严格的几何形式在斯堪的纳维亚只适宜公共建筑，在普通民居中人们需要的是兼顾功能与温情的家具。那些与国际潮流并驾齐驱的设计师一方面保持革新的功能主义精神，另一方面又以一种能够批量生产的方式应用木材等传统的材料。他们的设计以曲线为主，形式简洁，结构合理，同时他们也使用皮革、木材等天然材料，从而被称为"软性"的功能主义。瑞典家具设计师布鲁诺·马松（Bruno Mathsson）、丹麦设计师凯尔·柯林特（Kaare Klint）、芬兰设计师阿尔瓦·阿尔图（Alvar Aalto）等都是享有盛誉的斯堪的纳维亚设计师。

阿尔瓦·阿尔图与瓦尔特·格罗皮乌斯、密斯·凡·德·罗、勒·柯布西耶等一样是现代设计的重要奠基人。他在强调功能化、民主化的同时，探索出一条更具有人文色彩、更重视人的心理需求的设计方向。阿尔图喜欢使用天然桦木，这种材料在芬兰具有丰富来源。1931年他为帕米欧医疗中心专门设计的"帕米欧"扶手椅（图2-24）受到包豪斯的马塞尔·布鲁尔使用金属管制作家具的启发，但他仍然对木材情有独钟，尝试以层压胶合板来表达马塞尔·布鲁尔以金属管加帆布造

就的形式感。阿尔图的家具结合了工业材料与工业制造过程，同时考虑舒适感和人们的心理因素，不仅仅停留在实用性和经济性上。阿尔瓦·阿尔图于1936年设计的"Savoy"花瓶就是一件精致优美的艺术品（图2-25）。据说阿尔图的设计灵感来自芬兰迂回蜿蜒的海岸线，他赋予花瓶不规则的自然曲面，使其原本平凡的内部空间活跃起来，生动且显示出有机性和雕塑感。他的设计推动了国际家具设计的"软"趋势，并预示着20世纪50年代的"有机现代主义"的基本特征。

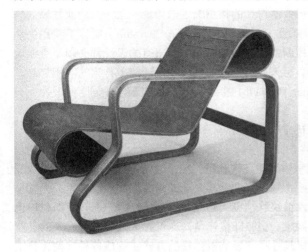 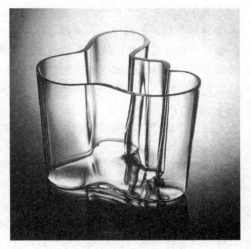

图2-24 "帕米欧"扶手椅　　　　　　　　图2-25 "Savoy"花瓶

装饰风艺术与流线型风格的设计师为现代设计在装饰上的形式语汇做出了许多可贵的探索，但其与生俱来的为权贵服务和追求利润的本质为富有社会责任感的设计师所不齿。现代主义设计师在推进现代主义设计的同时，把自己视为救世主，希望设计出标准化的、平民化的产品，以此改善大众的生活，然而在很多时候又不免忘记了人的心理需求。斯堪的纳维亚的设计师则真正地从为消费者考虑的角度去解决设计的问题。他们的理性设计不仅包括标准化生产的要求，还包括对传统的继承，对使用者心理的考虑，充满了温情脉脉的气息，这使得他们对现代设计的理解具有与众不同的前瞻性。

2.3　第二次世界大战以后的设计

第二次世界大战前，美国的"按计划过时性"旨在扩大消费者对物质的欲望，提高销售额，远没有斯堪的纳维亚设计师的人文关怀。建立于1929年的美国现代艺术博物馆很早就意识到这个问题，它反对"按计划过时性"的市场策略，推崇节制和功能化的设计观。它举办了一系列展览，不遗余力地推广欧洲的现代主义精神和斯堪的纳维亚的人本主义设计，确立了以"有机现代主义"为基础的"好设计"标准。有机现代主义是在亨利·摩尔（Henry Moore）等艺术家的抽象表现主义风格和阿尔瓦·阿尔图等斯堪的纳维亚设计师的影响下形成的，其风格特征主要是随意变形扭曲、柔和膨胀的形式，它被视为对现代主义的某种具有表现性和人情味的修正。

设计简史3（1）

在第二次世界大战期间，在美国相对和平的环境中，出现了一批有机现代主义设计师，其中包

括埃罗·沙里宁（Eero Saarinen）和查尔斯·埃姆斯（Charles Eames）夫妇。他们都毕业于美国克莱恩布鲁克艺术学院。克莱恩布鲁克艺术学院基本参照德国包豪斯的现代设计教育模式办学，把技术与艺术、教学与实践相结合；同时又回避了现代主义的某些教条，鼓励自由的多学科交流，将斯堪的纳维亚特有的风格与现代主义设计结合起来。它培养了大批赫赫有名的美国工业设计师，被称为"现代美国设计师的摇篮"。

战争虽然扼制了有关现代主义的大讨论，但战争导致的物质匮乏却为现代主义的功能性原则的合理性做了最好的辩护。在英国，1941年，温斯顿·丘吉尔（Winston Churchill）制订了实用主义计划，这意味着给每个人相同的选择，按严格控制的定量计划消费。而所有的设计都必须尽可能地节省用料和劳动力，遵循经济和坚固原则。最异想天开的设计师也必须设计简单朴素的实用产品，当时的高级服装设计师诺曼·哈特内尔（Norman Hartnell）就被迫制造最普通的妇女服装。

2.3.1 节制与重建：1945—1960年的设计

1945年，第二次世界大战结束，美国在战争中赢得巨额利益，又接纳为避战乱而来的大批欧洲文化名人，一跃成为世界经济文化中心。军用技术在第二次世界大战期间的发展一日千里，尤其是在通信和航空领域内。到了和平时期，这些技术很快就被投入到民用产品生产中。而开发新材料也成为第二次世界大战后美国设计界引人注目的现象，塑料即是在第二次世界大战后发展起来的。塑料是一种可塑性很强的材料，与金属相比，其优越性在于能够以注模的方式被制成各种造型，且工序简单、色彩丰富、价格便宜。因此，它给现代设计师带来了新的方向，塑料替代金属被越来越广泛地用于家庭用品和办公用品中，图2-26所示的特百惠塑料日用品自生产出来后就因其方便美观而畅销至今，而图2-27所显示的胶带搁置架则是第二次世界大战以后办公室里常见的用品之一。

第二次世界大战结束后，纽约现代艺术博物馆推广"好设计"，埃罗·沙里宁和埃姆斯夫妇佳作频出，使有机现代主义成为20世纪50年代的主导风格。制造商诺尔（Knoll）公司和赫尔曼·米勒（Herman Miller）公司积极地生产有机现代主义产品，使美国的家具可以在世界上占据领先地位。图2-28所示的是由意大利设计师伯托亚设计的"钻石椅"，成为诺尔公司生产的经典产品。

尽管"好设计"以其美观、便宜、好用受到大众欢迎，但是对后者来说，它就像流线型、装饰风艺术一样，仅仅是时尚而已，当更新奇有趣的新潮流出现时，民众仍然趋之若鹜，尤其是在20世纪50年代美国中产阶级和产业工人收入大大提高，可以负担得起各种新奇的消费品时。纽约现代艺术博物馆渴望提高大众趣味的用心良苦付诸东流，与之相对的是，极力迁就公众欲望和新奇的"按计划过时性"却比第二次世界大战前有过之而无不及。这在汽车制造行业表现得尤为突出。第

设计简史3（2）

图2-26　特百惠塑料日用品

图2-27　胶带搁置架

二次世界大战后汽车设计以最小的投入生产出大量供应市场需求的产品，镀铬部件、尾鳍这些航空语汇成为受到消费者欢迎的符号，大量出现在汽车设计中。通用汽车公司、克莱斯勒公司和福特公司的设计部以对这些语汇进行新奇夸张的运用，取得了巨大的商业成效。"按计划过时性"在汽车行业中得到了最彻底的实现。通过年度换型计划，设计师们源源不断推出时髦的新车型，让原有车辆很快在形式上过时，使车主在一两年内就放弃旧车而买新车。这些新车型一般只在造型上有变化，内部功能结构并无多大改变。它们虽然宽敞、华丽，但耗油多，在功能上也不尽完善。但无论对制造商还是对消费者来说这些都无关紧要，消费者并不信奉"好设计"的标准——标准意味着产品的经久耐用，他们则表现出消解既定标准、消解权威的苗头，在这里，消费本身变成了一种生活方式，而这正意味着大众文化的兴起。

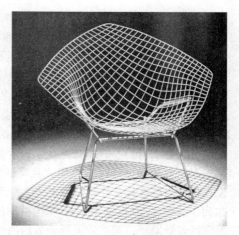

图 2-28　伯托亚设计的"钻石椅"

　　欧洲的任何国家都没有美国那样的运气，战争为他们留下的是荒废和耗竭，大多数企业都破产倒闭，重建是每个国家的首要任务。美国推出的"马歇尔计划"对欧洲复兴起到重要作用，而在恢复经济的所有计划中，几乎每个国家都意识到了设计在增加出口、促进贸易和生产中的举足轻重的作用。新闻媒介也开始关注设计业。

　　英国人在这方面树立了榜样，1944 年，英国贸易部启动 55 000 英镑建立起新的"工业设计委员会"。从短期来看，这是为了使英国产品能够尽快地在第二次世界大战后竞争激烈的国内和国际市场占有一席之地；从长远来看，则是希望以更好的设计标准忠告、训练、教育制造商和公众，培养他们的优良趣味，提升民族素养、民族精神。这种"好设计"标准的核心与斯堪的纳维亚的设计相似，即易组装、轻巧耐用、无装饰和木结构。到了 20 世纪 50 年代，英国的经济重建已卓有成效，实用主义的乏味越来越叫人厌倦，民众开始渴望拥有新奇有趣的产品。1951 年，正值"水晶宫"博览会 100 周年，"工业设计委员会"筹划"英国节"，这既为了证实英国的创造力与经济已获得重生，也为了对公众的趣味需求做出回应。从展品中可见，20 世纪 40 年代严肃的设计标准已被明显放宽，灿烂明亮的色彩和新颖活泼的造型充斥了整个"英国节"。著名的作品有欧内斯特·雷斯的"羚羊椅"，及各种纺织品和家用器皿，它们为人们带来了新的视觉体验。"英国节"还推出了许多纪念品，如香烟盒、茶壶托盘等，它们最常见的装饰图案便是"英国节"的标志"节日之星"（图 2-29）。这个著名的标志是由英国最杰出的平面设计师阿布拉姆·盖姆斯（Abram Games）设计的。盖姆斯与其同代的现代主义者一样喜欢使用抽象图形，但他同时考虑英国人的独特趣味和英国的传统，在设计中致力于使现代主义的激进变得温和，调和其与传统的关系。"节日之星"就是这样的作品。它把传统的对称构图与现代主义者通过非对称形成动感的尝试结合起来，星形中央是大不列颠的拟人标志，他戴着

图 2-29　展览会目录的封面设计

新古典主义的头盔,自信而得意,盖姆斯以生动的形态恰如其分地捕捉住"英国节"组织者跃跃欲试、急于求成的心情,同时也概括了这种乐观自信的节日风格。

继英国以后,其他国家也纷纷成立设计协会。1950 年,德国成立了一个设计组织,称为兰费弗奇邦;1954 年,日本组织了"日本工业设计者联盟"(JIDA)。各国政府也开始举办或恢复设计展览以及国内外设计技术贸易交易会,著名的例子有"米兰纪念节""五五芬兰设计"等。

经过 20 世纪 40 年代一段艰苦的时期之后,斯堪的纳维亚的设计师继续走与地方材料相结合、重视手工艺的道路,同时又结合机械化的批量生产方法,从室内家具、玻璃制品、瓷器到灯具和金属制品,在 20 世纪 50 年代产生了一次新的飞跃。这些国家的设计组织在第二次世界大战后实行了一种合作政策,通过举办展览共同推广斯堪的纳维亚的设计;鼓励厂家投资于有创意的产品开发,说服当局在其设计政策中支持优秀设计;此外,还启发公众意识到好的设计和日常使用中美的东西,这对于 20 世纪 50—60 年代早期的设计发展起到重要作用。正因为有着良好的设计环境和灵活的设计准则,第二次世界大战后的北欧群星璀璨,像雅各布森(Jacobsen)、芬·居尔(Finn Juhl)、汉斯·瓦格纳(Hans Wegner)、维纳尔·潘顿(Verner Panton)等这样如雷贯耳的名字难以尽数。其中,汉斯·瓦格纳的一些设计还受到中国明式家具的启迪,比如他在 1949 年推出的一张名为"椅"的作品,它原本名为"圈椅",是专为有腰疾的人而设计的,有着抒情流畅的线条、精致的细部处理和高雅质朴的造型。因为 1950 年被美国杂志《室内》称为"世界上最漂亮的椅子",此后人们称它为"椅"(图 2-30)。这种椅子迄今仍大受欢迎,是世界上被模仿得最多的设计作品。此外,人机工程学的研究在北欧,尤其是瑞典的发展也是引人注目的。瑞典人具有更为理性的思维,自然更易于将其与人本主义结合起来,20 世纪 50 年代就出现了注重人机工程学的优秀产品,例如兰尼·曾纳尔(Rune Zernell)设计的阿特拉斯 LBB33 型手持电钻等。在医疗设备和残疾人用品设计方面,瑞典也取得了突出成就,瑞典"人体工程设计小组"从 20 世纪 60 年代中期就开始为残疾人进行设计。

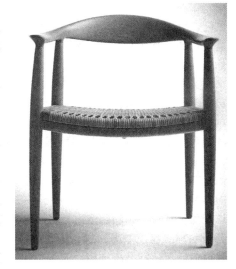

图 2-30　瓦格纳设计的"椅"

德国、意大利、日本三个战败国在第二次世界大战战后满目疮痍、凄凉可怖,但他们以各自的个性,快马加鞭地赶上了其他国家。德国人以一贯的理性精神与逻辑思维直面现实,第二次世界大战前已形成的强大工业体系与设计基础在这次重建中发挥了重大作用。德国人对美国和北欧国家的有机现代主义潮流的影响虽不是视而不见,但包豪斯的设计精神更受敬重,第二次世界大战后德国的设计选择了向科学、工程和技术靠拢,不提倡个人表现,追求客观性标准。工业设计理事会和各类设计杂志对功能主义简洁外观的大力宣传促进了客观标准化的审美倾向,而更重要的是乌尔姆造型学院的教学及其与博朗(Braun)等大公司的合作。

乌尔姆造型学院是在第二次世界大战后由包豪斯的追随者建立的一所新的设计学校,第一任校长马克斯·比尔(Max Bill)也毕业于包豪斯。他坚信艺术与设计都应以理性原则为立足点,主张通过设计使个人创造性和美学价值与现代工业达成平衡,重视对产品形式、功能与技术之间关系的研究,强调形式服从功能与无装饰的设计原则,坚持设计不为商业利用的现代主义精神,提倡设计中的协作与非个性化,从而使乌尔姆造型学院成为包豪斯的延续。然而,比尔并没有给这个新建立

起来的学院建立起严格的教学体系，完成这项工作的是出生于阿根廷的建筑师托马斯·马尔多纳多（Thomas Maldonaldo）。1957年，他接任比尔成为第二任乌尔姆造型学院校长。马尔多纳多的理性主义态度比马克斯·比尔走得更远，他完全摒弃了从包豪斯延续下来的材料与视觉艺术训练课程，取而代之的是对社会科学与技术科学的进一步介入，重新定义设计与设计师的角色。在他看来，设计学院要培养的是科学的合作者，他们应在生产领域内熟练掌握研究、技术、加工、市场销售以及美学技能，是能够在现代工业文明中的各个重要部门里工作的全面人才；并且，马尔多纳多反对美国的商业化与"按计划过时性"，他认为设计师不应该为商业社会所左右，对贫穷、污染问题的关注应当成为设计师不可推卸的职责。这种强烈的社会责任感的确是对包豪斯的延续与发展。

在马尔多纳多的领导下，乌尔姆造型学院将设计完全而坚决地建立在科学技术的基础之上，催生了系统设计，即通过创立模数体系，以高度条理化的设计来整顿混乱的人造环境，使其系统化和具有关联性，并通过模数的可组合性使标准化生产与多样化选择结合起来，使得设计完全走向系统化和模数化，并且建立起一套与企业生产密切合作的机制，使学院成为企业的一个组成部分。系统设计不仅要求功能上的连续性，而且要求有简便的和可组合的基本形态，这就决定了产品外观应具有冷峻简洁、条理清晰、如实验仪器般精密严谨的风格。正是这种风格，明确了德国产品在国际市场上的定位。博朗公司的电器产品在国际上取得的巨大成功可归功于这种风格定位。20世纪50年代中期，博朗公司在乌尔姆造型学院师生的协助下建立起设计部，学院教员汉斯·古格洛特（Hans Gugelot）和马尔多纳多最为得意的门生迪尔特·莱姆斯（Dieter Rams）是博朗公司长期的顾问设计师，他们与其他师生一起积极地实践系统设计的方法，创立了著名的"博朗原则"，即秩序、和谐、经济三法则，设计了大量风格统一的产品。1956年，古格洛特与博朗公司的年轻设计师迪尔特·莱姆斯合作的SK4电唱收音两用机已成为博朗公司的经典产品（图2-31）。

图2-31　SK4电唱收音两用机

但是，马尔多纳多将他激烈的政治立场贯彻在教学当中，这不但没有赢得教员们的支持，反而导致学院内部关系越来越紧张。1967年，马尔多纳多辞职，次年，乌尔姆造型学院也由于财政问题被迫关闭。正像包豪斯产生的重大影响一样，乌尔姆造型学院形成的教育体系、教育思想和设计观念至今仍是德国设计理论教学和设计哲学的核心组成部分，其教员及其所培养的大批设计人才后来服务于德国的大企业，促进了系统设计方法的普及与实施。博朗公司也在发展中坚持了乌尔姆造型学院师生为其完成的设计原则与风格，其设计至今仍被视为优良产品造型的代表和德国文化的成就之一。

在视觉传达设计中，系统设计表现为力图通过模数化的网格和理想化的版面公式达到设计上的统一性和迅速传达信息的效果。具有这种风格的平面设计被称为"国际版面风格"，德语称为"新版面"。国际版面风格最主要的中心在德国和瑞士，乌尔姆造型学院和瑞士巴塞尔的艺术与工艺学校就将这种设计方法作为培养平面设计师的基础课程，设计杂志《平面设计》和《新版面》是其宣传基地。在国际大背景下，国际版面风格的设计师坚持现代主义的理论观点、探索图形表现的视觉成分、减少色彩与照片的运用，采用无衬线字体以及那些在国际化上下文中能够有效传达的元素进行设计，发展出高度标准化和讲求设计的社会责任感的风格。由于国际版面风格注重的不是阐释或

图解，而是最直接有效地传达，并且是在文化各异的国际间传达，因此，视觉符号在作品中扮演了重要角色。1958年，在为巴塞尔的国家剧院设计的演出预告海报中，阿尔敏·霍夫曼（Armin Hofmann）以平行、垂直和呈一定角度的线条组合成简洁明了的视觉符号，他通过排版和简单的二维形象最经济地传达出对象的基本信息（图2-32）。诸如此类的作品反映出黑白抽象图形这种最基本、最初始的元素可以达到的无穷表现力。

在第二次世界大战中惨败的意大利却在第二次世界大战后迎来了激动人心的恢复和重建。在这个过程中，设计业的振兴就像15世纪的文艺复兴般轰轰烈烈，杰出设计师的涌现让人目不暇接。他们为意大利产品赋予了优雅而独特的风格，使意大利设计成为好品位的代名词，成为中产阶级竞相追逐的时尚。意大利设计与经济的高速发展和工业的重建始终相伴。20世纪50年代，在汽车、家具、照明灯具、室内设计和服饰等各设计领域中，意大利设计获得了极高声誉。一种真正的意大利风格出现了，其特征是清晰明净、优雅精致、与众不同的"意大利线条"，被称为"美的设计"。

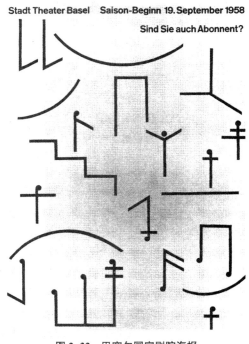

图2-32 巴塞尔国家剧院海报

人文创造性与生活的艺术化是意大利第二世界大战后设计最大的心得，其由于浓厚的人文内涵而被称为"现代文艺复兴"。意大利设计的成功是多方面的，一般可以归结为以下几点：第一，传统与现代的结合。作为现代运动的发源地之一，意大利非常熟悉现代设计语言，也乐于接受有机现代主义的新风格，但这一切都是立足于传统的基础上。意大利的设计师比英国和德国设计师更珍视自己的传统，有意识地从传统中汲取营养。第二，推崇个性张扬，这是意大利与德国在设计上的最大不同。设计师在美学上的独立是第二次世界大战后意大利工业设计公认的特征。设计师是销售与工程系统不可分割的一部分，同时又相对独立，企业与他们的关系是合作，而不是上级对下级的指令，因此，他们可以像艺术家一样独立思考，自由地发挥个性与想象力，从而将现代技术与传统艺术以及个性表现紧密地结合起来，创造出富于诗意和想象力的作品。第三，设计杂志的推广。意大利最著名的设计杂志是《多姆斯》，它是由意大利最受敬重的设计前辈吉奥·庞蒂（Gio Ponti）在1928年创办的，在第二次世界大战后成为设计师交流与传播设计思想和发表作品的主要阵地。继《多姆斯》以后，意大利出现了设计杂志出版的高潮，这些杂志迅速流行于全世界，成为当代设计的主流媒体。他们创建发展出一套有活力的设计研究与设计评论体系，设计界能够在各种媒体上公开地讨论各种前卫和尖锐的设计观念，意大利也因此成为有持续创造力的新的设计运动中心。第四，设计展览的促进。意大利最重要的设计展览是"米兰三年展"，其旨在提高意大利产品的国际知名度、促进国际设计交流和发掘设计新秀。在以上因素的促进下，意大利在第二次世界大战后的设计可用"迷人"来形容。

吉奥·庞蒂被誉为意大利"现代设计之父"。吉奥·庞蒂在第二次世界大战后继续以无穷的精力创造出大量堪称典范的作品。他的设计范围相当广泛，从建筑到家具、餐具、灯具、咖啡机和卫浴产品及门把手无所不包。他在自己的设计中巧妙地平衡了理性与诗化的创造，成为"意大利线

条"的杰出缔造者。吉奥·庞蒂最让人印象深刻的家具是1956年的 Superleggera 超轻型椅子（图2-33）。它有着新古典主义式的纯净线条，简单而漂亮、轻便而稳固，是对19世纪一些匿名工匠制作的木制灯芯草椅子所进行的现代诠释，是标准化生产、艺术创造和悠久传统完美结合的产物，时至今日仍被视为"最完美的椅子"。除了吉奥·庞蒂以外，还有马塞罗·尼佐里（Marcello Nizzoli）、马可·扎努索（Marco Zanuso）、奥斯瓦尔多·柏桑尼（Osvaldo Borsani）、卡斯蒂利奥尼（Castiglioni）兄弟、卡洛·莫里诺（Carlo Mollino）等，这些设计师如明星般闪耀，他们各异的禀性造就了大量魅力四射的设计作品。

在珍视传统方面，日本也毫不逊色，但日本在第二次世界大战前工业并不发达，第二世界大战后的重建就更为艰难，第二次世界大战后初期的"日本制造"意味着廉价和低档次。不过这个充满创造力的国家竟在不到20年内就夺得了国际设计界的一席之位，不得不让人钦佩。设计协会的活动和媒体宣传在这个过程中功劳很大，而政府的支持也是必不可少的，日本可以说是继英国之后设计与政府关系处理得较为成功的一个国家。此外，引进高科技和立足于与传统美学相融是日本设计走向世界的最重要的法宝，因此，人们把日本设计称为"和魂洋才"。这点经验值得中国设计师借鉴。

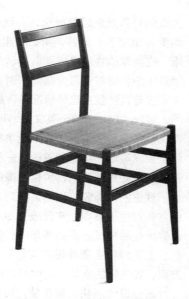

图 2-33　Superleggera 超轻型椅子

设计简史 3（3）

2.3.2　1960年以后的设计

经过20世纪50年代的恢复，20世纪60年代的欧美资本主义国家已进入丰裕社会，人们的生活乐观向上。可以认为，设计在20世纪60年代是消费主义与交流沟通的核心。设计使消费群得以区分，市场得以细化，为特定群体的情感与需要提供了各种形式，进而将需要转化为物质欲望。在整个商业运作中，设计起到关键性作用。

20世纪60年代初，美国梦——一种物欲横流的消费哲学笼罩了整个西方世界。即使理想崇高的现代主义也无法独善其身而被汇入消费社会、商业运作的洪流中。这种情况可在理查德·汉密尔顿（Richard Hamilton）的画中得以证实，这位公认的波普艺术大师竟将博朗公司的电器产品放在他的拼贴画《究竟是什么使今日家庭如此不同、如此吸引人呢？》（图2-34）中，将现代主义者的永恒标签转化为转瞬即逝的流行符码。"好设计"一直以提高国民趣味为主旨，然而在第二次世界大战后十年，其忠诚的顾客群主要由建筑师、企业精英和有教养的客户组成，

图 2-34　汉密尔顿的拼贴画

DESIGN INTRODUCTION

大众则对其越来越敬而远之。到了 20 世纪 60 年代,"好设计"与大众市场的其他日用品的界限开始变得模糊了。另外,第二次世界大战后出生的婴儿到此时也长大成人,他们没经历过战争的苦难,在丰厚的物质供应面前不认为有节俭的必要,也早已厌倦了功能主义的冷漠造型,他们渴望着消费中的新鲜与刺激。与此同时,年轻的设计师们对于前辈确立的设计准则也越来越不满,波普艺术和波普设计就在这种情况下兴起。

波普(POP)源于英文 Popular,它的意思是通俗、流行、大众化。波普艺术主张反映和表现最常见、最流行和最为人熟知的事物,并以最通俗、最平淡和最常见的方式将之表达出来。波普艺术的主要发源地是英国和美国,一般被定义为通俗的(即为大众设计的)、短暂的(即短期方案)、易忘的(即可消费的、价格低廉的、大量生产的)、年轻的(即对象主要是年轻人的)、机智诙谐的、性感的、诡秘狡诈的、有刺激性的和冒险的等。与此相应的波普设计来源于美国的大众文化,但首先产生于英国。它代表着 20 世纪 60 年代工业设计追求形式上的娱乐化的倾向,反映了第二次世界大战后成长起来的青年一代的社会文化价值观,以及力图表现自我、追求标新立异的心理。因此,波普风格主要体现在与年轻人有关的生活用品或活动方面,如古怪的家具、迷你裙、流行音乐会等。

波普设计风格大面积使用艳俗的色彩,形式创造别出心裁,构思新颖独特,与现代主义讲究整洁、高雅的风格完全不一样,它以一种玩世不恭的态度调侃着正统的设计风格。波普设计在 20 世纪 60 年代的设计界引起强烈震动,并对后来的后现代主义产生了重要影响。波普风格在不同国家有不同的表现。美国电话公司采用了最流行的米老鼠形象来设计电话机。意大利的波普设计则体现出软雕塑的特点,并通过视觉上与其他物品的联想来强调其非功能性。1968 年设计师皮埃罗·加蒂(Piero Gatti)、切萨里·帕奥里尼(Cesare Paolini)和弗朗哥·狄奥多罗(Franco Teodoro)设计的"Sacco"坐具(图 2-35)是一个著名例子。这张沙发是一种全新的创造,完全脱离了传统椅子的造型,就像一个上小下大的大口袋,其灵感来源于一种用于倾倒塑料垃圾的袋子。这些产品专注于形式的表现和纯粹的表面装饰,十分强调灵活性与可消费性,即产品的寿命应是短暂的,以适应多变的社会条件、文化条件,就像此起彼伏的流行歌曲一样。

图 2-35 "Sacco"坐具

尽管波普设计对现代主义设计形成了不可低估的冲击,但是它作为一种形式仍然继续朝着极致的方向发展。德国继续坚持功能主义原则,它在 20 世纪 60 年代推出的电吹风、电风扇、电子计算器、电动剃须刀、厨房电器、音像制品、幻灯机、照相机等产品一如既往的简洁完美。它们造型均衡、精练,直接反映功能和结构特征,几乎没有任何装饰,如图 2-36 所示。不过即使如此,在商业压力下,德国国内的一些新兴设计公司和一些私人的小型设计公司还是不得不在坚持形式主义原则下进行被动的设计

图 2-36 电动剃须刀

探索。青蛙设计公司（Frog Design）就是其中的代表。他们基本上放弃了德国过度理性以至于刻板的功能主义传统原则，充分发挥形式主义的优势，设计出了多种造型新潮的工业产品。由于这种变化，青蛙公司在商业上取得成功，但这种反传统设计的思维在德国引起了很大的争议。在商业化进程的进一步冲击下，一些德国公司采用折中的方法来应对，他们在欧洲和本国市场推行德国式的理性主义，在更加广泛的国际市场上则顺应了国际主义、前卫商业的原则。

英国设计中心在 20 世纪 60 年代引入了一系列新的评选程序，以保证其展出的"优良设计"能符合新建立起来的技术标准。1967 年，设计中心奖的评选范围从家用产品扩展到了工程设计产品，积极推进机电产品的设计，激励了大批优秀作品的产生。英国设计师肯尼斯·格兰奇（Kenneth Grange）的设计哲学与同时代的德国设计师一样，追求简洁、明了的设计风格，并力求用"优良设计"来打造现代生活。

在意大利，埃托·索特萨斯（Ettore Sottsass）是意大利激进运动设计的领袖人物。他不仅设计了意大利最前卫的产品，同时也设计了一些经典的现代主义作品。他在 1959 年为奥利维蒂公司设计的"埃拉 9003 型"计算机就属于后一种类型，它既展现了现代设计的技术性、科技性，又具有艺术品的外在造型。

日本设计在 20 世纪 60 年代以后已确立了自己的地位，日本的设计产品在外形上体现出一种简约精巧的特点。设计师致力于使产品既蕴涵高水准的科技美，又实用合理、造型新颖，并且遵循日本极简主义美学传统。在 20 世纪六七十年代，索尼公司努力将这些设计原则贯穿到电子产品中去，这其中包括第一台家庭录像机（1964 年）、彩色显像管电视机（1968 年）等。进入 20 世纪 80 年代，特别是 80 年代后期，由于受到意大利设计的影响，日本家用电器产品开始转向"生活型"设计，即强调在色彩和外观上的趣味性，以满足人们的个性需求。比如面向年轻人市场的录音机就一改先前冷漠的黑色面孔，以斑斓的色彩凸显青春的活力。而松下电器公司的一些家用电器设计也在造型和色彩上做了大胆探索，把高技术与高情趣结合起来。

20 世纪六七十年代美国对现代主义的延续集中体现在诺尔公司和米勒公司的产品中，它们在 20 世纪 60 年代已成为世界上最著名的"现代主义"家具的设计、制造和零售商。乔治·尼尔森在 1964 年为米勒公司设计的"活动办公室"家具是这个时代功能性与简洁性共生共存的典型。20 世纪六七十年代美国工业设计的一个重要的特点是计算机产品设计和更新换代，美国的计算机产业引导着人们的生活方式，促进计算机网络时代的发展。1946 年，第一台电子计算机在美国宾夕法尼亚大学研制成功，此后就不断朝小型化和个人计算机的方向发展，终于在 20 世纪 70 年代出现了个人计算机。随后，苹果公司利用"鼠标器"和视窗系统，设计出 Macintosh 计算机，这一设计沟通了人与机器的联系，成为高技术时代工业设计的成功典范（图 2-37）。

此外，以设计科学为基础的理性主义，以及强调协同合作的集体主义以一种新的形式出现，即"无名性"设计。现代科学技术的迅速发展和其日益复杂化、高科技化、专业化，使得设计的整个过程需要多方面的协同，个人的创造在很多时候无法取代集体性的设计活动，"无名性"便因此而生。它强调对设

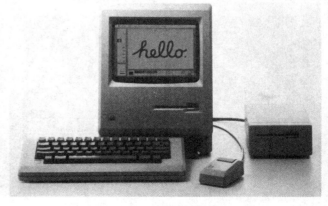

图 2-37　Macintosh 计算机

计过程的理性分析，尽量减少任何表面上的个人风格。这种设计观念实际上是现代主义的延续和发展，试图为设计确定一种科学的、系统的理论，用设计科学来指导设计，从而减少设计中的主观意识。国际上一些大公司大多都按一定的程序，以集体合作的形式完成设计产品，这样个人风格就融入集体设计中了。同时，许多大型企业也都形成了长期设计政策，要求所有产品具有统一风格，即便聘请外来的设计师也要求其符合公司的一贯风格，以保持设计的连续性。20世纪60年代以来，有许多国际性的设计集团都采用"无名性"集体运作的设计方式，如荷兰的飞利浦公司、日本的索尼公司、德国的博朗公司等。这种"无名性"设计到今天为止仍然代表着市场上最广泛的工业设计形态。

2.3.3 后现代主义思潮下的设计

后现代主义设计是对现代主义设计理想、设计意念的背叛，是一场旨在反抗现代主义强调的纯理性、功能性等方法论的运动。所谓后现代并不是指时间上处于"现代主义"之后，而是针对艺术风格的发展演变而言的。从表面上来看，现代主义设计是严肃、崇高的，后现代设计则是轻佻、通俗的。可是从一个更深的层面来看，两者都同样具有时代敏感性，都同样是对时代问题的积极回应。后现代生活最明显的标志是消费主义和大众文化得势，而后现代主义正是紧扣这一点，与人们的生活发生紧密的联系。

后现代主义对环境的影响首先就体现在建筑界，而后迅速波及其他设计领域。1966年，美国建筑师罗伯特·文丘里（Robert Venturi）出版了《建筑的复杂性与矛盾性》一书。这本书成为后现代主义最早的宣言。文丘里的建筑理论是与现代主义"少就是多"的信条针锋相对的，提出了"少就是乏味"的口号，鼓吹一种杂乱的、复杂的、含混的、折中的、象征主义和历史主义的建筑。1964年他为母亲设计的范娜·文丘里住宅（图2-38）有意回避现代建筑的玻璃盒子，把山墙、斜屋顶、线脚、正立面、后走廊等历史建筑语汇拈来即用，将室内空间设计成出人意料的夹角形，打乱了常规的方形转角形式（图2-39）。很明显，在这件作品中，文丘里并不像现代主义者那样，试图向居住者建议某种居住方式，他也不希望在这里创造某种能与自然沟通交流的有机容器，他的设计不过是创造某种历史联想。而这正表达了文丘里建筑观念的本质。文丘里本人也设计了一些工业产品，如咖啡用具、家具等，它们均体现了其所宣扬的矛盾性与复杂性原则。1977年，美国建筑评论家查尔斯·詹克斯（Charles Jencks）出版了《后现代建筑的语言》一书，系统地分析了那些与现代主义理论相悖的建筑，明确地提出了后现代的概念，使先前各自为政的反现代主义运动有了统一的名称和确切的内涵，为后现代主义奠定了理论基础。

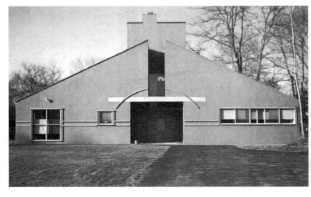

图2-38　范娜·文丘里住宅

图2-39　范娜·文丘里住宅室内

总体来说，后现代主义风格具有以下特点：第一，设计作品注重体现个性、时代风尚和文化内涵，具有含糊性、戏谑性的特点。第二，后现代主义设计注重历史文脉的延续性，强调形态意识的符号化，展现历史文化中的装饰主义迹象，同时又与现代技术紧密结合。第三，后现代主义设计运用大量的符号语义，对产品进行解构、组合和调整，创造了多样的产品形态。第四，对矛盾性、复杂性和多元化的统一，主张新旧糅合、兼容并蓄的折中主义立场。后现代主义设计并不是单独地恢复历史风格，而是对历史风格采取抽取混合、拼接的方法，以复杂性和矛盾性去洗刷现代主义的简洁性、单一性，以模棱两可的紧张感取代现代主义的清晰感，主张多元化的统一，并将这种折中处理建立在现代主义设计的基础之上。法国设计师菲利浦·斯塔克（Philippe Starck）是后现代最著名的设计师之一，他以富于天马行空的想象力著称。优雅奢华的装饰风艺术、通俗活泼的流行文化因素，以及可组合装配的现代工业材料，共同造就了斯塔克的设计风格。他的一件非常著名的作品是为 Alessi 公司设计的外星人榨汁机（图 2-40）。它看上去像一只来自外太空的大蜘蛛，通过三只又细又长的脚"立"在桌上，顶部可放切开的柠檬，压榨出来的果汁通过锥形的有凹槽的身子流入放在三条腿中央的杯子中。虽然它使用和存放都不方便，但这种打动人心的造型却赢得了人们的喜爱。

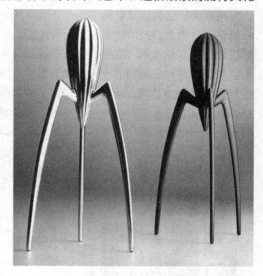

图 2-40 外星人榨汁机

"孟菲斯"（Memphis）是最具影响力的后现代设计组织之一，成立于 1980 年底，最初由著名设计师索特萨斯和 7 名年轻设计师组成。"孟菲斯"成立后队伍逐渐扩大，其成员除意大利人外，还有美国、奥地利、西班牙及日本等国的设计师。许多不属于"孟菲斯"的著名设计师也乐于与其合作。"孟菲斯"反对一切固有观念，反对将生活铸成固定模式，它的设计准则是浅薄、新奇、时髦、绚烂等，从而开创了一种无视一切模式和突破所有清规戒律的开放性设计思想，刺激了丰富多彩的意大利新潮设计。"孟菲斯"认为功能不是绝对的，而是产品与生活之间一种可能的关系，功能的含义不只是物质上的，也是精神上的。产品不仅要有使用价值，更要使设计具有文化内涵，成为某一文化系统的隐喻或符号。"孟菲斯"的设计尽力表现各种富于个性的文化意义和情趣，并由此派生出关于材料、装饰及色彩等方面的一系列新观念。"孟菲斯"是从感性的人文角度出发而不是从科学的理性开始设计。无论从材料、形态，还是色彩上"孟菲斯"都特意打破常规，以乐观、喧闹的态度直面人生，"孟菲斯"的许多作品中暗含着动物、人形的隐喻。设计师的设计不是肤浅随意的，"孟菲斯"作品常常被试图赋予于某种生命的灵性。索特萨斯在 1981 年为"孟菲斯"设计的

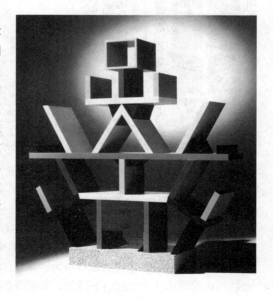

图 2-41 "Carlton"房间隔屏

DESIGN INTRODUCTION

"Carlton"房间隔屏(图2-41)以大众化塑料层压板制成,色彩鲜艳,基座上还有由计算机绘制的图案,它还具有模糊含混的多重隐喻:可能是古老的埃及大门,也可能是一个风格化的人物形象,甚至让人想起20世纪的机器人。而其功能的模糊性也打破了人们对功能的固有认识,它可作为房间隔屏,也可用作酒柜放置红酒,当然,也可以是一个放不了多少本书的奇特的书架,甚至也可以是一件独立的艺术品。

后现代主义风格多元,各种设计思潮也纷纷涌现,如高技派、过渡高技派等。

高技派源于20世纪初的机器美学,又与20世纪50年代末以来以电子工业为代表的高科技迅速发展密切相关。高技派对采用日新月异的高新技术表现出极高的热情。伦佐·皮亚诺(Renzo Piano)和理查德·罗杰斯(Richard George Rogers)于1976年设计的蓬皮杜国家艺术与文化中心大胆地暴露出结构以及电梯、水电空调等系统,成为这一流派在建筑上的代表(图2-42)。同样,在家电设计领域,技术含量被大大夸大了,家电面板上布满了控制键和显示仪表,看上去就像尖端科研使用的专业仪器。这样,高技派在反传统和纯技术方面走向了极端。从而,过渡高技派应运而生。它是对高科技风格的一种反驳,是对工业技术和高科技风格的一种嘲讽。过渡高技派常以高科技风格的设计为基础,通过对一些细节的修改,以一种诙谐、荒诞不经的面貌来展现设计师对工业化、高科技的困惑与排斥的情感。1985年以色列设计师罗恩·阿拉德(Ron Arad)设计了一款"混凝土"音响组合,整个作品都用混凝土制作而成,混凝土的喇叭箱和唱盘座,粗糙的外观与细腻高雅的音乐形成巨大的反差(图2-43)。

图2-42 蓬皮杜国家艺术与文化中心

图2-43 罗恩·阿拉德设计的"混凝土"音响组合

设计简史3(4)

在平面设计领域,美国计算机视觉传达设计师阿普里尔·格雷曼(April Geiman)开创了使用计算机这种新媒介进行平面设计的先河。1986年她给《设计季刊》投稿的作品"这有意义吗?"在平面设计界影响极大,使她被推崇为计算机生成设计的女鼻祖。与传统拼贴不同的是,它是一个经过数码化处理的独立文件。在这里,格雷曼既融合了平面设计语言与当时的社会和政治背景,也指出了计算机辅助设计(CAD)的设计趋向。

在20世纪的最后20年里，电子信息与数码产品日益普及，与之相应的"软"因素也随之出现和发展。如今，人们已经承认"设计"一词的宽泛含义包含对数字信息的重视而非仅仅停留于材料或物质产品，这事实上即对应用计算机编程与应用软件进行设计的推崇。这种"软"因素使设计师可以在虚拟的环境中迅速更换自己的设计理念，以往设计的最终方案几乎不存在，因其总是处于不断变动的状态。"软"还意味着，信息设计可以指导人们开发软件并将其运用于各种领域。事实上，计算机与数字信息已然成为设计活动的公认的新助手。

数码技术影响了各个领域，包括信息系统、计算机科学、工程学以及工业设计等，最明显的冲击是在视觉传达领域。当视觉传达设计师用各种方法延伸至计算机显示器的虚拟空间，使用者的体验也从翻页或展开小册子转变为单击链接启动画面，或打开充斥信息的多个窗口，那些信息不仅是被观看、被阅读的，同时也可能是被聆听的，并且其数量丰富，充满刺激性。与传统的印刷媒体相比它更具互动性。技术的发展为设计师提供的更多弹性远非以往照相工艺的时代所能相比，不仅图像制造与操纵的时间大为减少，而且各种试验都向设计师敞开了大门。通过计算机开展图示进程与图像操纵，这本身就意味着摄影技术、电影制作、传统平面设计与插图技巧等的融合。1984年，麻省理工学院的媒体试验室开始将各种媒介错综使用，此后，人们对数码领域的综合性与互动性的探索就一直未曾中断。1984年苹果公司推出的Macintosh计算机吸引了一群热情洋溢的专业视觉传达设计师，比如前面提到的阿普里尔·格雷曼，她就从20世纪80年代中期开始在苹果计算机上进行创作并成为这方面的先驱者。除了苹果、微软等公司不断推出更为适用的新版操作系统之外，各种软件也层出不穷，并且通过让人咂舌的更新换代速度使功能日趋完善。当人们开始习惯通过"数码媒体"来进行设计活动的时候，人们就会意识到，设计教育与设计实践之间的交叠程度远比以往任何一个时候都更为重要，拘泥于学科本身的思想是非常狭窄的，它无疑脱离了当代的视觉传达设计实践。与此同时，设计师通过上述的融合与交叠来传达信息，而这需要获得一种把高端技术的专业性质与多功能使用平衡起来的能力，对于现今高校设计人才的培养来说，这仍然是一个值得重视的问题。

如今，设计也正面临着新的挑战。一方面，在后现代主义的背景下，消费者更加复杂和多样化，满足不同消费者各方面的需求为工业设计师的个性创造提供了机会，更多富于想象力和开创性的作品将会出现。另一方面，商业运作带来的一系列环境和社会问题也等待着设计师进一步解决。我们期望，在未来，设计师不再是商业运作的工具，而是真正具有社会责任感和创造力的群体。

延伸阅读

中国设计发展史

中国早期设计意识的产生可以追溯到旧石器时代和新石器时代的早期。中国古代的艺术设计不仅形成了丰富的理论体系，而且创造了许多精美的艺术品。中国古代的设计艺术家在不同的环境中，利用不同的材料与智慧，创造出与西方艺术设计迥然有别的作品。

中国设计发展史

本章小结

　　20世纪初兴起的现代设计是随着工业革命的出现而产生的，劳动分工与机器生产相结合导致了设计与制作的分离。19世纪下半叶，威廉·莫里斯倡导的"艺术与工艺运动"和此后兴起的"新艺术运动"被视为现代设计的两大源泉。现代主义设计往往具有几何化、无装饰、技术崇拜和功能至上的特点。勒·柯布西耶的机器美学、荷兰风格派、苏俄的构成主义、意大利的未来主义、德国的制造联盟和包豪斯，以及北欧人本主义的有机设计是欧洲现代主义设计重要的组成部分。第二次世界大战以后，北欧"有机现代主义"风格成为"好设计"标准。20世纪60年代波普设计出现，并激发了20世纪七八十年代开始的后现代思潮。后现代主义设计是一场旨在反抗现代主义强调的纯理性、功能性等方法论的运动。随着后现代主义风格多元化，各种设计思潮也纷纷涌现。

思/考/与/实/训

1. 谈谈你对"艺术与工艺运动"的理解。
2. 如何理解现代设计运动？
3. 简述后现代主义与现代主义设计语言与手法的区别。

第 3 章 设计理论

CHAPTER 3

学习要点

创意思维的方法；设计形式美；设计形态学；产品语义学；设计心理学；设计管理。

本章彩图

学习目标

理解创意基础的相关知识，能灵活运用创意思维方法；理解形式美的概念，能用形式美法则欣赏、品鉴设计作品；理解形态的概念，掌握形、色、质、态在设计形态塑造中的作用；了解产品语义学、设计心理学、设计管理的概念、研究内容及作用方法。

素养目标

对所学理论能够融会贯通，并创造性运用到设计活动中，具备良好的创新思维能力及职业素养。

DESIGN INTRODUCTION

3.1 创意基础理论

在计算机及网络技术日益更新的今天,完成一件设计似乎变得更简单、更方便了,设计已经成为日常生活的必需品,而人人都是生活中的设计师。因此,计算机操作技术越来越受到重视,但作为艺术设计灵魂的创意,其却因神秘和难以捉摸而常常被忽视。就像人没了灵魂只能成为行尸一般,没有了创意的设计只能流于世俗,正所谓"无创意,不设计"。于是社会上出现了各种以创意为中心的组织,如创意园、创意基地等,它们逐渐成了大城市吸引孵化知识产业的手段。当创意成为一种产业的时候,当各大专院校纷纷将创意思维作为一项重要课程开设的时候,创意作为人类利益的最大创造者从幕后走到了台前,创意为先的设计理念在设计界逐渐明朗。事实上,创新意识、创造力一直都是推动人类文明进程的源动力。党的"二十大"报告指出,"增强中华文明传播力影响力",要"坚守中华文化立场,提炼展示中华文明的精神标识和文化精髓,加快构建中国话语和中国叙事体系,讲好中国故事、传播好中国声音,展现可信、可爱、可敬的中国形象"。这些赋予艺术设计教育新的历史使命。对于设计专业的学生来讲,创造力是必备的专业素质之一,创意决定了设计作品的精彩程度。

3.1.1 创意的概念

"创意"来自英文 originality,原意为"创造性、独创性"。"创意"一词自 20 世纪 80 年代初在设计界和各种媒体出现时日趋流行,日益成为各种受欢迎的新思想、新行为、新作品的代名词。《现代汉语词典》收录"创意"一词及解释:有创造性的想法、构思等;提出有创造性的想法、构思等。由此可知,创意的实质是物质与精神的可见和不可见的形式的创造。创意具有创造因素,但它不是直接创造一种新的物质或思想,而是观念、行为和物质形式方面的创新,当这些创新顺应人类社会发展,甚至促进其进步时,就是创意。

设计理论 1

虽然创意所涉及的意念和意象方面的问题现今仍需要深入研究,但当前教育界中所开展的创意教育主要是围绕着创意思维进行的。创意潜能是每个人通过发掘都可以拥有的思维能力,创意思维则是一种综合性的思维方式,涵盖了联想思维、想象思维、发散思维、逆向思维等多种思维方式。创意思维的运行模式是打破旧模式、摒弃旧规则,全面探究问题实质后产生的新观念、新创意。创意思维敢于挑战现状而不墨守成规,很多新理念、新创意的诞生就是旧成分的新组合,这在观念艺术中体现得尤为明显。图 3-1 所示的马塞尔·杜尚于 1916 年设计的装置艺术作品"泉"就是现成品转换环境之后形成的新的意念表达。

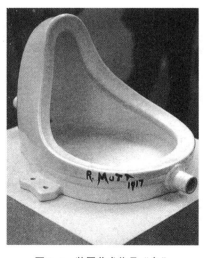

图 3-1 装置艺术作品"泉"

3.1.2 创意产生的机制

创意是智慧的结晶,是思维良性运作的结果。创意的生成过程可能是瞬间灵感闪现,也可能是耗时数年的烦冗工程,但无论是前者还是后者都会历经创意的激发至创意的实现等一系列阶段。创意产生的前提有以下三点。

1. 创意动机的快速确立

设计师作为设计的主体,一个震撼客户与受众的设计创意的诞生并非空穴来风,而是创作动机、创作欲望、相关知识链接的组合。当我们面对一个设计课题的时候需要将其以最快的速度在大脑中储存起来形成创作动机,这是创意产生的先决条件。

2. 积极的思维状态与创作欲望

在相同的环境、相同的条件、相同的动机下,思维状态会对创意的品质起到至关重要的作用。积极的思维状态会使人思维活跃、敏感,学习兴趣大增;消极的思维状态会令人畏缩、思维迟钝,甚至大脑一片空白。因此,当创意动机形成之后应积极调动大脑中的激情因子不断地与之碰撞,碰撞的时间、空间没有限制,可以是吃饭、睡觉、行走、看书、在教室、在寝室、在餐厅、在路上等任何时间和空间,越频繁越好。

3. 相关知识的搜索与链接

我们面对的课题可能是概念性的,比如以"容器"为概念进行思维拓展练习;也有可能是具体操作性的,如给某品牌做一个推广。我们不可能熟知所有的领域,那么我们在创意之前应该对设计课题的专业性知识、交叉学科知识、实践经验等各个方面做详尽的了解与研究,以解决对课题本身的能见度问题,对课题的主旨认识得越透彻、能见度越高,创意产生的途径就会越宽泛,最佳创意产生的可能性也会越大。

虽然创意对于设计师来讲显得神秘而难以捉摸,但是在每次的设计项目展开时,设计师面临的最大挑战就是寻找创意。然而好的创意并不如戏剧般每次都会如期光临,所以设计师需要练就出一个能灵活使用创意思维的头脑,从而提高创意产生的效率。

3.1.3 创意思维的方法

思维是人脑对客观事物本质属性和内在联系的概括和间接反映。以新颖独特的思维活动揭示客观事物本质及内在联系,并指引人们去获得对问题的新的解释,从而产生前所未有的思维成果的过程称为创意思维,也称创造性思维。它给人带来新的具有社会意义的成果,是一个人智力水平高度发展的产物。创意思维与创造性活动相关联,是多种思维活动的统一。创意思维是每个创意从业者所必备的基本素质,这里主要介绍以下四种方法。

1. 联想思维

联想思维是由此物联想到彼物、由表及里、由因及果的思维过程,通过思路的连接将看似毫不相干的事物联系起来,产生新理念、新思维。联想思维作为一种创意技法以联想为思维主导力量,转瞬之间完成的"联"和"想"是设计思维不可或缺的重要思维方式之一,因为它是打破思维枷锁的第一步。联想是没有边界的自由,其特点是创造各种条件,摒弃任何规则,天马行空地展开想象。图 3-2 由切片面包的形态联想到人物形态的组合,表明该款面包可供全天食用的产品特性。图 3-3 中螺旋滑梯的植入使人联想到饮料产品爽快顺滑的口感。图 3-4 用钉锤的联想比喻,配合颇有张力的画面效果,让观者感同身受。

DESIGN INTRODUCTION

图 3-2　全天候面包广告　　　图 3-3　饮料广告　　　图 3-4　止痛药广告

在创意过程中，当思路不畅时，联想会给人有效的解决方案以启示或暗示。心理学家哥洛可斯和斯塔林茨曾用实验证明，任何两个概念词语都可以经过四五个阶段，建立起联想的关系。因为客观事物之间是通过各种表象、意义、性质、感觉、因果、从属、对立等方式相互关联的。如图 3-5 所示云朵能与马克杯中产生的热气产生联想。如图 3-6 所示轮胎与牛肉汉堡产生联想，暗示轮胎能赋予汽车能量。图 3-7 所示是一种隐喻式的联想，通过被吹走的泡泡和孩子尴尬的表情，使人联想到此时令人不快的原因。

图 3-5　图库广告

图 3-6　轮胎广告　　　图 3-7　创意广告

联想思维是创意思维的基础，也是众多思维表现方式的基础。联想是感性形象对思维过程渗透的一种运动形式，由表象而生，在这一思维过程中它受到"逻辑"的制约。联想思维需要打破常态的思维模式，体验别人不曾走过的思维路径，进行点对点或点对面的思维链接。此时我们所需要的仅仅是活跃的大脑和超越思维常态的胆量。

2. 想象思维

想象思维是人脑对记忆中储存的表象进行加工、改造，并创造新形象的过程。想象力是思维和创造的基础，是思维飞跃的内在动力，它能带领我们超越以往的视野。想象是将对象深化认识并以此为起点将其升华的一项重要心理机能。丰富的生活积累和广泛的生活接触是提高想象力的客观前提。对于想象世界与客观现实世界，人们常常利用想象思维进行二度重合来生成丰富的视觉世界。如图 3-8 所示，人物配合着装在空中摆出各种姿势，表达了品牌所追求的形象。图 3-9 将灯泡螺钉等想象成具有动感的人物形态。图 3-10 将使用杀虫剂时的状况想象成现实中暗杀的场景，比喻产品药效的精准。图 3-11 将毛糙的衣物表面想象成混乱的人群，表明使用该产品后电熨斗更易熨平衣服的效果。

图 3-8　鳄鱼恤广告

图 3-9　图片创意广告　　　图 3-10　杀虫剂广告　　　图 3-11　衣物熨前喷剂广告

想象思维是形象思维的具体化，是人脑借助表象进行加工操作的最主要形式，是人类进行创新及其活动的重要思维形式。想象思维有再造想象思维和创造想象思维之分。再造想象思维是指主体在经验记忆的基础上，在头脑中再现客观事物的表象；创造想象思维则不仅再现现成事物，而且创造出全新的形象。

3. 发散思维

发散思维是指在解决问题的过程中以一个目标为出发点，不受任何规则的影响，沿着不同的思维路径、不同的思维角度、从不同的层面和不同的关系出发来思考问题。它追求思维的广阔性，大跨度地进行联想，以求最大限度地找出解决问题的方案（可行性暂不考虑）。因此其量和质直接决定发散性思维取得的结果和要达到的目的。发散思维的方法多种多样，这里介绍常用的三种方法：脑地图法、635 法、目的发想法。

（1）脑地图法。脑地图是基于联想制作出来的一种发散性思维的图表，是发散性思维最典型的思维表达方式。它一般可以集体（3～6 人）的方式进行，适用于各类专业设计的

DESIGN INTRODUCTION

创意生成，是一种行之有效的思维设计方法。该方法围绕中心词语展开，以中心词为联想发散的起点，不断衍生和扩大词汇，拓展词汇不一定和中心词有很紧密的联系。实际操作步骤为：①根据设计主题确定中心词，围绕中心词展开快速的联想，想到什么就写什么，以词汇的方式记录，越多越好；②将脑地图中出现的你认为最能体现设计主旨的词语单列出来，如图3-12所示；③将单列的词语有选择性地与设计意图结合起来进行视觉想象，如图3-13所示；④选出最能体现设计意图的构思进行大量的视觉方案制作；⑤选择合适的视觉方案，用相应形式进行主题表现。

图3-12 脑地图文字发想图

（2）635法。635法是一种相对安静的发散思维方法，与会者并不相互交谈，而是在纸上静悄悄地写上自己的想法。635法是由德国人鲁尔巴赫发明的，其具体操作是"6个出席人围绕圆桌而坐""每个人出3个创意""5分钟内写在专用纸上"。每个参会人都有一张画好了方格的空白纸，纸上只有研究课题的名称如"海外旅行必携用品"，即一共有6份表格；在5分钟内，每个人就这个课题写出ABC三个创意点，然后按顺时针或逆时针的方向传给旁边的人；后面的人接到前面的人的想法后，受启发得到一个新的想法并写上去，然后再传到下一个人手上，如此反复进行6次。那么从理论上，用这种方法在30分钟内，就能得到3个创意×6个想法×6张纸=108个创意点。德国巴特尔研究所对635法改良推出BW（Brain Writing）法。改良在于，对于别人的想法是肯定还是否定，必须明确地表示出来。具体而言，在前一个人的想法的基础上，继承的就画上"箭头"，否则就画上"粗线"，如图3-14所示。

图 3-13　脑地图视觉代表发想图

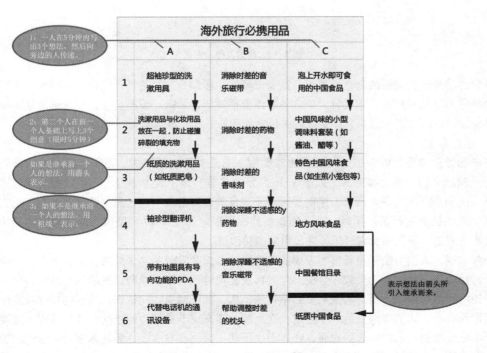

图 3-14　"635 法"（BW 法）例图

（3）目的发想法。目的发想法是以目的与实现其手段作为思维发散方式的办法。目的发想法的创造者是日本的村上哲大教授，他对此方法的说明是"明了事物的功能，用目的和手段加以体系化的发现创意法"。目的发想法的操作是首先要考虑主题的目的，如橡皮擦的目的是"除去不要的东西"；其次考虑达到此目的的手段，如"对不要的部分如同削去一层般，加以除掉""除去不需要表示的颜色""将错误的地方加以覆盖隐蔽"等，这些是方法手段，同时也是目的；然后进一步考虑达到这目的的手段是什么，如为了"除去颜色"我们可以"用漂白剂"，为了"覆盖隐蔽"我们可以"用白色的东西加以遮盖"等。图3-15所示是以"提供舒适的住宿环境"为主题的目的发想展开，利用目的与手段可以相互转变关系为要点，逐渐发散思维，寻找出最具体的工作方案。

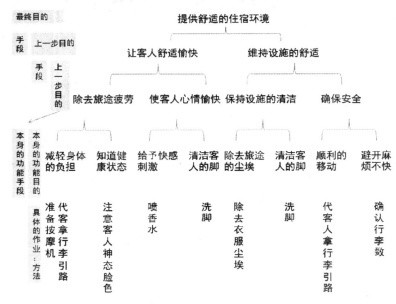

图3-15 目的发想法例图

发散思维是一种重要的创造性思维，具有流畅性、多端性、灵活性、独创性和精细性等特点。发散思维通常不依常规，寻求变异，使人的思维变得宽泛、活跃、没有负担，在思维发散的过程中需要调动设计师的知识和想象力，是设计中经常用到的一种思维类型。

4. 逆向思维

逆向思维是创意思维中的一种重要思维类型。它是对司空见惯的、似乎已成定论的事物或观点进行反向思考的一种思维方式。如图3-16所示，广告打破了鞋盒中鞋子一般放置位置的固有思维，展现出与众不同的品牌形象。逆向思维敢于"反其道而行之"，让思维路径向对立面的方向延伸，从问题的反面进行深入探讨，进而创造新的视觉形象。图3-17用颠覆常规的模特造型来比喻商品打折的程度，吸引消费者驻足关注，引起购买欲望。

一般来说，人们习惯于沿着事物发展的正常方向去思考问题并寻求解决办法。但在某些问题上从结论开始分析，倒过来思考或许会使问题的解决变得轻而易举，逆向思维的结果常常会令人大吃一惊。逆向思维可以使人更加清楚地看到事物的本质，加强对事物的认识，从反向中寻找突破口。例如下雨天打伞，人们常遇到的一个尴尬：在上公共汽车或走进较为拥挤的公共场所时，湿漉漉的伞面不小心会蹭到自己或别人的衣服，让人心生不快。为此，日本设计师梶本博司通过逆向思维设计了一种伞面朝内收的"逆开伞"，如图3-18所示。这种伞的伞骨在外，收起时被雨淋湿的一面

图 3-16 逆向思维设计的运动鞋包装盒

图 3-17 品牌打折广告

向内,而朝外的一面是干的,以避免伞蹭到衣服。另外,这种伞可以不用伞架而稳定地置于地面,非常方便。据梶本博司说,这个问题他想了十多年才想出了解决的办法。

可见,在很多的设计创意中,用逆向思维打破生活中形象的变化规律,用与常规背道而驰的思考路径来解决设计思维的问题,常常会创造出让人的精神为之一振的视觉形象。逆向思维可以刷新我们陈旧的视角,为创意提供契机。

3.1.4 创意思维的障碍

1. 从众心理

从众心理是一种比较普遍的社会心理和行为现象,是指人们在思考时常会被现有的流行定势或常规的做法所左右。人家都这么认为,我也就这么认为;人家都这么做,我也就这么做。从众

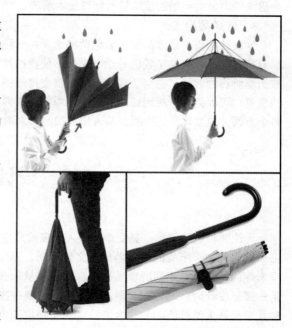
图 3-18 梶本博司设计的"逆开伞"

心理的基础是大众认可的某些模式,当创意造就了若干个"流行"之后,人们程式化地将"流行"进行不假思索的复制,而忽略了创意的源本。设计并非牵强附会和刻意地迎合,盲目地从众、人云亦云的设计方式,会使设计陷入没有自由创意的境地。

2. 习惯性思维

习惯性思维是指人们的思维方式会被一种强势的思维惯性所牵制而暂时闭合其他意识方向的思维方式。习惯是人的思维定式,它常常左右一个人的思想与行为。习惯性思维存在于个人的精神世界,是建立在个人对事物认知的基础上的。习惯性思维是设计思维最大的宿敌,因为习惯纵然是人在解决问题时的本能,习惯性思维会让我们的视角变得平庸、懒惰。因此需要辩证地理解习惯,好的习惯要坚持,但针对设计思维而言我们更多地需要打破常规,因为过去成功的设计经验时至今日在不同的条件下或许可以被做得更好,或许已经行不通。与时俱进是设计专业的特殊性,不假思索地遵循思维习惯会让我们失去更好的创意和创造思维灵感的机会。

DESIGN INTRODUCTION

3．机械化思维

机械化思维是一种点对点的思维方式，使人刻板地、程式化地遵循现有的思维模式。固有观念的存在在机械化思维的世界里是一个难以逾越的障碍，在课堂上表现为有部分学生对老师教授的设计规律或设计概念被动地接受，在作业的过程中不是在做创意而是在刻板地做概念或为了规律而规律。机械化的处理设计课题，结果会是索然无味，作业的过程显得毫无意义。在设计师的思维运作的过程中，任何客观存在都可以为了精准地表达设计主题而改变。记住，规则是可以被打破的。

4．思维焦点迷失

思维焦点迷失是指大脑思维的过程中对核心问题认识不足或缺乏认识的思维状态。在创意的过程中人会不自觉地丧失思维的主题目标。事实上，我们在进行任何一项主题设计的时候都必须做到有的放矢，不但要明确目标，还要解决目标主体的能见度问题，对其进行全方位的了解、认识，集合思维的力量对问题的症结进行创造性地解决。

5．现成品的束缚

就设计而言，现成品给了我们两种选择：一种是给了我们一个肩膀，让富有创意的人踏着它继续前行；另一种是给了我们一个绊脚石，使我们对于已经存在的东西不知该怎么去改进。当现成品成为绊脚石的时候，它会让思想者的大脑变得愚钝、窒息和依赖，那么在这个时候就需要转换思维的角度，可以尝试着对现成品从简化、添加、变异、改良、更换用途、体量、色彩、大小、材质等各个方面去改变现存的形式，从人们熟知的形象中创造视觉奇迹。

3.2　设计形式美

无论哪种设计门类，其受众都是人。在日常生活中，美是每一个人追求的精神享受。在现实生活中，人们由于所处的经济地位、文化素质、思想习俗、生活理想、价值观念等的不同而有不同的审美追求。然而单从形式条件来评价某一事物或某一造型设计时，却可以发现在大多数人中间存在着一种相通的共识，这种共识是从人类社会的长期生产、生活实践中积累而来的，它的依据就是客观存在的形式美法则。

设计理论 2

3.2.1　形式美的概念

形式美是自然、社会和艺术中各种感性形式因素（色彩、线条、形体、声音等）的有规律地组合所显现出来的审美特性。它是指构成事物的物质材料的自然属性（色彩、形状、线条、声音等）及其组合规律（如对称与均衡、节奏与韵律等）所呈现出来的审美特性。

形式美是在人类长期的生产劳动实践，包括审美创造和审美欣赏活动的基础上形成并发展起来的。一方面，人类在活动过程中，通过对对象和活动本身各种形式特征的不断认识和反复比较，逐渐形成和发展出人所特有的对于形式的要求和把握能力；另一方面，在人类活动（包括审美活动）中，对象本身所具有的各种形式因素及其不同的组合关系，日益明显地体现了人的生命需要和情感色彩，越来越直接地呈现出人的生命运动规律，从而日渐具体地成为一种满足人的生命和情感的存

在。形式美是历史文化积淀的成果,是与人相关的。

3.2.2 形式美法则

拓展学习:产品设计中的形式美法则

任何事物都有其自身发展变化的规律,这种规律是客观存在的,人们只能深刻地认识它和灵活地运用它,谁也无法创造它或消灭它。形式美的规律是人在长期审美活动的基础上总结出来的各种既相区别又有联系的形式美法则,它们随同形式美的发展而有一个从简单到复杂的演变过程。

1. 对称与均衡

作为一种体现了事物各部分间组合关系的最普遍法则,对称有两种形式:线对称和点对称。前者是以一条线为中轴,左右或上下两侧均等;后者则以一个点为中心,不同图形按一定角度在点的周围旋转排列,形成放射状的对称图形。日常生活中的大多数生物形体结构都是对称的,如人的眼睛、耳朵、四肢的对称,动物的角、翼、腿的对称,植物叶、脉的对称等。由于对称保持了整齐一致的长处,同时避免了完全重复的呆板,既显得庄重、安稳,又起到了衬托中心的作用,所以在现实生活中应用广泛。天安门前的华表与金水桥、故宫的角楼等建筑的对称布局,以及中式客厅的摆设、日用品的设计等,都体现了对称的形式美。图 3-19 所示是以对称形式表现的包袋广告。

图 3-19 包袋广告

均衡是对称的变体,即处于中轴线两侧的形体并不完全等同,只是大小、虚实、轻重、粗细、分量大体相当。其所指的均衡不是物理学概念上的平衡,是指从视觉上、心理上均感受到的力的平衡状态。它以相应部位的不等形、不等量为基本特征,形成视觉平衡的美感。在图 3-20 中,广告画面的内容虽然没有全部表现出来,但仍然使人感觉到力的均衡。

较之对称,均衡显示了变化,在静中趋向于动,给人以自由、活泼的感受。它在绘画、雕塑、建筑等造型艺术中常被采用。中国书画家也经常用题字和钤印来调整、实现作品中的均衡。如东汉铜雕马踏飞燕,马的三条腿都腾空而起,只有一条后腿踏在一只飞燕的背上,由于飞马的倾斜角度和前后身体的重量比例均衡,因而在充满动感之际,其又有一种均衡感。在其他如盆景、插花、室内布置等设计中,人们也常常利用这种形式美法则。婚纱之所以给人特别美丽的视觉感,也在于均衡的作用,如图 3-21 所示。从正面看,人体的高度与婚纱的尾摆恰好形成一个三角形的均衡形态,使人感到着装人端庄娴静、楚楚动人。

DESIGN INTRODUCTION

图 3-20　创意广告　　　　　　　　　　　　图 3-21　婚纱造型

2．比例与尺度

比例是部分与部分或部分与全体之间的数量关系，是比"对称"更为详密的比率概念。人们在长期的生产实践和生活活动中一直运用着比例关系，并以人体自身的尺度为中心，根据自身活动的方便总结出各种尺度标准，其体现于衣食住行的器皿和工具的形制之中，成为人体工程学的重要内容。图 3-22 所示是按照鹦鹉螺黄金比例关系设计的灯具；图 3-23 所示是按照空间比例设计的灯具，产品本身还按照一定的比例而产生尺度上的变化。

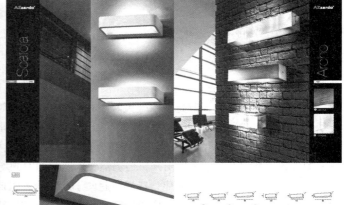

图 3-22　仿鹦鹉螺灯具设计　　　　　　　　图 3-23　按比例变化的灯具设计

尺度在设计构成中是指整体与局部、局部与局部的尺度关系恰当。如一个孩子戴着过大的帽子，在宽阔的广场中建立过小的纪念碑，这些都是尺度不当。设计中比例与尺度的运用，其原则和

最终目的要达到两点：①满足人的生理需要，设计的产品要符合人体工程学、要合理、要能适用；②满足人的心理需要，设计出来的产品要在视觉上满足人的审美要求。从人的生理需要出发，以人的身躯、手足及其他器官为尺度，如桌子的高度、服装的长度、床的宽度等，都是由人体的生理特征的需要而权衡确定的。人体活动的空间适应形成了合理的比例与美感，也就形成了人与物、人与服装、人与环境的各种尺寸比例和权衡的需要，形成了各个部分之间、局部与整体之间等各方面的比例尺度关系。图3-24表明了一些工作台界面与人在生理尺度上的关系。

图3-24　工作台界面与人在生理尺度上的关系（单位：mm）

3. 节奏与韵律

生活中充满着节奏，如大海的潮起潮落、山脉的层叠起伏、四季的规律变化，自然界中无不展现美妙的节奏关系，体现总体的和谐。音乐的美感是由音符、旋律进行的规律性运动，产生强弱不同的节奏与旋律。这种听觉的节奏也常常被运用于艺术设计中，设计中的节奏，是指形态有规律地重复与变化。物体的尺寸大幅度地扩大或缩小会引起人们的关注，在设计中形成一种能给人预期的审美感受，正如方向、频率和间隙动态所产生的强弱、快慢、疏密、大小、虚实之间的节奏，能激起人们期望、紧张、惊奇与愤怒等心理感受一样，富有变化而又和谐统一的视觉美感是与节奏息息相关的。图3-25所示是富有节奏感的灯具设计，无论如何随意地调整灯头的方向，都能带来各种如音乐般的美感；图3-26所示是1925年保尔·汉宁森设计的丹麦灯具——PH灯，它虽以物理原理为设计核心，但渐变的灯罩带来空间虚实的变化，给观者带来各种节奏的联想；图3-27所示的插画用间隙渐变的直线、疏密相等的人物形态以及不稳定的线条来阐释快节奏的都市生活。

由节奏产生的美感即韵律。韵律的美感是运动的，作为一种特殊的动势形态，其活泼、自由、明快、变化无穷、生气勃勃，常引起视觉心理上的张力。在设计中，形态轮廓和空间组织的整体流畅与整体的起伏变化，产生律动的美感。韵律的美感还表现在速度上，它能产生强有力的节奏，会随着渐变或重复的安排、连续动态的转移而造成视觉上的移动。图3-28所示大楼内部的设计营造出一种律动的节奏；图3-29所示的男士香水瓶身图案设计采用线条的交织塑造出如同音乐的轻重音一般的视觉感受；图3-30所示的园艺设计利用植物的形态与色彩的搭配形成了富有韵律感的视觉环境。

在艺术设计中，节奏往往是一些形式因素的组合、一些基本单元的排列，节奏可以是一种材料的积聚和复合使用，以产生某种不完全是装饰性的有节奏的运动。这些有节奏的组合、运动或加强，可以强调某一典型的特征，或者通过加强各种对比关系，如长与短、高与低、厚与薄的对比刺激，或以有秩序的变化产生美感。

DESIGN INTRODUCTION

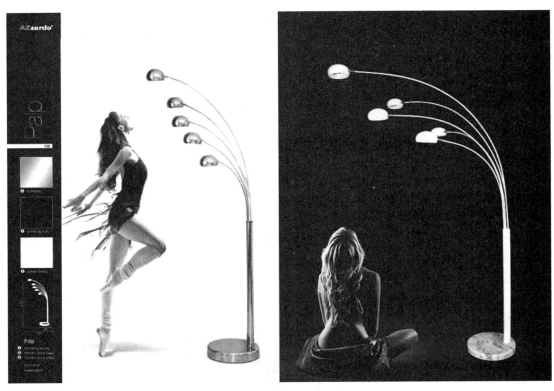

图 3-25 富有节奏感的灯具设计

图 3-26 保尔·汉宁森设计的 PH 灯

图 3-27 插画设计

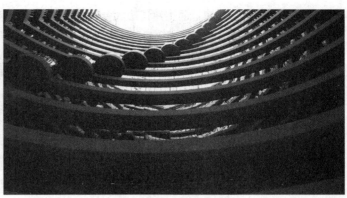
图 3-28 大楼内部的设计

图 3-29 男士香水瓶设计

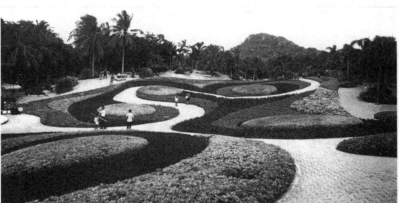
图 3-30 园艺设计

4. 变化与统一

变化的形式很多，对比手法是变化中常用的方法。对比就是把质或量反差较大的两个要素成功地搭配在一起，使人感受到鲜明强烈的感触而仍具有统一感的现象。其中最主要的是体现在形象与形象之间，以及形象与空间之间的关系和形象编排方式的变化。对比能使主题更加鲜明，作品更加活跃。对比关系主要通过色调的明暗冷暖，形状的大小、粗细、长短、方圆，方向的垂直、水平、倾斜，数量的多少，距离的远近，图底的虚实黑白轻重，形象态势的动静等多方面的因素来达到。对比手法对于海报、橱窗设计、展示设计等以作用于第三者的视觉为第一要求的设计来说，具有更强大的实用效果。图 3-31 中黑色男性雕塑与白皙女性的体态对比使画面具有很强的冲击力，而两者相似的姿态又使画面有统一的形式感，留给观者深刻的印象；图 3-32 所示的茶杯设计，用木质材料与陶瓷材料进行质感上的对比；图 3-33 所示是使用了对比手法的家居设计，其用粗糙的石材跟现代感细腻的家具进行对比。

在设计中，与主体相关的各个因素，如背景的色彩、材料的质感、空间的影响等都是形成统一感的重要部分。事实上，设计中的统一原理所包含的审美意义便是通过相互关系，将各种要素在连贯、照应、秩序中进行有机的组成。从本质上而言，统一是设计对整体美感把握的主要方法和意图。统一感的创造体现在对整体的观察、寻找造型的同类要素和进行有序的组织等。例如，中国园林具有一种

DESIGN INTRODUCTION

独特的美感，亭榭、楼阁、曲廊建筑形式多样，但整体上的用材、造型、色彩具有完美的统一性。在服装设计、产品设计中，这种统一感的设计无处不在。图 3-34 所示是大众新甲壳虫的汽车系列广告，广告在不同的版本中用不同时代的美女、座椅来进行对比，表明了汽车改版的意图，在此设计中，统一感的创造由美女的姿势、椅子的形态和汽车的形态所完成，即让观者在两件外形相似的物体中自行判断其区别，各取所好。

图 3-31　香水广告

图 3-32　茶杯设计

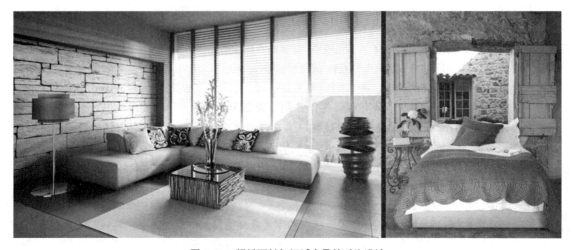

图 3-33　粗糙石材与细腻家具的对比设计

变化与统一是形式美的总法则，绘画、设计、音乐、文学等艺术形式都体现了这一特点。变化与统一是艺术设计必须遵循的原则，虽然不同时期人们对美的认识与追求有所不同，但正是它的多样性形成了艺术美的丰富性。正如包豪斯学院著名教授迈耶所述："一件艺术作品不是独白，而是对话，这种对话因每一代人而更新，并且总是以不同的方式更新。艺术作品产生对话，艺术家、业余爱好者、收藏家、艺术画廊和博物馆的参观者，以及那些观赏艺术复制品或出席有艺术作品放映的人们，他们全部参加了这一对话。每一代人都会找到一种新的对话，每一代人都有他们热爱的大师和喜爱的主题，也许在非具象艺术中还有他们喜好的视觉感受。"

3.3 设计形态学

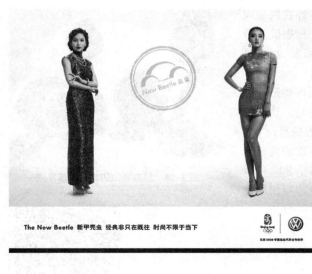

图 3-34 大众新甲壳虫的汽车系列广告

作家在描述构思时用的是文字，歌唱家在表达情感时用的是声音，设计师在表现自己的创造性想法时所用的就是形态。

使用者认识或者使用一件新产品，首先是从认知其形态开始的。人们根据产品的形态特征来判断它的功能及其使用方式。设计形态是传递设计信息的第一要素，它的存在使设计的质量、组织、内涵等内在因素表现为设计的外在表象因素。所以说设计形态的研究在设计中的地位举足轻重，是每一个设计者都必须重视的问题。

3.3.1 形态的概念

所谓形态，一般是指事物在一定条件下的表现形式，是事物内在本质的外

部表现。形态与造型有一定的区别：造型是外在的表现形式，反映在设计上就是外观的表现形式；形态既是设计的外在表现形式，同时也是设计内涵的体现。也就是说，设计的形态表达出了设计的内涵与外延。

"形"是设计的物质形体，是指设计的外观形式。它是与感觉、构成、结构、材质、色彩、空间、功能等密切联系的，表达出来的是设计所蕴含的理性信息；"态"则是指设计可感觉的外观情状和神态，也可理解为设计外观的表情因素，其传达给使用者的是感性信息。可以认为"形态"是一种情感符号，是交流设计师与使用者之间一种思想的语言，如图3-35所示。

图3-35 憨态可掬的桌面音箱系列

3.3.2 形态的分类

在产品设计中，通常将产品的形态分为两大类：即概念形态和现实形态。其中现实形态可以分为自然形态和人工形态，这是与我们生活的环境相关的。

设计理论3

为了能更好地说明和研究形态，我们可以将客观世界分为两大类：一是未经人类涉足的纯粹的自然世界，在这个客观世界中存在的形态我们称之为自然形态，其来源于大自然的鬼斧神工；二是非自然的却又与人类生活密不可分的客观世界——第二自然或者人工世界，在这里的形态我们称之为人工形态，泛指我们周围一切的人造形态。

在自然形态和人工形态之外，还有一种与这两者不同却又密切相关的形态，即纯粹形态，即几何学上所讲的形态的概念。

对于一个设计者来讲，其在日常生活中经常面对的形态是自然形态和人工形态，但是在设计过程中常用到的则是纯粹形态。而且一个设计被表达出来以后，其形态也可以被归纳到人工形态中去。

3.3.3 形态的构成要素

设计形态主要是通过形、色、质、态四个方面对使用者产生视觉上的影响，并给使用者以美的感受。

1. 形——设计的空间形态

形是表现设计主题的一个重要方面，任何一个设计都必须依附一定的形才能表现在使用者面前。形主要通过尺寸、形状、比例以及层次关系对使用者产生心理影响，从而使使用者产生拥有感、满足感、成就感等，同时不同的设计形态之间相互作用还能营造出一定的环境氛围，令使用者产生紧张、愉悦、舒畅等不同的心理情绪。如图3-36所示，以圆润形态为主的儿童用品系列设计就带给使用者安全舒适的心理情绪；如图3-37所示，医疗设备采用圆润的流线型设计，大大缓解了患者紧张的心理情绪。设计产品还能通过形的特征产生一定的指示性，以此来暗示使用者该产品的使用方式，如图3-38所示。

拓展学习：产品形态设计

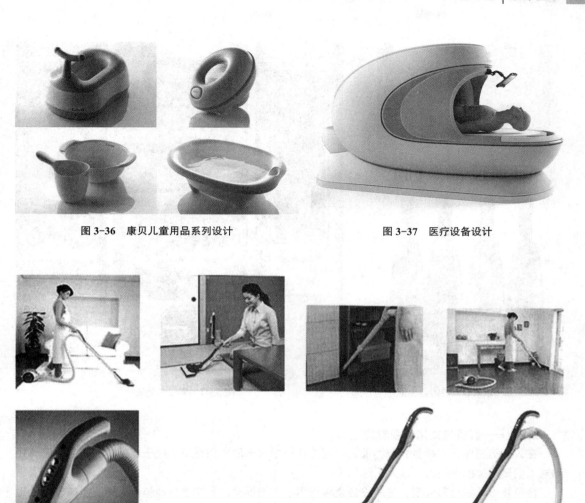

图 3-36　康贝儿童用品系列设计　　　　　图 3-37　医疗设备设计

图 3-38　吸尘器产品形态设计的指示性

产品通过形态特征还能表现出产品的象征性，主要体现在产品本身的档次、性质和趣味性等方面。图 3-39 所示是一款 2014 年 IF 设计获奖作品——新型家用燃气热水器设计，方圆结合的造型轮廓打破了方块的特定形态，使产品更富柔和、家居的气质，白绿的配色为用户带来了纯净清澈的感官体验，同时体现了绿色环保的全新理念，彰显了产品与众不同的品质和档次；图 3-40 所示的水果味饮料的包装设计引用了类似红酒瓶身的形态配合组合性的图案设计，体现了品牌的不俗定位；图 3-41 所示是一款颇有趣味的咖啡包装设计，外盒不同侧面的图案拼合后形成一个整体的图案，使产品在展示效果上显得非常有趣。

DESIGN INTRODUCTION

图 3-39　新型家用燃气热水器

图 3-40　水果味饮料的包装设计

图 3-41　咖啡包装设计

2．色——情感与文化的视觉传达

在人的五感中，以视觉效果为最大。因为色彩相对于形态和材质更趋于感性化，它的象征作用和对人们情感上的影响力，远大于形和质。

色是指设计的色彩外观，它的设计直观作用于人的视觉，能够强烈地影响人的视觉感受和心理情绪，这是由于人对色彩的感觉最直观、最强烈、印象也最深刻。不同的色彩及其组合会带给使用者不同的感受，如红色热烈、蓝色宁静、紫色神秘、绿色希望、白色纯洁等，不同的色彩能够表达出不同的情感而使设计具有不同的视觉特征。而在产品设计中，人们常常会通过不同的色彩来对不同的功能进行区分，以此来暗示使用者该产品的使用方式和引起使用者的注意。同时，色彩在产品设计中的应用应该与产品所表达的主题一致，避免错误的用色引发的错误操作。

色彩会受到潮流、社会、文化、地域等因素的影响，因而在应用色彩时，应充分考虑到文化背景。如中世纪的欧洲皇室的用色是紫色，而中国古代皇室的用色则是黄色与红色，但同时黄色在西方却是代表低俗的色彩。

3．质——材料的质感与肌理

质是指材料表面的质感与肌理，是材料通过其表面特征带给使用者以视觉或者触觉感受以及心理联想和象征意义，这是与使用者之前的经历或使用经验相关的。如在手工工具中的把手部分增加细密的纹理会使得摩擦力增大，从而使操作更省力；如果使用者有类似的经历，那么当他使用一件新式的手工工具时，根据以往的经验，当他看到有细密纹理的部分就知道这里是用来抓或者握的。

不同材质的质感不同，其带给使用者的感觉也不同。如不锈钢的明亮可以用来表现产品的科技感，木材的自然纹理可以用来表现产品的古朴与自然，所以应根据设计的需求采用恰当的材料，

使得设计的理念得以完整的表现。如图 3-42 所示，木质的灯托与烤漆塑料灯罩搭配在一起，使产品在体现自然风格的同时又不失时尚感，材质与色彩的对比使设计更加时尚。图 3-43 所示是两种不同风格的汽车内饰设计，其运用了材质与色彩的对比，使设计更加精致。

设计师应当熟悉不同材料的性能特征，对材质、肌理与形态、工艺、结构等方面的关系进行深入的分析和研究，科学合理地对其加以选用，以符合设计的需要。

图 3-42　吊灯设计

图 3-43　两种不同风格的汽车内饰设计

4．态——设计内涵的情态表现

形、色、质是一个设计得以存在的物质基础，那么"态"则是形、色、质三者相互交融、相互作用而达到的意境层面的心理感受。它反映的是隐藏在设计外观表象背后的设计内涵和精神。它通常是无形的，但却又能被使用者真实地感受到，是使用者在使用的过程中，通过联想与想象而感受到的满足或者愉悦等方面的情绪与心理作用。图 3-44 所示的桌子通过独特的形态设计，让使用者联想到树木生长的形态，使产品散发出一种自然的味道；图 3-45 所示是基于骨骼形态的椅子设计，它使用了充气材料与硬质塑料骨骼的搭配，让产品形态有了软和硬的对比，同时在人使用的时候它能提供各种姿势的承托，满足人的精神需求。

图 3-44　富有原生感的桌子

图 3-45　充气骨骼多用椅设计

DESIGN INTRODUCTION

设计的"态"可以分为静态与动态。静态是指产品放在那里就有了一定的情态，可以给使用者以美的感受，这一类设计的观赏性与象征意义大于其实用性；动态则是指在使用过程中，通过人机交互作用，设计带给使用者的满足感、趣味感及易操作等感受，好的设计应该动静皆宜。图 3-46 所示的两种开瓶器的设计都使产品在不同的状态下产生不同的形态，使生活充满情趣。

图 3-46　红酒开瓶器

一件设计如果只有"形"而无"态"，那么只能是一件可以用的产品或工具。只有形态兼具的设计，才能同时满足人们的使用和心理需求两个方面，使人们的生活丰富多彩起来。所以对"态"的把握在设计中也是很重要的一个方面。

3.3.4　形态与人

1．形态与使用者之间的关系

实验心理学在形态方面的研究表明，人认识客观事物最主要的途径是视觉，人们依靠它来感知外界的美与丑。也就是说，视觉是人接受外界形态刺激的直接方式与手段。美的形态能够带给使用者美的感受，提高人们的生活品位，丰富人们的精神生活，并给产品带来巨大的附加价值。图 3-47 所示的设计用动感和有冲击力的形态来表现品牌的自由追求。

图 3-47　爱马仕广告设计

拓展学习：产品造型仿生设计

设计者可以通过进行大量的训练、接受知识和参加实践活动来提高自己对美的形态的认知能力，进而提高自己对形态的塑造能力。使用者审美能力的提高，也促使设计者不断地改进设计以满足使用者的需求。

2. 形态与设计者之间的关系

作为设计者，除了可以感受到形态的美之外，还要有较好的形态塑造能力。形态对于设计者来说，就是设计者表达自己思想的工具。设计者必须要脱离原始的造物水平，用专业的眼光和水准，将那些来自抽象的、零碎的、复杂的、不完整的关于美的经验和感受，进行归纳整理，进而创造出符合需要的美的形态。所以说，设计者的伟大在于其要为人们创造出令人愉悦的形态。

但是设计者不能是唯美的，不能"为造型而造型"以至于忽略其他方面的要求。他的设计作品必须是满足多方面需求的，而且要有一定的社会责任感。设计者要对构成美好形态的要素了如指掌，要能够知道在特定的设计要求下，哪些是可以应用的，哪些是不可以应用的。图 3-48 和图 3-49 所示的设计体现了设计者既要保证美好形态的塑造又要照顾到特殊人群的设计理念。

图 3-48　卫生间无障碍扶手设计

图 3-49　公园护栏内侧刻上的说明性盲文

3.3.5　形态与文化

从远古时代人类有意识的制造第一件工具开始，人类所有的造物活动都可以被看作是一种文化行为。现代设计与远古的制物造器相比较，其最大的区别在于：设计活动不再仅仅是个人行为，也不再只是为了满足少数人的需求，而是为了满足社会需求而进行的。相较于远古时代人类造物的单纯目的，现代设计的目的更为宏大，因此文化层次需求也就成为设计的要素之一。

现代设计所针对的用户是一群人，因此设计品就必须具备为大众所能接受的共性要素。但不同的地域、气候养育了不同的文化，每种文化都有属于自己的特征。如龙在东方的神话中是王者的象征、人类的祖先，炎黄子孙自称为龙的传人，而在西方的传说中，龙则是邪恶的代表。因此在进行设计时，设计者必须要注意到这种文化差异。

设计活动本身就是一种文化行为，它所创造出来的不仅是物质文化，还包括精神文化，以及物质与精神产生的综合体。对文化及其差异性加以把握，才能对形态设计中的深层次问题更好地理解与表现。

DESIGN INTRODUCTION

3.4 产品语义学

语义学是符号学的一部分，是工业设计学科中的重要理论，在本节将对它进行简要介绍。

产品语义学就是研究产品造型的语言，研究人造物体在使用环境中的象征特征，并将其知识应用于工业设计。这不仅是指物理性、生理性的功能，还包括心理、社会、文化等被称为象征环境的各方面元素。

产品的形态与语言一样，可以看作是一种符号。因此产品除了满足人们的基本使用功能外，还应该蕴含一定的精神、象征和文化含义。我们可以将一件产品看作是由各种各样的符号构成的。那么构成这样产品的各种符号应该遵循哪些原则，不同符号组合后又具有什么特殊的含义，以及产品与人之间是如何相互沟通的，都是语义学要研究的内容。

拓展学习：产品造型与语义

设计理论4

3.4.1 产品语义学的诞生和发展

在20世纪60年代末期，西方设计界普遍对"外形跟随功能"的设计指导思想及机器美学的设计观点提出质疑。在以功能主义为指导思想的设计中，日用品大多是理性的几何形式，如直线、矩形，连圆弧都很少被使用，颜色多为白色，这种产品显得冷冰冰地缺乏人情味。"外形跟随功能"的含义是：外形并没有功能，它必须跟随产品的功能。

然而，外形本身应该具有一定的功能，例如圆形的功能就是转动。面对20世纪60年代出现的大量新电子产品，形式美的设计概念已经失去意义，电子产品像一个"黑匣子"，人无法感知它的内部功能。因此，形式美的设计思想很难处理各种复杂的信息。许多人开始探索新的设计理论，有人提出"外形跟随美学"，有人提出"外形跟随成本"，这些理论的潜在思想仍然在"形式美"的大框架之下。最终人们明白，形式美设计思想无法解决电子产品的外形设计问题，必须寻找新的设计理论基础。在这种时代背景下，产品符号学产生了，进而在此基础上出现了产品语义学。

语义的原意是语言的意义，而语义学则为研究语言意义的学科。设计界将研究语言的构想运用到产品设计上，便有了产品语义学的说法。产品语义学并非研究产品本身的符号性质，而是希望通过人类文化中的其他符号，使产品具有更多的内涵。图3-50所示的烟灰缸设计，通过人们熟知的禁止符号的运用，表达出戒烟的主题。

1984年，克里彭多夫（Krippendorff）和布特（Butter）为产品语义学下了定义："一门研究造型在使用时与社会认知情境下的象征意义，以及其如何被应用在工业设计上的学问"；1984年，美国克兰布鲁克艺术学院由美国工业设计师协会所举办的"产品语义学研讨会"中定义："产品语义学乃是研究人造物的形态在使用情境中的象征特征，以及如何将之应用在工业设计上的学问。"

产品语义学是在符号学理论的基础上发展起来的。产品的外部形态实际上就是一系列视觉符号的传达，产品形态设计的实质也就是对各种造型符号进行编码，综合产品的形态、色彩、肌理等视觉要素，表达产品的实际功能，说明产品的特征。产品造型符号具有一般符号的基本性质，它通过对使用者的刺激，激发其与自身以往的生活经验或行为体会相关联的某种联想，诱导其行为，使产品易懂。图3-51所示的电动剃须刀的形态与男人下巴、脖子的形态相似，激发了使用者对产品性质的联想。

图 3-50 戒烟主题的烟灰缸设计

图 3-51 电动剃须刀外观形态语义

3.4.2 产品语义学的主要内容

设计任何产品，首先都要明确设计所针对的适用人群，并根据情况建立合理的用户模型。利用产品语义学设计时也同样如此，首先要建立用户语义模型，它主要包含使用者对产品的操作使用经验知识以及对这些词语含义的理解。完善的用户语义模型是设计师的主要依据，它使设计作品能够满足使用者的需求，并准确表达自身的含义。其次产品语义学应该被构建为设计师与使用者沟通的桥梁，使用者和设计师由于站在不同的角度上去看待产品，语义学对其的阐述也有所不同。

1. 从使用者的角度认识产品语义学

使用者大多站在自己的角度去考虑产品，因此他们往往认为设计中应当提供五种语义表达。

第一，产品语义表达应当符合人的感官对形状含义的经验。如人们看到"平板"时，会想到它可以"放"东西，可以"坐"，可以用它做垫板来"写"字；看到"圆"则表示它可以旋转或转动。图 3-52 所示是广州大学美术与设计学院的郑晓峰、陈强等同学以丝带为造型主题设计的公共休息座椅，由于人对形状含义的经验，即使没有说明，人们也会正确使用座位和小桌板的功能。

第二，产品语义表达应当提供方向含义，物体之间的相互位置、上下前后层面布局的含义。如设计师必须从使用者的角度考虑仪表产品的"正面"和"反面"表示什么含义，用什么表示"向前运动""后退"，怎么表示"转动""左旋""右旋"。如苹果公司设计的 Watch 智能手表，虽然界面很小，但设计师也用适当的语义来表达产品的正反面，以及界面内各触键的使用方向。图 3-53 所示是一款韩国人设计的电动牙刷，手握后大拇指所在的位置触碰到渐变的凸起质感，使用者本能地就会向下按进行使用。

图 3-52 公共休息座椅设计

图 3-53 韩国人设计的电动牙刷

DESIGN INTRODUCTION

第三，产品语义表达应当提供状态的含义。电子产品具有许多状态，这些内部状态往往不能被用户发觉，设计必须提供各种反馈显示，使内部的各种状态能够被用户感知。例如，用什么表示"静止"？用什么表示"断电"？用什么显示使用者的操作得到了反馈？图 3-54 所示是韩国 Frostdale 的集成开关设计。它加入了 LED 灯以指示开关的位置，并结合略带坡面的设计语义来表示开关的状态。

第四，产品语义表达必须让使用者能够理解其操作的反馈信息是什么意思。例如，电子产品的人机界面上用什么表示"大""小"？用什么表示"开""关"？用什么表示使用者的操作已经被接受？如图 3-55 所示，在界面设计中可以用不同的交互方式来对使用者的操作进行反馈。

图 3-54　韩国 Frostdale 的集成开关设计　　　图 3-55　不同交互方式的操作反馈

第五，产品语义表达必须为使用者提示如何操作。许多设计只把各种操作装置安排在面板上，使用者看不出应当按照什么顺序进行操作，这种面板设计并不能满足使用者的需要，反而往往让使用者不敢进行操作。类似的情形在使用有操作仪表或者人机界面的产品时会经常发生。因此设计必须能够提示使用者进行操作的顺序或过程，图 3-56 所示的传统遥控器中复杂相似的按键就令用户难以操作，而 LG 设计的新型四维遥控器按照使用者的操作顺序需求合理设置按键的分布。

2. 从设计师的角度执行产品语义学

作为设计师，设计时要考虑多方面的因素，其既是开发者，又是使用者。因此对于设计师来说，产品语义学强调其应当在产品设计中着重解决三个方面的问题。

第一，产品的功能应当不言自明。通过产品的形状、颜色和材质，表达出它的功能用途，让使用者能够通过产品的外形立即了解这个产品的用途和注意事项等。图 3-57 所示是 Alessi 的开坚果器，仿生松鼠的造型使用户产生吃坚果的联想，第一眼就能识别出它的用途。

图 3-56　传统遥控器与 LG 新型遥控器

第二，产品语义应当适应使用者。对于与使用者操作过程有关的内容，设计师都应当采用视觉直接能够理解的产品语义方式，为了适应使用者的语言思维里的操作过程，必须提供操作反馈显示。例

如，车把向右转动，车就应当向右转。当在计算机上输入信息时应得到反馈，才能证明操作有效。

第三，产品语义设计应当让使用者能够自教自学，使人们能够比较轻松地掌握操作方法。例如，当你第一次在西餐馆用餐时，你怎么学会使用刀叉？你可能看看旁人怎么使用，自己尝试一下就会了，你并不觉得多难，这表明刀叉的设计给用户提供了简单自学使用的方法。同样，判断一个产品的设计是否成功，最简单的方法是看用户能否不用别人教，自己通过观察、尝试后就能够正确掌握它的操作过程，学会使用。产品的使用说明书复杂，表明产品的设计不适合用户的学习。图 3-58 所示为汽车求生锤，其合理的形态语义令使用者即使在紧急的情况下第一次使用都可以快速明了使用方法。

图 3-57　Alessi 的开坚果器

图 3-58　汽车求生锤设计

3.4.3　产品语义学的目的

产品语义学提出了新的设计思想，它有两个目的。

第一个目的：使产品和机器适应人的视觉理解和操作过程。人们在操作使用机器产品时，通过产品部件的形状、颜色、质感来理解机器，例如视觉经验认为圆的东西可以转动，红色在工厂里往往表示危险。同样，水壶、自行车、菜刀等都具有行为象征。设计者应当把这些东西的象征含义用在机器、工具、产品设计中，使用户一看就明白其功能和操作方式，不需要花费大量精力重新学习陌生的操作方法。设计应当使产品的目的和操作方法不言自明，不需要附加说明书加以解释。

第二个目的：针对微电子产品出现的新特点而改变传统设计观念。与机械产品不同的是，电子产品如同"黑匣子"，人看不见它的内部行为过程。如果按照对机械产品的理解来设计或操作电子产品，人们就会感到无奈。因为电子产品的"外形"并不符合它的"功能"。当人使用电子产品时，首先需要理解它的功能，需要明白操作过程，它们应当具备哪些适当状态和条件，这些都必须通过视觉来理解。

3.4.4　语境与语义

产品本身的语义是由产品的各个构件相互关联产生的，从而具有其特定的含义。产品语义的传

DESIGN INTRODUCTION

达也受到它所在的语境的影响。就好像同样一句话，由于语境的不同，其意义也发生改变一样，产品的语义传达也会因其所在环境而有所改变。语境的研究也起源于语义学。在图3-59中，不同的用餐环境下餐具与餐桌的布置均传达出不同的语义。

图3-59　不同语境中餐具的语义

产品语境是指人－机信息交流时由产品的种类、功能特征、造型特点，交流的时间、地点、场合等和使用产品的人的身份、思想、性格、职业修养、处境、心情、习惯等以及当时的社会、时代特征，流行风格等所构成的影响产品语义传达、理解的情境。

产品语义的准确传达离不开语境，如果脱离了相关的语境，那么产品的语义将会发生改变或者偏移，甚至失去意义。因此设计者在设计之初，就应对语境的影响进行考虑并加以调查，力求产品语义得以准确传达，避免错误解读带来严重后果。

产品的语义不是恒定不变的，相反它会随着时间的推移而发生语义转移或者改变。就好像某些词语在过去是褒义词，而在现在则是贬义词。究其原因是它所在的语境发生了改变，而且人们对它的认知也有所改变。

在当今的网络时代下，信息的传达是极为方便的，地球某处发生的事情，很快我们就会通过某些现代手段得知。地球越来越像一个村庄，人们的交流与沟通变得极为便利。各种文化之间的交融也就变得理所当然了。因此，设计者在设计产品时除了要考虑不同文化之间的差异性，还要考虑它们的共性。不能故步自封，局限于本民族的传统文化，而要积极地接纳新知识、新文化带来的新思想，努力使本民族文化与世界接轨。

3.5 设计心理学

3.5.1 设计心理学的概念

设计理论 5

设计心理学是设计专业的一门理论课，是设计者必须要掌握的学科。它建立在心理学的基础上，把人们的心理状态，尤其是人们对于需求的心理，通过意识作用于设计的一门学问。它同时研究人们在设计创造过程中的心态，以及设计对社会及对社会个体所产生的心理反应，并将其反过来再作用于设计，使设计更能够反映和满足人们的心理需求。

开展设计心理学的目的是沟通设计者、生产者和消费者之间的关系。要使产品令消费者感到称心如意，就必须要了解消费者心理，研究消费者的购买行为规律。作为研究对象，设计心理学研究的"人"除了是指具有广泛意义上的人的本质和心理的人之外，还特指与设计过程和设计结果有关系的人群。

3.5.2 设计心理学的研究内容

设计心理学的研究内容包含与设计过程及结果相关人群的心理需求及心理状态，内容广泛而复杂，限于篇幅，在这里选取几点来进行介绍。

1. 感觉知觉

心理学的感觉是指感觉器官（如眼、耳、鼻、舌和皮肤）产生对事物的个别属性的认识，如苹果的颜色、形状和味道可以分别由不同的器官感觉到。

由于大脑的加工，人不仅可以认识事物的个别属性，而且可以获得关于事物各种属性之间的关系，这称为知觉。例如对色彩、形状和味道信息的整合，可以使人获得对苹果的知觉。

感觉与知觉是有区别的，尤其是对于设计心理学而言。感觉是由感觉器官接收到而且未被加工的信息，而知觉是有组织的，是对感觉信息的整合，并赋予感觉意义。

在设计活动中，人们经常讲"感觉"，但多数人实际上讲的是知觉。许多设计大师告诫后学者"相信你的感觉"，他们自己就是这样做的，因此成功了。所以设计者在设计作品时，要能够把握产品会带给使用者什么样的感觉，是否能与使用者以往的经验一致。以我们熟悉的房间为例，当熟悉的房间里的东西被搬空时，房间看起来就很陌生，甚至会有惊人的不同。这是因为现在的房间看起来与我们以往的经验感觉完全不同。

2. 心理原型

使用者在接受或使用一件新产品时，他们经常会根据以往的经验来判断产品的操作方式和功能，而使用者以往的经验会在使用者心中形成一个概念性的心理模型，这就是原型。如说到火，人们就会感觉到热，说到冰就会感觉到冷，看到圆的形状就知道它是可以转动的，平面是可以坐或者放东西的，这些都是人的心理模型在起作用。根据心理学的分析可知，使用者能否正确地辨认出设计并能准确使用它，要满足两个条件：一是视觉上形状的刺激，即要先看到设计的形态是什么样的；二是使用者对设计形态以往的知识与经验的认知，即设计形态要能够符合使用者的心理原型。

DESIGN INTRODUCTION

所以设计者不仅要了解使用者需要什么，还要能够了解使用者的心理原型是怎样的，并能合理运用原型进行设计，使产品恰当地表现出被使用时的象征意义。如果设计者选用的原型是不合适的甚至是错误的，这就会导致产品语义的错误传达，给使用者带来极大的困扰。如图 3-60 所示，虽然科学证明手柄弯曲的钳子更符合人机工程学原理，更省力，但是人们的心理原型却让使用者认为使用直柄的钳子更舒适。

图 3-60 两种手柄设计的钳子

设计必须依附于一定的造型才能呈现在使用者面前，而设计的造型会对使用者产生一定的心理影响。所以设计的造型形态具有一定的心理意义，也就是说，造型应该包含可以被使用者感知的象征意义和知觉形式。设计可以通过特定的造型给使用者带来平衡感、空间感、运动感、秩序感以及量感、虚实感等感觉。而解决设计造型蕴含的心理意义的问题则是每个设计者应该给予极大关注的方面。图 3-61 所示是以"猫鱼"造型为主题的剪刀，左右手均可使用，它改变了剪刀尖锐锋利、易伤害使用者的形象，带来安全、有趣的使用体验。

图 3-61 "猫鱼"剪刀

设计者与使用者的交流是通过产品进行的，设计者的设计意图如果想要被使用者完全理解，那么设计者在设计之时就应该充分考虑使用者的心理，以及某一形态对使用者的特定含义。从某种意义上来讲，设计者有时又是使用者，正是这种二位一体的角色使得设计者能够比较好地了解使用者的心理。

在设计过程中，设计者可通过图解思考的方式进行自我交流。在交流的过程中，设计者与设计草图相互表达、互相记录。这是一个速写形象、眼、手和脑，共同进行信息加工和解决问题的过程。设计者应设身处地从使用者的心理需求角度出发，通过图解的方式思考哪些是符合使用者的需求的，并以此为依据选择合适的造型元素。因此很多设计师在设计草图阶段习惯用图解思考的方式来研究消费者的产品使用方式。

图解思考的思维过程表现在从纸面到眼再到大脑的过程，手也是思维的"工具"。因此，草图

能力决定了一个设计者的设计能力，没有草图能力的设计者，计算机用得再好，其设计也是没有"思维"、没有头脑的。图解思考中最主要的媒介就是图，即手绘的草图，这也是研究心理原型很有效的方法。

3．消费行为

消费行为主要研究消费个体、群体或组织为满足其需要而如何选择、获取和使用产品及服务，消费体验、消费观念，以及由此对消费者和社会产生的影响。现代消费行为学是从文化、心理、社会等多个角度来研究消费行为的一门学科。

举一个简单的例子，一条普通领带的价格约为 20 元，而一条名牌领带的价格可能是 200 元，那么后者的质量是否能比前者好 10 倍呢？显然，领带的价格达到一定的价位以后，领带就不仅仅是一种产品，而是一种身份的象征了。其他的产品也有类似的情形。在可能满足消费者某一特定需要的一组产品中，消费者如何进行选择？这与消费者的消费观念、消费能力、购买产品或服务的用途、购买时的情境、流行元素的影响以及广告效应等有关。如人们想到高档的西餐厅去就餐，那么他可能就要购买适当的服装以适应西餐厅里的环境。同样，穿着皮鞋西装去打篮球会让人感到不自然，所以为了运动人们会去购买相应的运动装备。

由此可见，明确了某类消费者的消费心理以后，设计者就可以根据他们的特定需要有的放矢地进行设计，从而刺激他们的消费欲望，引发购买行为。大家所熟知的菲利普·斯塔克为 Alessi 公司设计的外星人榨汁机，是否好用暂且不说，但从它以不菲的价格畅销 20 多年来看，它的感性和新奇不仅满足了人们的猎奇心理，如今还变成了高端品位的象征。

4．文化心理

迪尔诺特在《超越科学和反科学的设计哲理》一书中定义：设计是一种社会-文化活动。人不仅是"自然存在物"，更重要的是人是社会的人、文化的人。现代设计活动所针对的不再是某个人，而是某一群人，或者某一个文化集体。文化会影响某一人群集体的行为，因此这个文化集体所共有的文化传统或习惯都将对设计产生深远的影响。

设计心理学对文化的理解只能在特定的范围内，不同的人文地理环境孕育了人类的不同生活和生存方式，也孕育了不同的设计文化。文化的地域性特征会对该地域的设计起引导性的作用，如美国设计的大气、日本设计的精巧、德国设计的严谨、意大利设计的浪漫、丹麦设计的自然。不同的文化底蕴造就了不同的设计风格，不同的生活方式决定了不同的解决方案。不同的企业和产品文化也会造就不同的设计风格，如宝马的精明、奔驰的高贵、法拉利的热情、悍马的旷野、甲壳虫的可爱等。一个产品的设计文化形态的形成需要独特的设计思维和产品历史的积淀。

人类对设计艺术的感受是跨时间、跨文化的。设计文化的一个主要特征就是共通性，这一点从人类的先民们对自然界中的一些基本式样和形态的喜爱就可以看得出来，如人们都喜欢用螺旋状、波浪状和简洁的动物形态来装饰和刻画他们的工具。设计文化的共通性使得人类不同种族之间在相互竞争的同时又相互交流和学习，从这个意义上我们才能真正理解"民族的东西才是世界的东西"。图 3-62 所示是斯堪的纳维亚风格的室内设计和产品设计。在斯堪的纳维亚地区，

图 3-62　斯堪的纳维亚风格的室内设计和产品设计

北欧寒冷的气候、特殊的地理环境和较小的人口密度形成了北欧具有浓郁人情味的特殊文化背景，这些对它的设计风格产生了巨大的影响，因此以斯堪的纳维亚风格为主的北欧设计现在被公认为最具有人情味的设计。

文化心理还会受到流行现象的影响。虽然流行现象的周期通常较短，但是它对设计文化及使用者消费心理的影响却是设计者在设计时不得不考虑的重要因素。所以设计者在进行产品设计时，除了考虑产品功能外，还应该着重考虑目标人群的文化心理，并针对他们的心理特征提出行之有效的设计方案。

3.5.3　设计心理学的研究方法

1．观察法

观察法是心理学的基本研究方法之一。所谓观察法，是在自然条件下，有目的、有计划地直接观察研究对象的言行表现，从而分析其心理活动和行为规律的方法。观察记录的内容应该包括观察的目的、对象、时间，被观察对象的言行、表情、动作等的质量数量等，另外还有观察者对观察结果的综合评价。观察法的优点是自然、真实、可靠，简便易行，花费低廉；缺点是只能被动地等待，并且事件发生时只能观察到对象怎样从事活动，并不能得到其从事这样的活动的原因。

2．访谈法

访谈法是通过访谈者与受访者之间的交谈，了解受访者的动机、态度、个性和价值观的一种方法。访谈法分为结构式访谈和无结构式访谈。

3．问卷法

问卷法就是事先拟订出所要了解的问题，以问卷形式请消费者回答，通过对答案的分析和统计研究得出相应结论的方法。其主要有三种形式：开放式问卷、封闭式问卷和混合式问卷。该方法的优点是在短时间内能收集大量资料，缺点是受消费者文化水平和认真程度的限制。

4．实验法

实验法是有目的地在严格控制的环境中、或创设一定的条件的环境中诱发被测试者产生某种心理现象，从而进行研究的方法。

5．案例研究法

案例研究法通常以某个行为的抽样为基础，分析研究一个人或一个群体在一定时间内的许多特点。

6．抽样调查法

抽样调查法是揭示消费者内在心理活动与行为规律的研究方法，可分为概率性抽样和非概率性抽样两种类型。前者只适合定期做，可判断误差，但费用较高、周期较长、不方便；后者则可以经常做，比较方便，但不能判断误差、费用低、周期短。

7．投射法

投射法能够克服消费者自觉或不自觉掩饰自己真实想法的缺点，使调查者能够真实地了解受访者或受测者的真实动机和态度。这种研究方法不让被测者直接说出自己的动机和态度，而是通过其对别人的描述，间接地表现出自己的真实动机和态度，也称角色扮演法。

8．心理描述法

心理描述法是扩展消费者个性变量测量，以鉴别消费者在心理和社会文化特点这个广泛范围内的差异的一项技术。其特点一是内在评测，所评测的为相对模糊的和难以捉摸的变量，如兴

趣、态度、生活方式、特点等；二是定量评测，即其所研究的消费者的特点是定量的，而不是定性的。

3.6 设计管理

设计理论 6

3.6.1 设计管理的概念

由于设计与管理分别是两个不同的基础学科，它们各自都有一个可界定的定义。但是，当"设计"与"管理"两个概念组合到一起的时候，就会从不同的角度产生不同的理解。可以是对设计进行管理，也可以是对管理进行设计；可以是对产品的具体设计工作进行管理，也可以是对从企业经营角度的设计进行管理。

然而，设计管理已经发展为一门新的学科，有其特定的内容和规律。随着市场竞争的加剧，设计管理作为企业提高竞争力的利器，正越来越受到企业界、设计界与经济界的重视。但对于设计管理的定义却因人而异，因为在不同的企业或组织，设计管理起到不同的作用，同时也有不同的表现形式。

在综合前人定义及当今设计机构、管理咨询机构及各大品牌公司管理者理解的基础上，可对设计管理定义如下：

设计管理研究的是如何在各个层次整合、协调设计所需的资源和活动，并对一系列设计开发策略与设计开发活动进行管理，运用计划、组织、领导与控制等管理原则，达到企业的目标并创造出有效的产品。

设计活动具体包括界定设计组织、规划设计计划、制定设计规范、拟定设计程序、执行设计创意、评价设计成果等，目的是发挥设计效能，提高设计效率。其活动层级应包括高层的设计政策管理、中层的设计策略管理、低层的设计组织管理以及设计执行层次的设计项目管理。

设计管理的目的是确保企业有效地使用设计资源以达到其目标。

3.6.2 设计管理的兴起和发展

1. 设计管理兴起的背景

20世纪80年代以来，产品设计已经成为企业维护和开拓市场的重要战略组成部分。创新的设计思维被贯穿于产品构思、设计、试制、营销等全过程。任何一项设计活动都不可能由一两个人独立完成，它需要不同专业背景人员的通力合作。同时，设计师的责任不仅仅是完成传统上的外观设计，在产品由概念到成为商品的过程中，设计师与许多环节都有联系。因此，设计师需要与市场、管理、工程、营销等部门相互合作，彼此互动。

但是，在很多情况下，当设计师担任项目负责人时，由于他们大都缺乏管理方面的知识和有效管理的技能，往往从自己的角度出发，在设计中只追求环保、品位、社会理想和责任，而不能从管理人员的角度去考虑设计的目的，因此常常消耗不少无效的资源，同时也不能适应复杂多变的市场环境。另外，如果将此任务交给毫无设计经验的管理人员，情况又恰恰相反：由于他们缺乏设计方

面的知识背景,总是从机械或会计等专业的角度去分析市场需求,过于注重利益,把好的设计简单地定义为销售得好的设计,对设计方案不能准确判断,往往阻碍了设计项目的顺利进行。

这两者都不能胜任的关键根源就在于他们都不具有指导决策和建立设计战略与策略的能力。正确建立设计师和管理者在企业设计活动中的定位成为现代产品开发成功的关键。因此,企业对设计管理的需求油然而生。企业实行设计管理的过程就是把与设计有关的各种因素(如市场、营销、广告、企业形象、工程技术等)加以有效整合,达成一致,才能使自己的产品不断创新。

2. 设计管理的发展历程

设计管理是一门新兴的学科,起源于 20 世纪初。当时一些大的企业(如伦敦铁路)就已经发展出类似企业识别系统(CI)的方案,策略性地利用设计来强化企业的价值。而最早有意识地从事设计管理的开拓者是现代设计先驱者之一的彼得·贝伦斯。

贝伦斯从事设计管理实践的企业是当时的德国 AEG,这是由犹太工程师埃米尔·拉泰罗创办的以在德国生产爱迪生电气照明设备为主的企业。到了 20 世纪初,AEG 已是世界上最大的电器制造厂商之一,公司在此时实行了一种集中管理的制度,为贝伦斯的设计管理提供了有利条件。1907年,著名德国建筑师和设计师彼得·贝伦斯加入 AEG 并成为设计艺术顾问,全面负责企业产品和视觉形象方面的设计管理工作。AEG 的厂房、住宅及大量的产品、广告和环境都由贝伦斯设计。他在产品设计上积极推进标准化,尝试以有限的标准化零部件组合成多样化的产品。图 3-63 所示是他设计的电水壶,贝伦斯制定三种壶体、两种壶盖、两种手柄及两种底座,从中选择并加以组合,最终可以灵活装配成 80 多种类型的电水壶。这样不仅可以降低生产成本,而且使公司的产品有统一的风格。他为 AEG 设计的标志在几年内数易其稿,一直沿用至今,并成为欧洲最著名的标志之一。贝伦斯所做的这些工作是现代企业形象设计管理的典范,他通过在设计上进行一系列有效的管理,使 AEG 这样一个庞大而繁杂的企业体现出一个完整的形象,从而进一步提高了企业的竞争力和影响力。

图 3-63　贝伦斯设计的标准化零件生产的电水壶

20 世纪三四十年代,许多企业已开始将设计作为一种竞争手段。在产品以外,一些企业还注重传达一种现代化、高质量、服务优良的企业总体形象,力求在视觉上给公众一种整体的企业形象,如环境、用具、服装、车辆等。而这些方面均涉及企业的各个层次与部门,因此作为设计资源整合的设计管理就成为一种必要手段。如伦敦铁路公司为了面对在两次战争期间汽车、飞机等交通工具迅猛发展给铁路旅客运输所带来的压力,不得不更新运营方式,使用内燃机车和电力机车,并对铁路设施、建筑、车辆员工制服和标志等进行统一的设计,以崭新的形象来吸引旅客。

第二次世界大战后,设计管理有了进一步的发展,尤其在日本和英国,很多企业在设计体系和管理模式上都取得了巨大的成就,并积累了一定的设计管理经验,其中日本的设计管理重在实践,英国的设计管理则重在理论总结。

1975 年,美国成立了"设计管理协会(DMI)",一直以来,DMI 致力于企业如何有效地使用设计资源,推广设计管理。与此同时,在欧美企业中,随着工业的发展,设计管理日益受到重视,并得到有力的实施,使得 IBM、科勒、宝丽来、西门子等这些公司的竞争力日益增强,在全球市场上不断取得成功。另外,随着对设计管理需求的日益增多以及其理论的系统化,各种从事设计管理

咨询的事务所应运而生，为企业提供设计管理方面的指导，如著名的 IDEO 公司也将其经营重点从原来的产品设计转向了设计咨询。

1988 年，第一届欧洲设计奖就把设计管理与设计本身并列作为衡量企业成就的两个标准，强调应把设计作为企业的一项管理，而不仅仅是作为产品来进行评价。

3．设计管理在我国的发展

在我国，虽然许多企业开始重视设计所带来的效益，但是还未能将设计和管理整合于企业的体制中，至今仍以市场和技术等因素来进行产品开发。许多企业没有认识到产品就是企业的镜子，能反映出企业的各个方面，它们之间没有对这一问题相互协调一致，从而造成设计上的混乱局面。另外，这些企业每年花费大量金钱在产品开发设计、广告宣传、展览、包装、建筑、企业识别系统上，但由于得不到有效的设计资源协调管理，往往使其各自传达的信息毫不相关，甚至相互矛盾。这样，便失去了用设计手段管理和建立企业完整形象、扩大社会影响和提升竞争力的机会，同时，一项重要的企业资源也被白白浪费掉。

这种现况与我国企业的相关管理制度也有关系。在许多企业中，设计仅仅被认为是一种为产品、包装、展示或宣传品所进行的零散性工作，其相互之间，以及它们与企业的其他事物之间毫无关系。另外，各自为战的局面使企业内部设计人员缺乏沟通，导致产品设计由工程师负责，视觉传达由公共关系或市场开发人员负责，环境由基建部门负责等。同时，企业以随意性的方式来使用设计而缺乏系统的考虑，如当他们认为某一件产品或包装需要设计时，便请一位设计师来进行设计；而下次再有任务时，就再聘请另外一名设计师来进行设计。如此发展下去，设计既不是系统的，也不是连续的，这就给消费者识别企业带来麻烦，从而影响销售。

总体来说，我国大部分企业的设计意识较为薄弱或肤浅。到目前为止，我国只有少数的大企业拥有自己的设计部门，而绝大多数企业缺乏相应的设计组织，在设计的投入、重视程度等方面远远不如技术部门。重技术、轻设计，仍然是我国企业的通病。

3.6.3　设计管理的作用

1．设计管理能帮助企业产生好设计

IBM 的前任总经理小托马斯·华生曾说过："好的设计意味着好的企业。"在市场竞争激烈、商品趋于同质化的今天，拥有好的设计和完善的管理系统，是企业突围的利器。

设计涉及的领域越来越宽广，设计活动越来越复杂，设计群体越来越庞大，都是现代企业所面临产品设计方面的现状。新材料、新技术以及先进的加工方法在设计中的不断应用，必须依靠设计师、工程师、市场人员和其他相关专家的共同合作才能完成。随着设计领域的不断拓宽，跨部门甚至跨国界的协作比比皆是，一个产品在一个国家设计完后可以由另外一个国家生产或销售。不同国籍、不同肤色、不同文化背景的设计师在同一个设计室中工作。各类人员共同参与设计这样一个群体活动，并要在此期间充分发挥自己的特长与作用，使设计达到最佳的效果，设计管理因此就显得十分重要和必要了。

2．设计管理能保障企业达到设计目标

设计管理能对企业的设计资源进行有效的调控和规划，并以此来保障企业不同设计目标的实现，包括产品品质目标的实现、产品市场目标的实现和产品设计战略目标的实现。运用设计管理，对产品执行设计的时候进行整体规划，统一设计和生产标准，可以使产品的形象得以协调统一，品质得到加强。没有设计管理对设计程序的监控，企业容易忽略产品开发前的调查活动，导致对产品

的开发缺乏计划性和科学性，造成积压和损失，达不到预期的市场目标。

英国著名设计管理专家奥克利（Oakley）在其《设计管理》中指出："在公司或企业的经营活动中，设计是一个必不可少的部分，但在整个经营战略中，设计不是万能的，它只是这个战略中的一个部分。因此，它必须像对其他经营活动一样进行有效的管理，认识不到这一点，设计有可能会失败。"这一观点指出了设计管理的重要性，也明确提出了设计的应用还必须和企业的经营战略相吻合。要达到这一目标，企业必须在内部建立一套有效的设计管理运行机制，并确立与企业的经营战略目标相一致的设计战略。

3. 设计管理能推动企业走向成功之路

事实证明，设计管理在企业中的有效实施能帮助企业走向成功，像索尼、三星、飞利浦、西门子等产品已经家喻户晓。但是我国能够进入500强的企业凤毛麟角，原因是设计与设计管理滞后。主要表现为：缺乏设计意识，缺乏对设计的真正理解，缺乏规范的设计执行过程。大多数国内企业对新产品设计开发意识薄弱，资金投入不足，部分企业不是利用产品的自身为用户创造价值，而是仍在选择以低价格来形成市场上的优势。对产品和企业的过度包装和对产品造型的虚假设计体现了其滥用设计、不理解设计真正内涵的实质。

总之，企业要采用什么样的设计？设计要解决什么样的问题？设计的市场目标是什么？由谁来对设计负责？由谁对设计做出决策？这些都是设计管理中要解决的核心问题，如图3-64所示。因此，管理者必须了解和掌握设计管理的有关理论，并行之有效地在企业中实施，才能推动企业通向成功之路。

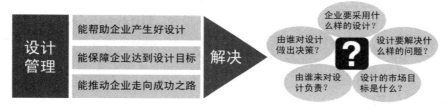

图3-64　设计管理的作用

延伸阅读

设计思维的特性

要想设计出优秀的作品，首先要具备设计思维能力。那么如何来判断自己有没有设计思维？扫描下方二维码看看你是否符合设计思维的特性吧！

设计思维的特性

本章小结

创意是设计的灵魂。创意潜能是通过发掘可以获得的思维能力，创意思维涵盖了联想思维、想象思维、发散思维、逆向思维等多种思维方法。形式美法则是艺术设计美学理论的重要法则，概括为对称与均衡、比例与尺度、节奏与韵律、变化与统一。设计形态学是设计内涵在外观造型上的体现，构成设计形态的要素有形、色、质、态四个方面，它与人、文化都有千丝万缕的联系。产品语义学是研究人造物体在使用环境中的象征特征，并将其应用于工业设计。设计心理学是了解消费需求的一把钥匙，其研究内容包括感觉知觉、心理原型、消费行为、文化心理。设计管理是设计成功的保证，它整合、协调设计所需的资源和活动，确保企业有效地使用设计资源以达到其目标。

思/考/与/实/训

1. 创意思维主要有哪几种思维方式？其产生的因素是什么？什么样的思维会成为创意思维的障碍？
2. 什么是设计形式美？什么是形式美法则？
3. 什么是设计形态？其构成要素是什么？
4. 产品语义学的主要研究内容是什么？
5. 设计心理学的概念是什么？其主要的研究方法是什么？
6. 如何描述设计管理的含义？设计管理对企业的发展有什么样的作用？

第 4 章 设计程序

CHAPTER 4

学习要点

设计程序的概念；问题概念化；概念视觉化；设计商品化。

学习目标

理解设计程序的基本概念，掌握设计程序三个主要阶段的执行步骤，了解设计程序与社会行业、学科技术的关系。

素养目标

具有良好的社会责任感和规则意识，能积极参与团队协作，善于沟通，勇于创新。

本章彩图

4.1 设计程序的概念

每一个设计过程都是一种创造过程，但艺术上的创造不等同于设计。艺术家创作一件作品，无论是否有限定的题材，更多的表现的是自己的思想情感和创作风格，而设计师的工作并非如此。首先，设计作品必须满足消费者的某种需求，可能是生理使用上的，也可能是精神追求上的；对于企业，可能是品牌战略上的，也可能是商业操作上的。其次，设计作品往往是面向大众的。不管工业

产品、电影海报还是酒店装潢,最终都要接受人民大众的评审。最后,设计作品的实现会受到成本的管理和控制。无论是否批量生产,实现的过程都会受到众多因素影响,如材料工艺、技术结构、销售市场、流通回收等。因此,设计的过程就不能如艺术创作一样随心所欲,它必须要以一个科学的流程来制订计划,以严谨的态度来执行并实现目标。

设计行业的门类科目繁多,不同的设计类别工作虽然展开的步骤不尽相同,但有一个共性,就是基于科学的角度,合理地开展设计工作。设计程序就是通过科学合理的方法在对设计目标明确后,为实现目标而逐步展开的设计计划。

以工业产品设计为例,设计程序体现为:在深入了解消费者习性、喜好、设计品的使用特性后,设定设计目标,然后依照程序展开设计活动的做法。图 4-1 所示为一个工业产品设计案例的设计程序流程图,该图着重表现了设计项目展开的整体流程。这个流程从设计需求、设计测试、使用者测试报告到评测报告,都体现了"以人为本"的设计理念。目前,生产企业大多数的产品设计项目都是按照类似流

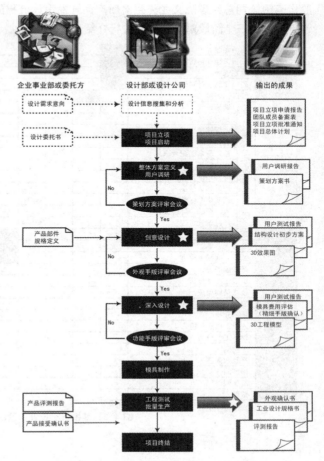

图 4-1　工业产品设计案例的设计流程图

程展开的。在这个流程里,从前期的项目启动到设计目标确定,从中期的创意设计到深入优化,再到最后进行工程生产测试,企业或委托方与设计部门一直保持着密切的合作关系,设计部门也同时不间断地为企业的产品开发过程提供成果总结。

工业产品的门类很多,产品的复杂程度也相差很大,因此设计并不只是单纯地解决技术上的问题,它除了满足产品本身的功能外,还应考虑如何解决与产品有关的其他问题。同样的工业产品设计,在不同的项目中所执行的计划也不尽相同。图 4-2 所示为某投影机设计课题的程序进度表,根据投影机产品特性而制定,其步骤鲜明,安排得当,体现了设计者清晰的工作思路。

总体来说,设计实际上是一个动态发展的过程。在一项具体设计中,有些阶段或步骤可能会发生变化,有些步骤之间可能出现一定的循环。因此,我们不能将设计的过程简单化、模式化,而应根据设计的需要进行灵活安排。另外,设计程序虽然以科学为前提,但始终不是计算机程序,因此并不是一成不变的。设计作为一种创造性的活动,虽然遵循其基本的规律,但是在每个地区、每个国家,每个设计师的设计体系、设计程序与方法都会受到国家、地区、民族、文化、传统、习俗等的影响,所以不存在统一的、固定的设计程序模式;而统一固定的程序与方法必然会影响设计师创造性的发挥,所以程序与方法必须灵活掌握。

由于不同设计门类的设计程序差别较大,本章以大多数的程序为参考,借用台湾浩汉产品设计

DESIGN INTRODUCTION

股份有限公司总经理陈文龙先生对新产品开发设计流程的精辟总结,从问题概念化、概念视觉化、设计商品化三个阶段对设计程序进行介绍。

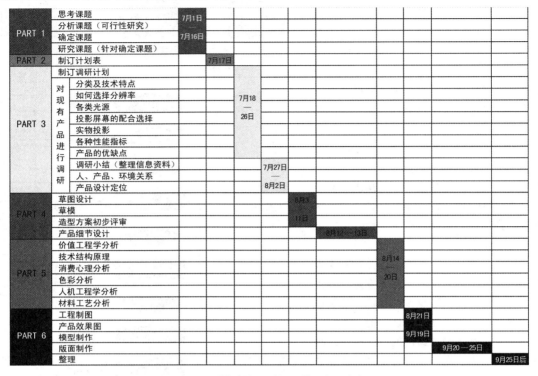

图 4-2 某投影机设计课题的程序进度表

4.2　问题概念化

万事开头难,一个设计在最初的时候往往可能只是一个模糊的点子。它可能来自某种生活的体验,也可能来自科技进步带来的启示,然而怎样使这个点子从模糊变得清晰,从抽象变得具体,就需要运用一些科学合理的手段,通过以下三个步骤来对这个点子进行挖掘研究。这一阶段被称为"问题概念化",其目标就是确立设计的定位。

4.2.1　项目立项

项目立项这个步骤被称为"接受项目,制订计划",即建立设计项目并制订整个设计活动的时间计划。设计项目的建立(即问题的提出)通常有两种方式:一种是设计师在生活中主动发现问题;另一种是设计师接受他人要求的设计任务,从而产生需要设计师解决的问题。前者由设计师联系投资商进行上市和推广;后者则是大多数设计的立项缘由。一般而言,业主寻求工业设计师的帮助,总是有一定的要求:有的是全新设计,有的是改良设计,有的仅仅是表面美化一下,有的只需要做一个局部的调整,这些被称为"设计诉求"或"设计要求"。业主在寻找设计师的同时,通常对于

自己的产品抱有一定的想法,所以设计师与业主的沟通和交流在这一阶段就显得尤为重要。设计师应在设计开始前期尽可能多地跟业主进行交流,对业主的设计要求既要充分尊重,也要耐心引导。另外,设计师还应根据实际向业主详细介绍自己的工作原则和工作程序,以征求业主的意见,加深业主的委托信心,为以后的顺利工作奠定沟通的基础。设计师应对设计项目进行评估和计划,制订一份项目总时间表,可参考前面的投影机设计课题的程序进度表。这是根据业主的时间要求制订的一个时间进程计划,展示了整个设计过程。项目总时间表主要是把握和安排时间计划,有助于业主统筹安排生产计划和销售计划,并确定生产投入规模与资金的阶段分配。这一计划通常要与业主进行多次协商与调整,最后与业主签订设计委托合同,明确责任。设计活动便从此开始。

4.2.2 调查分析

设计离不开消费市场。大多数设计师直接或间接服务于企业,对于企业而言,市场研究是设计开发、设计策划的第一步,也是至关重要的一步。据统计,目前投入美国市场的新产品中有80%~90%以失败而告终,而在日本,新产品上市的成功率仅仅为10%,前期研究的缺乏,尤其是对市场的研究不足是失败的一个重要因素。因此"市场调研,寻找问题"对于立项后设计工作的开展就显得至关重要,这一步骤是所有设计活动开展的基础,因为任何一个好的设计都不是凭空捏造出来的,它们都是根据实际需求和市场需求而诞生的。所以,对相关市场与消费者的调查就显得举足轻重。调查包括产品调研、销售调研和竞争调研。在调研过程中,我们需要明确同类产品市场的销售情况、流行情况,市场对新产品的需求;现有产品所存在的问题;消费者的使用需求;消费群或使用群的年龄层次、行为特点、喜好程度;竞争对手的产品策略与设计方向,品种、价格、质量、技术服务等信息;国外同类产品的销售、造型、流行趋势等相关信息与资料等。调研的方法多种多样,一般视调研重点的不同采用不同的调研方法。

现今消费者的差异性和复杂性导致了市场的多样化,难以预测。因此,相对于建立在定量调查基础上,使用统计学方法,借助于计算机完成的市场学领域的研究工具而言,以少量样本作为调查对象,直接观察、感受和理解消费者的行为、反应,与消费者做深入交流的定性调查方式逐渐受到关注。不少市场研究人员越来越倾向于以定性调查为主,以定量调查为辅,通过问卷、量表等方式对定性调查结果进行验证,如图4-3所示。

图4-3 定量调查与定性调查

在传统的顺序式设计过程中,管理部门和市场部门负责策划、调研,设计师负责设计。设计师被动地接受抽象的市场调研和用户分析结果,并以此作为设计的依据。由于不熟悉调研过程和调研方法,对调研的结果也缺乏理解,设计师只能局限于视觉、形态层次的设计,无法有效地将调研成果转化为设计方案,从而使两者之间产生脱节。为了解决脱节问题,提高设计管理中各个环节的效率,越来越多的企业运用了并行工程概念,将策划、工程、设计、生产等环节打通,成立跨部门的组织架构,形成一个完整的系统,通过并行推进、相互沟通和资料交换,追求全局优化,保证设计质量。由于设计师拥有良好的沟通能力,往往在并行工程中发挥着良好的媒介作用,成为各专业人员之间沟通的桥梁。因此,虽然设计师并非专业的市场研究人员,但是为了便于和市场人员交流并完成调研成果的有效转化,设计师需要了解与设计相关的市场学知识,学习和探索面向市场的设计研究方法,通过有针对性的市场调研,制定合理的设计策略。

DESIGN INTRODUCTION

设计行业的调研内容多种多样,限于篇幅,在这里简要介绍五种。

1. 市场细分和定位

市场细分源自全球市场的多样性:不同个性、价值观、生活风格、文化背景和购买能力的人们构成了不同的市场。生产者只有通过推出差异化的产品,才能满足人们的差异性需求,避免激烈的市场竞争。大多数现代企业将市场细分视作产品开发的核心战略,同时为企业分析细分市场,帮助公司进行产品、服务定位的专业调查公司大批涌现。以洗发水为例,宝洁公司旗下的"飘柔""海飞丝""潘婷""沙宣"分别针对不同的细分市场,满足不同消费群体的需求:"飘柔"强调头发柔顺易梳理;"海飞丝"将去屑能力作为卖点;"潘婷"强调健康头发的护理;"沙宣"主要满足时尚专业人士的需求。这些细分出来的市场影响着品牌的战略方针,被充分地体现在广告包装与产品设计上,如图4-4所示。

选择细分变量是市场细分的基础,常用的基于消费者的变量有人口统计因素、地理因素、心理因素、生活方式因素、社会文化因素以及混合细分因素。基于产品的细分主要针对人们对产品的使用情况以及产品给消费者带来的利益进行设定。

市场定位是现代设计和营销领域中一个关键的战略概念。它将企业自身的产品、服务与竞争对手区别开来,针对特定的细分市场进行策划和设计。理想的定位需要尽可能满足独特性、必要性和可信度的标准。独特性产品应有独一无二的特性;必要性是指该特性应对消费者有重要意义;可信度是指产品的特性应与定位宣传相符,能取得人们的信任。定位图是市场定位最常用的方法,传统的定位图显示了竞争对手的产品、品牌在设定好的虚拟空间中的位置,标明了消费者对该产品的认知和评价。定位图的种类繁多,设计师常用的定位图往往以图像表达为主,通常以图片而不是名称来进行定位,将设计图稿或者调查汇集的图片放置在定位图上进行参照研究,寻找市场机会,如图4-5所示。

图4-4 洗发水品牌广告

图4-5 家庭小电器造型功能定位图

2. 品牌研究

品牌研究的调查内容主要包括品牌形象与品牌个性，其调查对象根据需要可以是竞争对手、其他品牌或者品牌自身，正所谓"知己知彼，百战不殆"，因此在市场调研中，品牌研究是不可或缺的一部分。

随着消费者群体对产品、服务认知的加深，他们共同拥有的对某一品牌的主观心理印象即形成了品牌形象。例如，当我们想起耐克（Nike）时会想到红色的对钩标志、"just do it"以及街头篮球和涂鸦。品牌的形成有三个方面的因素：营销传播、消费者感受和社会影响，也可以简单理解为广告、体验和口碑。为了实现良好的品牌形象，设计师必须建立并遵循品牌设计原则，一般采用关键词描述法。以伊莱克斯为例，其品牌设计原则如图 4-6 所示。

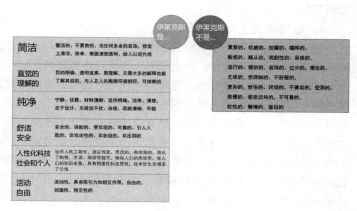

图 4-6　伊莱克斯品牌设计原则

消费者常常使用各式各样的类似人格的特质来描述品牌的属性，这使得品牌也拥有了个性。品牌的个性化形象反映了消费者对品牌产品"内部核心"的看法。惠而浦（Whirlpool）公司的研究人员总结出关于品牌个性的结论：消费者总是赋予品牌某些"个性"特征，即使品牌本身并没有被刻意塑造成这种"个性"，或者这些"个性"并非设计者所期望的。品牌个性使消费者对品牌的关键特性、功能和相关服务产生预期，这也往往是消费者与该品牌建立长期关系的基础。在进行品牌研究时，设计师可以结合品牌个性分析和定位图的方法，设定品牌定位图，对品牌自身和竞争对手的品牌进行研究，如图 4-7 所示。

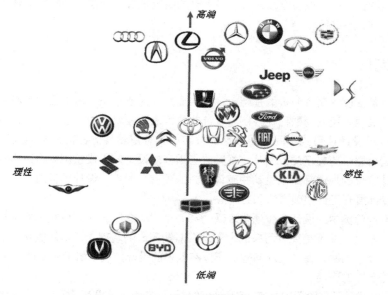

图 4-7　汽车品牌定位图

3．竞争对手调查

　　竞争对手调查的内容主要包括竞争对手的企业概况、企业文化、人力资源情况、财务状况、供应商、生产线、销售渠道、新技术和新产品、产品线、产品宣传、产品服务，这些需要专业的市场调研人员来完成。对于设计师而言，调查竞争对手的重点在于对竞争产品的设计策略和设计风格进行研究。

4．趋势研究

　　对于设计师而言，仅仅研究市场现状是远远不够的，无论是市场细分、产品定位还是竞争对手的研究都必须具有前瞻性，不能局限于当下。趋势研究可以使设计师的设计嗅觉更加灵敏。一般认为，产品的设计趋势研究源于美国的通用汽车公司提出的"有计划的废止制度"，即在设计新的汽车式样时有计划地考虑设计的变更。该制度通过定期的式样改变影响消费心理，使消费者觉得原有的汽车已经陈旧，跟不上潮流，从而购买新的汽车。在这之后，研究设计趋势、设立新的流行标杆成为汽车设计师的重要任务，并逐步延伸到其他产品领域。现在，设计趋势研究已经成为众多知名企业设计部门的长期项目。由于设计趋势受到社会文化的影响较大，不少企业与世界各地的研究机构展开合作，对区域市场进行探索，从而获得了更准确的趋势情报。如今，设计趋势的研究内容已经不仅仅局限于产品的造型、材质和色彩，设计师更关注设计趋势背后的推动力量——社会文化趋势。

5．用户研究

　　用户研究是设计调查分析的重要环节。在近年来，用户研究已经成为设计圈和产业界的热门词语，国外的IBM、微软、苹果、谷歌、宝马、索尼，国内的华为、中兴、联想、腾讯、阿里巴巴等领军企业都建立了自己的用户研究团队，并已充分显现其价值。在具体的用户调研活动中，一般采用两种相互补充的调查方式：一种是直接调查，即为自身需要而进行的有针对性的个别、具体的调研；另一种是在已完成的不同项目的调研结果或者公开出版、发布的资料中获得数据、样本并进行研究，抽取所需要的资料，这被称为简洁调查。例如，开发一款供中学生使用的计算机，如采用直接调查法可以成立一个专题小组，通过观察研究、访谈、测试等方式，对初中生或高中生进行调研；若采用简洁调查方法可以通过搜索关于该人群的研究报告，阅读这个年龄段学生的日常读物，观看纪实影像等方式来进行。

4.2.3　设计定位

　　设计定位就是在设计调查分析的基础上，结合业主的商业策略，总结出项目将要达到的设计目标与实现该目标过程中所受到的指标限制。设计定位的表达相对自由，往往采用理性与感性相结合的表达方式。根据设计项目的不同，用理性的数字或具有逻辑性的语言来描述设计目标和指标限制，同时可以运用感性的文字配以图片、视频或音乐来对设计效果或造型要素进行描绘。无论采用什么方式，设计定位的描述都是以生动并有说服力的语言来对整个设计项目的奋斗目标进行确定，从而为之后的设计展开工作明确方法和方向。

　　在大多数设计门类中，设计定位通常表现为某一个"概念"，它可以被理解为设计工作开展的突破口。这个"概念"并不是凭空而来的，它是在前期调研的基础上，对所收集的资料进行分析研究，充分发挥设计师的敏感性并发现问题。所以在很多的设计门类（如工业设计行业）里，"问题"往往是引发"概念"的途径。

　　问题的发掘是设计开展阶段的起点，设计师的重要任务之一就是认清问题。问题是由各种因素组

成的，设计师与普通人的区别就在于能把握问题的构成，解剖问题，分析问题，并针对问题提出相应的解决方案。这一能力对设计师尤为重要，与设计者的设计观、信息量和经验有关。认识问题是为了寻求解决问题的方向，设计师能否提出设计概念至关重要，同样这也是整个设计过程中最为关键的一环。发现了问题，明确了问题所在，才能找到解决问题的方法。如何找到最佳方法，这就要求设计师必须具有创造性思维，通过发现与思考，提出新的设计概念，并在这一概念的指导下从事设计工作。

大多数的问题常常源于生活，设计师往往是生活中的有心人。如我们在参加一些公共活动（如看球赛、听讲座）时，往往会觉得座椅坐着不舒服；而且很多大学、图书馆的演讲厅里用的都是简单的塑料椅或者木凳子，根本没有地方放手上的东西（如书本、雨伞等），于是很多人只能在听讲座的时候抱着自己的包或者随身物品，极为不方便。对于这个问题很多人都碰到过，却很少有人去想办法解决，而在日本香川的 IXI 设计事务所里，两个设计师就针对这个问题提出了一个"既可以放置东西，又可以让人坐得舒服的东西"的设计概念。于是他们设计出一种小手提袋，打开之后是一个兜子，上面的袋子可以放在椅子上当作软垫，兜子可以挂在椅子下面放东西，如图 4-8 所示。

索尼公司随身听的设计同样也源自生活中的不方便。20 世纪 70 年代的年轻人喜欢听音乐，但如果要在户外欣赏音乐就要肩扛着巨大的收音机，极不方便。索尼公司针对这一问题提出了"一部能跟随着人行走的音乐播放器"的概念，并于 1979 年推出第一款"Walkman"。于是"随身听"这个词便从此进入了人们的生活。商业竞争是激烈的，有时，设计概念的提出来自竞争对手的弱项。如日本东芝公司在开发"随身听"产品时，分析索尼公司同类产品的诉求重点是"高品质"和"高技术"。因此，其将自己的新产品定位为"高时尚"，这一概念对年轻人尤其是对女性消费群体有着广泛的吸引力，设计师在这一概念指导下进行设计，其结果必然在竞争中立于不败之地。

在包装设计领域也同样需要设计师从生活中挖掘问题，从而寻找设计的突破口。图 4-9 所示是作者王苅设计的一套美容精油的外包装，设计的目标定位是"带顾客进入精油的芬芳世界"。设计师希望包装能让顾客对精油产生兴趣，并引导其多次购买，最终达到收藏使用的目的。为此，设计师在进行市场调研时发现，该品牌的消费人群对于精美的包装品总存在一种再循环利用的心理，她们常常使用精美的产品包装盒来盛放一些日用物品。于是设计师结合产品的品牌定位，设计了这款可以用作桌面抽屉柜的套装包装盒。盒面上的瓦楞纸能加大两个重叠放置的盒子之间的摩擦力，使顾客能轻易将盒子重叠起来变成桌面收纳柜，以此来吸引顾客再次购买。

图 4-8　日本 IXI 设计师设计的两用坐垫　　　　图 4-9　美容精油外包装设计

4.3 概念视觉化

有了明确的设计定位,设计师就要利用自己专业的技术将文字定义的设计问题以可视化的方式表达出来,这些表达方式可以是二维的设计草图、设计预想图、设计效果图,也可以是三维的设计模型,还可以是采用可视的、整合了声音和图像的二维或三维动画的方式。设计师在获得多个对设计问题的视觉化解决方案后,开展设计评价和设计决策会议,通过合理科学的决策方法选定最优的视觉化解决方案。"概念视觉化"阶段是设计师最主要的核心工作,它通过设计师的创造性工作,将设计问题从抽象的文字转变为直观的可视的问题解决方案,从而获得设计草图、设计效果图、设计模型等成果。

4.3.1 设计草图

要将头脑中的概念可视化不是一步到位的事情,设计师的专业素养往往要在这个阶段充分发挥出来。设计草图是设计工作开展的核心,它是设计师以手绘的方式将脑中的构想表达于平面上的一种手段。设计草图构思的过程就是把那些在脑中闪现的、模糊的、尚不具体的形象加以确定和具体化的过程。当一个新的"形象"出现时,设计师就需要手脑并用,迅速用草图把它"捕捉"下来。这时的形象可能不太完整、不太具体,但这个形象可以使构思进一步深化,一次次重复后,原本较为模糊和不太具体的形象的轮廓就会慢慢清晰起来。

设计草图的形式多种多样,绘制的界面也有很多选择。传统的草图一般绘制在纸上,如图4-10所示,设计师可依照个人习惯使用铅笔、水笔、马克笔、色粉、颜料等工具在对应的纸质材料上进行手工绘制,这个过程对环境没有固定要求,多数人选择在工作室或专业工作台绘制,但有时也会看到设计师为了捕捉瞬间的灵感在咖啡厅用纸巾作画。随着设备的更新,更多的设计师喜欢将草图用电子手绘板等设备直接绘制到计算机里,以方便后期的修改,如图4-11所示。

图4-10 手绘纸质草图

图4-11 用电子手绘板绘图

设计草图根据表达的内容分为四类:

第一类是设计概念草图。这是设计初始阶段的设计雏形,以线为主,多是思考性质的,一般较为潦草。这种草图大多记录设计的灵感和原始意念,不追求效果和准确,只要达到设计师自己能懂

的程度就可以了。图 4-12 所示是建筑师弗兰克·盖里的涂鸦式草图。

第二类是解释性草图。这种草图以说明产品的使用和结构为宗旨，基本以线为主，并附以简单的颜色或加强轮廓，经常会加入一些说明性的语言，偶尔还会运用卡通式的表达方式，如图 4-13 所示是某款推盖手机设计草图。解释性草图多用于演示而非方案比较，所以绘制手法较为清晰，大的结构关系明确。

图 4-12　建筑师弗兰克·盖里的涂鸦式草图　　　　图 4-13　推盖手机设计草图

第三类是结构草图。这种草图大多要画出透视线，辅以暗影表达，主要目的是表明产品的特征、结构、组合方式，以便于沟通和思考。结构草图多用于设计师之间的研究探讨，如图 4-14 所示。

第四类是效果式草图。它是在设计师为比较设计方案和设计效果时使用，有时也用于评审。其主要以表达清楚结构、材质、色彩为目的，有时为加强主题还会添加使用环境、使用者等，如图 4-15 所示。

图 4-14　概念车设计结构草图　　　　图 4-15　汽车座椅效果式草图

作为一种工具和技巧，草图在设计过程中扮演着重要的角色。在数字艺术中，设计类型不同（如网站、名片、插画、产品概念、环艺、服装等），草图的功能也不尽相同，例如在设计网页时，草图的使用频率就相对小得多；而在标志设计领域里，草图是快速生成概念和备选方案的方法之一。如图 4-16 所示，在 BioTrekker Logo 的草图设计中，设计师 Karley Barrett 展示了在标志设计过程中草图的大量使用。她构思了 60 多种备选方案，然后从中进一步筛选。Barrett 构思图像、排版和布局的过程很有趣，她将多种想法画出来，然后寻找最佳的方案，因为标志的草图非常小，这些工作的进展很快，她可以在较短的时间内画出各种想法。

在平面设计领域，画草图可以迅速构建插图的基本元素。在网页设计和图形设计中，通过草图可以快速进行布局，设计师可以将想法简要地勾画出来，只要草图能够表现出必要的元素即可。

图 4-17 所示是一个插画的草图以及完成效果，这里我们可以看到在草图中，设计师只是将基本元素描绘出来，通过与右边最终图像的对比，左边的草图已经基本体现出布局，这样做可以快速地帮助设计师确定设计作品的最终效果目标。

图 4-16　Barrett 设计的标志草图

图 4-17　插画草图及完成效果

草图除了作为设计的概念视觉化手段，还可以作为设计师记录设计日志和探索兴趣点的方式。在 Coroflot 公司，设计师 Sherrie Thai 所在的部门专门画草图，她有一个作品集，这些作品记录了她在多个领域进行设计时的视觉探索过程。其作品集的主题通常为图案、身份特征和文身。这些草图有效地记录并保留了设计师日常的生活和设计感悟，成为日后有用的原始素材。

在设计草图阶段进行到一定数量和质量时，设计小组就要开展设计方案的评审，这标志着设计迈出了关键的一步，之前的设计概念已经从脑海中转移到了纸上，成为可供表达与评审的形象。这时要对设计草图阶段中所产生的一个或者多个方案进行比较、分析、优选，从多个方面进行筛选和调整，从而得到一个较为满意的方案，使其进入具体的设计程序中。

4.3.2　设计效果图

方案评审会议优选出的方案经过重新调整后要进行深入设计，在这时产品形态就要以尺寸为依据，在设计基本定型后，要将其做成较为正式的设计效果图。效果图是设计师与非专业人员沟通的最好媒介，对决策起到一定的作用。因此，效果图长期以来受到专业设计界与设计教育界的重视，它是设计师完整地表达设计思想的最直接、最有效的方法，也是衡量设计师水平的最直接的依据。近些年来随着现代科技的发展，计算机效果图较多一些，但从艺术效果上看，其远远不如手绘效果图生动。由于手绘效果图要求设计师有深厚的专业功底，因此这也成为很多设计公司招聘人才的重要考核项目之一。

手绘效果图就是将设计内容用手绘的方式，以较为接近真实的三维效果展现出来，在不同的设计领域，手绘效果图的表现手法也各有不同。设计师可以灵活运用各种作画工具，根据产品的特色，结合自己的作画风格，打造不同的手绘效果。图 4-18 所示是室内设计手绘效果图，图 4-19 所示是范思哲（Versace）09 春夏高级定制服装设计手绘效果图，作者依据要表达的设计效果特征，灵活选择水彩笔、马克笔、彩色铅笔等工具来进行表达。

图 4-18　室内设计手绘效果图　　　　　　图 4-19　服装设计手绘效果图

在产品设计界中,最早将马克笔加色粉画法普及的是日本工业设计大师清水吉治先生。他是日本工业设计师、工业设计教育学者、马克笔手绘大师,且一直被国内外工业设计界公认为设计表现的权威。他的作品是国内外高校工业设计专业学生临摹的范本。图 4-20 所示是清水吉治在大学交流讲学时为学生现场示范的场景及其手绘作品。

随着现代制图设备的逐渐更新,生动有力的手绘效果图在很多行业被逼真的计算机效果图所代替。计算机效果图是借助计算机专业软件制作的设计表现图,它是一种设计语言的表达方式。常用的计算机效果图制作软件有 PhotoShop、Fireworks、光影魔术手、CorelDRAW、Adobe Illustrator、Freehand、PageMaker、PhotoImpact、犀牛、3ds Max、VRay、Autodesk Maya 等。

计算机效果图具有无可比拟的真实感和灵活性,可以精确地塑造对象,也可以表达不同的艺术效果。设计师利用这一点可以直观地表达出作品的尺度、结构以及空间关系等。例如,图 4-21 是广州大学美术与设计学院的朱兴、陆志威等同学设计的太阳能多用凉亭计算机效果图,图 4-22 所示是作者王苅设计的美容食品包装设计效果图。

图 4-20　清水吉治手绘示范现场及其手绘作品　　　　　　图 4-21　太阳能多用凉亭计算机效果图

DESIGN INTRODUCTION

图 4-22　美容食品包装设计效果图

计算机效果图的制作，除了需要掌握相应的设计专业方面的知识外，还需要熟练运用相关软件和相应的技巧，只有这样，才能更好地表达设计师的创意。

4.3.3　设计模型

当设计师提交或演示了设计效果图后，设计项目即开始进入实质性的制作阶段。为了更好地模拟出设计的真实效果，很多设计领域都会有模型或样板的制作环节，这一步骤是在设计的基本样式确定下来后进行。为了进行技术可行性分析，设计师要制作一个仿真模型，以便考察设计的最终效果是否符合预期目标。在不同的设计行业，模型的制作要求也有差异：在工业设计中，有外观模型和结构模型的区别，外观模型又叫手板，用料局限，结构很少，主要考察设计的外观成品给人的直观感受。结构模型（也叫样机）则更偏重于考察其是否符合生产制作的要求，如图 4-23 和图 4-24 所示是广州大学美术与设计学院工业设计专业学生毕业设计的产品设计外观模型。在室内设计中，模型往往按比例缩小来制作，主要是为了体现设计的实际空间感与整体布局的视觉感受，如图 4-25 所示。在服装设计中，模型称为样衣，其制作工艺与未来的成品基本相同，只是往往用价格较为低廉的面料制作，主要是为了真实地表现设计的实际效果，以便设计师随时修改和调整设计细节，如图 4-26 所示是广州大学服装设计专业林金婕同学毕业设计中的一款样衣与成品。在平面设计中，模型被叫作小样或样品，一般是按 1∶1 的尺寸制作，主要是为了展现系列设计的整体感视觉效果，如图 4-27 所示是广州大学美术与设计学院视觉传达设计专业学生王蓓毕业设计作品设计过程中的样板制作。

图 4-23　儿童玩具设计模型　　　　　　　　　图 4-24　自动药壶设计模型

图 4-25　室内设计模型

图 4-26　服装设计中的样衣与成品

图 4-27　视觉传达设计中的样板

对模型的制作,一是检验之前的设计图纸,二是对设计进行推敲。有些设计的仿真模型需要制作成样机(如汽车、座椅等行业的设计),可以利用这些样机展开一系列的试用调查,通过用户反馈的信息对设计进行调整。

在概念视觉化阶段完成时,通常要对设计工作进行一次书面总结,这个总结可能会成为给委托方的提案,也可能是项目的最终报告,它标志着独立的设计工作将告一段落。总结的形式根据需要有多种表达方式,常用的有设计报告书和展示版面。设计报告书就是将设计的相关成果制作成册,包括封面、目录、设计计划表、设计调查、分析研究过程、设计构思方案、设计优化分析、最后方

DESIGN INTRODUCTION

案详述和最后效果图（样品照片）；而展示版面则是将设计做成展示版面，如竞赛投标等，这时的展示版面要经过专门的设计，以最佳的方式来展示设计成果，如图4-28所示是作者王莉带领的小组在"厨余垃圾处理系统设计"工作坊的评审版面。有时为了配合评选，还要制作模型或样品展示区，以更好地表达设计效果。

图4-28　方案展示版面

4.4　设计商品化

确定了最优的设计方案后，开发团队就要尽快将设计成果转化为商品或成品，使设计成果在短时间内投放市场，获得利润。通过对样机或样品的制造，检验结构设计、模具设计的可行性，为最终的大批量生产做好铺垫。视觉化的设计成果并不能直接用于大批量的生产，还需要进行产品结构设计、设计制图、生产模具等多方面的准备。通常，在设计制造开发的同时，前期的市场推广工作也已经启动，直至产品最终投放市场。

设计商品化阶段需要制造工程师、设计师、市场营销人员共同协作，这一阶段制造工程师承担了较多的责任，但设计师需要对制造过程全程跟踪，控制及确保最后的成品与设计目标一致。对于设计师而言，这个阶段至关重要，只有将设计创意最终转化为市场上销售的商品，通过市场和消费者的检验，其才能称得上是好的设计。

4.4.1　工程优化

工程优化是在对之前视觉化提出的一个或多个设计成果方案合理评估后，进行工程制图或模具打板，优化并制作出适合大批量生产的模具，并制定好生产所需的材料和文件的过程。

工程优化首先要对设计成果进行设计决策和评估,这个过程需要多个部门和设计委托方共同参与决策,选择相对最优化的设计方案,进入设计商品化的实施阶段,此过程是获得高质量成品至关重要的步骤之一。设计评价与设计决策也是一项较为复杂的工作,因为评价和决策往往带有较大的主观性,因此选用科学合理的决策方法尤为重要。应该选用科学的评价方法对设计方案的成品功能、安全性、形态、色彩、质感、人机性能等指标进行综合评价,从而选出最优的设计付诸生产。经过设计决策步骤后,选出最为合理的设计方案,进入工程制图阶段。此阶段根据设计类别的不同,需对设计方案进行结构设计,绘制外观三视图、零件图、装配图等,如图4-29和图4-30所示。此阶段中的图纸需符合国家的工程制图规范,材料选择和工艺要求需明确,要为设计方案的生产、实施做好准备。

图 4-29　汽车外观尺寸工程制图(单位:mm)

图 4-30　包装设计展开图

4.4.2 生产投放

设计成品要批量生产，仅有工程图纸是远远不够的，此阶段还有许多工作需要完成，如材料的准备、模具的制造、试模的生产、生产线的调试、问题的修正等。这时的工作应以制造工程师或打板工艺师为主，设计师则应与其密切配合，解决出现的问题和分歧，力争实现最初的设计目标，为市场提供制造精良的成品。

成品在生产后，还需要通过市场营销渠道流通到消费者手中，此阶段的工作是以市场营销人员为主，而该成品的设计开发则基本告一段落。但是，当成品投放到市场后，消费者的市场反馈和出现的问题仍然需要被很好地处理，他们的意见可能成为另一个设计项目的发端，因此为了有效地收集反馈并同时对成品进行统一的宣传，很多厂商选择用专卖店、体验店或品牌旗舰店的方式来进行销售。

通过以上对设计程序各阶段的介绍，可知，设计程序的目的就是有组织、有计划地将一件产品从无变成有。一件产品从"概念"变成"货架上的东西"，这中间要经历一系列的流程：首先，根据用户或市场需求而产生开发的创意；设计师将这些创意通过市场调研分析等方法得到设计概念；通过一定的媒介将这些设计概念变成可视的效果图或初级模型；设计师经过反复论证和推敲之后，将这些平面的、初级的设计转化为可实现的工程体；借助于相关的技术手段将工程体做成实物样品，进而开始大规模的批量生产；最后将产品投入市场，转变为商业。整个过程可归纳为：需求—创意—概念—视觉—工程—实物—成品—商业。

在这个程序链中，任何一个步骤都不是设计师个人能独立完成的，均需要社会各行业与学科技术的紧密配合。由图4-31可知，新产品的上市离不开各行各业的支持，而设计师更是这些行业之间的协调者。随着激烈的市场竞争，消费者的需求也在变化，其对设计师设计知识与技术方面的要求会越来越高。

图4-31 设计程序与社会行业、学科技术的关系

延伸阅读

设计科学

设计科学已有几十年的研究历史，但近年其含义发生一定变化，其研究趋势也从各个层面、各个领域的设计研究发展为设计科学系统理论。迄今，设计研究界对何谓设计科学尚未形成共识。Pa-palambros将"设计"定义为"设计既是技艺也是科学"，认为设计科学旨在研究如何创制人工物品并将其融于我们的物质生活、心理、经济、社会和虚拟世界。

设计科学

本章小结

设计行业的门类科目繁多,不同的设计类别的工作虽然展开的步骤不尽相同,但都有一个共性,就是基于科学的角度,合理地开展工作。设计程序就是通过科学合理的方法对设计目标明确后,为实现目标而逐步展开的设计计划。大多数的设计程序可以从三个阶段来执行:问题概念化、概念视觉化、设计商品化。

思/考/与/实/训

1. 设计程序的概念是什么?
2. 设计程序的三个主要阶段及其步骤是什么?
3. 教师拟定题目,并组织学生以团队的形式,按照本章所介绍的步骤进行设计程序体验。

设计程序

CHAPTER 5 第 5 章 设计材料

本章彩图

学习要点

材料的分类；材料的审美属性；材料的加工工艺；绿色设计；材料在设计中的作用。

学习目标

了解材料的分类方法及主要品种，理解材料的审美属性，体会其在艺术设计中的意义，了解材料加工工艺与造型设计的关系，掌握绿色设计的"3R"原则，领会材料运用在设计中的地位，以及艺术设计与材料二次设计的联系。

素养目标

培养绿色、环保及质量意识，能综合考虑市场、审美、环保等各种要素进行创新性设计。

5.1 生活与材料

设计材料（1）

材料，是指人类用来制作有用物品的一切物质。例如，石块、沙子、木材、陶瓷、金属、玻璃、塑料、橡胶、纸张、纤维、半导体、超导体、复合材料等。自古以来，人类的生活和生产活动都离不开材料，材料不仅是人类赖以生存的物质基础和人类文明的载体，也是生产力水平提高的标志。材料发展的历史就是人类文明史的记录。因此，丹麦考古学家C.J.汤姆森（图5-1）按照人类使用材料的演进对人类史前文明进行划分，依次为"石器时代""青铜时代"和"铁器时代"，以证明材料在人类文明发展中的巨大作用。

5.1.1 石头是人类最早使用的天然材料

人类从古猿分化出来到距今约10 000年前，经历了二三百万年的发展历程，即旧石器时代。这个时代的先民用石头打制石器作为生产工具，以采集和渔猎作为重要的生活方式。原始石器的发展带动着人类社会生产力的进步，先民在漫长的生活中摸索出了根据生活需要磨制石器的手段和方法。从直接利用石材天然的外观形状到有意识地改造石材的外观形态，触发了最原始的"设计"行为。有学者认为，当人类从随手拣一块石头做工具到第一次萌发出改变石块的形状以使之更适合使用的想法时，就形成了最原始的"设计"。图5-2所示是早期先民打制的各种石器，其已经具有后世工具的雏形。

石材的种类繁多，有常见的石头，还有各种大理石、花岗石、玉石、宝石等。石材的用途极为广泛，其不仅是造物的材料，还是重要的艺术创作材料。从四大文明古国到今天世界各地的石雕石

图5-1 丹麦考古学家C·J·汤姆森

图5-2 古代石器

刻都是人类不朽的艺术作品。虽然现代人类已经不用石材制造普通工具，但石材依然是不可或缺的建筑材料和装饰材料。

石膏也属于石材的一种，但它与一般的石材不同，其性能独特，具有重量轻、绝热保温性好、强度低等特点，是重要的建筑装饰材料，其可被制成石膏板、防火板、吸声板、天花板、浮雕壁画、塑像模型等。

5.1.2 陶器的发明与进展

在距今八九千年的新石器时代，人类开启了陶器制造的历史。它是人类文明发展过程中具有划时代意义的伟大创造，因为陶器是人类最早利用自然界的原料制造而成。旧石器时代的先民只会采集天然石料制成器皿和工件，而陶器是用黏土经700 ℃～900 ℃高温烧制而成，其标志着人类创造力达到了一个新的高度。制陶技术的出现也使人类对物器的造型能力有了很大的提高，所造器形丰富，有杯、碗、盘、钵、壶、罐等，其中三足钵、三足罐、双耳壶等最具代表性。随着制陶技术的不断提高、工艺的不断改进，人们也对陶器开始加以装饰。人们用赤铁矿粉和氧化锰做颜料（赭、红、黑、白等）在陶器的表面进行彩绘，于是各种纹饰美观、色泽鲜艳的彩陶诞生了。陶器形制的多变，方便了人们的日常需要，也促进了人们对客观世界的认识。图5-3所示的马家窑尖底陶瓶，美观实用，体现了当时的先民对力学原理的掌握。

图5-3　马家窑尖底陶瓶

在商代中晚期时，制陶技术逐步发展并产生了瓷器技术。瓷器和陶器的区别主要体现在：使用的原料不同，烧制的温度不同，吸水率及外观的光滑性也不同。陶器的原料是黏土，颗粒粗松；瓷器的原料是高岭土，高岭土是一种以高岭石族黏土矿物为主的黏土和黏土岩；陶器的烧制温度不超过1 000 ℃，瓷器的烧制温度不低于1 200 ℃，另外，瓷器的表面施有高温下烧成的釉面。中国是世界上第一个掌握制瓷技术的国家。从公元8世纪末开始，中国的陶瓷制品向海外输出，有"陶瓷之国"（china）的美誉。

明清时期，中国的制瓷工艺达到顶峰，享誉海内外，中国瓷器也成为世界各地博物馆的收藏珍品。现在，陶瓷已经成为一个泛指的概念，包括陶器、瓷器和炻器（炻器是一种介于陶与瓷之间的一种陶瓷制品，如水缸、地板砖等）。这些制品至今在我们的生活中仍占有重要地位，被广泛应用。

从陶器发展到瓷器，是陶瓷发展史上的第一次重大飞跃。从传统陶瓷发展到新型陶瓷，是陶瓷发展史上的第二次重大飞跃。所谓新型陶瓷，主要是指利用材料的电、磁、声、光、热、弹性等直接的或耦合的效应以实现某种使用功能的陶瓷。如电容器陶瓷能储存大量的电能；热敏陶瓷可感知微小的湿度变化，用于测温、控温；气敏陶瓷制成的气敏元件能对易燃、易爆、有毒、有害的气体进行监测、控制、报警、调节等。新型陶瓷的研发应用始于20世纪四五十年代，目前仍在不断发展。从新型陶瓷发展到纳米陶瓷将是陶瓷发展史上的第三次重大飞跃。纳米是长度度量单位，1 nm=0.000 000 001 m，即10^{-9} m。纳米陶瓷材料是利用纳米级别的微细粉体对一般陶瓷进行改性。随着粉体的超细化，其表面电子结构和晶体结构发生变化，使普通的陶瓷材料在强度、韧

性和超塑性上有大幅度提高，尤其可贵的是纳米陶瓷克服了普通陶瓷材料的脆性，使陶瓷具有金属般的柔韧性和可加工性。现在市场上出现的纳米陶瓷刀具，具有永不生锈、不留异味、纤美轻巧等特点。

5.1.3 青铜与铁器

青铜是人类历史上又一伟大的发明，它是红铜和锡或铅的合金，堪称金属冶炼史上最早的合金。纯铜非常软，极易变形、磨损，而它同其他金属混合冶炼成为合金之后，提高了韧性和硬度，特别是铜与锡的合金，其是青铜材料的代表品种，具有易铸造、耐腐蚀、耐磨耗等优点。青铜材料的出现，使人类对材料加工由改变几何形状提高到改变物理和化学属性。青铜材料的熔点比较低，约为 800 ℃；硬度较高，为铜或锡的 2 倍以上，易于融化和铸造成型，因此，青铜器的造型丰富，品种繁多，有礼器、酒器、食器、水器、乐器、兵器、农具与工具、车马器、生活用具、货币、玺印等。我国商周时期的青铜器种类繁多，造型奇特，纹饰瑰丽，铭文丰富而且铸造技术复杂，举世闻名。现在，青铜除了作为工艺品材料外，还被广泛应用在电气工业、电子工业、交通运输等行业中。图 5-4 中所示的现代青铜家具可以被铸造出非常精细的装饰纹样，满足各层次的市场需求。

在人类历史发展的长河中，铁是又一个起着划时代作用的材料，其效用是古代任何其他材料所不能与之比肩的。铁器坚硬、锋利、韧性高，其胜过石器和青铜器。铁矿在地球上的蕴含量高，使得铁的生产成本比青铜低廉。中国是世界上较早出现和使用铁器的国家之一，大约在公元前 1200 年进入铁器时代。铁器的广泛使用，使人类的工具及武器制造进入一个全新的时代，对社会发展的方方面面有着深远的影响。18 世纪英国第一次工业革命以后，蒸汽机的出现使得炼铁技术有了较大的提高，铁产量突飞猛进。1779 年人类历史上的第一座铁桥在英国建成，这座桥长 30.5 m，重约 320 t，全部用铁浇铸，1986 年被列入世界文化遗产（图 5-5）。它是工业革命的象征，大大推动了科学技术和建筑学的发展。

在铁中加入一定量的碳元素就可以被制成坚硬的钢。工业革命以后，钢铁成为最主要的结构材料。它是国家工业化的基础。钢铁的生产能力和消费水平是衡量一个国家综合实力的重要标志。19 世纪末到 20 世纪中叶是金属材料飞速发展的时代，超高强度钢、工具钢、不锈钢等相继研制成功。于 1889 年建成的埃菲尔铁塔是人类钢铁材料发展的又一个标志性建筑。埃菲尔铁塔高 324 m，塔身为钢架镂空结构，重达 10 000 t，使用了 1.2 万个金属部件，以 250 万个铆钉连成一体，兼具实用与美感。

图 5-4 现代青铜家具

图 5-5 世界第一座铁桥

DESIGN INTRODUCTION

5.1.4　塑料——人工合成材料的典范

塑料是一种人工合成制造的高分子材料，与合成纤维、合成橡胶统称为合成高分子材料。塑料的发明是人类智慧攀缘新高度的体现。英国伦敦科学博物馆馆长苏珊·莫斯曼曾说："塑料的故事是过去百年材料世界的核心线索之一。有了塑料，才有消费革命，收音机、电视、计算机、合成纤维、一次性用具才得以大量生产。"自从塑料问世以后，人类的造物方法发生了根本的改变，正如美国《塑料》杂志早在 1926 年 3 月，对塑料下的定义："一种物质的性质，使它可以形成任何想要的形状，而不像非塑性物质那样需要切凿。"塑料可称为"万能材料"，与其他材料相比，它能够以注模的方式制成各种造型，工艺简单、物美价廉，因此被广泛用于工业、农业、建筑、医疗、日用品等领域，现在的世界就是一个塑料制品无处不在的世界。图 5-6 所示是英国著名的吸尘器制造商 Numatic International 公司设计生产的一款名叫"亨利（Henry）"的家用吸尘器，其外观设计充满趣味性，采用的是 ABS 塑料，具有坚韧耐用、色彩丰富、易成型等特点，深受消费者喜爱。

自塑料诞生以来，由于其生产成本低而性能优越，人们就一直研究如何用它来代替其他各类材料。20 世纪 50—70 年代，这一进程达到了高潮，塑料不仅能成为金属的替代品，还能替代玻璃等其他材料。现在，电子产品中几乎所有的金属外壳都变成了塑料。工程塑料在全世界范围内的自来水系统中逐渐取代了金属应用的地位。而汽车、飞机的结构中也广泛应用了多种复合型工程塑料。随着塑料材料的推陈出新，这种应用在不断扩大。塑料工业经过长期的发展已形成门类较齐全的工业体系，成为与钢材、水泥、木材并驾齐驱的基础材料产业。作为一种新型材料，其使用领域已远远超越上述三种材料。

图 5-6　Henry 吸尘器

5.1.5　方兴未艾的新材料

20 世纪下半叶逐渐形成的以新材料技术为基础的信息技术、新能源技术、生物工程技术、空间技术和海洋开发技术的新技术群，促使材料科学的飞速发展，许多新产品的问世都受惠于材料技术的进步。例如，中国国家大剧院的建造就使用了许多新型材料（图 5-7）。中国国家大剧院是一座坐落在近乎方形的大水池中的椭球形建筑，在巨大的绿色公园之内，一泓碧水环绕着椭圆形的银色大剧院，钛金属板和玻璃制成的外壳与昼夜的光芒交相辉映，色调变幻莫测。建筑物造型新颖、前卫，堪称传统与现代、现实与浪漫的完美结合。从远处眺望，水波中的倒影给人以梦幻般的感觉，弧线形的中央玻璃天窗像是被打开的幕布，显露出内部金碧辉煌的歌剧厅和色调如古乐器般深沉的漆木内饰空间。椭球形屋面主要采用钛金属板饰面，中部为渐开式玻璃幕墙。壳体外层还涂有一层纳米材料，当雨水落到玻璃面上时就像水滴落在荷叶上一样，不会留下水渍，同时，纳米材料还大大降低了灰尘的附着力。

综观人类运用材料的历史，每一种新材料的发现和应用，都会把人类支配自然的能力提高到一个新的水平。目前世界上的传统材料已有几十万种，而新材料的品种正以每年大约 5% 的速度在增

长，有人认为，21世纪科技发展的主要方向之一就是新材料的研制和应用。对不同材料的应用能力体现了不同的生产力发展水平。材料科技的每一次突破，都会引起生产技术的革命，并给社会生产和人们的生活带来巨大的变化。其也会极大地推动设计领域不断产生新创意，出现许多具有时代意义的设计作品。

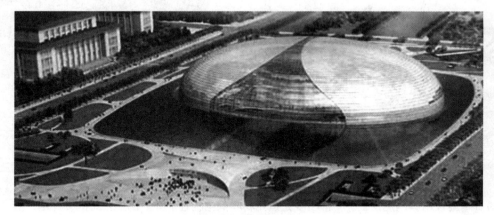

图 5-7　中国国家大剧院

5.2　材料的分类

材料和人类生活有着密不可分的联系，而且材料家族的品种繁多，还在不断增加，在这个庞大的材料家族里要想充分了解材料性能，掌握材料的应用范畴，必须先对材料的分类有一个基本的认识。关于材料的分类并没有一个唯一的标准，根据应用目的和工作领域的不同，材料的分类方法也不尽相同，不同的分类方法有助于从业人员从多个角度全方位认识材料。这里仅从设计师的视角介绍三种常见的分类方法。

设计材料（2）

5.2.1　按材料的使用性能分类

按材料的使用性能分类，可为结构材料与功能材料两种。结构材料用于制造各种造型结构，是以强度、硬度、刚度、韧性等力学性能作为特征的材料。功能材料主要用于完成某种特殊功能，是以声、光、电、磁、热等物理性能为特征的材料（如电子材料、光电子材料、超导材料等），如液晶材料用于显示。两种材料有着不同的使用领域，结构材料主要应用于建筑、机械制造、工程建设、交通工具等各个工业部门，功能材料主要应用于电子、激光、通信、能源和生物工程等许多高新科技领域。图 5-8 所示的变速折叠自行车，其各主要部件的材料为：车体/结构钢；挡泥板、刹车系统/铝合金；车把/PVC（塑料的一种）；车座/合成革，这些都属于结构材料。图 5-9 所示是一款日本 CL-P0268 计算机风扇，导热系统全部采用黄铜材料（包括焊接头），并且搭载了 6 条热管，其就是利用功能材料铜的超强导热性，达到绝佳的散热效果。但很多产品都会使用这两种材料，例如，一台计算机的外壳使用的就是结构材料，而内部的集成电路使用的单晶硅就是功能材料。

DESIGN INTRODUCTION

图 5-8　变速折叠自行车　　　　　　　图 5-9　计算机风扇

设计专业在材料的应用上，一般主要是运用材料的结构性能外。例如家具的设计中，除了关注材料的造型性能外，还会考虑材料的承重性能。对于设计师来讲，要注重对材料力学性能的学习和掌握。

5.2.2　按材料的物质结构分类

按材料的物质结构分类，大致可分为金属材料、有机高分子材料、无机非金属材料及复合材料四类，每一类又分为若干小类，如图 5-10 所示。

1．金属材料

金属材料因其优越的力学性能、优良的工艺性能以及独特的外观审美特性，可通过铸造、压轧、切削、焊接等多种工艺被加工成各种形状而享有"材料之王"之称。在民用生活和产业生产领域占有极其重要的地位，成为现代产品设计的主流材料之一。金属易于导热导电，具有特殊的强光泽，不透明，硬度高，具有一定的弹性和抗拉强力。

金属材料一般分为黑色金属、有色金属和特种金属三类。黑色金属又称为钢铁材料，包括纯铁、铸铁、钢材、不锈钢等，广义的黑色金属还包括铬、锰及其合金。

有色金属是指除铁、铬、锰以外的所有金属及其合金。它包括铜、铅、锌、铝、镁以及贵金属（如金、银、铂）与稀有金属（如钨、钼、锗、锂、镧、铀）。有色金属是国民经济、人民日常生活及国防工业、科学技术发展必不可少的基础材料和重要的战略物资。国防和科学技术现代化都离不开有色金属。例如，飞机、导弹、火箭、卫星、核潜艇等尖端武器以及原子能、电视、通信、雷达、电子计算机等尖端技术所需的构件或部件大都是由有色金属中的轻金属和稀有金属制成。

合金材料也属于有色金属。所谓合金材料，是由两种或两种以上的金属与非金属合成的具有金属特性的材料。合金材料具有比单一金属材料更为优越的性能，其强度、硬度和韧性比一般纯金属高，如青铜材料。图 5-11 所示是日本 GLOBAL 品牌的刀具，被誉为"意大利的设计，德国的坚韧，日本的精密"，其在世界上享有很高的声誉。除了设计精美之外，一个很重要的因素就是其材质非常优异，采用了锰钒合金钢，使刀具具有很高的强度、耐腐蚀性和耐高温性。

```
         ┌─ 金属材料：铁、钢材、各种有色金属、合金材料等
         │
         │  有机高分子材料：塑料、橡胶、纤维、皮革、纸材、
         │  植物材料、涂料等
材料 ────┤
         │  无机非金属材料：石材、陶瓷、玻璃、水泥、光导纤
         │  维等
         │
         └─ 复合材料：纤维增强橡胶、碳纤维高分子复合材料等
```

图 5-10　按材料的物质结构分类　　　　图 5-11　日本 GLOBAL 品牌刀具

特种金属包括不同用途的结构金属材料和功能金属材料。其中以具有"记忆功能"的形状记忆合金材料（Shape Memory Alloys，SMA）最具代表性。目前已经发现的形状记忆合金有 30 多种，其中镍钛合金材料的记忆性能最为稳定。把一块镍钛合金金属进行加热，将它做成一定的形状，冷却后任意揉皱或使它弯曲变形，再加热后，它又恢复了原状。现在这种材料已被用于家电、医疗整形、航天、交通工具等多个领域。例如已开发的防烫伤水龙头阀门，通过材料的形状记忆功能可用来防止洗涤槽中、浴盆和浴室热水的意外烫伤；当水龙头流出的水温达到可能烫伤人的温度时，阀门变形关闭，直到水温降到安全温度，阀门才重新打开。

2．有机高分子材料

有机高分子材料是由碳、氢、氧、氮、硅、硫等元素组成的分子量较大的有机化合物，常用的有机高分子材料的分子量在几百到几百万之间，巨大的分子量使这类材料具有一定的强度和韧性，以及良好的成形性。有机高分子材料的种类非常多，除了木竹藤草、天然纤维、天然皮革、纸张等天然高分子材料外，大部分有机高分子材料都是人工合成制造的。被称为三大高分子合成材料的塑料、合成纤维和合成橡胶已成为人们日常生活中必不可少的重要材料。

（1）常用的塑料材料。塑料材料由于资源丰富，加工便捷，已发展成为世界上产量最大、品种最多的材料。目前，我国的塑料制品产量和消费量均位居世界前列，我国成为合成树脂和塑料制品的生产大国与消费大国。在成千上万种合成树脂中应用最多的是聚乙烯、聚氯乙烯、聚丙烯、聚苯乙烯和 ABS 树脂五大通用树脂。

聚乙烯（PE）是日常生活中最常用的高分子材料之一，呈蜡状半透明（图 5-12）。其具有良好的化学稳定性、耐寒性和电绝缘性，但其耐热性和耐老化性较差（从环保的角度看，其可降解性好），成本较低。其大量用于制造塑料袋、塑料薄膜和各种容器，也是制造大型塑料玩具的理想材料。

聚氯乙烯（PVC）的产量仅次于聚乙烯。其具有良好的电绝缘性，耐腐蚀性能高、抗老化性能较好。PVC 的原材料丰富、价格低廉、用途十分广泛，被广泛用于玩具、板材、管材、壳体、薄膜、唱片和医疗器械的制造上。目前，市场上流行款式众多的充气沙发就是 PVC 材质（图 5-13）。

图 5-12　PE 材质塑料瓶　　　　　　　图 5-13　PVC 充气沙发

DESIGN INTRODUCTION

聚丙烯（PP）是一种质量最轻的热塑性塑料，具有较好的成型加工性能和相对低廉的价格。其化学稳定性和电绝缘性好，机械强度、刚性和耐热性比聚乙烯高，耐弯曲疲劳性优良，常被用于制造文具、洗发水瓶盖等需要整体弹性铰链的物品。图 5-14 中的计算机 U 盘被设计成铰链开合式，因此选用了 PP 塑料材质。聚丙烯塑料的缺点是耐低温性能较差、易老化。但是它的各种改性材料性能均得到了很好的改善，经改性处理后的聚丙烯材料具有许多优异的性能，如耐冲击性好，机械性质强韧，抗多种有机溶剂和酸碱腐蚀，能够替代 ABS、聚苯乙烯等材料而被用于多种产品中。

聚苯乙烯（PS）质轻、硬度高，有良好的透明性，有光泽，易着色，耐化学腐蚀性好；但其质脆易裂，抗冲击性与耐热性差，可通过改性处理，改善和提高性能，主要用于制造餐具、包装容器、家用电器的外壳、汽车灯罩以及装饰材料。苹果公司计算机经典的 iMac 台式机外壳就是 PS 塑料材质，现在苹果公司手机的保护壳采用的依旧是透明的 PS 塑料。

ABS 树脂是一种工程塑料，是指丙烯腈（A）- 丁二烯（B）- 苯乙烯（S）共聚物。其综合了三种成分的性能，具有良好的耐化学性、耐热性、耐磨性，尺寸稳定，表面光泽好，易着色，易于加工成型，被广泛用于制造各类产品。特别是 ABS 具有较好的抗冲击性，其被用于体育娱乐设施的建造以及强度要求高的机械部件、汽车零件、电器外壳等的制造。现在，由于成本原因，用工程塑料取代金属材料是新材料应用的一大趋势。巴哈赛车及模型车的外壳就是采用 ABS 塑料设计制作的。图 5-15 所示是丰田公司近年设计的单人用迷你汽车，其车体就是采用 ABS 材料，既能够达到规定的强度，其制造工艺又简单便捷，成本较低，满足了特定群体的需求。

图 5-14　PP 材质 U 盘　　　　　　　　　　图 5-15　ABS 材质车体汽车

（2）纤维材料。纤维是一种细而长的物质，直径从几微米到十几微米，长度则从几毫米、几十毫米到上千米，长度与细度之比很大。纤维在生产和生活的各个领域都是广泛应用的材料，如日用被服、包装材料等。天然纤维主要是指棉、毛、丝、麻，它们在地球上的资源量是非常有限的，现在化学纤维的生产量已经大于天然纤维。化学纤维主要有粘胶纤维及其改良品种、大豆纤维、牛奶纤维以及涤纶、腈纶、锦纶、丙纶等数十个品种。

纤维材料通过一系列的织造工艺（纺纱、织布等）成为织物材料，用于被服、家居软装、包装及其他产业等。从实用和审美的角度看，纤维材料不仅要有一定的力学性能，还要有较好的手感与舒适性，例如透气、保暖性能等。现在化学纤维在外观和使用性能上已经可以达到与天然纤维相当

的程度。

另外，利用化学纤维还可以生产人造皮革等材料，其被广泛应用于服装、鞋类、包类以及皮箱、沙发、室内装饰等产品的生产。

（3）橡胶材料。橡胶材料具有独特的高弹性，因此它有其独特的应用价值，作为防震及密封材料非常适宜，在日常生活、医疗卫生、交通运输、工业生产、国防设备等领域被广泛使用。橡胶材料根据来源可分为天然橡胶和合成橡胶。天然橡胶是由橡胶树采集胶乳制成的，主要成分是异戊二烯的聚合物，具有很好的耐磨性、较高的弹性、断裂强度及伸长率；但其在空气中易老化，遇热容易变黏，不耐强酸。合成橡胶是由人工合成的高弹性聚合物，根据合成原料的不同，合成橡胶也有很多种，常用的有丁苯橡胶（SBR）、丁腈橡胶（NBR）、氯丁橡胶等。

（4）木竹藤草。木竹藤草是指木材、竹材、藤材和草类。这类材料来自大自然的木本植物和草本植物，具有绿色环保、舒适宜人、造型性强、易加工等特点。其是产品设计、建筑设计、环境设计的常用材料。

这类材料中尤以木材应用最为广泛。不仅是因为木材具有优良的实用价值，可以制作各类产品，如家具、地板、容器、乐器、摆件、木雕等，还在于木材独特的纹理具有天然的装饰性和艺术性，可以激发设计师的创意灵感，也给使用者以古朴亲切的感觉。

由于天然木材资源有限，现在人们通常使用大量的人造木材，包括胶合板、刨花板、纤维板、细工木板、空心模板等品种。图5-16所示的椅子是由大量的层压胶合板制成的，造型简约，取材环保。

（5）纸材。纸材包括纸张与纸板。它是人类社会发展极其重要的物质材料和文化材料。其不仅是书写记录的载体和文化传播的重要媒介，还具有包装、遮蔽的实用功能。而在设计领域，纸材具有优异的表现性和造型性，在设计领域具有令人惊艳的效果。日本著名建筑设计师坂茂在1995年的阪神大地震中为灾民设计了纸屋（图5-17），从此一发而不可止，他在世界各地设计了许多兼顾实用与艺术、环保与成本的纸质建筑，并获得了2014年普利兹克奖。英国女设计师Zoe Bradley将纸材运用得得心应手，她设计的华丽纸材服装带有一种强烈的层次感。她设计的纸质婚纱更是创意十足，精致典雅，如图5-18所示。

 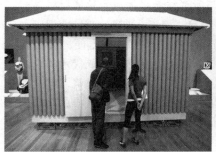

图5-16　层压胶合板座椅　　　图5-17　坂茂设计的纸屋　　　图5-18　纸质婚纱

纸是微细纤维的集合体。自古以来，纸主要是从植物中获取各种纤维，如木屑、芦苇、竹子、稻草、麦秸、蔗渣、树皮等，通过长时间的浸泡，使各种植物材料离析成微细纤维的悬浮液，再通过沉积、压制、干燥等工艺，制成均匀平整、有一定强度的机械性能的片状物。

随着现代科技水平的发展，以合成纤维和塑料薄膜为原材料制成的合成纸，成为当代纸质材料的重要品种。

3. 无机非金属材料

无机非金属材料是除了有机高分子材料和金属材料以外的所有材料的统称，其种类繁多，性能各异，应用十分广泛。人们日常生活中使用的陶瓷、玻璃，电器设备中的半导体材料，电视显像管中的荧光粉，磁带和磁性陶瓷使用的磁性材料，医疗中使用的人造牙齿，建筑用的水泥、石材、黏土等都属于无机非金属材料。近年来，新型无机非金属材料发展迅速，例如人造金刚石、人造红宝石、光导纤维和各种功能陶瓷都是新型的无机非金属材料。人造金刚石又叫人造宝石，它是世界上最坚硬的材料，用于制作切削和研磨工具，此外还大量用于饰品。人们日常使用的节能灯灯管是由氧化铝陶瓷制成的，这是一种高温结构陶瓷，可以耐高温、耐腐蚀。光导纤维的传导能力非常强，利用光缆通信，能同时传输大量信息。例如，一条光缆通路可同时容纳十亿人通话，也可同时传送多套电视节目。光纤的抗干扰性能好，不发生电辐射，通信质量高，耐腐蚀，铺设也很方便，其是非常好的通信材料。此外光导纤维还被用于医疗、遥测遥控、照明等许多方面，而在影视艺术中的闪电场景也是利用光导纤维实现的（图5-19）。

图5-19　光导纤维

4. 复合材料

复合材料是20世纪下半叶人类在材料领域取得的重大成就之一。它是用原有的金属材料、有机高分子材料、无机非金属材料等几类不同材料通过复合工艺组合而成的新型材料。各种材料在性能上互相取长补短，产生协同效应，使复合材料的综合性能优于原组成材料，克服了单一材料的缺陷，扩大了材料的应用范围。

复合材料按用途主要分为结构复合材料和功能复合材料两类。结构复合材料主要作为承力结构使用的材料，由能承受荷载的增强体组元（如玻璃、陶瓷、碳素、高聚物、金属、天然纤维、织物、晶须、片材、颗粒等）与能联结增强体成为整体材料并起传力作用的基体组元（如树脂、金属、陶瓷、玻璃、碳、水泥等）构成。复合材料具有重量轻而强度高、加工成型方便、弹性优良、耐化学腐蚀、减震性能优越等特点，其已逐步取代木材及金属合金，广泛应用于航空航天、汽车、电子电气、建筑、健身器材、医疗等领域。图5-20所示的复合材料头盔具有优异的防震、抗高强度击打性能，其可以保护在高速行驶的摩托车手在遭遇突发外力撞击时头部免受重创。人们熟悉的玻璃钢就是以玻璃纤维

图5-20　复合材料头盔

作为增强相的树脂基复合材料，其具有质量轻巧、高强度、耐高温、耐腐蚀等优异特性。其最早被用于航天飞机，现在已被广泛用于人们日常生活的方方面面，包括桥梁、房屋建筑、水池、水渠、管道、水塔、垃圾箱、手提旅行箱、医疗设备、玻璃钢门窗、玻璃钢浴盆、玻璃钢雕塑、游乐与运动器材等。

功能复合材料是指除体现力学性能以外还提供其他物理、化学、生物等性能的复合材料，包括压电、导电、雷达隐身、永磁、光致变色、吸声、阻燃、生物自吸收等种类繁多的复合材料，其具有广阔的发展前景。

5.2.3 按材料的形状分类

从艺术设计的角度来看，无论材料的化学结构和功能如何，按照其形状特点分类，可分为线状材料、板状材料和块状材料。不同形状的材料直接决定着设计创意的构思和实施，从这个意义上来讲，设计师对材料的形状更加敏感。

线状材料是指长度尺寸比截面尺寸大很多的材料形状，也包括条状材料在内。设计中常用的线状材料有钢丝、塑料管线、藤条、绳类等（图5-21）。板状材料是指面积尺寸比厚度尺寸大很多的材料形状，如各种金属板、木板、塑料板、玻璃板、纸张、皮革、织物等（图5-22）。块状材料是指三维尺寸在一个数量级上的材料形状，如石材、原木、铸铁、泡沫塑料等（图5-23）。

图 5-21 用铁条制成的鞋架（线状材料）

图 5-22 用木板制成的茶几（板状材料）

图 5-23 玉雕制品（块状材料）

5.3 材料的审美属性

材料特性在宏观上分为两个方面：一方面是指材料的技术属性，包括材料的组成元素、分子结构、物理性能、化学性能、机械力学性能、生产工艺、加工方法等，材料的技术特性直接决定了材料的基本用途；另一方面是指材料的审美属性，其是材料的各种外在形式给人的感官印象及心理导向的特性。材料特性的分类，如图5-24所示。

关于材料的物理属性在其他相关教材中有详细的论述，这里重点介绍材料的审美属性。材料的审美属性可分为材料的功能美和感官美。

设计材料（3）

材料特性 ┤ 技术属性：分子结构、物理性能、化学性能、机械力学性能、生产工艺等
审美属性 ┤ 功能美
　　　　　 感官美

图 5-24 材料特性的分类

DESIGN INTRODUCTION

5.3.1 材料的功能美

所谓材料的功能美，是指材料带给人的适用、方便舒适的特性，也称为宜人性。例如，铜的热传导性在金属材料里是最好的，用它来制作煮锅，由于传热迅速，煮出的菜肴非常鲜美；而用它来做啤酒杯或冰咖啡杯，由于触感冰凉和酒杯表面凝聚的小水珠，在炎热的夏季使人倍感凉爽（图5-25）；但如果用它做盛开水的杯子就很烫手。所以设计师只有了解材料的功能美，才能在设计中做到因材施用。

材料的功能美由两个方面构成，一方面是与材料的技术属性有直接联系，如铜的热传导系数比其他金属材料要高，塑料的耐腐蚀性比金属要好，天然纤维的透气性要优于化纤等。设计师要熟练掌握材料的各种技术属性，扬长避短地发挥材料的特质。

另一方面，在材料的选用上也凝聚着设计师个人的经验、习惯和情感。许多著名设计师在长期的设计生涯里，形成了对材料选用的偏好，材料运用成为设计师设计风格的一部分。例如，意大利著名品牌阿莱西（Alessi）旗下的设计大师理查德·萨伯（Richard Sapper）就擅长设计金属材料的厨房用具，世界上第一只会叫的开水壶就是他设计的。另一个典型的例子是丹麦著名灯具品牌大师 Le Klint 非常擅长用薄的塑料板设计出折纸纹样的灯饰，这些灯具造型优雅，线条生动，光线随着褶裥的扭转明暗有致，曼妙柔美，充满了北欧的浪漫风情；其在制作上取材方便、造价低廉、维护简单，在国际市场上很受欢迎（图5-26）。

图 5-25 铜锅与铜杯

图 5-26 Le Klint 设计的灯具

材料的功能美与材料的技术属性密切相关，并由设计师通过独特的设计对其技术属性进行一种艺术诠释。这种诠释是否被消费者接受，是检验设计成败与否的标准。我国著名的女装品牌"例外"，尤其钟爱使用纯棉面料，其将品牌所追求的纯手工制作、环保、简朴，重视精神价值的内涵与棉质材料的质朴无华、亲切舒适的特性完美结合，深受知识女性的追捧。反之，如果只重视造型、视觉上的美感而忽视材料的功能美，那么设计出的产品必然是华而不实，"中看不中用"。

在日常生活中，常有选材不当的设计事例。例如在室内装修时，由于防水材料选用不当导致防水工程的失败。在服装设计中，如果选错面料，不仅达不到服装的功能美，有时甚至不能满足基本的使用要求，例如选用弹性低的面料设计制作了开口很小的套头紧身衣，会导致服装穿脱都很不方便或者无法迈步行走。因此，材料的技术属性是每个设计师都必须熟练掌握、深刻领会的内容。

5.3.2 材料的感官美

材料的审美属性的另一个方面，是材料的外在形式通过刺激人的感官而带给人的心理感受。不同的材料所特有的外在美感，是人对客观事物刺激的主观感受，是人在发现美的规律与人的生理、心理欲求相吻合的一瞬间的心理反应。当人们接触到一件物品时，首先感受到的就是它的外在形式，并由此引发种种联想和评价。例如，有光泽的衣服给人以青春活力或者华丽的印象，色泽明亮的日用品给人以设计精良、做工精细的感觉，表面纹理粗犷的材料给人以自然质朴和怀旧的感觉等。这些能够给人带来联想的特性可以被统称为材料的感官美。

材料的外在美感包括视觉美感、触觉美感、听觉美感和嗅觉美感。材料外在的色泽、透明度、光滑度、表面纹理、软硬感、温凉感、清脆的碰撞声、自然的气味等都会引起人的情感、情绪的微妙感知。

根据心理学理论可知，人们获取的外部信息的 80% 来自视觉，因此这里介绍的材料的感官美，主要是指材料的视觉美感，包括光泽、肌理、形状等。

1. 材料的光泽美感

色泽是人们对物品的第一观感，由色彩和光泽构成，由于色彩可以是人为的，所以这里主要介绍材料的光泽美感。

（1）石材的光泽美感。世界上光泽最好的材料莫过于宝石，它熠熠生辉，流光溢彩。从材料的属性上来看，宝石是石材的一种。

从广义上来讲，石材就是在地壳形成过程中产生的各种岩石，岩石按成因可分为火成岩、沉积岩、变质岩三类。但是如果按照现在应用范围分类，石材大致可分为宝石类、玉石类、大理石类和其他石料。宝石是光泽最好的材料，宝石的种类非常多，有钻石、红宝石、蓝宝石、祖母绿、金绿猫眼、变石、高档珍珠、碧玺、锆石、尖晶石松石、黄玉、紫晶、橄榄石、黄晶、青金等数十种。其中钻石、红宝石、蓝宝石、祖母绿被称为名贵宝石。在宝石中会出现一道亮线，并随人的视线而移动，似猫的眼睛，俗称猫眼光泽，有猫眼光泽的宝石是上品宝石，如图 5-27 所示。

图 5-27 蓝宝石首饰

钻石是珠宝之王。钻石是地球上最硬的天然材料，莫氏硬度为 10。材料的硬度大，就能产生光滑明晰的平面，有利于光的反射；另外，钻石的折光率也很高，这使得光线进入钻石内部后，经过多次折射，再映入人的眼帘，这样光线经过不断的反射和折射，就形成了星星闪烁般的流光；钻石还有棱镜效应，能够将白光分解成谱光，即赤、橙、黄、绿、青、蓝、紫，这就是钻石流光溢彩的原因。

宝石在自然界的储量非常稀少，随着人类科学技术水平的提高，现在已经有了人造宝石。因此，1997 年颁布的国家标准将宝石定义为"天然宝石和人工宝石的统称"。即便如此，宝石的价格依然十分昂贵，除了必要的工业用途之外，宝石多用来制作高档饰品或奢侈品。由于宝石的昂贵和璀璨，给人的心理感受是奢华和珍贵，往往用它来象征忠贞不渝的爱情，彰显尊贵的身份和地位。

玉石虽然不如宝石光彩夺目、晶莹华丽，但它是比较稀有的石材。玉石的种类也很多，高档的玉石价格可以和宝石媲美。玉石地质细腻、色泽温润，历久弥新。大部分的玉石虽然不透明，但反光性很好，有一种凝脂般光洁的感觉，因此"白玉如脂"是珍贵纯洁的象征。我国是世界上出产玉

DESIGN INTRODUCTION

石较多的国家，尤以新疆的和田玉为上品，其被称为国玉。另外，玉石对人体有一定的保健作用，因此玉石多用来制作工艺品和首饰。

珍珠是砂粒微生物进入贝蚌壳内受刺激而分泌的珍珠质逐渐形成的具有光泽的珠状体，其主要化学成分是碳酸钙，还有少量的角蛋白质和微量元素。珍珠虽然产自水生动物体内，但在材料分类上将其归入珠宝类，人们所说的珠宝指的就是珍珠和宝石，珍珠可以说是一种古老的有机宝石。珍珠晶体呈珠状或矛头状垂直排列，形成放射状的珍珠层，在光线的作用下，这些放射状的珍珠层会产生虹彩光泽，也叫作珠光。珠光是一种虹晕色彩，层次丰富而铺排有致，就像中国画中的晕色，艳丽而不炫目，晶莹凝重，饱满柔和，呈透明或半透明，非常美丽。珍珠象征温馨、圣洁、瑰丽，被誉为"珠宝皇后"。珍珠主要用来做项链、耳环、手镯、戒指、别针和袖扣等，此外它还用于装饰服饰。

大理石是天然石材中的另一门类，自古就被用于建筑和雕刻。大理石硬度不高，属于中硬度石材，有较高的抗压强度和良好的物理化学性能，资源分布广泛，易于开采加工，板材磨光后呈现出装饰性图案或色彩纹理，非常美观，可作为室内外装饰材料。优质大理石板材的抛光面具有镜面一样的光泽，能清晰地映出景物，是豪华公共建筑物不可缺少的建筑材料。

大理石的质感尊贵，美观庄重，是权利和财富的象征。被称为是世界七大奇迹之一的印度泰姬陵就是用白色大理石砌成的，其立面光滑洁白，庄严美观，由于白色对光线的反射最为真实，所以泰姬陵早中晚所呈现出的景色各不相同，令人叹为观止。

意大利的大理石十分名贵，以质感细腻、色泽华美而享有盛誉。我国的大理石种类丰富，依抛光面的基本颜色，大致可分为白色、黄色、绿色、灰色、红色、咖啡色、黑色七个系列。随着技术水平的不断提高，我国大理石深加工和产品设计水平也在不断提高。大理石除用于建筑材料之外，还被大量用于制造其他用品，如家具、灯具及艺术雕刻等。

（2）玻璃材料的光泽美感。玻璃的光泽感虽然不能与宝石媲美，但也有其独特的澄明清澈感。玻璃虽然有很多种，但是基本的特点是具有高度的透明性，给人以清澈明亮、清爽宜人的感觉。普通玻璃的成分是二氧化硅（SiO_2），水晶玻璃是一种高铅晶质玻璃，即除去普通玻璃中氧化亚铁（FeO）杂质，再加入24%的氧化铅（PbO）就成为水晶玻璃。与普通玻璃相比，水晶玻璃具有折射率大（能达到1.5以上，普通玻璃只有1.2左右）、透光率高（能达到90%以上）以及硬度高的优点，其经过打磨抛光，可以被制成高级水晶玻璃艺术品。

玻璃制品的外观可塑性较强，可以直接被制成各种容器，通过其原有的光洁透明与所盛液体相互辉映，烘托商品的品质感，例如葡萄酒杯、香水瓶的设计。这类产品造型简约，却对器皿的轮廓曲线十分考究，香奈儿5号香水瓶之所以成为经典设计，正是充分利用了玻璃材质的清澈透明性。

而在建筑上，玻璃的通透性增加了视野范围，可以有效地调节人们的空间感，还可以通过玻璃营造光和影的变化，增加环境的艺术氛围。这种方法被用于许多公共建筑的设计上。

另外，也可以对玻璃材料进行蚀刻、刻花、磨砂等表面处理或彩绘装饰，产生各种艺术效果。运用蚀刻等技术进行了表面处理的玻璃制品，光亮不再穿透到底，而是顺着刻纹转折漫射，像水波一样灵动婉约，通过雕刻面折射呈现出流光溢彩的光辉，或在光面与纹饰之间若隐若现，令人遐想。图5-28所示的玻璃杯是法国著名室内产品公司巴卡拉公司（Baccarat）的产品，体现了高超的设计和制作技术。

彩色玻璃历史久远，它曾是哥特式教堂的象征，提到它，人们便立刻会想到教堂色彩斑斓的玻璃窗，想到阳光穿过那片斑斓而产生的神秘气氛。而在今天，一盏彩色玻璃的台灯也许可以为室内营造出浪漫温馨的氛围。

人们通常所说的"毛玻璃"或"磨砂玻璃"是一种不透明的玻璃。制作工艺不同，不透明程度也有所差异。但它们的共同特点都是透光不透明，在人的心理上产生"遮蔽、不可视、朦胧、神秘"的感觉，在室内装饰、容器、灯具等方面都有广泛的应用，图 5-29 所示的玻璃屏风，是室内隔断常用的方法。

图 5-28　Baccarat 玻璃制品

图 5-29　玻璃屏风

有机玻璃是高分子聚合物聚甲基丙烯酸甲酯的俗称，其具有极好的透光性能，机械强度较高，有一定的耐热、耐寒性，耐腐蚀，绝缘性能良好，尺寸稳定，易于成型，用于制造车灯、仪表零件、光学镜片、装饰礼品等。

（3）金属材料的光泽美感。几乎所有的金属材料都有一种特殊的光泽，具有较强的反光性。

金属材料带给人的心理感受是一尘不染、高级、坚固耐用，其被广泛用于各种产品中。金属材料的种类繁多，不同的金属材料的色泽感也各不相同。

黄金是一种贵金属，其自古就在人们心目中占有崇高的地位。由于黄金具有储藏量稀少、开采成本高、物理特性良好等特点，因此在长期的社会历史发展中不但被人类用作装饰，而且还被赋予了货币价值功能，直到现在依然是世界主要的国际储备，有很高的实用和收藏价值。纯金的色泽明艳、华贵，其在人们心理上是财富和地位的象征，所以纯金饰品深受人们的喜爱。

银也是一种贵金属，有着典雅柔和的白色光泽，给人以安定优雅的感觉。银的开发使用有非常悠久的历史，它曾是贵族阶层的专用材料。银具有很好的导电性、延展性和导热性，还有一定的杀菌作用，常被用来制作高级餐具。由于纯银非常柔软，难以做成复杂多样的饰品，为了提高其硬度和获取最佳的成型性，需要在银中加入 7.5% 的铜。这种含银 92.5%、含铜 7.5% 的合金在国际上被称为标准银。标准银经过抛光后呈现出漂亮的金属光泽，而且具有一定的硬度，能够雕刻细腻的纹样（图 5-30），还便于镶嵌宝石，做成中高档首饰。此外标准银还用于电子工业、医疗和照相行业。

铂金是另一种贵金属，由于在自然界中铂金的储量比黄金还稀少，加上铂金熔点高，提纯熔炼

DESIGN INTRODUCTION

铂金较黄金更为困难，耗能源较高，所以其价格较黄金更加昂贵。铂金具有晶莹纯净的色泽，象征高贵与恒久。铂金除了必要的军事和工业用途之外，主要用来制作高档首饰。

纯铜为浅玫瑰红色，加入其他元素之后会形成黄铜、青铜、白铜等。黄铜是铜和锌的合金，其颜色随含锌量的增加由黄红色变为淡黄色，色泽美观，给人一种沉稳坚固的感觉，用途广泛（图5-31）。

图5-30　标准银雕花杯

图5-31　黄铜水栓

不锈钢能呈现一种漂亮的银灰色光泽，反光性极好，澄明锃亮，给人以洁净时尚的感觉。由于不锈钢易于清洗，不易磨损，造价便宜，特别是耐腐蚀性好，所以除了必要的工业用途以外，在日常生活中常被用来制造厨房用具和电器制品，也被用来设计现代感很强的公共雕塑或艺术品，它是产品设计师钟爱的一种材料。图5-32所示是美国芝加哥千禧公园门口名为"银豆"的不锈钢雕塑，表面锃亮，犹如镜面，映射着街景和行人，恰如其分地展现了艺术的梦幻。

图5-32　芝加哥千禧公园门口的不锈钢雕塑

金属材料虽然光泽明亮，但除了几种贵金属之外，包括银在内的许多金属材料很容易被氧化生锈，导致表面变色或失去光泽。例如，纯银在空气中很容易变黄、变黑；一般的钢铁生锈后表面呈黑色。为了解决这些问题，除了采用合金的办法之外，还有许多表面处理技术可以运用，例如抛光、表面蚀刻、电镀、涂覆等，其中珐琅着色产品，即搪瓷产品，是一种比较常见的防止金属材料锈蚀的方法。

（4）纺织材料的光泽美感。纺织材料的用途极为广泛，除了人们的衣着时装之外，还被用于家具、床上用品、室内装饰等。对于大多数消费者来讲，选择这类商品往往是看外观花色。

纺织材料的花色万紫千红，非常丰富，但光泽是材料固有的特征。现在化纤的制造技术已经非常先进，可以制造出从强光到亚光的各类品种，特别是泛着耀眼光亮的面料绝非天然纤维所能及。在一些需要营造华丽气氛的场合，人们会钟情这种宛若涟波的强光面料。然而，光泽真正细腻雅致的还是天然纤维。真丝的光泽恬静柔和，有一种梦幻般的晕光，类似珍珠，被称为珠光，给人以华

贵的心理印象。在图 5-33 所示的真丝产品中，左边的是化纤仿真丝产品，其光泽极强，甚至有些刺目；而右边的天然真丝产品，光泽柔和，珠晕涟漪。真丝织物的手感光滑细腻，像婴儿的皮肤，因此，真丝织物被广泛用于各类高级服装、饰品（围巾、领带等）以及高档室内装饰用品（台布、床上用品、地毯等）。

羊毛的光泽文雅而含蓄，给人以庄重温和的感觉，具有大家气派。羊毛的手感柔润温暖，具有弹性好、吸湿性强、保暖性好等优点，是秋冬高级服装的上等面料。此外，羊毛也被广泛用于室内装饰等，如羊毛地毯多用于高级别墅住宅的客厅。

皮革材料的光泽独具魅力，其既有类似金属光泽的锃亮，也有类似丝绸的柔光，手感或硬挺如毡，或柔滑如缎，是意象最为丰富的设计材料，用途极为广泛。从人们

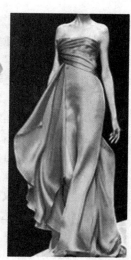

图 5-33　人造丝与真丝的光泽感

的服装鞋帽到包带饰品，从皮箱皮套到家具汽车等，深受消费者的喜爱。随着科技手段的进步，人造皮革的外观和品质已经非常接近天然皮革，这为设计师提供了物美价廉的创作素材。

（5）塑料的光泽美感。今天的合成材料不仅品种丰富，而且几乎可以在外观上模仿各类天然材料。除了人造宝石、人造纤维、人造皮革、人造橡胶外，其他的合成材料基本上都可统称为塑料。现在的塑料材料的外观可以做到仿金属、仿玻璃、仿石材、仿木材，外观光泽也可以在较大的范围内变化，从亮光材料到亚光材料都各具特色，可以适应不同的设计要求。亚光材料一般是经过喷砂等工艺处理的，表面有极细微的颗粒形成光的漫射，色泽沉静，基本上没有强的反射光，不耀眼，不张扬，雅而不旧，给人以安宁踏实的感觉；其在使用过程中也比较耐旧，因此多用于工业设备、办公用品的设计，建筑物如果采用亚光材料可以很好地减少光污染。

2. 材料的肌理美感

材料给人的视觉美感除了光泽美之外还有材料的肌理美。肌理是指材料表面的组织和纹理，反映材料表面的形象特征，肌理与材料的质感有密切联系，所以有时人们会将"肌理"与"质感"相提并论。这两个概念所描述的感觉虽然都是由视觉和触觉构成的，但还是有所差异的。肌理主要是指材料表面的组织、排列、凹凸所形成的表面构造，给人以粗糙或光洁，立体或平面，繁杂或简洁，疏松或致密等的视觉感受。质感是材料综合性能的外在体现，例如材料的滑涩感、软硬感、温凉感、优劣感等，它不仅是感官的感受，也是经验的感受。如果没有对一种材料的使用或处理经验，很难把握它的质感。肌理是可以被设计的要素，而质感是无法被设计的（这里所说的设计，不包括对材料内部结构的设计）。例如，羊毛是高级的纺织材料，色泽优雅，性能优异。有经验的业内人士很容易辨认出它的质感，不会将它和别的材料混淆，羊毛的质感也不会因为衣服的外观肌理改变而发生本质的改变。

但是肌理对材料的质感有增强的作用。例如，棒针毛衣的粗犷可以增加羊毛织物保暖的感觉，凡立丁面料的轻薄滑爽可以增加织物舒爽透气的感觉。因此，准确地把握材料的质感，合理地利用材料的肌理，正是设计师的工作内容。

材料的肌理可以被看作材料的表情。肌理美感是指材料表面的凹凸、疏密或纹理带给人的各种心理感受。例如，明快与沉闷，庄重与轻松，灵动与呆板，粗犷与细腻，时尚与质朴，刻意与自然，亲切与冷漠，秩序与凌乱等。

DESIGN INTRODUCTION

材料的外观肌理既可以是自然天成的，也可以是人为设计的。天然大理石和木材的肌理都很丰富，例如大理石的纹理多变而极富装饰性，有的像涟涟水波，让人联想到"水波荡漾"；有的像袅袅轻烟，让人联想到"烟波浩渺"（图 5-34）。彩花大理石是大理石中的精品，它所呈现的天然纹理神似山水林木、奇岩怪石、仙山琼阁、云雾雨雪、花草虫鱼等是制作桌面、椅背和室内装饰壁画、画屏的理想材料。

木材是人们情有独钟的天然材料，其具有其他材料所不具备的温暖感和生命感。木材不仅有天然清香的气味，以及保温隔热、吸湿防潮等实用功能，而且其独特的木纹肌理能给人以回归大自然、亲切素雅、悠然自得的享受。不同木材的纹理很不相同。有的细腻均匀，有的粗犷多变，有的似云纹曼妙，有的像雨丝绵延，丰富的肌理为设计师提供了很大的创作空间。例如，图 5-35 所示的绵羊造型的温湿度仪，采用了浅色的莲香木，木纹疏密转接，朦胧柔和，突出了绵羊造型的"呆萌"感，造型与材质达到完美映衬。而图 5-36 所示是由黑檀木与桃花心木拼接而成的订书机，两种材料都带有细微的雨点斑，材料纹路细腻，色泽搭配和谐，造型传统简约，做工精良，给人以选材考究、优质耐用的印象。

图 5-34　纹理丰富的大理石

图 5-35　木制温湿度仪

图 5-36　木制订书机

为了迎合人们对天然材料的喜爱，设计师往往对非天然材料在表面肌理上进行仿造。例如，仿木纹、仿大理石纹等，依照现在的技术，完全可以做到"以假乱真"。特别是在室内装修材料方面，仿实木拼花地板、仿大理石装饰地面都可以与天然材料相媲美，但成本仅是天然材料的几十分之一，因此深受市场欢迎。

美国沃克艺术中心扩建新馆的外墙表皮，是用特制的凸纹网眼压型铝板覆盖。与平面的铝板材料相比，这种具有几何肌理的墙面大幅减少了刺目的反射光，视觉效果更加柔和，有浮雕一样的感觉；而且随着外界光线的变化，视觉体验变化多端。夜晚在灯光的映射下，墙面就像披上丝绸绗缝壁毯一样凹凸有致、温馨静谧，没有现代一般建筑物那种冷冰冰的甚至阴森森的感觉。这座造型简约、色泽明亮的新馆显得既时尚，又充满温情，其与旧馆和周边环境在对比之中抒发着和谐之风，

很好地表达了沃克艺术中心馆长凯西·霍尔布里奇对新馆建筑风格的愿望:"对人友善""易于亲近"和"希望建筑物清澈而透明"(图 5-37)。

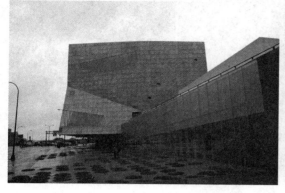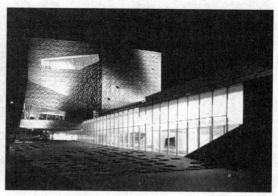

图 5-37　沃克艺术中心新馆:白天(左)和夜晚(右)

3. 材料的形状美感

材料的形状美感,来自不同形状自身的几何美感和不同形状材料的造型美感。几何美感在"构成"课程中有详细介绍,这里主要介绍材料的造型美感。线状材料、板状材料和块状材料对产品的造型有决定性的影响。各种形状的材料不仅可以构造不同的表面肌理和纹路,还可以构造新的结构秩序,其在满足产品功能性的同时,也增加产品的艺术魅力和情感色彩。

线状材料轻巧易变,可挠曲性和弹性较好,可以产生灵动、虚幻、优美等意境。今天,用线状材料设计的产品比比皆是,从巨大的建筑物到椅子、日用品等。图 5-38 所示是用麻绳编成的球状灯具,造型简单可爱,色泽柔和朴素,透过参差的网眼,光影婆娑,映照的地板和墙壁斑驳陆离,把普通灯光的呆板和直白演绎成了虚幻、趣味的效果,非常适宜在卧室摆放。

钢条是近年来设计师较多使用的材料,过去设计师们习惯用钢板材料。之所以产生这样的变化,是因为设计师体会到线形材料具有更多的造型弹性。众所周知,北京 2008 奥运会的体育主场馆,这个被称为"鸟巢"的巨型建筑物,是由 24 榀门式钢结构桁架柱围绕着体育场看台区旋转而成,钢结构组件相互支撑,形成网格状构架,整体外观酷似"鸟巢"造型。这些钢柱虽然横截面积非常大,但和长度尺寸相比,以及从视觉效果上来看,仍可以把它归为线状材料。从实际的视觉效果来看,鸟巢的设计是极富创意的。这个巨型建筑的顶面呈双曲面马鞍形,东西轴长 298 m,南北轴长 333 m,最高点 69 m,最低点 40 m。这样的造型如果表面是用板材完成,整个建筑就会显得滞重而缺乏活力。而用这种看上去像绳条般形状的材料,则很好地体现出体育场馆应有的灵动、活泼和张力。

线状材料的另一个造型特点就是可以任意设计材料的排列结构,即可以对产品的秩序感进行设计。如果说在图 5-38 所示的灯具和"鸟巢"建筑中,材料的排布是沿着既定的造型呈现出一种有序结构,那么图 5-39 所示的不锈钢果篮则完全是材料的无规则任意排布,表现了一种无秩序感,充满了后现代风格。这个作品由任职于 Alessi 公司的 Campana 兄弟二人设计,于 2004 年问世后,立即引起设计界的注目。用银色不锈钢制作的作品,看上去干净、结实,具有时代特色,但是不锈钢条的无痕焊接技术有很大的难度。这件作品很好地体现了 Alessi 公司具有世界最高水准的不锈钢加工技术;而不锈钢条的任意堆砌,反映出一种回归自然的意念,表达了一种随意、自然的生活观。

DESIGN INTRODUCTION

图 5-38　天然麻编灯具　　　　　　　　　图 5-39　不锈钢果篮

　　板状材料有很好的张力、可弯曲性、包覆性以及很好的搭配性，其造型也非常灵活。看到图 5-40，你会以为那是一团揉皱的图纸，而实际上，那是美国杰出的设计师 Tibor Kalman 设计的纸镇，是用丝网印刷的方法在塑料薄板上印上图案，包覆在不锈钢重锤外通过加热然后揉皱。作品充满了幽默的智慧，兼具功能性和艺术性，把现代人工作的紧张节奏表现得非常生动，与传统纸镇的形象相比颇具创意。该作品被纽约现代美术馆收藏。

　　块状材料是一个封闭的形态，具有重量感、力度感和存在感，视觉效果非常震撼。图 5-41 中所示的名为"柏户椅子"是用杉树伐木的残根的块状材料拼成的，由日本著名设计师剑持勇于 1961 年设计。当时是为了纪念日本著名相扑运动员柏户晋升为横纲而设计的赠礼。椅子用伐木的残根制作，不仅体现了高超的技艺，还具有超前的环保意识。宽大的椅子显得威风凛凛，很好地表达了设计者的设计意境。

图 5-40　塑料纸镇　　　　　　　　　　　图 5-41　"柏户椅子"

　　块状材料的造型性比较受局限，要求设计师具有较高的造诣。块状材料的尺寸足够小时，就变成了颗粒，即点状材料。点状材料还跟材料尺寸的比例有关，当物器的某一局部与整体的尺寸相差很远的时候，都可以作为点来处理。在艺术设计上，点有着非常强大的美学功能，"画龙点睛""万绿丛中一点红"都是很高的创作意境。

　　在材料的感官美中，视觉美感虽然占据主导地位，但听觉美感、嗅觉美感等也是不能忽视的。例如，如果要设计风铃，就应该选择有清脆声音的材质；真丝织物也有一种特有的"丝鸣"；木材具有大自然的芳香。这些也都能带给人不同的心理感受，需要设计师去把握。

5.4 材料的加工工艺

设计材料4（上）

设计材料4（下）

任何材料要制成产品，都要经过一定的加工过程，这个加工过程需要各种设备和多道程序，每一道程序都有具体的方法。当加工程序的顺序发生变化或者某一道程序的具体方法改变时，都会影响到最后的制成品。在专业术语中，上述加工过程被称为"加工工艺"或"工艺流程"。

不同的材料具有不同的加工工艺，相同的材料采用不同的工艺流程也会得到不同的产品。例如，在食品加工中，面食和米食的加工工艺是不同的；而对于同样的面粉材料，做馒头和做面条的工艺也是不一样的。在设计领域有"材料决定形式"的说法，意思是材料对产品的形式有深刻的影响，而这个影响是通过加工工艺来体现的。例如，设计一张椅子，如果是用藤条做材料，就会用"编"的工艺来完成；如果是以木头做材料，就要用锯、刨、凿、铣等工艺来完成；而如果用塑料做材料，则可能采用一次成型的注塑工艺来完成。作为设计师，不仅要熟悉材料本身的特性，还应该理解和掌握各种材料的加工工艺。否则，即使设计图稿再好，也只是"纸上谈兵"。

虽然不同的材料有不同的加工工艺，但对于任何产品而言，加工工艺皆可分为三大类：成型、连接和表面处理。

加工工艺的种类繁多且十分复杂，以下以金属、塑料、木材为例，简要介绍一般的加工工艺，便于加深对材料加工工艺的理解。

5.4.1 材料的成型加工工艺

材料成型的方式有多种，可以是整体成型，也可以是部件成型。整体成型一般是将原形态的原料（例如制塑料的切片或液态金属），通过注塑、吹塑、压制（塑料制品）或铸造、锻压（金属制品）等方法直接做出产品坯件。部件成型一般是用型材做出产品部件，然后通过黏结、焊接、紧固、缝制等工艺把部件连成一体。

1. 金属材料的成型工艺

金属材料的成型工艺有非常悠久的历史，同时，随着科技水平的发展，也有许多新方法。现在常用的金属材料成型工艺有铸造成型工艺、压力成型工艺、切削加工工艺、激光快速成型工艺等。

（1）铸造成型工艺。铸，是指把金属熔化后倒在模具里制成器物。铸造成型工艺是人类较早开发的一种金属成型工艺，我国古代青铜器就是采用铸造成型工艺制成的，工艺精良、器形宏大。

铸造成型工艺首先要制造模具，模具即想要做的产品或部件的形状模型。模具制作可以选择木头、塑料、金属等材质，然后用制作好的模具制造铸型（空腔式的外壳），最后将熔融的液态金属注入铸型中冷却后就可得到产品或部件的坯件。根据铸型所使用的材料可分为砂型铸造、熔模铸造、金属型铸造、陶瓷型铸造、石膏型铸造。在工业产品生产中，使用较多的是砂型铸造和熔模铸造。

所谓砂型铸造，是以砂子作为主要材料，加入黏土、水、胶粘剂等制作铸型的传统铸造工艺。在取坯件时，砂铸型将被打破，因此只能使用一次。制造砂铸型用的模具，以前多用木材制作，通称木模。但木模有易变形、易损坏等弊病。现在除单件生产的砂型铸件外，大多改为使用寿命较长

的铝合金模具或树脂模具。砂型铸造的适用性很广,小件、大件,简单件、复杂件,单件、大批量产品都可采用。

熔模铸造又称失蜡铸造,是用易熔材料(通常用蜡料)制成模具,在模具表面包覆若干层耐火材料制成型壳,再将模具熔化排出型壳,从而获得无分型面的铸型。经高温焙烧,提高了型壳硬度后,即可浇注液态金属、冷却,然后破除型壳取出铸件。图5-42所示的西汉长信宫灯就是采用失蜡铸造工艺铸成的,由头部、身躯、右臂、灯座、灯盘、灯罩六部分分别铸造组合而成,可自由拼拆。

(2)压力成型工艺。压力成型工艺是利用固态金属(板材或型材)在外力作用下产生的塑性变形来获得所需造型的成型工艺,因此又叫金属的塑性工艺。根据外力作用方式的不同,塑性加工工艺分为轧制、拉拔、挤压、锻造和冲压五大类。这些工艺可以大批量制成形状不太复杂的精密仪表零件,并且使得金属的结构更加致密、组织得到改善、性能得到提高。但是,压力成型工艺不适宜加工脆性材料,如铸铁、青铜等。

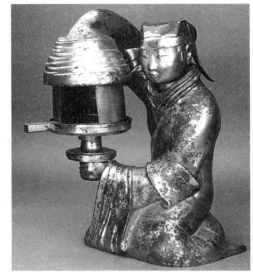

图 5-42 西汉长信宫灯

(3)切削加工工艺。金属切削加工是用刀具从工件上切除多余材料,从而获得所需造型的工艺过程。另外,为了使铸造成型的坯件表面达到规定的精度,也需采用切削加工(又叫抛光)。金属切削加工工艺分为钳工与机械加工两类。

钳工是使用各种手工工具或设备对金属工件进行加工。19世纪以后,各种机床的发展和普及,虽然逐步使大部分钳工作业实现了机械化和自动化,但在机械制造过程中钳工仍是广泛应用的基本技术,其原因是:①划线、刮削、研磨和机械装配等钳工作业,至今尚无适当的机械化设备可以全部代替;②某些最精密的样板、模具、量具和配合表面(如导轨面和轴瓦等),仍需要依靠工人的手艺做精密加工;③在单件小批生产、修配工作或缺乏设备条件的情况下,采用钳工制造某些零件仍是一种经济实用的方法。

机械加工是通过操作切削机床对工件进行加工,常用的切削机床有车床、铣床、刨床、磨床、钻床、镗床等。

(4)激光快速成型工艺。激光快速成型(Laser Rapid Prototyping,LRP)是20世纪80年代中期发展起来的一项高新技术,集计算机辅助设计(CAD)、计算机辅助制造(CAM)、计算机数字控制机床(CNC)、激光和精密伺服驱动等先进技术于一体。根据在计算机上构造的三维模型,能在短时间内直接制造产品样品。与传统制造方法相比其具有以下特点:原型的复制性、互换性高;制造工艺与制造原型的几何形状无关;加工周期短、成本低,一般制造费用降低50%,加工周期缩短70%以上;高度技术集成,实现设计制造一体化。激光快速成型工艺改善了设计过程中的人机交流,缩短了产品开发周期,加快了产品升级换代的速度,现广泛应用于汽车、航空、医学等领域。

激光快速成型工艺制出的样品虽然不是金属材料,但以其样品为母模,采用熔模铸造的方法可以快速制造出金属材料的零件。当下蓬勃发展的3D打印技术就是在此工艺基础上发展起来的。

2. 塑料的成型工艺

塑料是人工合成的高分子材料,具有随环境温度变化而产生形态转化的特点,分别是玻璃态、

高弹态、黏流态。玻璃态就是常温下塑料的固态形态；高弹态是当温度升高到某一个范围时，塑料显现出类似橡胶一样的弹性形态，此时受较小的外力就可发生较大的形变，外力除去后形变可完全恢复；外界温度继续升高时，塑料就会呈现为黏度很高的液体形态，叫作黏流态。

塑料的加工工艺正是利用了这种形态变化特性，大部分的加工工艺都是在玻璃态和黏流态进行的，所以从原理上讲，与金属加工工艺有相似之处。

（1）注塑成型工艺。注塑成型的方法是在注塑机上，把塑料颗粒加热到熔融的黏流态，然后喷射注入预先制作好的模子中，最后经降温硬化，打开模具就可得到所需的塑料坯件。这个过程与金属加工中的铸造成型相仿。注塑成型是塑料成型中应用最为广泛的一种工艺，适用于大批量生产体积微小、尺寸精确、形状复杂的部件，其制成件的表面光洁度高，广泛应用于消费品、工业品、通信设备及医疗器械等行业。图5-43所示的沃纳·柏顿座椅是在1960年人类首次采用注塑工艺完成的一次成型产品，其工艺精简，生产效率较高。

（2）挤出成型工艺。挤出成型是通过加热、加压而使塑料颗粒呈现黏流态，然后在机械力的作用下，使其连续通过塑料模口而制成连续的型材。其产品有薄膜、管材、板材、丝状物、棒材、塑料门窗预制品、中空制品等。挤出成型工艺生产效率高，产品均匀密实，应用极为广泛。

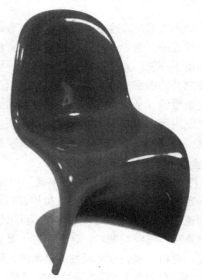

图 5-43 沃纳·柏顿座椅

（3）吹塑成型工艺。吹塑成型工艺是借鉴玻璃吹制技术发展起来的塑料成型工艺，用于生产大型薄壁容器。其方法是把热塑性塑材（用挤出成型或注射成型得到的管状塑料型坯），趁热（或加热到软化状态）置于大型中空模具中，然后在通入压缩空气至型坯内，使塑料型坯膨胀而紧贴在模具内壁上，经冷却脱模，即得到各种中空制品。现在常见的矿泉水瓶等都是采用此种工艺。

（4）滚塑成型工艺。滚塑成型工艺又叫旋转模塑工艺，一般用于其他加工成型方法无法成型的复杂形状的中空制品中。其设计自由度大，无缝熔合，而且成本更低，能够设计生产包括从简单的储存罐到先进的航空航天部件、真空吸尘器、除尘器和除草器壳体、高档的汽车、医疗设备、船身等。

在适用于塑料加工的聚合物中，能够容易滚塑成型的材料十分有限。聚乙烯由于具有容易滚塑成型、良好的热稳定性和成本低等综合优势，一直在滚塑制品市场中占据主导地位。

3. 木材的成型工艺

人类使用木材的历史悠久，可以追溯到上古时期甚至更久远。木材作为可再生的天然材料，其独特的木质气味、淳朴的自然肌理以及宜人的温湿调节性能，对人类有着特殊的亲和力。人类在世世代代广泛使用木材的过程中，发展出了完善的木材加工工艺。虽然这些工艺已经可以用机械加工的方式来制作，但是高水平的手工制品仍然备受欢迎。

木材除了用于建筑、家具、工具等实用领域，还广泛用于艺术创作，如木雕、木刻等。木材的成型工艺方法多样，主要有锯割、刨削、凿削、铣削、车削等方法。锯割是木材成型加工必需的工

艺，即按照设计尺寸将尺寸较大的木料进行开板、截断、分解等；刨削是在锯割的基础上去除少量、余量材料，获得平整表面与准确尺寸；凿削主要是在木质构件上开榫孔，以备部件之间相互连接；铣削主要是在木料表面加工凹凸平台或弧面；车削主要加工回转体类构件，如楼梯扶手的立柱、各种工具的手柄等。

5.4.2 材料的连接加工工艺

大部分产品是由许多零部件组成的。有的是为了满足加工和功能之需，有的则是为了达到一定的视觉审美效果。例如，一件衣服可以看作由前身、后身、领子、袖子、口袋等部分组成，由此完成了衣服便于穿脱、方便活动的基本功能。而为了美观，设计师常常会对各部分进行细节设计，例如将女装衣身的前后片进行公主线分割，以显示女性的曲线美。这种设计一般叫作结构设计，它是设计师的重要设计手段之一。无论是在服装设计、产品设计、室内设计还是视觉传达设计中，结构设计都广泛应用。材料的连接，可以是同质材料，也可以是异质材料，其是材料综合运用能力的体现。因此，材料的连接工艺是设计师必须掌握的知识。

1．金属材料的连接工艺

（1）金属材料的可拆连接通常采用铰链连接或螺纹连接。铰链连接是能使两个相互连接的部件转动一定角度的连接方式，可直接用铰钉连接，也可用合页连接。主要用于经常开启的连接，如箱体的外盖、冰箱门、铁门、家具等。订书机的底座和压柄之间也是铰链连接的。

螺纹连接具有结构简单、连接可靠、装拆方便、型号齐全、采购方便等优点。螺纹连接又分为螺栓连接、螺钉连接、双头螺柱连接和紧定螺钉连接四种类型。

（2）金属材料的不可拆连接主要采用焊接工艺。焊接是通过对零件局部加热，使想要连接零件的接口部位产生局部软化或熔融，然后通过加压或者不加压的方法，使两个工件产生原子间结合，冷却后形成连续焊缝而将两个工件连接成为一体的工艺。焊接工艺应用广泛，既可用于金属，也可用于非金属。

金属的焊接方法主要分为熔焊、压焊和钎焊三类。熔焊是在焊接过程中将工件接口加热至熔化状态，不需加压力而完成焊接的方法。压焊又称固态焊接，是把工件接口部位通过加热至塑性状态时，施以轴向压力使工件连接成为一体的方法。钎焊工艺是用比工件熔点低的金属材料做钎料，将工件和钎料加热到高于钎料的熔点、低于工件的熔点的温度，利用液态钎料润湿工件，冷却后实现粘连工件的焊接方法。

焊接时形成的接缝称为焊缝。由于焊接是一个局部的迅速加热和冷却的过程，焊接区域受到工件本体四周固态的约束而不能自由膨胀和收缩，冷却后在焊件中便产生焊接应力和变形，使得焊缝明显，影响外观，所以对焊接技术要求很高。

（3）铆接工艺既可形成可拆连接，也可形成不可拆连接。铆接是使用铆钉连接两件或两件以上的工件，用重锤在铆钉两端面敲击加压，使铆钉两端面积增加，卡住连接件。铆接可以连接不同种类和厚度的部件，而且连接强度较大，工艺相对简单，被用于桥梁、飞机等设计中。埃菲尔铁塔就是把钢铁铸件以铆接的方式建成的，在19世纪末叶，这是相当高效的建筑方法。

2．塑料的连接工艺

塑料部件的连接主要有四类：粘接、铆接、扣接和焊接。

粘接工艺又称胶接工艺，它是利用胶粘剂把被粘部件连接成整体的操作工艺，有着非常悠久的历史。古代的先民已经知道从动物胶质中提取黏合剂黏合物件，当今普遍使用的合成

胶始于 20 世纪。粘接工艺特别适用于不同材质、不同厚度，尤其是超薄材料和复杂结构件的连接。但是粘接工艺的生产效率较低，溶剂具有一定的刺激气味和毒性，所以现在利用率有所降低。

塑料铆接的方法与金属类似，不同的是其铆柱端头的变形主要是利用塑料的热塑性，即将铆柱端头受热软化后施以外力使其变形，因此铆接的样式更为丰富，有埋头铆接、半球铆接、翻边铆接、折边铆接等，而且连接部位不易脆化，美观牢固，密封性好。

扣接工艺又称扣合接合法，其优点是无须加热，可用于不同材料的接合，具有效率高、成本低的特点；可以根据设计所需进行拆卸，具有很好的灵活性。由于塑料与金属相比具有更大的屈服应变系数，其更适合用于扣接构件。图 5-44 所示是一种常见的塑料扣接构件，旅行箱的扣锁也是一种常见的扣接形式。

塑料焊接是使用加温或者机械运动或者电磁作用等而使工件局部软化，然后施以外力加压使工件连接的方法。塑料焊接具有连接稳固不变形、密封性好、生产效率高、环境污染小等优点，其应用日益广泛。塑料焊接根据方式不同可分为热风焊接、热板焊接、热棒焊接、超声波焊接、振动焊接、激光焊接等方式。

3．木材的连接工艺

金属、塑料的连接工艺有很多也可用于木材构件之间，如粘接、螺纹连接、铆接等。而在木材连接工艺中，还有一种独特的工艺——榫接。

榫接是我国传统的建筑和家具常用的技巧，是先民智慧的结晶。它不需一针一钉，完全依靠材质本身的特性——木材的摩擦特性将榫头插入榫眼或榫槽，就能使结构体牢固接合。榫接有多种类型，例如有角接、平接、槽接等。图 5-45 所示是榫接的平接方式，木地板就是用这种方法连接的。

4．其他连接工艺

对于织物、皮革、薄膜等材料，利用针和线进行缝合是传统的连接工艺，此外还可以用拉链、绑带、扣等方式连接。

图 5-44　塑料扣接构件　　　　　　　　图 5-45　榫接的平接方式

5.4.3　材料的表面处理工艺

材料的表面处理工艺带给材料的变化是惊人的，人们常说的"以假乱真"的材料效果，往往是通过表面处理工艺实现的。材料的表面处理包括抛光、喷色、印刷、电镀、蚀刻、镂花、贴合等工艺。表面处理可以提高产品表面的耐蚀性和耐磨性，达到防锈、抗损伤、延长产品的使用寿命的目的，还具有美化产品外观以及增加产品的特殊功能（如隔热、绝缘、隔声）等作用，其是增加产品

的附加价值的重要手段。几乎所有的产品都要经过一定的表面处理。材料的感官美感，可以通过表面处理工艺来实现。

1. 金属材料的表面处理工艺

金属材料的表面处理工艺手段繁多，根据产品的用途、档次、成本可以选择不同的工艺。从艺术设计的角度来讲，金属材料的表面处理工艺可分为表面抛光、表面蚀刻和表面改质三种类型。

（1）表面抛光。表面抛光是指在不改变产品表面材质特性的前提下，获得平滑、光洁、锃亮表面的工艺。常用的方法有以下几种：

切削：利用刀具的切削力对金属表面削光。

研磨：利用磨料的摩擦力对金属表面打光。

电解抛光：切削与研磨都是采用机械方法，对操作技术要求较高。对于有些加工精度要求不高的产品，可以采用电解抛光的方法，把工件放入电解池（一般以硫酸、磷酸为电解液）中，作为阳极接直流电源的正极，用铅、不锈钢等耐电解液腐蚀的导电材料作为阴极，接直流电源的负极。通电一定时间（几十秒到几分钟），工件表面上的微小凸起部分便得以溶解，而逐渐变成平滑光亮的表面。电解抛光的表面，虽然不像机械抛光表面具有镜面般的反射效果，但可以加工形状复杂的工件，而且加工成本较低，其广泛用于日用品、照明器具及机械零件的表面处理中。图5-46所示是零件电解抛光前（左）、后（右）效果对比。

化学抛光：是靠化学试剂对样品表面凹凸不平区域的选择性溶解作用以消除磨痕的一种方法。化学抛光的目的与作用和电解抛光相似，但化学抛光设备比较简单，不像电解抛光那样需要用电，但其效果往往比电解抛光差很多。

图5-46 电解抛光效果对比

（2）表面蚀刻。表面蚀刻是利用化学药品对金属的腐蚀作用，使工件表面特定部位被侵蚀溶解，从而形成凹凸纹样的工艺。在蚀刻加工中，首先将金属表面整体涂覆耐药品腐蚀的膜，然后把纹样上需要凹下去的部位的膜用机械或化学的方法除去，使这部分金属面裸露，这样与药液接触后，裸露部分的金属就会被溶解而形成凹部，从而呈现纹样，如图5-47所示。

铜版画就是采用金属表面蚀刻原理制作的。现在，这种工艺被广泛应用于制作铭牌、奖杯、装饰金属板等。

（3）表面改质。表面改质是通过表面镀层、表面涂覆、表面上釉等方法，改变金属表面的硬度、色彩、质感等，以获得更加耐用的功能以及更加丰富的视觉效果。

表面镀层的典型工艺就是电镀。电镀是利用电解原理，在工件表面铺上一层其他金属或合金薄膜，从而起到防止金属氧化（如锈蚀），提高耐磨性、导电性、反光性、抗腐蚀性及增进美观等作用的工艺。常用的镀膜金属有铜、金、银、铬、锡、镍等。电镀工艺除了金属工件，还可以用于塑料。图5-48所示的部件进行了镀铬处理。铬是一种略带蓝色的银白色金属，在空气中极易钝化，其表面形成一层极薄的致密金属膜，能增加金属表面的光洁度和防腐蚀性能，显示出贵金属的性质。

表面涂覆是指在产品表面覆盖一层涂料的工艺，是一种简单经济的方法，工业上通常称为涂装。涂覆工艺可以改变材料表面的色彩、光泽和肌理，被广泛应用于家电、机床、机械、家具、建筑等领域。喷砂是一种特殊的涂覆工艺，其是采用压缩空气为动力，形成高速喷射束并将喷料（铜矿砂、石英砂、金刚砂、铁砂）高速喷射到工件表面上，可以产生朦胧磨砂的质感，给人以高端的

图 5-47 金属表面蚀刻

图 5-48 表面镀铬金属品

感觉,也更具耐磨性(图 5-49)。此外,还可以喷出各种纹样图案。

喷砂工艺可以用于多种材料,除金属外,还有塑料、玻璃、陶瓷、木头等。

表面上釉是将玻璃质的釉药涂于金属表面,然后在高温下烧制形成坚固的彩色釉层,它可以看作金属与无机材料牢固结合的复合材料,其产品样式就是人们熟知的搪瓷或景泰蓝。釉层色彩种类丰富,质地坚硬,耐磨,抗腐蚀,便于清洗。但其上釉成本较高,一般用于处理精细的日用品及高档产品。

图 5-49 喷砂金属表面

搪瓷制品的外观光滑细腻,光泽柔和,有良好的机械性能,耐磨、耐压,化学性能稳定,耐酸、耐碱、耐腐蚀,热性能稳定,绝缘性好,因此被广泛用于医疗、建筑、工业以及日常生活的各个方面。但是搪瓷的传热快,作为容器装盛热东西时易烫手,放置时易烫坏桌面;另外,搪瓷表面很脆,磕碰之后容易使表瓷脱落,露出内层金属。

2. 塑料的表面处理工艺

塑料的表面处理工艺包括镀饰工艺、涂饰工艺、压花工艺、咬花工艺等。

(1)镀饰工艺。镀饰,指的是塑料的电镀工艺。与金属材料的电镀工艺原理不同,塑料镀饰采用的是非电解电镀,即不依靠外加电流作用,而依靠化学试剂的氧化-还原反应在塑料工件表面沉积一层金属的方法,因此,塑料电镀也称水镀。塑料电镀工艺通过在塑料表面镀覆金属,提高产品的表面硬度和耐磨性,延缓老化,并使制品表面具有金属光泽。塑料电镀产品与金属电镀件相比,具有轻质、易加工、表面光泽性和整平性好等优点,且成本较低,起到强化功能、美化外观、节省金属材料的作用,其被大量应用于汽车工业、办公设备、通信设备及五金制品上。图 5-50 所示的产品,采用的是 ABS 塑料镀铬,从外观上看,与金属镀铬的效果相同,但是价格便宜很多。

(2)涂饰工艺。涂饰工艺又叫涂装工艺,是指将涂料涂覆在材料表面形成有机覆层,以起到提高产品耐磨性、改变表面色彩与肌理的作用。其技术简单,经济实惠,方法多样,可以采用涂、喷、刷等手段实现。

（3）压花工艺。压花工艺是利用塑料的热塑性，在塑料表面软化的状态下，覆盖花版并加压，使产品表面形成花纹的技术。压花工艺被广泛用于室内装修、家具及服饰设计行业。图5-51所示是采用压花工艺处理的手机壳，犹如浅浮雕，立体感较强。

（4）咬花工艺。塑料咬花工艺与金属的蚀刻工艺类似，其是以化学蚀刻技术来形成表面的纹样。与压花工艺相比，其图案纹样的立体感不强。

3. 木材的表面处理工艺

木材的表面处理工艺也很多，与金属材料、塑料的表面处理工艺也很相似，其主要有打磨抛光、涂覆、雕刻、镶嵌等方式。

图5-50 镀铬塑料产品

漆器是将涂覆、雕刻、镶嵌、打磨融为一体的高级木器表面处理工艺。其起源于7 000多年前，是我国独创的精工技艺，唐代发展到顶峰。这些工艺在我国传统中式家具中至今仍被广泛采用。图5-52所示的红木坐墩中座面上的花鸟图案就是镶嵌了螺壳与海贝，这种镶嵌工艺叫作"螺钿"。

4. 其他表面处理工艺

印刷工艺是在平面上处理视觉信息的古老技术，即在材料表面印制平面图案或文字，几乎可以应用在任何材质上，其可以看作最为普及的表面处理工艺。

图5-51 压花工艺产品

（1）丝网印刷。丝网印刷是用丝网做印版，丝网上涂有一层薄膜，在有图案处除去不通透的薄膜，留下有细网眼的网版（就像窗纱一样），这一区域可以透过油墨，在被印的材料上留下图案，其他区域的网眼全部被薄膜堵住，油墨透不过去，如图5-53所示。丝网由紧绷在木制或金属框架上的具有细网眼的尼龙等纤维织物或金属丝网制成。图案设计几种颜色，就要制作几块网版，一块网版对应着一个颜色。大部分商业丝网先被涂上一层光敏性薄膜，然后用描有纹样的透明稿片覆于丝网上进行感光，除去花纹部位的薄膜就能显现网眼式的纹样。

图5-52 红木坐墩

丝网印刷设备的成本低，其适于手工及机械加工。对承印物没有限制，可用于纸材、纺织品、塑料、金属、玻璃、木板等材料。丝网印刷用途非常广泛，海报、展板、横幅等都是用此工艺印制，印花布、T恤衫也是采用相似的工艺生产。

（2）移印工艺。计算机键盘上的字母，仪器、仪表等很多电子产品的表面文字是怎样印制上去的？显然不能用丝网印刷工艺，其采用的是移印工艺。移印就像盖图章一样，先将纹样蚀刻到模板上制出凹版，涂抹油墨到纹样的凹槽内，然后利用硅橡胶材料制成的曲面移印头，将凹槽上的油墨蘸到移印头的表面，再将移印头压在承印物上，油墨转移到承印物上，就能够印出文字、图案等，如图5-54所示。移印可以在小面积、凹凸面的产品表面进行印刷，其具有非常明显的优势，弥补了丝网印刷工艺的不足。

（3）烫印工艺。你知道请柬上的金字是怎么印出来的吗？这就是烫印工艺，俗称烫金。它是借助于一定的压力和温度，将金属箔或颜料箔按照烫印模版的图文转移到被烫印刷品的表面，属于一种无油墨的干式印刷工艺。可以印烫的材料有塑料、纸张、织物、皮革等，烫印箔的品种也很多，有亮金、亮银、亚金、亚银、刷纹、铬箔、颜料箔等。烫印外观装饰效果较好，显得精致、高档，多用于印制贺卡、证书、精装书封、名片、宣传册、高档礼品包装等。

（4）凹凸印刷。凹凸印刷又叫浮雕印刷，它是一种不用油墨的压印方法，是将承印物置于一组图文对应的凹版和凸版中（分别叫作阴模和阳模），在一定的压力下，两模板对压，使承印物呈现浮雕状凹凸图文和花纹的工艺过程。其可用于印刷金属、塑料、卡纸、皮革等多种材料，装饰效果突出，立体感强。如果其与烫印工艺结合，就更显精致，多用于印制高档商品的包装、书刊封面、商标、纸盒、挂历、贺年片等。

图 5-53　丝网印刷示意图

图 5-54　移印工艺过程示意图

5.5　材料与环境保护

在工业革命以来的 200 多年里，工业设计为人类创造了现代生活方式的同时，也加速了资源、能源的消耗，并对地球的生态平衡造成了极大的破坏。特别是 20 世纪 60 年代以后，由于工业设计的过度商业化，导致人类无节制的过度消费，"有计划的商品废止"就是这种现象的极端表现。20 世纪 70 年代前后，由于资源过度消耗和环境污染，美国设计理论家维克多·帕帕尼克提出了设计中的资源和环境问题，指出设计应该认真对待有限的地球资源问题，并为保护地球环境服务。此后设计界形成了"环境友好设计"的概念，逐步建立了绿色设计理论，强调要重视维护造物与自然环境的和谐关系。近 20 年来，随着全球性环境污染的加剧以及能源的日渐匮乏，社会公众开始对环境保护、节省能源及人类可持续发展等问题进行关注。保护环境已成为人类的共识。

设计材料（5）

5.5.1 环保意识觉醒

长期以来，人类在材料的提取、制备、生产，以及制品的使用与废弃过程中，消耗了大量的资源和能源，并排放出废气、废水和废渣，造成能源的过度损耗和环境的污染。特别是白色污染、电子垃圾污染和汽车尾气排放已经成为危及人类生存的公害。

所谓白色污染，是人们对塑料垃圾污染环境的一种形象称谓，是指用聚苯乙烯、聚丙烯、聚氯乙烯等高分子化合物制成的各类生活塑料制品（如塑料袋、薄膜、餐盒、饮料瓶、包装填充物等），在使用后被人们随意弃置成为固体垃圾。由于这些材料的分子结构非常稳定，很难被自然界的光和热分解，并且自然界几乎没有能够消化塑料的细菌和酶，导致这些废弃材料埋在土壤中，即使上百年也不会腐烂分解，这些废弃物混入土壤中影响农作物吸收养分和水分，导致农作物减产；这些废物被抛弃在陆地或水体中，就会被动物当作食物吞食，导致动物死亡，直接危害生态环境。

电子垃圾污染是指电子产品废弃物造成的环境污染。随着电器产品的普及和更新换代，大量电器产品的废弃物变成了"电子垃圾"，其成为环境污染问题中的新隐患。电视、计算机、手机、音响等产品大多含有铅、汞、锡、镉等有害物质。如电视机的显像管里含有易爆性废物，以及对人体极为有害的放射性物质，阴极射线管、印制电路板上的焊锡和塑料外壳等都是有毒物质，而一台计算机显示器中仅铅的含量就超过1千克。在人们使用的所有电子产品当中，手机的更换是最频繁的。手机在不知不觉间从一种通信工具变成了时尚用品，与此同时，大量废弃手机也给环境带来了巨大压力。手机中也含有一定数量的铅，其印刷线路板中含有大量的溴化阻燃剂，都对人体和环境造成了一定的危害；手机废电池中含镉，一块手机电池里的镉就能够污染60 000升水。如果电子垃圾处理不当，就会造成非常严重的环境污染，如不加任何处理的掩埋、焚烧或者丢弃，其产生的有害物质都将对土壤、空气、水源造成极大的污染。

随着我国国民经济的持续增长，汽车消费已经成为我国居民新的消费热点，但是也形成了新的污染源，对环境的负面影响正迅速扩大。因汽车尾气排放而造成的城市空气质量恶化，已经严重地影响到人们的生活和健康。多数汽车使用的燃料是汽油或柴油，它们燃烧尾气中的主要污染物有一氧化碳、未燃烧的碳氢化合物、氮的氧化物、含铅化合物和烟尘等，如果这些物质直接排放到空气中，就会对空气造成污染。据有关部门统计，全球每年200万人死于空气污染，大多发生在亚洲，而汽车尾气排放是其主要的污染源。

此外，还有光污染、噪声污染、酸雨等危及人类健康的问题也已引起人们的高度关注。世界各国都认识到环境问题已成为人类发展的最大障碍，严重威胁着人类的安全。环境保护已同每个国家、每个民族的命运息息相关，其成为全人类的共同事业。在这种时代背景下，产品设计的理念也发生了质的飞跃。越来越多的设计师在进行产品设计时，已从单纯地注重功能和外观转变到重视节能环保上来，绿色设计和绿色材料已经成为设计行业新的设计准则。

5.5.2 绿色设计理念

在"环境保护"意识日益增强的现代，"绿色设计"逐渐成为产品设计的新标准。所谓"绿色设计"，是指从产品设计企划开始，包括选择材料、产品结构与功能、制造过程、包装和运输方式、产品使用方式，乃至产品废弃后的处理等对环境可能造成的影响，都要纳入设计方案中，将产品的环境友好性能作为产品的设计目标和出发点，力求将产品对环境的负面影响减小到最低限度。

绿色设计不仅是一种技术层面的考虑，还是一种观念上的变革。要求设计师以产品的环境属性为核心，利用产品生命周期评价技术，将产品设计方法中分段的局部设计方法统一为一个整体，注重考虑产品的可拆卸性、可回收性、可维护性、可循环利用性等功能性目标，以达到整体最优化设计。例如，无氟冰箱就是绿色设计的成功范例，由于氟利昂制冷剂能破坏大气臭氧层，是引发全球变暖的主要因素之一，因此世界各国冰箱生产厂家纷纷设计开发无氟冰箱。大量的无氟绿色冰箱推向市场，不仅给商家带来了可观的经济效益，还有利于改善人类的生存环境。

现代设计中的绿色设计思维不仅应用于产品设计与包装设计，而且应用于商业设计、视觉形象设计、室内设计等领域。在地球资源和净化能力有限这一共识的前提下，指导"绿色设计"的方针是"3R"原则，即减量化原则、重复使用原则和可回收可再生原则。

1. 减量化原则（Reduce）

减量化原则就是尽量节省自然资源的耗费和减少环境污染，要求用较少的原料和能源投入来达到既定的生产目的或消费目的，从而在经济活动的源头注意节约资源和减少污染。减量化原则在设计领域表现为三个方面：一是产品设计的小型化和轻量化以及产品功能的适度化，要求产品包装追求简单朴实；二是在产品生产过程中，要节省材料、节约能源，这就要求设计师在设计中以创意取胜，能用普通材料设计出人们喜爱的产品；三是在消费领域，要求改变消费至上的生活方式，推崇政府绿色采购、倡导适度消费和绿色消费，反对使用一次性用品，从而达到减少废弃物排放的目的。

2. 重复使用原则（Reuse）

重复使用原则包括两个方面：一是要求产品和包装容器能够以初始的形式被多次使用，而不是只能用一次，以抵制当今世界一次性用品的泛滥；二是产品的可拆卸性设计，具有良好的可拆卸性是产品维护性好、零件材料可回收、可再生的重要保证，才能达到节省成本、减少污染、保护环境的目的。为此，首先，应从观念上重视可拆卸性设计；其次，为便于拆卸，在产品整机设计时，就要从结构上考虑拆卸的难易程度，提出相应的设计目标、结构方案，对模块间、部件间的连接方式等问题进行细致的研究与设计。例如，在家电产品的设计中应尽量减少采用焊接、胶粘、铆接等不可拆卸连接方式，而尽可能优先选择易于分离的螺纹或搭扣式连接。

3. 可回收可再生原则（Recycle）

可回收可再生原则是指社会生产和生活消费过程中生产出来的物品，在已经失去原有全部或部分使用价值后，经过回收和加工处理后，能重新变成可再利用的资源，由此形成"自然资源—产品—再生资源"的整体社会循环，完成循环经济的物质闭环运动。从设计的角度来看，就是要在产品设计阶段充分考虑到该产品报废后回收和再利用的问题，即它不仅应便于零部件的拆卸和分离，而且应使可重复利用的零件和材料在所设计的产品中得到充分的重视。资源回收和再利用是回收设计的主要目标，其途径一般有两种，即原材料的再循环和零部件的再利用。

我国第一位获得普利兹克建筑奖的中国美术学院建筑艺术学院院长王澍先生具有强烈的生态环保设计理念。他设计的中国美术学院象山校区的建筑，用了近700万片从各地回收的废旧砖、瓦、石、木等材料，建筑造型简约、朴雅、持重。他用朴素的材质诠释了现代与传统的融合，既保留了中华文化的底蕴，也展现了国际化设计视野。图5-55所示的沙发是用废旧的浴缸设计制作的，其巧妙地利用了浴缸原有的外形，配上"八字曲"的沙发脚，整体造型和谐时尚，显示了设计师绿色设计的构思。

在服装设计领域，绿色设计理念同样重要。设计师发挥自己专业特长、变废为宝，可以使服装材料得到最大限度的利用。如图5-56所示，一件裘皮大衣穿旧出现局部磨损（通常位于袖子、下

摆等部位）之后，可以通过巧妙的设计改头换面，延长材料的使用寿命。

绿色设计建立在生态文化的基础上，是艺术设计的高级阶段，解决"人—机（产品）—环境"的协调发展。绿色设计的核心是"3R"，即不仅要尽量减少物质和能源的消耗、有害物质的排放，而且要使产品及零部件能够方便地分类回收并再生循环或重新利用，这是"以人为本"和"自然为本"的有机结合，归根结底是为了人类社会的可持续发展。党的"二十大"报告也指出："推动绿色发展，促进人与自然和谐共生"，"推动经济社会发展绿色化、低碳化"，"倡导绿色消费，推动形成绿色低碳的生产方式和生活方式"，"坚持绿色低碳，推动建设一个清洁美丽的世界"。这些都为绿色设计理念的践行与发展指明了方向。

图 5-55　用废旧的浴缸做成的沙发

图 5-56　服装设计中的再生利用

5.5.3　绿色材料标准

绿色产品设计技术的研究是当前设计学科研究的热点。绿色设计既要考虑产品设计时原材料对环境的影响，又要考虑报废产品时尽可能有利于回收，即使不能回收，也要考虑处理过程中对环境的影响。要尽量选用低能耗、少污染、无毒无腐蚀性的材料，以减少材料对环境的破坏作用和潜在威胁，因此，绿色材料是绿色产品设计的基础。绿色材料又称环境材料，这是在 1988 年第一届国际材料科学研究会上首次提出的。1992 年国际学术界将绿色材料定义为：在原料采取、产品制造、应用过程和使用以后的再生循环利用等环节中对地球环境负荷最小和对人类身体健康无害的材料。绿色材料需要具备以下几个特性。

1. 材料生产过程中的省能和低排放

一般的材料在加工过程中会消耗各种能源，同时排放废气、废水。过去人们只关心生产效率，即投入产出比，而对生产过程中的能耗和排放不大在意，但是在绿色设计的理念指导下，现在人们越来越重视材料加工过程中的耗能和排放问题。生产工艺中产生的废水、废液、废渣、废气是否符合环境保护的要求以及生产加工制造中能耗的大小，成为衡量绿色材料的基本标准。由此理念出发，人们研制出许多绿色材料。

图 5-57　Cellupress 材料座椅

图 5-57 所示的椅子是由瑞典的家具生产商 Lammhults 公司使用一种名为 Cellupress 的材料设计制造的。Cellupress 是将粉碎的木材、树皮、纤维素纤维等加热加压成型，经过打磨抛光而成的材料。这种材料具有较好的耐久性，可用来代替塑料。其无论是在生产制造过程还是使用后的回收处理都很环保，都是一种理想的绿色材料。该设计获得了 2005 年美国芝加哥举办的第 37 届北美家具交易会的"Best of Neo Con Innovation"奖。

近年来，市面上流行的莫代尔纤维与莱赛尔纤维是粘胶纤维（俗称人造棉，已有 120 年的历史）的第四代改良产品。粘胶纤维在生产过程中会造成大量排放，不够环保，而莫代尔纤维与莱赛尔纤维则是用有机溶剂法制成的再生纤维素纤维。有机溶剂可以回收循环利用，在纤维制造过程中几乎没有污染物排放，它是一种新的、环保型的生产方式。它是在 20 世纪 90 年代由英国考陶尔兹公司（Courtanlds）开发成功的，这是再生纤维素纤维生产中的一次重大突破，被国际纺织业界誉为"21 世纪的绿色纤维"。

2. 材料使产品轻量化

在能源资源日趋紧张的未来，产品的轻量化设计具有很大的现实意义。特别是对于汽车等交通运输工具而言，轻量化意味着较少的油耗和尾气排放。研究表明，车重每减轻 10%，油耗可降低 6% ~ 8%，车身重量减轻 100 kg，这意味着每百公里油耗减少 0.3 L，每公里二氧化碳排放也将相应减少 7.5 ~ 12.5 g，这对于环境保护具有重大影响。因此人们从过去以钢材为主要生产材料的汽车制造，转变为更加重视研制以轻合金或全塑料生产的车体。为此，奥迪公司于 1994 年斥资 800 万欧元建立了铝材及轻量设计中心，系统地将轻量化设计运用于车身、发动机、悬架等各个领域，可以实现车身重量的大幅降低，在保证整车高性能、舒适性和安全性的前提下，显著降低油耗的目的。奥迪公司已将大量经济型的轻量设计投入批量化生产，最大限度地开发适于轻量型汽车的潜在材质，并将它们应用在最适用的方面。2012 年，奥迪 A6L 全新换代车型上市以来，市场销售一直领先于同档次车型。为了减轻新 A6L 的重量，并提升其技术含量，新 A6L 首次使用钢铝复合式车身，4 个车门均采用全铝制造，比钢质材料减轻了十几公斤。虽然目前铝材仍是轻量化设计的主要材质，但是奥迪公司正逐步深入其他潜在轻型材料的研究。现在奥迪公司铝材及轻量设计中心所取得的铝制车身量产化成就深受业内的广泛赞誉。

此外，在电器产品和包装材料方面，轻量化设计也成为业内关注的重点。在电器产品方面，例如笔记本、电视机、照相机、手机等的超薄化设计都是为了实现轻量化设计。包装材料的轻量化设计也成为行业趋势。高密度聚乙烯树脂是制造中空容器，尤其是中、大容量容器的主要材料。近几年，塑料原料价格持续上涨，尤其是聚乙烯树脂呈不断上升趋势。原料价格翻了一番，容器生产企业的制造成本和客户的包装成本的增加，使许多企业更加重视节约原材料，容器制造企业力求以薄壁、轻量的容器来满足产品的包装要求和安全要求。容器的薄壁化和轻量化不仅可减少企业的成本，增加利润，还可以减少资源消耗，减少塑料废弃物的产生。制造轻量、薄壁的塑料容器，在造型设计上除考虑外形美观、模具投入少、成型容易、使用方便等因素外，最重要的是要保证容器有足够的强度和刚度来满足使用要求。尤其是用于灌装的塑料瓶，要承受来自垂直方向的压力，就需要有足够的垂直载荷强度。据日本麒麟公司介绍，过去其生产的饮料包装塑料瓶是普通圆柱形外形，后来新型包装采用了在整个瓶身上进行凹凸压槽的设计，经过这样的改进之后，包装塑料瓶在瓶体更薄、更轻的情况下，侧面抗压性能却不变。

3. 材料的生物降解性

一般来说，天然材料都是生物可降解的，因此随着人们环保意识的提高，消费者更偏向于选择天然材料。但是天然材料的产量十分有限，要满足市场消费还需要大量的人造材料。人造材料最大

的品种就是塑料。塑料的用途渗透到国民经济和人民生活的各个领域，与钢铁、木材、水泥并列为四大支柱材料。随着塑料产量的不断增长，用途的不断扩大，其废弃物也日益增多。由大量的废弃塑料袋、一次性餐具引起的"白色垃圾"问题已成为"百年难题"，其严重污染环境，影响人们的生活。由于塑料是一种很难处理的生活垃圾，混入土壤中其会阻碍作物吸收水分和养分，导致农作物减产；填埋起来，占用土地并且上百年才可以降解，大量散落的塑料还容易造成动物误食。因此，材料的可降解性就成为衡量其是不是绿色材料的一个重要标准。而研究能降解、易降解的材料代替塑料则成为科学家的重要课题。

使用可降解的高分子材料是减少传统塑料污染的有效途径之一。目前，世界各国都在大力开展可降解塑料的研发工作，并且已经研制出"光降解塑料"——可以通过吸收太阳光，通过光化学反应分解；"生物降解塑料"——可以通过微生物作用分解；"化学降解塑料"——可以通过空气中光和氧气的作用分解，其应用前景非常广阔。尽管目前开发的可降解塑料尚未彻底解决日益严重的"白色污染"问题，但它仍然是一条缓解矛盾的有效途径。它的出现不仅扩大了塑料的功能，缓解了人类和环境的关系，而且从合成技术上展示了生物技术的威力和前景，这将是21世纪新材料发展的重要领域。

图5-58所示是中国设计师邓绮云在洛桑艺术大学（ECAL）硕士毕业时设计的模拟蔬菜和水果造型和纹理的餐具作品。在作品中，设计师精心复制了果蔬的外观纹理和色彩：菊苣叶形状的汤匙，芹菜茎形状的叉子以及香葱样子的餐刀等。这些餐具采用的是聚乳酸基生物塑料，非常环保。聚乳酸基生物塑料是用玉米为原料，具有很好的可降解性，而在生产加工过程中的二氧化碳排出量只有生产ABS树脂的一半，是名副其实的绿色材料，其能广泛用于各种电子产品和汽车上。

与传统的塑料相比，生物可降解塑料在一定期间和自然环境里能够被微生物（细菌、真菌、藻类等）分解为二氧化碳和水。生产和使用生物可降解塑料除了可以解决"白色污染"的问题外，还开辟了可再生、可持续发展的原料来源。因此，生物塑料成为当今世界瞩目的研发热点之一。

图5-58 生物塑料餐具

4．绿色材料不能损害人类健康

许多化学材料中存在危及人类健康的成分，例如染料和涂料中的致癌芳香胺、有机挥发物质、甲醛，部分装饰建筑材料中的放射性物质，能够致人慢性中毒的重金属等，为此，各个行业的检测机构对有关材料的检测和使用都有严格的规定。特别是随着我国住房消费的普及，建材行业的产品更是大众关心的焦点。随着环保意识的增强，人们对绿色建材的消费需求也在不断增大，这种需求包括日常生活用品应具有消磁、消声、调光、调温、防火、隔热、抗静电甚至可调节人体机能的作用。此外，绿色产品在环保、节能的同时，还要能更好地满足产品的使用者的个性化要求，包括功能要求、安全要求、舒适性、经济性、美观等。

开发绿色产品，应该从产品的绿色设计开始，而绿色设计的核心是绿色材料。设计师必须把产

品外形结构功能设计与绿色材料的应用紧密结合，以节约资源和保护环境为宗旨，保护自然生态，以人为本，善待环境。绿色设计必将成为现实文明和未来发展的方向。

5.6 材料在设计中的作用

设计材料（6）

在设计的三大要素即造型、色彩和材料中，初学者往往比较重视造型和色彩要素，而在实际设计中，三者的重要性是等同的，而且具有互补作用。

5.6.1 材料是产品造型设计所依赖的物质基础

在我国最早记载手工技术的专著《考工记》中就写到"天有时，地有气，工有巧，材有美，合此四者然后可以为良"，阐述了优秀的设计离不开合适的材料与合理的工艺。日本著名的建筑和工业设计大师黑川雅之先生对材料的论述更加清晰："设计将强调重量和软硬程度，甚至形状也将为材料的纹理手感而决定，人们应该在设计形成之前首先认识到材料。"也就是说，造型设计将会受制于材料的特性。一个优秀的设计师并不是在画好设计图之后才去选择材料，而是要根据材料来做设计，或者在进行产品设计的同时也要进行对材料的设计，从这个意义上来看，可以说设计从选材开始。

对于设计师而言，材料并不是一种无生命的物质。材料是生命的另一种形式，材料是有个性、有生气的，它可以传递设计师的思想。所以，有人说"材料是设计师的合作者"，设计师在选择材料时，就像一个将军在选择派往前线完成使命的士兵一样，选对了材料才有可能出色地完成任务，即设计出好的产品，可以达到事半功倍的效果；反之，材料选用得不恰当，再好的设计也只能是效果平平，甚至功亏一篑。优秀的设计师善于用合适的材料来表达设计意图。

材料对产品的形式有着深刻的影响，设计师在设计造型时，脑海里一定要勾画出造型与材料的匹配性。材料的选择对设计师来说是至关重要的，设计师不仅要掌握有关材料性能的理论知识，还要有丰富的实践经验。

产品与材料可以看作一枚硬币的两面。艺术设计需要考虑的设计因素有目的（功能性）、市场（成本）、审美（情感）、语义（文化）、环保五大要素，而这五大要素均与材料有关。

在选材时，首先要充分考虑各种材料的技术属性和加工工艺。同一种材料经过不同的加工处理会产生完全不同的效果。不同材料经过一定的加工处理也会产生相似的视觉质感。这样就增加了设计师选材时的多样性，使得创新改良后的产品，在满足使用性能的基础上也能够通过一定的处理，表达崭新的视觉效果，在不增加成本和生产周期的前提下，满足不同消费者的需求。如塑料材质色彩比较丰富，却很难给人较为高档的感觉，但是通过电镀工艺处理，其表面也可以得到金属般的质感。其次要熟悉各种材料的视觉美感，合理地运用和整合材料的审美属性，将会给产品造型带来新的特色，以适应使用者的多层次需求。

5.6.2 材料再设计是产品设计的一个组成部分

材料一旦确定后，就应考虑采取怎样的表现手法，将材料所特有的个性用艺术语言营造特定的空间视觉创意。在创意"内力"驱使下对材料的深度加工、组合变化尤为重要。优秀的设计师都有对材料的敏感性，善于把材料最具生命力的特质表现出来，也善于对材料进行再设计，以达到最佳效果。

材料再设计的方法主要有三种：

第一种方法是对材料进行各种表面处理工艺，形成各种纹样或凹凸肌理，改变材料表面光线的反射形式，以产生特殊的视觉或功能效果。

第二种方法是对材料的不同形状进行各种纹理和风格的重塑。设计师除了要善于利用、模仿材料的天然肌理，还要善于设计材料的表面肌理。近年来，在设计界兴起的材料的二次设计，很多都是对材料表面肌理进行的再创作。同样的造型，对材料的表面肌理进行改造，往往会收到意想不到的效果。越来越多的设计师已经不满足于被动地选择材料，而是把对材料的再设计看作设计工作不可分割的一部分，通过材料改造来实现独一无二的设计。在服装设计中，设计师采用衲缝、皱褶、刺绣、缀珠、编织、拼接、剪破等多种工艺手段来实现外观肌理的变化。图 5-59 所示的连衣裙，如果只是用一块布剪裁就非常普通，但是通过抽皱工艺在面性材料上形成线性集合，就有了节奏与韵律的形式美感。

图 5-59 材料的二次设计

第三种方法是要巧妙地搭配材料。材料搭配可以起到增加产品的美感、达到产品的多样性和经济性的作用。在近年来的家具及室内装饰设计中，设计师就十分重视对材料的搭配。木材、石材、金属材料、塑料材料、玻璃材料、织物材料等混合搭配，体现了全新的设计理念，强调不同材质的肌理美感，运用自然材料与人工材料的有机结合。例如，金属与玻璃等人工的精细材料与粗木、藤条、竹条等自然的粗重材料的相互搭配，玻璃、金属等材料通过机械加工体现出的精准、规整与竹、木、藤等自然材料所表现出的天然风格形成对比，传递出一种新的审美体验。不同材料的视觉反差，让人品味到不同材料的个性和表情，呈现出家具设计的材质之美，深受市场欢迎。

5.6.3 材料技术的进步推动设计进步

材料在设计中的地位举足轻重，从古到今材料技术的进步都能推动设计的进步。世界上第一台电子数字计算机于 1946 年诞生，是用电子管作为基本逻辑部件，因此，计算机的体积非常庞大。机器中约有 18 800 只电子管、1 500 个继电器、70 000 只电阻及其他各类电气元件，运行时耗电量很大。随着晶体管的发明，中小型计算机开始大量生产。大规模集成电路的出现，使计算机进入了微型机时代。

近年来，产品的小型化、轻量化、超薄化受到消费者的热力追捧。无论手机、相机还是彩电、计算机，甚至汽车，轻量化成了产品的重要卖点。其能够满足市场这样需求，也是得益于新材料——轻合金的开发和利用。铝、镁、钛等金属的密度小，因此，这几种金属通常被称为轻金属，其相应的铝合金、镁合金、钛合金则被称为轻合金。铝合金具有比重小、导热性好、易于成形、价格低廉等优点，已被广泛应用于航空航天、交通运输、轻工建材等部门，其是轻合金中应用最广、用量最多的合金。镁合金具有比重小、比强度和比刚度高、导热性好、电磁屏蔽能力强、尺寸稳定、资源丰富、易回收、无污染等优点，是实际应用中最轻的金属结构材料，因此，其在交通工具的轻量化发展中承担重任。钛合金具有比重小、耐蚀性好、耐热性高、比刚度和比强度高等优点，

是航天航空、石油化工、生物医学等领域的理想材料。

被称为"记忆金属"的镍钛合金，具有保形记忆功能。也许在不久的将来，人们将会生产出由"记忆金属"制作的汽车，这样，当汽车碰撞发生变形时，就可以自动恢复原来的形状。目前，这种"记忆金属"已经用于航天飞机等高科技领域。

在21世纪，纳米材料将成为材料科学领域的一颗耀眼的"明星"，其将在新材料、信息、能源等技术领域得到日益广泛的应用。

新材料的发展会极大地拓展工业设计的创新空间，设计师对于材料的认识、了解和应用都是设计能力的一部分。了解各种常用材料的加工工艺技术，在产品设计中选择适当的材料进行设计，关注新材料、新工艺的发展趋势，这是未来设计师的必修课。

延伸阅读　非物质设计

非物质设计的定义是相对于物质设计而言的。物质设计比较容易理解，它是一种表象的、可见的、可感知的设计。非物质设计则是强调了在设计中物质因素以外的因素，如经济、环境、心理等，它还注意到非物质因素对物质因素的作用和影响，并将其作为单独的一个因素来研究。

非物质设计

本章小结

从艺术设计的角度来看，材料可以按照使用性能、物质结构以及形状来分类，其中按照物质结构的分类是掌握材料各种特性和应用性能的本质方法。材料的审美属性主要是指材料外在形态带给人们的心理感受，包括材料的功能美、感官美，其中光泽、肌理和形状的审美属性会带给设计师创意的灵感。材料的加工工艺可分为成型加工工艺、连接加工工艺和表面处理工艺三大类，设计师尤其要重视材料的表面处理工艺。绿色设计的方针是"3R"原则，即减量化原则、重复使用原则和可回收可再生原则。艺术设计需要考虑的设计因素有目的、市场、审美、语义、环保五大要素，而这五大要素均与材料有关。

思/考/与/实/训

1. 列举日常生活中所用的3～5种材料，通过查阅资料，说出它们的名称、性能特点、用途，并针对这些材料各做出一款产品设计草图。

2. 利用手边的各种废旧材料制作一件盛放画具的用品，并从材料的角度说明其工艺过程及产品特点。

3. 材料的肌理与质感有何区别与联系？

4. 怎样理解材料与产品设计的关系？

CHAPTER 6 第 6 章 设计软件

学习要点

位图与矢量图；像素与分辨率；图片格式；计算机辅助设计；计算机硬件；常用设计软件。

学习目标

了解计算机的基础知识，掌握与计算机的色彩模式、图像、分辨率等有关的概念与术语；了解计算机辅助设计的发展，掌握设计中使用的硬件对设计的影响；了解常用的设计软件，根据所学的专业，确定自己的学习目标。

素养目标

了解常用的设计软件，掌握基本操作技能，具备良好的审美意识、职业素养及信息化素养。

本章彩图

6.1 计算机设计基础

6.1.1 色彩

1. RGB（三原色光模式）

三原色光模式又称 RGB 颜色模式，它是将红色（Red）、绿色（Green）、蓝色（Blue）三原色的色光以不同的比例相加，以产生多种多样的色光（图 6-1）。

RGB 的特征是当没有色光时为黑色，当全部色光叠加时为白色。因为 RGB 色彩是从暗色叠加成亮色，所以其被称为加色模式。RGB 模式是按人眼的生理特征而制定的，在电子设备普及之前，其已经有了相关的理论。RGB 是一种依赖设备的颜色空间，不同的设备对特定的 RGB 值的检测和重现都不相同，因为发色物质（荧光剂等）和它们对红色、绿色和蓝色的单独响应水平随着制造商的不同而不同，甚至同样的设备在不同的时间或色温下也不同。

图 6-1　RGB 色彩混合效果

RGB 主要用于电视或计算机等电子系统中检测、表示和显示图像。此外它也被应用于传统的胶卷摄影。RGB 显示颜色的多少取决于计算机的显示模式。人们常说的真彩色或 24 位模式，是指红色、绿色、蓝色各被分为 256 级（8 位），可以产生 1 600 万种颜色组合（红色 256 级 × 绿色 256 级 × 蓝色 256 级），对人眼来说其中很多已经分辨不出来了。在网页设计中，虽然用到 24 位的 RGB 模式，但为了保证不同显示设备的色彩还原效果和人眼的辨析能力，制订了 216 种颜色的网页安全色。

2. CMYK（印刷四分色模式）

印刷四分色模式又称 CMYK 颜色模式，它是彩色印刷时采用的一种套色模式，是利用色料的三原色：青色（Cyan）、品红色（Magenta）、黄色（Yellow），加上作为定位套版色（Key）的黑色油墨，互相混合叠加形成的印刷色彩（图 6-2）。

CMYK 模式的特征是没有油墨时为白色或纸色（一般纸张默认为白色，特殊纸张则为纸张原色），当青色、品红色和黄色互相叠加时产生不纯的黑色，为了节省成本及保证印刷效果，专门加入黑色油墨以产生纯黑。因为 CMYK 色彩是从亮色叠加成暗色，所以其被称为减色模式。CMYK 模式是按色料三原色制定的，与绘画的混色方法一致。印刷在铜版纸（如杂志）或哑粉纸（如书籍）上的相同色彩，会因反光度的不同发生变化。CMYK 还受到环境光的影响，同一份印刷品在室内外的表现会有差别。CMYK 显示颜色的多少，取决于所使用的油墨与纸张。

图 6-2　CMYK 色彩混合效果

CMYK 模式主要用于检测和表现彩色印刷品上的图像。CMYK 是一种依赖于色料的颜色空间，油墨的浓淡程度、纸张等对色彩的影响较大。彩色印刷由于油墨的限制，每种颜色只有从

0%～100%，一共101级，而黑色在印刷时作为调整明暗使用，CMYK只能产生100万种颜色组合（青色101级 × 品红色101级 × 黄色101级 + 黑色101级）。RGB的三原色光模式包含发光的色彩，不能发光的CMYK无法完全还原RGB色（例如荧光色、金属色等），如果需要印刷出类似的效果，必须使用特殊的油墨。

3．色彩空间的应用

要对比RGB色彩模式和CMYK色彩模式是一件困难的事，因为色彩再现技术和设备有很大的关系。计算机的RGB显示器使用发光物混合红色、绿色、蓝色的色调以显示彩色图片；CMYK打印机则使用吸收光线的青色、品红色和黄色油墨，配合抖动、半色调或其他的视觉技术用以混合颜色。尽管这两个色彩模式都有各自特定的色彩范围，但其与显示器的色彩相类似的一点是，在印刷中使用的油墨产生的色域属于"可见光谱子集"，利用可见光谱色彩就可以进行色彩的对比，甚至达到转换的目的。

为了认知和测量可见光谱色彩的需要，国际照明委员会（CIE）在1931年首次使用数学定义了色彩空间。这个色彩空间被命名为CIE XYZ色彩空间（图6-3），其使用一组称为 X、Y、Z 的值，它们约略对应红色、绿色、蓝色三种色光。三个数值只是从相应颜色导出的参数，代表三种颜色在不同波长下的可见程度，并非R=0、G=0、B=0的绝对色彩，对设计没有直接的用途。威廉·戴维·赖特和约翰·基尔特在20世纪20年代完成了一系列对人眼的实验，他们的实验结果衍生了CIE XYZ色彩空间规范，经过进一步整合后成为CIE RGB色彩空间。

图6-3　CIE　XYZ色彩空间（横轴为波长，纵轴为人眼相对灵敏度）

CIE XYZ色彩空间是根据人眼的三种光感受器直接测定取得的，因此，其涵盖了正常人眼可见范围内的所有色彩，虽然是最准确的色彩空间，却不方便使用。为了更便于使用，在CIE XYZ的基础上制作了CIE 1931色彩空间色度图（图6-4），通过坐标轴和光的波长定义了正常人眼所有可见的色彩。如果将人眼所有可视的颜色绘制成完整的图形其应该是三维的图形，但将明度参数 Y 单独抽出后，留下影响色度的 x 和 y 两个参数，成为CIE 1931色彩空间中的 x 轴和 y 轴。其中风帆形态的外轮廓数值是光波的波长，等于CIE XYZ色彩空间的横轴。CIE RGB色彩空间是在赖特和基尔特两人的实验中获得的区域，分别是700 nm的红色、546.1 nm的绿色和435.8 nm的蓝色，三种色彩在各自的光波上数值都为零，因为在这些情况下测试的颜色是原色之一。选择波长为546.1 nm和435.8 nm的原色是因为用容易再生的水银蒸气放电所获得的色彩，700 nm虽

是难以再生的单色光束，但在这个原色在波长上的误差对结果的影响最小，所以也将其定为原色。此实验的成果最终被整合为 CIE RGB 色彩空间。在 CIE 1931 色彩空间色度图中，D65 通常被称为白点（也被称为参考白或目标白），它是一组三色值或色度坐标，用于图像捕捉、编码和再生，由国际照明委员会所定义的白色，所有其他的色度空间都是以 D65 为标准点。要注意的是，在实际应用中白点的数值不是恒定的，特别是在摄影或摄像的时候，需要按照现场的色温做具体的调整。

有了色彩空间标准后，便可以以此作为色彩模式对比的基础。将 RGB 色彩空间和 CMYK 色彩空间展开成色环，再将色环平铺就能很容易做对比（图 6-5）。在两种色彩空间对比时，我们可以看到 CMYK 色彩相对较灰，这是因为印刷的油墨和纸张并非光源，而是靠反射的光才能被人

图 6-4　CIE　1931 色彩空间色度图和 CIE RGB 色彩空间

看到，导致部分色彩或光会被纸或油墨所吸收，所以由 CMYK 油墨印刷的印刷品色彩不能还原发光色，只能靠特殊的油墨或特殊的纸张（光泽纸等）去实现反光或金属光泽效果；因为 RGB 本身就是光源（屏幕），所以能更容易地显示各种荧光色，但如果要显示金、银等金属或水晶等特殊色彩时，无法靠屏幕本身的光泽（反光）去模拟，所以只能靠所使用的软件渲染后模拟产生光泽，就像三维游戏中表现的那样。

在 CIE 1931 色彩空间标准下，不同的组织与公司制定了一系列的颜色模式，以适合不同的用途。设计中常用的有 sRGB、Adobe RGB 1998、SWOP CMYK、ProPhoto RGB 等（图 6-6）。其中人们在设计中最常接触的便是 sRGB 色彩空间，它是由惠普和微软于 1996 年为显示器、打印机和互联网所制定的一种标准 RGB 色彩空间。最初的设计目的是保证所有使用此色彩空间的设备在互联网上浏览图像都能获得相同显示效果（包括颜色、亮度等）而制定的色彩空间，它选择了使用伽马（Gamma）系数为 2.2 的色彩空间，即阴极射线管（CRT）显示器的平均线性电压响应。因为当时的主流显示器为阴极射线管显示器（现在流行的是液晶显示器，等离子只用于电视，因为功耗过大而被淘汰），而且当时大量的专业和个人计算机的软件使用 8 位色深的图片，可以不经转换就在阴极射线管显示器上显示。许多其他硬件（包括液晶显示器、数码相机、打印机）虽然本身并不生成 sRGB 曲线，但是都通过补偿电路或软件向下兼容此标准。因此，在设计过程中，当文件是不带颜色配置表或其他信息的 8 位图像文件时，sRGB 是软件默认的色彩空间。
滚筒胶印出版物标准 CMYK（Specifications for Web Offset Publications CMYK，SWOP CMYK）既是一个组织名称又是一种生产规范，其目的是改善美国的专业印刷保证材料的一致性和质量，并确定其他制品、程序和工作过程中获得相关的支持。美国出版商的印刷品为了节约印刷成本，大部分是在中国印刷厂完成印刷，而为了保证印刷的色彩和质量，在中国印刷完成后，美国的出版商会从印刷品中抽样送去鉴定，以保证在滚筒胶印出版物标准 CMYK 下与原制作稿件相符。在印刷厂中对色彩校正有非常高的要求，甚至在正式印刷前，为了调色而要占用印刷机大量的时间。

DESIGN INTRODUCTION

图 6-5　RGB 和 CMYK 的色彩空间对比

图 6-6　CIE 1931 中其他色彩空间对比
（包含 sRGB、SWOP CMYK、Adobe RGB 1998 和 ProPhoto RGB）

　　RGB 是用于设计屏幕显示内容的色彩模式，CMYK 是用于设计打印印刷内容的色彩模式。即使是最终成品为印刷品的项目设计，也需要在计算机上处理，计算机、电视上显示的游戏或动画，其宣传品最终也需要通过印刷实现。但相同的设计在计算机显示器上显示的色彩与打印出来的色彩效果不完全相同，这两种色彩模式在对方的媒介上会产生色彩偏差。当设计印刷品时，设计师是在 RGB 色彩模式下查看计算机显示器，但是因为色差而无法完全评估印刷成品的色彩效果，这就成为设计师遇到的一个问题。因为 sRGB 支持的色彩较少，又不能很好地对应 CMYK 色彩空间，所以 Adobe 公司在 1998 年开发了支持更多色彩的 Adobe RGB 1998 色彩空间，其在 RGB 设备（如计算机显示器）上能够显示 CMYK 彩色印刷机的大部分颜色。Adobe RGB 1998 涵盖了约 50% 的 CIE 色彩空间，改进了 sRGB 色域，特别是青绿色调；保证摄影或照片处理过程中不会因为使用 sRGB 而导致色彩丢失，专业级的单反相机都可以将色彩空间设置为 Adobe RGB 1998，而且现在常用的设计软件都可以完美支持此色彩空间。ProPhoto RGB 是由柯达公司为摄影输出而开发的 RGB 色彩空间，此色彩空间覆盖 90% 的 CIE 色彩空间，甚至比宽色域 RGB 色彩空间还大。ProPhoto RGB 的缺点是色域过大，包含了大约 13% 的不存在和不可见的色彩。

　　值得注意的是，CIE 1931 色彩空间并没有包含明度，所以不能指定物体的颜色。因为在观察物体的时候，看到的颜色还需依赖光源，这也是导致色差的重要原因。如何将 RGB 和 CMYK 两种色彩空间的颜色互相转换，成为设计中的另一个问题。1976 年，国际照明委员会制定了一个 CIE 1976（L*，a*，b*）色彩空间，在设计中通常简称为"Lab 色彩空间"，其设计目的是接近人类的视觉感受。此简称容易与 Hunter 1948 L，a，b 色彩空间混淆，两者虽然定义方法相似，但不尽相同，在物理上为了区分，前者的三个参数为 L*、a* 和 b*，但在常用设计软件中的 Lab 色彩空间则默认为前者。它致力于感知均匀性，L 分量密切匹配人类对亮度的感应，通过修改输出色阶中的 a 和 b 分量，以达到精确的色彩平衡校正。RGB 和 CMYK 两者都是基于设备的颜色，两者直接转换是非常困难的（在 CIE 1931 色彩空间中，没有明度变化，所以不能直接转换）。借助于比计算机屏幕、印刷机和人类视觉色域都大的 Lab，并且有 16 位通道和浮点支持的普及，可以在尽量减少色彩损

失的情况下实现 RGB 和 CMYK 间的色彩转换。此外，许多在 Lab 色彩空间中的"颜色"超出了人类的可见色域，这些"颜色"甚至不可能在物理世界被再现。通过颜色管理软件，如图像编辑软件内置的那些，可以选择最接近色域的近似值。有专家表示，在图像操作过程中改变明度、色度和色调，假想的颜色是非常有用的。

6.1.2 位图与矢量图

1. 位图

位图也被称为光栅图，它是用像素阵列构成的图片。

位图的主要特征是放大时能看到如马赛克效果的像素点。位图质量取决于分辨率，像素数量越多，分辨率越高，但位图不能在不损失画质的情况下任意增大分辨率。因此，位图的质量受到捕捉设备（数码相机、扫描器等）的直接影响。此外，位图的画质也与保存时使用的图片格式和压缩比率有关。位图以像素为单位，每一个像素记录一种颜色、明度和纯度，并用位（bit）来表示色彩深度（如 8 位 =256 色），位图也因此而得名。位图文件一般较大。

2. 矢量图

矢量图也被称为向量图，它是利用点、直线、曲线、多边形等基于数学方程式的几何图形来显示的计算机图形。

矢量图的主要特征是无论放大或缩小多少倍，都不会产生马赛克，图片质量也不会受到任何影响。以绘制一个圆为例子，矢量图包含的信息包括：①半径 r；②圆心坐标；③轮廓样式与颜色（可以是透明）；④填充样式与颜色（可以是透明）。矢量图因为可以任意缩放，所以没有专门的单位，需要看具体项目来搭配不同的单位使用。矢量图文件一般较小。

3. 位图与矢量图的运用

位图处理简单快速，对设备要求不高，适合处理相片或相片级图片。矢量图显示时需要进行大量运算，对设备要求较高，适合版式、标志、汽车等需要对细节随时放大缩小观察的设计。如果是相同的素材，转换为位图和转换为矢量图所带来的效果截然不同，特别是放大后矢量图的优势特别明显，能保留细节（图 6-7）。

图 6-7　矢量图和位图的局部对比
（a 是原图；b 是矢量图；c 是位图）

但是，不能认为矢量图比位图好。位图与矢量图之间各有优点，两者之间是互补的关系。根据不同的设计项目，两者发挥的作用也不尽相同。拿数码摄影来说，数码相机是用电子传感器把光学影像转换为电子数据，电子传感器为了能快速反应，通过其上许多排列整齐的电容感应光线，逐一将影像转变为数字信号，就能快速地拍摄数码照片。矢量图虽然能保证对象缩放时细节不会变化，但数码相机没有计算机的运算速度快，而且转换一张矢量图需要数码相机全速运算 10 多秒，对于运动摄影、动物摄影等需要经常使用连拍的摄影来说这是不可接受的。从摄影角度来说位图更具优势。

DESIGN INTRODUCTION

在平面设计中，位图和矢量图是同时存在的。假设要设计一张海报，海报上的照片或图像大多来自数码照片或图片文件，一般是以位图文件为主；如果有图标或者插图，则位图或矢量图两者皆有可能；海报上的标志、文字为了清晰度的需要，大多使用矢量文件。一般制作海报的过程，既可以以矢量格式制作，也可以以位图格式制作，因为平面设计的软件里面可以同时兼容两者。但输出打印的时候，必须了解清楚打印店或印刷厂对哪种文件格式支持得较好，一般来说，支持矢量图的较多，具体的格式将在后几节介绍。

6.1.3 常用单位

1. 像素的来源

像素是图像显示的基本单位，由英语单词 pixel 的简写 pix 和代表元素的英语单词 element 的简写 el 组合而成。中文的像素是"图像元素"的意思。当放大一张位图时，我们能看到位图是由许许多多正方形方块所构成的，每一个方块被称为一个像素（图 6-8）。

在自然科学中，物理点是指一个特点区域中某物理量（如应力、密度、温度等）均为定值时，则此区域即为此物理量所对应的"点"。而在数码影像中，像素在位图中是指一个物理点，或者指在全点可寻址显示装置中最小的可寻址元素，它是在屏幕上显示图像的最小可控元素。一个像素的地址对应一个物理坐标，在图像中每个像素的位置是恒定的，变化的是这个像素上所表现的内容。液晶像素是按照二维网格制造，常表现为由红色、绿色和蓝色三色构成的点或方块的形式；而阴极射线管虽然也是由红色、绿色、蓝色三色构成，但它们和图像像素并不重合，和像素无法比较。

图 6-8 不同显示设备上的像素
（左上：阴极射线管电视像素；右上：阴极射线管显示器像素；左下：XO-1 的液晶显示屏像素；右下：液晶显示屏像素）

实际上，每个像素并不是一个点或方块，而是对原有物体的采样，也就是对应真实物体的一部分，照片或位图便是这种采样点的集合。就像我们用放大镜时，放大的部分和原始大小相差甚远，看到的只是其中的一部分。在图像未经有损压缩或相机镜头合适的前提下，单位面积内的像素越多，分辨率越高，所显示的图像就越接近真实物体。为了在设计中方便使用，像素都用点或方块来显示。每个像素可以有各自的颜色值，通常是由三或四种颜色构成，如红色、绿色、蓝色（RGB）或青色、品红色、黄色和黑色（CMYK）。

2. DPI 和 PPI 的对比

"像素"可以在抽象中使用，也可以作为测量分辨率的单位，如 2 400 PPI（像素/英寸，Pixels Per Inch），640 PPL（像素/线，Pixels Per Line）或间隔 10 个像素。DPI（点/英寸，Dots Per Inch）和 PPI 有时被混淆使用，但它们具体的含义完全不同。对于打印设备来说，DPI 指的是打印机的墨点密度。例如，高品质摄影照片可以被一台 1 200 DPI 的喷墨打印机用 600 PPI 的分辨率打印出来，前面的 1 200 DPI 指的是喷墨打印机在纸张上每英寸可以打印 1 200 个墨点，而后面的 600 PPI 指的是原照片在屏幕上的分辨率可以达到每英寸 600 个像素。现在，越来越多的打印机制造商推出 4 800 DPI 的打印机，但并不意味着这些打印机可以把低分辨率的图片打印得更加清晰。

3. 其他设备的使用

一张照片的像素越多，就越接近所拍摄的真实物体或景物。图像上的像素数量有时也被称为分辨率。像素数量在某些情况下可以直接作为最简单的分辨率对比参数，例如，300 万像素的数码相机，指的是数码相机的分辨率等于或超过了 300 万像素（图 6-9）；当成对出现时，如 "640×480 显示器" 代表了显示器的横向分辨率为 640 像素，纵向分辨率为 480 像素（VGA 分辨率），总像素是 640×480=307 200 像素，或简写为 30 万像素。

图 6-9　数码相机传感器上的像素排列

由像素和色彩所构成的数字化图像（例如在网页上使用的 JPEG 文件）未必能与屏幕像素一一对应，这取决于计算机如何显示图像。对于液晶显示器来说，使用显示器标注的原始分辨率能够产生最精细的图像。在原始的分辨率下，当图像像素与屏幕点对点的状态时，能查看到图像的真实效果。但如果在此基础上放大或缩小，需要分别利用插值或删除像素的方法去显示，无论哪种方法都会导致图像的显示精度下降，所以在设计过程中，如需查看最终效果，一定要将图像像素与屏幕点与点对应的情况下查看。

对于设计来说，有一些专门的标准。设计的作品在计算机、手机、电视、平板计算机等电子屏幕上查看时，首先应了解其屏幕的像素（如现在全高清显示器为 1 920×1 080，不少安卓手机也使用此像素），然后将分辨率调整为 72 PPI，因为电子屏幕上一般默认为 72 PPI，所以制作网页、GIF 动画、Flash 动画等，分辨率只需要 72 DPI。苹果公司前任首席执行官史蒂夫·乔布斯在 2010 年的 WWDC 2010 上发布了视网膜屏幕（图 6-10）。视网膜屏幕是指在正常观看的距离下，人眼无法分辨其中的像素点的屏幕。苹果公司的视网膜屏幕计算机的显示原理，是工作时显卡渲染出 2 880×1 880 个像素，其中每四个像素显示的大小等同于原来屏幕的一个像素显示的大小。这样，用户所看到的图标与文字的大小与原来的 1 440×900 的分辨率显示屏相同，但精细度是原来的 4 倍；对于特殊元素如视频与图像，则是以一个图片像素对应一个屏幕像素的方式显示。为了保证在视网膜屏幕

图 6-10　普通屏幕与视网膜屏幕对比
（左边为普通屏幕；右边为视网膜屏幕）

上显示的清晰度，在制作网页的图像时能同时制作一个在原像素基础上，长、宽像素各是原来 2 倍的图片，这些图片通常在文件名后面是以 @2x 为结尾的。

当设计报刊广告或印刷品时，就必须根据印刷时的 LPI（线／英寸）去计算需要的图像分辨率，而这个 LPI 与所用的纸张和印刷方式等有直接关系。一般来说，印刷都是等大印刷，所需分辨率＝印刷线数 ×2，印刷的线数有时也被称为目数。最常见的报纸印刷，其印刷线数一般为 85 LPI（最高不超过 100 LPI），所需的图像分辨率为 170 DPI。因为报纸印刷使用的是新闻纸，白度、平滑度差，无光泽，吸墨量大；同时因报纸的时效性要高、印刷数量大、印刷速度快等原因，即使用高于 175 LPI 去印刷，只会让图像变得更模糊，所以图像分辨率即使再大也没用。除报纸

以外，最常见的就是书刊或彩色印刷品的设计，这些印刷所使用的印刷机比报纸的好，纸质也较好，印刷线数为 150 LPI（最高不超过 200 LPI），所需的图像分辨率为 300 DPI。当设计高档的画册或包装时，无论是印刷机或纸张使用的都是最好的，印刷线数可达到 300 LPI，所需的图像分辨率则需要 600 DPI。对于一些特殊的需求，分辨率也有一些常用标准。例如，喷画公司要用喷画机喷一张 A0（841 mm×1 189 mm）以内的海报，为了节省时间，会在喷画前将海报的分辨率降到 150 DPI。如果喷一张几米甚至十几米的海报或横幅，分辨率会进一步降低到 100 DPI 以内（甚至低于 50 DPI）。因为分辨率过高，会使文件占据大量内存，导致喷图过程出错甚至死机，而且超大的海报不需要近距离查看，所以也不需要太高分辨率。如果分辨率设置得过高，会造成时间浪费，过低则影响印刷的效果，不同的用途需要选择合适的分辨率。初学者在计算机上制作非计算机显示的图像时，容易出现选择分辨率过大或过小的情况。

6.1.4 常用图片格式

1. 无损压缩和有损压缩

无损压缩是对文件本身的压缩，与其他数据文件的压缩一样，其是对文件的数据存储方式进行优化，采用特殊算法表示重复的数据信息，文件可以完全还原，不会影响文件的内容，对于数码图像而言，也就不会使图像细节有任何损失。

有损压缩是对图像本身的改变，在保存图像时保留了较多的亮度信息，而将色相和色纯度的信息和周围的像素进行合并，合并的比例不同，压缩的程度也就不同。由于信息量减少了，压缩比很高，图像质量也会相应下降（图 6-11）。

图 6-11　无损压缩和有损压缩对比
（左边为无损压缩；右边为有损压缩）

2. 位图格式

JPEG 是一种针对数字图像而广泛使用的一种有损压缩标准方法，最常用于数码照相而产生的图像。压缩的程度可以调节，可以从储存大小和图像质量做选择。JPEG 格式通常达到 10∶1 的压缩比，几乎看不到图像质量的损失。这个名称代表联合图像专家小组（Joint Photographic Experts Group），此团队创立于 1986 年，于 1992 年发布了 JPEG 标准并在 1994 年获得了 ISO 109918-1 的认证。JPEG 与视频音频压缩标准的 MPEG（Moving Picture Experts Group，移动图像专家组）很容易混淆，但两者是不同的组织及标准。

GIF（Graphics Interchange Format，图形交换格式）是一种位图图形格式，以 8 位色（即 256 种颜色）重现真彩色的图像。它支持动画，并允许每一帧使用最多 256 色的独立调色板。因为调色板的限制，GIF 格式不适合再现彩色照片和其他连续色调图像，但它非常适合再现拥有纯色区域的图形、标志等简单图像。如果不计算颜色的限制，它实际上是一种无损压缩文件，其采用 LZW 压缩算法进行编码，有效地减少了图像文件在网络上传输的时间。GIF 是目前广泛应用于网络传输的图像格式之一。

PNG（Portable Network Graphics，便携式网络图片）是一种无损数据压缩位图图形格式。PNG 格式是无损数据压缩的，允许使用类似 GIF 格式的调色板技术，其支持真彩色图像，并具备阿尔法通道（半透明）等特性。PNG 是被设计于网络上传输的图像，而不是为专业品质打印设计，因此不支

持 CMYK 等非 RGB 色彩空间。它是目前网络上最常用的无损图像压缩格式，并被使用在界面设计等地方。

TIFF（Tag Image File Format，标签图像文件格式）是一种主要用来存储包括照片和艺术图在内的图像文件格式。它最初由 Aldus 公司与微软公司一起为 PostScript 打印开发。TIFF 是可以选择使用哪种压缩的图像文件格式，可以在有损压缩的 JPEG、无损压缩的 PackBits 和 LZW 三者间选择。TIFF 与 JPEG 和 PNG 同属于常用的高位彩色图像格式。

BMP 文件格式也被称为位图（BITMAP）图像文件或设备无关位图（DIB）的文件格式，它是微软视窗图形子系统（GDI）内部使用的一种位图图形格式。它是微软视窗平台上的一个简单的图形文件格式。

RAW 图像文件包含从数码相机或扫描仪的图像传感器上直接得到的仅经过最少处理的原始数据。之所以称之为 RAW，就是因为它未经任何处理。RAW 格式经常被认为一种格式，因而被统称为 RAW 文件。事实上，各种不同型号的数码设备（例如数码相机和扫描仪）使用了数十种甚至上百种 RAW 格式。有人称 RAW 为数码时代的底片。

3．矢量格式

SVG（Scalable Vector Graphics，可缩放矢量图形）是基于可扩展标记语言（XML），用于描述二维矢量图形的一种图形格式。SVG 由 W3C 制定，它是一个开放标准。

AI（Adobe Illustrator 的缩写，也是其专用格式）是 Adobe 公司为了再现 EPS 或 PDF 格式中单页面基于矢量绘图开发的专有格式。

PDF（Portable Document Format，便携式文档格式）是由 Adobe 公司在 1993 年用于文件交换所发展出的文件格式。它的优点在于跨平台、能保留文件原有格式、开放标准，能免提成费的自由开发 PDF 相容软件。

SWF（Shock Wave Flash 的简称，Shockwave 是 Flash 的前身），是 Adobe Flash 文件格式，用于描述多媒体、矢量图形和 ActionScript 脚本的格式。SWF 文件可以包含动画或不同程度的交互性和功能的小程序。它的普及程度很高，现在超过 99% 的网络使用者都能播放 SWF 文件。

4．A4纸张的大小

国际标准组织（ISO）为了便于国际上的文件交流和印刷要求，制定了名为 ISO 216 的纸张尺寸国际标准，被世界上大多数国家所使用（图 6-12）。而我们最熟悉的是 A4 纸张的尺寸。在 ISO 216 制定以前，各国都有各自的常用纸张尺寸，这些尺寸无法直接对应，甚至很多不是用十进制单位来定义的。

为了便于统一，国际标准组织在德国标准化学会 1922 年制定的 DIN 476 的基础上，重新制定了 ISO 216。ISO 216 标准制定了 A、B 两个系列的纸张尺寸，这两个系列都是以 0 号为最大，10 号为最小，A0 的定义面积为 1 m²。两个系列中，号数每加 1，尺寸只有原来的一半（上一个号数的长边除以 2），如果数值

图 6-12　ISO 216 纸张尺寸的 A 系列

中有小数则自动忽略。在所有的纸张尺寸中，最常用的便是A4纸，因为A4纸的销量最大，其是办公室最常用的打印或复印用纸，A4纸的尺寸为210 mm×297 mm，由此能推导出A系列纸张的大小（A0的长短边在减半时减去了0.5 mm）。而B系列的纸张是同号和-1号的A系列纸张的几何平均，例如B4是A4和A3的几何平均，B4的短边 = $\sqrt{210 \times 297} \approx 250$，B4的长边 = $\sqrt{297 \times 420} \approx 353$。

6.2 计算机辅助设计的工作方式

6.2.1 计算机辅助设计的定义

我们在设计过程中使用的计算机，包括使用的软件和硬件，都与计算机辅助设计息息相关。计算机辅助设计（Computer Aided Design，CAD）并不是我们常说的AutoCAD这类软件的简写，而是指利用计算机系统来协助创建、修改、分析和优化设计的过程。计算机辅助设计软件是用来提高设计师的生产力、提高设计质量、改善文档交流和为制造商建立数据库的有效方法。计算机辅助设计输出的通常是电子文档的形式，可用于打印、加工或其他操作。

计算机辅助设计使用的领域很多，用于设计电子系统时其被称为电子设计自动化（Electronics Design Automation，EDA）；在机械设计中，则被称为机械设计自动化（Mechanical Design Automation，MDA）或计算机辅助绘图（Computer Aided Drafting，CAD），其中包括使用计算机软件创建技术图纸的过程。用于以对象形状为主的几何模型设计被称为计算机辅助几何设计（Computer Aided Geometric Design，CAGD）。

计算机辅助设计可以用于设计二维空间中的曲线和图形，或三维空间中的曲线、平面和立体图形。用于机械设计的计算机辅助设计软件，一种是用矢量图绘制设计对象的传统草图，另一种是用光栅图形输出显示设计对象的最终效果。但在此过程中不仅仅包含形态，就好像在手绘的技术和工程制图里一样，计算机辅助设计输出必须传达的信息包括材料、工艺、尺寸和公差，取决于特定应用程序的要求。

计算机辅助设计是一种重要的产业技术手段，大到汽车、造船和航空航天领域，小到室内设计、产品设计等都在广泛地采用。计算机辅助设计也被广泛应用于制作电影、广告中的特效动画，其通常被称为数字内容创作（Digital Content Creation，DCC）。随着计算机的普及和运算能力的强大，现在无论是香水瓶还是沐浴盒，都能使用最先进的技术设计而成。由于其具有重大的经济价值，计算机辅助设计为计算机几何学、计算机图形（包括软硬件）和离散微分几何的研究带来巨大的推动力。

6.2.2 计算机辅助设计的发展

1. 起源

"计算机图形"一词，是在1960年由波音公司的平面设计师威廉·菲特所提出。现代计算机图形的前身，是源自20世纪上半叶的电气工程、电子学和电视业的发展。屏幕显示的艺术可以追溯到1895年最早的电影，卢米埃尔兄弟使用遮罩来制造的特别效果，但这种显示非常有限，而且是非交互的。1954年，旋风计算机的程序员道格拉斯·罗斯编写了一个小程序，捕捉他的手指轨

迹并在显示器上显示出轨迹的矢量。他在麻省理工学院工作时，利用数学陈述转化为计算机生成机床向量的期间，创建了一个在屏幕上显示的迪士尼卡通人物。具有里程碑意义的第一款交互式电子游戏诞生于 1958 年，威廉·辛吉勃森为到访纽约布鲁克海文国家实验室的游客设计了一款网球游戏《双人网球》，这款游戏在示波器上运行，利用两个采用旋钮控制轨道和按钮控制击球的盒状控制器操控游戏，击球的声音则由继电器来模拟。

计算机的进一步发展使得交互计算机图形得到巨大的发展。1959 年，麻省理工学院林肯实验室开发出 TX-2 计算机，集成了一系列新的人机界面。1963 年，麻省理工学院的伊万·萨瑟兰编写了程序 Sketchpad，Sketchpad 可以让人使用光笔在计算机屏幕上绘制简单的图形，保存后还可以再使用它们（图 6-13）。光笔尖端有一个微型的感光元件，将此元件置于计算机屏幕前，接收屏幕的电子枪所发射出的光线。仅仅通过电子脉冲的计时，就能随时准确的判断光笔此时此刻在屏幕上所处的位置。当确定位置后，计算机便可以在该位置显示

图 6-13　在 TX-2 上使用光笔操作 Sketchpad 程序

光标。萨瑟兰面对当时的计算机图形输入，找到了完美的解决方案，这也成为世界计算机辅助设计的鼻祖。时至今日，许多计算机辅助设计的操作方式也是以 Sketchpad 程序为源点。例如，绘制一个四方形，不需要为是否能绘制四条直线而担心，只需要指定想绘制的是一个方形，然后再指定方形的位置和大小，软件会根据所给的条件，绘制一个具有正确大小和位置的方形。

1961 年，麻省理工学院的学生史蒂夫·拉塞尔，在 DEC PDP-1 计算机上创造了第一款计算机游戏《空间战争》。此游戏迅速在 PDP-1 用户间风靡。DEC 的工程师把它当成每一台新 PDP-1 出厂前的诊断程序，销售人员则在安装设备的时候迅速把此游戏安装在新设备上，向他们的新顾客展示计算机的性能。贝尔实验室的科学家爱德华·E. 萨迦克于 1963 年在一台 IBM 7090 大型计算机上创作了一部名为《双旋翼中立姿态控制系统仿真模拟》的影片，这部计算机生成的影片显示了卫星姿态绕地球盘旋时的变化。同样在贝尔实验室，肯·诺尔顿、弗兰克·辛顿和迈克尔·诺尔开始在计算机图形领域工作。辛顿创作了一部名为《力量、质量和运动》的影片，用来说明牛顿运动定律的运作。其他科学家不约而同地开始创作计算机动画去解释其研究。在劳伦斯发射实验室，尼尔森·马克思创作了影片《黏稠液体的流动》和《振动波在固体形式中的传播》；波音飞机的程序员创作了名为《航空器的振动》的影片。

2．20世纪60年代

不久后，大型企业开始对计算机图形感兴趣。天和汽车集团、洛克希德公司、通用电气公司和斯佩里·兰德公司等众多公司在 20 世纪 60 年代开始运用计算机图形。IBM 迅速做出反应，销售首台大量供应的图形计算机——IBM 2250 图形终端。

桑德斯联营公司的监理工程师拉尔夫·巴尔将其于 1966 年构思的家庭电子游戏机授权给玛格纳沃克斯公司，并改名为奥德赛。它由非常便宜的电子零件组成，是世界上第一台消费级的计算机图形产品。

大卫·C. 埃文斯从 1953 年到 1962 年在本迪克斯公司的计算机部门做工程总监，随后 5 年在伯克利做客座教授，并研究其感兴趣的人机交互的界面。犹他州立大学在 1966 年招募了埃文斯建立计算机科学计划，而计算机图形成为他的主要兴趣，此部门之后成为计算机图形世界的主要研究

DESIGN INTRODUCTION

中心。1966年，萨瑟兰在麻省理工学院发明了第一台计算机控制的头戴式显示器（图6-14），需要头顶的支架支撑而被称为"达摩克利斯之剑"。它分别在每只眼睛前显示独立的线框图像，这让观众能在计算机场景中看到三维立体。萨瑟兰博士毕业后，成为远景研究规划局的信息处理主管，之后成为哈佛大学教授。1967年，萨瑟兰被埃文斯招募加入犹他州立大学的计算机科学计划，在那里完善了头戴式显示器。20年后，美国宇航局重新把他的技术运用到他们的虚拟现实研究当中。在犹他州，埃文斯和萨瑟兰因在多家大型公司做顾问备受追捧，但他们对当时落后图形硬件技术感到沮丧，他们开始制订计划成立自己的公司。

3. 20世纪70年代

早期计算机图形研究的重要突破都发生在20世纪70年代的犹他州立大学。一位名为埃德温·卡特穆尔（皮克斯现任首席执行官）的学生，在1970年签入犹他州立大学萨瑟兰的计算机图形班就读研究生。卡特穆尔在迪士尼长大，非常热爱动画，但他发现自己没有绘画方面的天分，所以在犹他州立大学发挥自己的数学才能，研究物理和计算机科学。当时的卡特穆尔刚离开波音公司，并忙于其物理学位。从萨瑟兰的绘图程序Sketchpad中，他发现计算机图形学将改变动画行业，并投身于他最喜爱的两个领域——动画和技术。卡特穆尔创作的首个动画是他自己左手的开合动画，此动画被用在1976年的好莱坞电影《未来世界》（图6-15）中，这部是电影《西部世界》的续集，并且是世界上第一部使用三维计算机图形的电影。卡特穆尔的目标是用计算机图形完整地制作一部电影长片，此目标直到他参与创建的皮克斯出品的动画长片《玩具总动员》中才实现。

犹他州立大学计算机图形实验室吸引了慕名而来的人，包括计算机图形早期开拓者之一约翰·沃诺克，其后他成立了著名的设计软件公司Adobe公司，并用他的页面描述语言PostScript引发了出版界的一场革命。汤姆·斯托克姆领导了与计算机图形实验室合作最密切的犹他州立大学图像运算组，而组中的成员吉姆·克拉克之后成立了SGI，专门制作专业三维图形工作站，并被好莱坞用于特效制作（图6-16）。

图6-14 头戴式显示器

图6-15 电影《未来世界》

图6-16 SGI Octane 2 图形工作站

隐藏面算法是三维计算机图形的首个重大进步，由犹他州立大学的早期先驱所创造。为了在平面上绘制一个三维物体，计算机必须确定从观看者的角度来看哪个面才是物体的"背面"，当计算机生成或渲染图片时使该面"隐藏"起来。1969年，美国计算机协会创建计算机绘图专业

组（SIGGRAPH），用以组织会议、制定图形标准和出版计算机图形领域的刊物。1973 年首届 SIGGRAPH 会议举办，并成为该组织的重点项目。随着计算机图形领域的不断发展，SIGGRAPH 的规模和重要性也逐渐增强。三维核心图形系统是首个成熟的图形标准，由计算机绘图专业组的 25 名专家开发了这个"概念框架"。该标准发表于 1977 年，为该领域许多未来的发展奠定了基础。

4. 20世纪80年代以后

20 世纪 80 年代初，位片和 16 位微处理器的可用性增加，开始彻底改变高分辨率计算机图形终端，逐渐成为智能化、半独立和独立的工作站。图形和应用处理逐渐转到工作站处理，而不是继续依靠中央大型机和小型计算机。典型的早期转移到高分辨率计算机图形智能工作站是为计算机辅助工程市场推出的 Orca 1000、2000 和 3000 工作站，由渥太华的 Orcatech 开发。Orca 3000 基于摩托罗拉的 MC 68000 和 AMD 的位片处理器，拥有自己的 Unix 操作系统。它的开发目标是完成设计工程部门的工作。

个人计算机出现在艺术家和平面设计师的眼前，特别是 Commodore Amiga 和 Macintosh。它们被作为严谨的设计工具，除了可以节省时间外，还能比用其他方法绘制出更精准的图形。20 世纪 80 年代末，SGI 计算机被皮克斯用于制作一些最早的全计算机生成短片。同时，Macintosh 计算机在平面设计工作室和商业方面成为最流行的工具（图 6-17）。现代的计算机自 20 世纪 80 年代起，便经常使用图形用户界面（GUI）用符号、图标和图片来呈现数据和信息，图形是多媒体技术五个关键元素之一。

图 6-17　苹果公司的 Macintosh 计算机

自 20 世纪 90 年代起，游戏、多媒体和动画中的三维图形越来越流行。1995 年上映的《玩具总动员》是第一部全计算机生成的动画长片。1995 年，耐克的广告《善与恶》中，使用了大量的计算机特效。1996 年的游戏《Quake》是最早的全三维游戏之一。计算机使用了 DirectX 和 OpenGL 这些常见的图形处理框架。自此以后，由于有更强大的图形硬件和三维建模软件，计算机图形也变得越来越详细和真实。

从 20 世纪 70 年代中期起，计算机辅助设计系统开始提供更多功能，不仅仅只是用电子绘图来重现手工绘图的过程，公司转用计算机辅助设计的成本效益开始显著增加。计算机辅助设计能提供如自动生成材料清单、在集成电路上自动设计、干扰检查等功能，这些对于手工绘图时代是非常复杂的事情，现在用计算机来做已非常轻松。最终计算机辅助设计软件给设计师提供了进行工程计算的能力。在前期，这些仍然由手工或独立的计算机软件去计算。计算机辅助设计给机器制造业带来变革，将绘图员、设计师和工程师合为一体。它整合了部门，并给予绘图员、设计师和工程师一样的能力。

计算机辅助设计主要用于三维模型的施工设计和二维绘图设计，也可以用于从概念设计和产品布局，到强度与动态分析的程序集定义的组件制造方法的设计过程中。同时，许多计算机辅助设计应用程序提供先进的渲染和动画功能，使工程师能够更好地观察他们设计的产品。计算机辅助设计除了被用于工业设计以外，还被用于绘制与设计各种类型的建筑，如小型住宅（房子）、大型商业和工业建筑（医院或工厂）。

目前，计算机辅助设计软件的使用范围已从二维矢量图为基础的绘图系统扩展到三维立体和平

面模型。现在的计算机辅助设计通常还能允许物件在三维空间转动,允许从任何角度去观察设计中的物体,甚至可以从内部观察。有些计算机辅助设计软件能够建立动态数学模型,并作为计算机辅助设计与制图(Computer Aided Design and Drafting,CADD)销售。现在流行的三维打印机,即使用户不懂建模,也可以通过网络上购买和下载模型的方式来打印。

计算机辅助设计已成为计算机辅助技术范围内重要的技术手段,能降低产品开发成本和大大缩短设计周期。计算机辅助设计能使设计师在屏幕上布局和开发工作,还能打印并为将来所保存,节省手绘的时间。

6.2.3 计算机辅助设计常用术语

三维计算机图形是指以执行计算和渲染为二维图像为目的,储存在计算机中用三维几何数据展示的图像。此图像可存储供以后观看或实时显示。三维计算机图形在线框模型状态用矢量图形显示和在最终渲染用位图显示。在计算机图形软件里,二维和三维之间的区别有时十分模糊,二维应用程序可能会使用三维技术以实现光照等效果,而三维则会使用二维渲染技术。

三维计算机图形通常被称为三维模型。除了渲染后的图形(图 6-18),模型内还包含图形数据文件,但两者有不同之处。三维模型中任何三维物体都由数学表示。模型在显示出来前,从技术上来说都不属于图形。模型可以通过三维渲染转化为二维图像,也可以用于非图形计算机的模拟和计算。使用三维打印,三维模型通过类似渲染的过程将模型以三维物质样式呈现,最大的局限性是打印的过程是否能与虚拟的模型相一致。

图 6-18 渲染出来的三维计算机图形

三维计算机图形的制作过程可以分为三个基本阶段。

1. 建模

建模也称三维建模,是指建构一个物体外形的过程。三维建模有两种常用方法:由设计师或工程师在计算机上使用专门的三维建模工具;用专门的扫描器将现实世界的物体扫描进计算机中。建模也可以由程序产生或物理模拟产生。三维模型大多由顶点构成,这些顶点定义形状并产生多边形。建模的完整性和是否适合做动画,取决于多边形的结构。

2. 布局与动画

在渲染成图像之前,物体必须被放置(布局)在场景中。这确定了对象间的空间关系,包括位置和大小。动画指的是物体的时态描述,包括其随时间的推移而产生的移动和变形。常用的手段包括关键帧、反向运动学、动作捕捉等,这些技术手段经常被同时使用。

3. 渲染

渲染是将建模产生的模型或场景文件,利用软件生成图像的过程。在这些模型或场景文件中,包括用语言或数据结构进行严格定义的三维物体或虚拟场景的描述,其中包括几何、视点、纹理、光照、阴影等信息。上述信息被传送到渲染软件进行处理,并输出逼真的数字图像或位图图像,或应用某种风格的非真实感渲染(多用于游戏或动画)。"渲染"一词来自国画中的"渲"和"染"

这两个烘托画面形象的技巧。另外，渲染也用于描述视频编辑软件中，通过计算效果生成最终视频的输出过程。

渲染是三维计算机图形制作的最后一步，通过它得到模型与动画的最终显示效果。渲染常被应用在电子游戏、电影和电视特效等领域。三维计算机图形的预渲染或实时渲染必须依靠强大的计算能力，预渲染的计算强度最大，需要大量的专用服务器去运算，单帧的渲染速度可能从几秒到多个小时，通常用于电影制作；实时渲染依靠图形处理器（GPU）就能完成，渲染的速度为每秒 20 到 120 帧，通常被用于三维电子游戏。

6.2.4 设计硬件的选择

1. Mac与PC

平面设计使用的计算机可追溯到 20 世纪 80 年代中期，当个人计算机和桌面计算机同时出现时，平面设计师的工作开始从手工制作转变为计算机制作。在此期间，三种个人计算机支配了市场：IBM 和 IBM 的兼容 PC、Commodore Amiga（图 6-19）和苹果公司 Macintosh 计算机（以下简称 Mac）。当时三种计算机相互之间并不兼容，选用哪种计算机成为设计师的首要问题。虽然 Amiga 提供了最佳的多媒体性能，而且在个人用户市场上非常受欢迎，但最终以失败告终。究其原因是没

图 6-19　Commodore Amiga 500 系列计算机

有像 IBM PC 那样有其他厂商制造兼容计算机以降低成本，而且对比其他竞争对手，Commodore 对机器升级缓慢，开发几乎处于停滞状态。最终公司停业，计算机辅助图形设计市场剩下两名竞争者。

苹果公司的 Mac 先下手为强，不仅提供了直观、友好的图形界面（当时 IBM PC 只有字符界面，具有实用价值的图形界面 Windows 3.0 推出于 1990 年），还与 Adobe、Aldus 两家公司合作。Mac 配上矢量绘图软件 Illustrator（Adobe 于 1987 年推出）和版式设计软件 PageMaker（Aldus 于 1985 年推出），再加上苹果公司于 1985 年推出的支持 PostScript 语言（Adobe）的 LaserWriter，从设计制作到印刷，保证所设计的版式能以最完美的方式呈现出来。这一合作奠定了桌面出版的标准，从而开创了桌面出版的革命，这三家公司也被称为硅谷 3A 公司。随后于 1990 年，Adobe 在 Mac 上推出了图片编辑软件 PhotoShop。同时，Mac 上的桌面出版软件也百花齐放，矢量软件 FreeHand（Aldus 于 1998 年推出）、版式软件 QuarkXPress（Quark 于 1987 年推出）等都在 Mac 上占有重要地位。

虽然设计师也会因为成本等问题使用 Windows PC 和其上的 CorelDRAW 等软件，但是大多数平面设计师仍然选择 Mac 计算机作为自己的工具。随着时间的推移，几乎所有适合 Mac 的图形设计软件都有 Windows 版本。两个平台间兼容性的增加，这意味着除了个人习惯和审美喜好以外，现在在 Mac 和 Windows 间的区别已经很少了。互联网的到来，特别是网页编程和网页设计被纳入平面设计学科中，让设计师能看到了与最终用户（多数使用 Windows PC）所看到的一致的画面，使得 PC 成为以网页设计类为主业的工作室主要计算机。

DESIGN INTRODUCTION

苹果计算机对人的视觉冲击力非常强烈（图 6-20），而且让人感觉更加专业，所以在欧美的设计公司中仍然被大量使用。而且苹果公司计算机没有病毒的困扰，不需要担心计算机中病毒而感染其他计算机。

2．鼠标

设计师要操作计算机，除了键盘以外就是鼠标，鼠标作为设计师必不可少的设备，对设计师的影响非常大。

1946 年为英国皇家海军服务的拉尔夫·本杰明为第二次世界大战时期的雷达测绘系统——

图 6-20 MacBook Air 和 ThinkPad X300 对比

综合显示系统，发明了用于定位的轨迹球。此轨迹球在 1947 年申请专利，但制作的原型只是一个金属球在两个橡皮轮子上滚动，真实的设备则是军事机密。另一个早期的轨迹球，是由英国电子工程师凯尼恩·泰勒、汤姆·克兰斯顿和弗雷德·罗斯塔夫合作制造的。他们在 1952 年为加拿大皇家海军的数字自动跟踪和测距项目制作了轨迹球，它使用了一个加拿大的五号保龄球。

世界上的第一个鼠标诞生于 1968 年美国加州斯坦福大学，其发明者是道格拉斯·恩格尔巴特。这个鼠标的设计目的是用鼠标来代替键盘烦琐的指令，从而使计算机的操作更加简便。这个鼠标的外形是一只小木头盒子，其工作原理是由它底部的小球带动枢轴转动，继而带动变阻器改变阻值来产生位移信号，并将信号传至主机。

人们现在常用的鼠标分为两类：机械鼠标和光学鼠标。机械鼠标通过鼠标底下的滚球（通常用橡胶或塑料制作）带动鼠标内部两个互相垂直的轴，在轴的一端用红外线和栅格来检测鼠标球的运动方向（图 6-21）。但因为鼠标的滚球会将灰尘带进鼠标内部，并聚集在鼠标内部的轴上，导致其需要被经常清理，除此以外并无太大缺点。光学鼠标利用发光二极管把光线照射在鼠标活动的表面上，通过鼠标内部的传感器检测反射的光线来判断鼠标移动方向。与机械鼠标在任何表面都能自如使用不同，光学鼠标受到接触表面材质的限制。最早的光学鼠

图 6-21 机械鼠标原理图

标需要在有特殊方格的专用的鼠标垫上使用。后来随着光学引擎的改进，不需要专用鼠标垫也能使用，但太过光滑的表面依然无法使用。激光鼠标在光学鼠标的基础上，将普通的发光二极管改为激光二极管，并改进了光学引擎，能更精确地检测移动状态。激光鼠标改进了无法在光滑表面使用的缺点，而且定位更精准。

为了达到更精准的定位，微软发明了 BlueTrack 技术并使用蓝光光束传感器，集成了微软设计的跟踪传感器，可在地毯和花岗石板等各种材料表面上使用；而罗技公司则采用两束激光，能更方便地在玻璃及光滑表面上使用。

无论是机械鼠标还是光学鼠标，人们通常使用的是有线鼠标，有线的优点是使用时无须担心信号干扰，而且有更低的延迟，也不需要为鼠标安装电池。无线鼠标的出现，主要是解决笔记本计算机接口不足、鼠标离主机距离太远等问题。常用的无线鼠标技术分为红外通信、无线电射频和蓝牙，三者虽然都需要安装专用的接收器，但对于大部分笔记本计算机来说已经内置了蓝牙接收器，所以在笔记本计算机上使用蓝牙鼠标可以节省为数不多的 USB 接口。红外通信因为需要

发射器与接收器成一直线，不适合有障碍的地方；相对来说，无线电射频则更能满足跨房间的应用，而且大多数台式计算机没有 USB 接口不足的问题，所以台式计算机的无线鼠标多使用无线电射频技术；蓝牙则因为传输速度快，而且在笔记本计算机上不需要使用接收器而多用于笔记本。

做设计选择鼠标的首要条件是要合手，并能支撑手掌的后半部分，这样长时间操作鼠标才不会感到累，否则有可能伤到手腕。其次要定位准确，现在的鼠标分辨率可以高达 2 000 DPI，代表鼠标移动 1 m，屏幕上移动 2 000 个像素，虽然能让移动速度更快，但定位的精度未必更高。特别是要做矢量绘图时，中等分辨率更适合，有部分鼠标的分辨率可以通过按钮切换，一般使用 400 ~ 800 DPI。

3．手绘板

手绘板又叫作数码绘图板，它是一种采用电磁技术的计算机输入设备，允许用户如同使用笔和纸绘制图像那样，将手绘的图像、动画或图形等数字化后输入计算机。它拥有一个平坦的工作区，用户通过专门的手写笔在工作区上书写或绘图，手绘板通过电磁感应将手写笔所绘制的内容转换为图形显示在屏幕上。部分手绘板带有屏幕功能，可以让用户直接在屏幕上绘制，让操作更加直观。有的专业的手绘板带有鼠标，为台式计算机实现更精准的定位。

手绘板的常用对比参数是工作区面积、压感级别、功能等。一般工作区面积用英寸来衡量，低端的产品在 5 英寸 ×3.6 英寸，高端的产品在 8.5 英寸 ×5.4 英寸。压感级别低端的是 1 024 级，高端的可以到达 2 048 级。另外，还有读取速度、分辨率、最高读取高度、坐标精度等参数。部分新产品已经配备无线功能，通过蓝牙与计算机连接。最新款的手绘板除了支持手写笔的压感外，还支持用手指点击和拖曳的触感。

常见的手绘板品牌有 Wacom（和冠）、汉王、友基、元畅等。其中 Wacom 是日本品牌，其余为中国大陆或中国台湾的品牌。Wacom 作为最早为艺术家、设计师制造和设计手绘板的企业，世界市场占有率在 80% 左右，几乎成为手绘板的代名词（图 6-22）。

4．显示器

目前常用的显示器分为两类，分别是阴极射线管显示器（CRT）和液晶显示器（LCD）。阴极射线管也称为显像管，是利用阴极电子枪发射电子，在阳极高压的作用下，射向荧光屏，使荧光粉发光，以显示影像的装置（图 6-23），被广泛用于示波器、电视机和显示器。虽然阴极射线管拥有高对比度、高响应速度、使用寿命长、色域宽、颜色响应准确等优点，但也由于笨重、耗电且占空间而逐渐被轻巧、省电又节省空间的液晶显示器所取代。

图 6-22　Wacom 影拓 5（支持手指触感）

图 6-23　饭山牌阴极射线管显示器

而人们现在使用的计算机、手机、电视上的则多为液晶显示器。液晶显示器是利用电压控制液晶分子转向，调节光线的通过性，用以显示影像的装置。此外，液晶显示器直接支持数字信号，不需要转换，而且与显卡输出的像素能点与点对应，显示的清晰度比阴极射线管的高，所以其成为现在显示器的首选。

如果要购买液晶显示器，则需要参考很多参数，包括反应时间、面板类型、分辨率、比例、大小等。其中，液晶面板的类型对显示器的效果影像最大，常见的有 TN 面板、VA 面板、IPS 面板以及 CPA 面板。

TN 面板的全称为扭曲向列型面板，因其成本低廉而成为入门级液晶屏幕的首选，但其可视角度低，且只能显示红色、绿色、蓝色各 64 色，最大实际显示色彩只有 26 万种，因此，不适合作为对色彩有高要求的平面设计、照片处理等工作。但因其响应速度快，适合看运动比赛及玩游戏。

VA 面板的全称是竖向定线面板，常见于高端液晶屏，属于广视角面板。除了拥有大可视角度外，还拥有很高的对比度，显示文本也非常清晰，缺点是屏幕均匀度不够好，往往会发生色彩漂移。富士通的 MVA 是最早的广视角液晶面板，其广泛用于台湾厂商。而三星的 PVA 是 MVA 的发展，因其产能和稳定的质量，被日美厂商用于中高端液晶显示器或液晶电视。

IPS 面板的全称是平面转换面板，由日立公司推出。其优点是可视角度高，响应速度快，色彩还原准确；其缺点是漏光问题比较严重，黑色纯度不够，需要靠光学膜补偿实现更好的黑色，比 PVA 稍差，且昂贵。此外，IPS 屏幕因为用手指划过屏幕，不会出现水纹样变性，其也被称为硬屏。但要注意的是，部分便宜的 IPS 屏幕实际上是 E-IPS，与 IPS 屏幕相比部分参数相对较弱。NEC、艺卓（Eizo）等高端液晶显示器型号采用的是原生顶级的 S-IPS 面板。

CPA 面板的全称是连续焰火状排列面板，其是"液晶之父"夏普的技术。其优点是面板色彩还原真实、可视角度优秀、图像细腻，其缺点是价格昂贵。夏普很少提供给其他厂商使用，基本只用于夏普高端的液晶电视。

如果需要购买液晶显示器，特别是对于色彩要求高的照片处理或版式设计，建议优先考虑 IPS 面板的显示器（图 6-24），不建议购买 E-IPS 的面板。在 IPS 低价的产品里面，戴尔的 UltraSharp 系列在 1 000 多元的价位提供了适合设计的色彩还原（便宜地使用了 E-IPS 面板）；在 IPS 中价的产品里，艺卓（Eizo）SX 系列提供了顶级的广视角面板，色彩还原上更加准确，价格从 6 000 元起；在 IPS 高价的产品里，NEC PA 系列提供了顶级的设计制图显示器，具有显示 10.7 亿色的显示能力，但价格昂贵，从 12 000 元起。如果使用 Mac，苹果公司自家推出的显示器也是一个很好的选择。

图 6-24　IPS 和 PVA 显示器对比
（左边为 IPS；右边为 PVA）

5. 打印机

打印机是一种将计算机内储存的文字或图形，按照屏幕上显示的状态，永久输出到纸张、透明胶片或其他平面媒介上的输出设备。

打印机的输出媒介基本为纸，按照打印的方法，一般设计常用的打印机分为针式打印机、喷墨打印机、激光打印机、热升华打印机和三维打印机。

针式打印机也被称为点阵式打印机，是依靠一组像素或点的矩阵，组合成图像的打印机。针式打印机利用一组小针敲击色带，在纸上留下精确的点，以构成文本和图形。因为喷墨打印机的成本降低，普通家庭用户已经不再购买针式打印机。因为其敲击打印的原理，可以在无碳复写纸上打印内容，目前在一些低成本的设备中仍在使用，包括收银机、发票机及信用卡机。

喷墨打印机是一种将多种色彩的墨水变成墨滴，并喷射在纸、塑料或其他打印媒介上，以产生数字图像的打印机。喷墨打印机可以将数量众多的微小墨滴精确地喷射在打印媒介上。对于彩色打印机包括照片打印机来说，喷墨打印机是最常见的种类。喷墨打印机的原理来自四色印刷，但现在已经不再局限于青色、品红色、黄色和黑色这四种颜色的墨水，为了再现自然界中的色彩，在四种颜色中增加了多种过渡颜色，已有六色甚至九色墨盒的喷墨打印机，其颜色范围早已超出了传统 CMYK 的局限，打印出来的照片可以媲美传统冲洗的相片，甚至墨水中还带有防水的功能（图 6-25）。

激光打印机是一种在纸张上快速产生高品质文本和图形的静电数字印刷工艺打印机。激光打印机的工作原理与复印机相同，通过在感光鼓上生成差分电荷图像，选择性地吸附碳粉并将碳粉构成的图像转印到纸张上，最后对图像进行加热固定。两者虽然都是使用静电完成，但其与普通复印机不同的是，激光打印机是通过激光束在感光鼓上扫描生成图像，其运作过程比复印机的速度更快。

热升华打印机是一种使用热力将染料转移到塑料、卡片、纸张或织物上的打印机。"升华"是指染料无须经过液体，直接从固体转变为气体。热升华打印机因为打印质量高，常被用于打印照片、身份卡等方面。

三维打印机是一种利用快速成型技术，将数字模型文件直接打印成三维实体的打印机（图 6-26）。三维打印机运用金属粉末、塑料、树脂等可黏合材料，通过逐层堆叠积累的方式来构造物体。三维打印机与传统的机械加工技术不同，后者是通过切削或钻孔技术来实现。三维打印技术过去常被用于工业设计领域的模型制作，现在被直接用于产品制造，特别是珠宝、鞋业、工业设计、建筑、工程施工、汽车、航空航天、牙科及医疗、教育、地理信息、土木工程等领域。

图 6-25　爱普生九色喷墨打印机 R2880

图 6-26　MakerBot Replicator2 三维打印机

针式打印机因为打印噪声大，而且速度慢，所以基本被设计行业淘汰。热升华打印机虽然打印质量最高，不会产生墨点或碳粉间的空隙，但因为打印成本过高、打印面积小等，并不常用在设计

中。喷墨打印机和激光打印机则是设计师最常用的工具。虽然激光打印机打印速度快、印刷分辨率高，但很难生成照片级的连续色调高质量图像，且色粉、感光鼓、加热定影机构以及走纸机构等耗材成本高昂，多被用于打印图片较少或需要快速大量打印的文件。喷墨打印机虽然耗材成本高，换算单页彩色打印成本比激光打印机更贵，但机器价格低，且大多能完美地生成照片级的图像。另外，搭配连续供墨系统能将单页耗材成本进一步降低，综合来说其是最实惠的打印设备。

与前几种打印机不同，三维打印机是针对三维的物体。其不仅被用于工业设计、产品设计，在平面设计方面，无论是角色设计、卡通形象设计等，都能被广泛使用。

6．扫描仪

扫描仪是一种能够把照片、文件或小物件快速转化为数码影像的设备。与设计相关的扫描仪，包括平板扫描仪、滚筒扫描仪、底片扫描仪、三维扫描仪等。

平板扫描仪是销售量最大的扫描仪，平板扫描仪一般设有一块玻璃面，在玻璃下面设有光源及可单方向移动的电荷耦合器（CCD）感光元件。把物件要扫描的面朝下置于玻璃上，扫描仪就会通过光源照射扫描面，再用电荷耦合器将扫描面反射的光捕捉下来并输入计算机。需要注意的是，透明的材料（如反转片等）不能反光，需要扫描时要在透明物体的背后添加专用灯箱，才能将其扫描下来。

滚筒扫描仪是由电子分色机发展而来，它采用光电倍增管作为感光元件。其工作原理与平板扫描仪不同，所以性能上有差异。滚筒扫描仪最高密度可达 4.0，而一般中低档平板扫描仪只有 3.0 左右。因此，滚筒扫描仪能在暗调扫描出更多细节，并提高图像对比度。滚筒扫描仪使用三个光电倍增管分别扫描红色、绿色和蓝色，第四个光电倍增管则用于虚光蒙版，可以使不清楚的物体变得更清晰，平板扫描仪则无此功能。光电倍增管扫描的图像用于输出印刷，细节清晰，网点细腻，网纹较小，而平板扫描仪扫描的照片质量、图像精细度方面要差很多。滚筒扫描仪虽然有很多优点，但价格昂贵，占地面积大，另外只能扫描可以粘贴到滚筒上的媒介（一般为纸类）。当设计公司需要做高精度扫描时，会到有滚筒扫描仪的公司付费扫描。

底片扫描仪是不需要通过中间的冲印过程，直接把摄影底片扫描进计算机的设备。它相对于平板扫描仪有以下优点：摄影师可以从原文件直接控制裁剪和比例，不用受底片图像的影响；许多底片扫描仪配有专用软件或硬件，可以消除划痕和底片颗粒，并从底片改善色彩表现。

三维扫描仪是一种用来分析真实世界中的物体或环境，并收集其形状与外观数据（如颜色、表面反射率等性质）的设备（图6-27）。收集到的数据可以被用于构建数字三维模型，并在计算机中使用。这些模型具有广泛的用途，例如在工业设计、逆向工程、地貌测量、医学信息、生物信息、刑事鉴定、数字文物典藏、电影制片、游戏创作素材等都能应用。三维扫描可以依赖不同的技

图 6-27　手持三维扫描仪

术来实现，各种不同的技术都有其局限性、优点和成本的差别。物体的数字化仍然存在许多局限，如光学技术不容易处理表面的反光、镜像或透明的物体；又如工业计算机断层扫描可以用于构建数字三维模型，而且不需要破坏原始结构。配合现在流行的三维打印，可以将扫描的物体，经过计算机处理，再用三维打印机打印出来。现在已经可以用此方法制作纪念人偶。

扫描仪作为备选设备，虽然在设计中会经常用到，但不是必须购买的设备。如果需要购买扫描仪，最重要的一个指标便是分辨率，尽量选择分辨率高的产品是选购扫描仪的首要条件；其次则要看扫描的速度，太慢会浪费大量的时间；最后要看扫描的面积，扫描面积越大价格也越昂贵。

6.3 常用设计软件简介

6.3.1 位图制作软件

Adobe Photoshop，简称"PS"，是由 Adobe 公司开发和发行的图像处理软件。Photoshop 在开发过程中不断加入新功能，如图层、网络图像、照片修复等大量功能。截至 2019 年 1 月 Adobe Photoshop CC 2019 为市场最高版本（图 6-28）。该软件支持 Windows 系统、Android 与 Mac OS。

图 6-28　Adobe Photoshop CC 2019 界面

Corel Painter 是一套由 Corel 公司发行、基于位图的数码艺术应用程序，用于尽可能真实的模拟传统媒体（如素描、绘画、版画）的外观和行为，为专业数码艺术家提供一套专用的创意工具。

PaintShop Pro 是 Corel 公司为 Windows 系统推出的一套位图和矢量图形编辑程序。PhotoShop 瞄准的是高端用户市场，走商用级的高价路线；PaintShop Pro 则以初级用户为目标，提供相对实惠的产品，所以受到广大初级用户的欢迎。

在位图软件中，PhotoShop 是设计师必须掌握的软件。PhotoShop 在平面设计中可以处理照片、

合成图片；在环艺设计中可以为设计好的房子或室内环境添加灯光效果；在工业设计中，可以处理渲染导致的各种问题或者合成到特定的场景中；在网页设计或交互设计中，也可以处理相应的图片、切片，甚至转换色彩空间。Corel Painter 则是数字艺术家的最爱，因为它对手绘板的支持最好，能用手绘板模拟真实的笔触，所以常用于数字绘画。

6.3.2 矢量制作软件

Adobe Illustrator，常被称为"AI"，是 Adobe 公司推出的一款应用于出版、多媒体和在线图像的工业标准矢量插画的软件（图 6-29）。它最大的特征是对贝塞尔曲线的使用，可以在简单操作的同时实现强大的矢量绘图。在开发过程中，集成文字处理、上色等功能，在制作插画及印刷品设计方面得到广泛的运用，并成为桌面出版界的行业默认标准。

图 6-29　Adobe Illustrator CC 2019 界面

CorelDRAW 是由 Corel 公司开发的矢量图形编辑软件。它最初为 Windows 开发，之后曾经推出过 Mac 版。相比 Adobe Illustrator 来说其价格便宜，受到印度等第三世界国家的欢迎。

作为桌面出版界的默认标准，Adobe Illustrator 是必备软件，而且与 CorelDRAW 相比，其打印或输出时色彩的准确度高很多，不会出现 CorelDRAW 常见的偏色现象。当为国外企业做设计时，其提供的矢量文件多以 Adobe Illustrator 文件为主。中国北方的设计公司多使用 Adobe Illustrator；而在南方，则有不少设计公司使用 CorelDRAW。究其原因，一是 CorelDRAW 软件的价格便宜，二是 CorelDRAW 在南方普及的时间比较久。有些不常做设计但会有设计需求的公司，则有可能使用 FreeHand。

6.3.3 桌面出版软件

Adobe InDesign 是 Adobe 公司的一个桌面出版的应用程序，用来代替之前的 PageMaker。

Adobe InDesign 是针对竞争对手 QuarkXPress 而发布的，其可以将文件直接导出为 PDF 格式，支持多种语言。它也是第一个支持 Unicode 的桌面出版应用程序，最早支持 OpenType 字体、高级透明、图层样式、自定义裁切等，成为继承 PageMaker 为高端用户服务的软件。

Adobe Acrobat 是 Adobe 公司为电子出版开发的应用程序。它可用于阅读、编辑、管理和共享 PDF 格式。到 20 世纪 90 年代后期，Adobe Acrobat 的 PDF 格式成为事实上的行业标准。

QuarkXPress 是 Quark 公司推出的一个提供创建和编辑复杂页面版式的所见即所得的计算机应用程序。它可以在 Mac OS X 和 Windows 上运行，被《太阳报》等作为指定的版式设计软件使用。目前 Quark 公司为了应对 Adobe 公司推出的 Indesign 排版软件，推出了具备全球化操作系统的 QuarkXperss 8.0 版本（图 6-30）。

图 6-30　QuarkXPress 8.0 界面

Microsoft Office Publisher 是微软公司发行的桌面出版应用程序，被认为是一款入门级的桌面出版应用程序。它能提供比 Microsoft Word 更强大的页面元素控制功能，但与专业级的应用程序 Adobe InDesign 和 QuarkXPress 相比还有一定差距。

作为行业标准，拥有强大版式编辑功能的 Adobe InDesign，是很多企业版式设计和书籍装帧的必备软件。Adobe Acrobat 虽然也是行业标准，但是因为 Adobe InDesign 可以完成 PDF 文件的制作，Adobe Acrobat 经常被作为阅读器或 PDF 文件简易编辑器。QuarkXPress 只有部分国外大型企业在使用，但 QuarkXPress 格式的文件也可以导入 Adobe InDesign 中编辑。Microsoft Office Publisher 因为功能不够完善，没有专业的设计公司采用其设计版式。有些设计公司不常设计书籍，所以很少会用到 Adobe InDesign，而且 CorelDRAW 拥有多页面功能，可以作为版式设计软件使用。但 CorelDRAW 的多页面输出对于印刷厂不方便，最终还需使用 Adobe Acrobat 将文件导成 PDF 格式。

6.3.4 照片处理软件

Adobe PhotoShop Lightroom 是由 Adobe 公司开发的一款照片编辑和管理软件。它帮助用户管理大量的数码照片,并完成后期制作。Lightroom 将照片管理和编辑整合在一个界面中。Lightroom 和 PhotoShop 具有许多相同的照片编辑功能,但各有优势。Lightroom 具有非破坏性编辑,而 PhotoShop 则具有层和对图像中特定元素操作的能力。目前,Adobe Photoshop Lightroom CC2019 已经正式发布,新版 Photoshop Lightroom CC 2019 仅支持 Window 10 或者 Mac OS 10.2。

Aperture 是苹果公司专为 Mac OS X 开发的照片编辑和管理软件(图 6-31),可以处理一些后期制作中常见的操作,如导入和组织图像文件,应用更正调整、幻灯片显示和打印照片等。它包括以下功能:非破坏性编辑;通过关键字组织照片、人脸(使用人脸检测和识别)和地点(使用图像文件中嵌入的全球定位系统元数据);笔刷应用效果(如减淡和加深、皮肤光滑、极化);能导出到多个流行网站,包括 Flickr、Facebook、SmugMug 和苹果公司的 iCloud。

图 6-31　Aperture 界面

与位图软件不同,照片处理软件的目的是快速管理和编辑数码照片,而且无须像位图软件中逐张调整,可以将对一张照片做的设定套用到其他照片中,这为在同一光照条件下所拍摄的照片提供了便利。另外,套用的设定与原照片分开存放,可以随时恢复到原始照片状态,解决了位图软件撤销步骤太少的问题。

6.3.5 网页设计软件

Adobe Dreamweaver,最初为美国 Macromedia 公司(2005 年被 Adobe 公司收购)所发行的专用于网页开发的著名软件。它拥有所见即所得的界面,并有 HTML 编辑功能。这个软件已更新到 Adobe Dreamweaver CC 2019 版本(图 6-32)。

图 6-32　Adobe Dreamweaver CC 2019 界面

　　Adobe Fireworks 是 Adobe 公司开发的一个位图和矢量图形编辑器。它的功能是针对网页设计师，包含一系列如切片、添加热点等网页制作的相关功能。它可以与 Adobe Dreamweaver 和 Adobe Flash 一起配合使用。

　　iWeb 是苹果公司开发的一款 Mac OS X 专用、基于模板的所见即所得的网页创作工具。iWeb 允许用户创建网站和博客，并自定义其文字、照片和影片。用户可以将网站发布到 MobileMe 或其他的网络服务，如 Facebook、YouTube、谷歌 AdSense 和谷歌地图。

　　"网页三剑客"，是一套强大的网页编辑工具。通过 Adobe Fireworks 处理图片，Adobe Flash 制作动画，再由 Adobe Dreamweaver 制作页面，三者之间互相配合，可以完成网页设计甚至交互设计的各种需求。iWeb 作为苹果公司初学者使用的工具，利用模板可以实现各种专业网页效果。

6.3.6　视频后期软件

　　Adobe Premiere Pro 是由 Adobe 公司开发的一个基于时间线的视频编辑软件。Premiere Pro 支持各种插件，提供额外的影片、声音效果，并支持众多文件格式（如英国广播公司和美国有线新闻网用 Premiere Pro 来广播），并被用于好莱坞电影和音乐录音的剪辑。

　　Final Cut Pro 是苹果公司开发的一款专业视频非线性编辑软件。最新版本 Final Cut Pro X 包含进行后期制作所需的一切功能（图 6-33）。该软件允许用户记录和传输视频到硬盘中，并进行编辑、处理和输出到多种不同格式。到了 21 世纪初，Final Cut Pro 已经拥有大量的用户，主要是业余影片编辑者和独立制片人。同时与 Avid 公司的 Media Composer 争夺传统的电影和电视剪辑的市场。可与 Adobe Premiere 搭配使用的还包括：Motion，用于创建和编辑动态图形，影视字幕制作、二维和三维视觉效果合成；Compressor，用于视频、音频媒体压缩和编码的应用程序。

DESIGN INTRODUCTION

图 6-33　Final Cut Pro X 界面

　　Media Composer 是 Avid 公司开发的非线性编辑系统计算机软件，也是 Avid 的旗舰产品，1989 年在 Macintosh II 上作为离线剪辑系统发布。从那时起，软件增加了电影剪辑、无压缩标清视频、高清剪辑和修饰。20 世纪 90 年代初期，Media Composer 在影视界的非线性剪辑系统中占主导地位。今天，Media Composer 编辑系统比以往更深受全球大多数创新影片和视频专业人士、独立艺术家、新媒体开拓者和后期制作工作室的喜爱，已经成为他们的首选编辑系统。

　　Adobe After Effects 是由 Adobe 公司开发，并在电影、电视的后期制作中使用的数码动态图像、视觉效果和效果合成应用。Adobe After Effects 可被看作基础非线性编辑软件和媒体转码器。

　　Adobe Premiere Pro 虽然在个人用户中普及，但行业用户并不多，添加插件后能提供更多功能，还可以搭配 Adobe After Effects 实现更好的视觉效果合成，它是 Windows 系统较好的视频后期软件。目前，这款软件广泛用于广告制作和电视节目制作中，其最新版本为 Adobe Premiere Pro 2019。

6.3.7　动画软件

　　Adobe Flash 是美国 Macromedia 公司（现已被 Adobe 公司收购）所设计的一款用于创建矢量图形、动画、游戏和丰富互联网应用的程序，文件可用 Adobe Flash Player 查看、播放和执行。Flash 时常被用于添加流视频、音频播放器、网页上的广告和交互多媒体内容，但网络上使用 Flash 的网站渐渐减少。

　　Anime Studio Pro 是一款基于矢量的二维动画软件。Anime Studio Pro 能够绘制其他风格的动画，而不仅仅是动漫。它可以将自己的动画输出为 Flash 动画、创造剪影风格动画以及模仿铅笔绘制动画。因为具有基本的三维功能，其被当作 2.5 维程序。当制作短片，特别是单场景故事时，它比其他程序的制作速度快，因为它利用的是矢量变形而不是逐帧动画的方法实现。目前，Anime studio Pro 12（又称 Moho 12）已经正式发布，新版本带来了全新的功能，同时还增强了绘图工具（图 6-34）。

图 6-34 Anime Studio Pro12 界面

动画制作的软件有很多，但个人用户最常用的依然是 Adobe Flash，因为其普及得最广。而相对来说，Anime Studio Pro 则更适合动画制作方面的专业用户学习。

6.3.8 三维设计软件

3D Studio Max，简称为 3ds Max 或 3d Max，它是一款用于制作三维动画、模型、游戏和图像的专业三维计算机图形程序。它由 Autodesk 公司开发，具有建模和灵活的插件架构，可以在 Windows 上使用，通常用于电子游戏开发商、电视广告工作室和建筑可视化工作室，也被用于电影特效和电影视觉预览。

Maya 是美国 Autodesk 公司出品的世界顶级的三维动画软件，应用对象是专业的影视广告、角色动画、电影特技等（图 6-35）。Maya 可在 Windows NT 与 SGI IRIX 操作系统上运行。在目前市场上用来进行数字和三维制作的工具中，AutodeskMaya 是首选工具。

SketchUp 是为建筑设计、室内设计、土木和机械工程、电影、电子游戏设计使用的三维建模程序。该程序易于使用，拥有可以免费模型组装的在线开源仓库，三维仓库让用户可以投稿模型。SketchUp 包括绘制布局功能，允许用变量"风格"的表面渲染，支持在扩展仓库网站里提供的第三方插件程序，并能把模型安置在谷歌地球中。

Rhinoceros 3D（简称 Rhino 3D 或犀牛）是一套专业的三维建模软件，其基于 NURBS 的数学模型，在计算机图形中方便生成曲线和曲面。Rhino 3D 所提供的工具可以精确地制作所有用来作为动画、工程图、分析评估以及生产用的模型。该软件已被广泛用于工业设计、船舶设计、珠宝设计、汽车设计、计算机辅助设计、计算机辅助制造、快速成型、逆向工程和产品设计，以及多媒体和平面设计等领域。

三维设计软件有较高的专业性，动画制作多使用 3ds Max；电影特效更常用 Autodesk Maya；建筑或室内则以 SketchUp 为主；工业、产品设计要用 Rhino 3D。当然，这只是基础的状态，在

DESIGN INTRODUCTION

SketchUp 或 Rhino 3D 中制作好的模型,同样可以在 3ds Max 中被制作成动画,也可以被导入 Maya 中制作特效;反过来,Autodesk Maya 和 3ds Max 所建的模型,同样可以用在室内设计、工业设计等领域。

图 6-35　Autodesk Maya 2018 界面

延伸阅读

虚拟现实产品

正如提到可穿戴你会联想到智能手表和智能手环,提到虚拟现实你可能马上想到的是 VR 头盔。Oculus Rift、Sony PlayStation VR 和 HTC Vive 三款 VR 头显(虚拟现实头戴式显示器)产品已广为人知,但还有更多的 VR 眼镜以及 VR 一体机的产品你或许从未了解。

虚拟现实产品

本章小结

从计算机设计的基础知识，包括色彩、位图与矢量图、像素与分辨率、图片格式、计算机硬件及常用软件的选择进行讲解。其中，色彩的选择对于设计的过程会产生很大的影响。使用错误的色彩空间，会因为色彩偏差而浪费大量的纸张与油墨，并可能让设计变得非常难看。使用错误的分辨率，会使图像或文字变得模糊，也会导致打印时浪费大量的时间。

思/考/与/实/训

1. 使用错误的色彩空间，会导致什么样的问题？
2. 输入设备和输出设备的分辨率需要如何对比？
3. 图片格式如何应用在设计中？
4. 计算机辅助设计使用的硬件有哪些特征？
5. 制作三维计算机图形的三个基本阶段是什么？
6. 按照自己的专业需求，了解需要学习的软件。

CHAPTER 7 第7章 设计前沿

本章彩图

学习要点

当下服装的设计潮流；经典美食的设计美感；宜居家居的设计关键；交通工具的设计美学；交互设计的设计感。

学习目标

在生活中发现设计与美；提高审美素养；了解前沿的设计作品。

素养目标

具备开放、包容、与时俱进的学习心态，树立并践行终身学习的理念。

在当代社会，信息化、全球化的浪潮汹涌澎湃，已影响到社会生活的方方面面。在这一浪潮的冲击下，人们的审美观念也发生了急剧的改变。在后现代哲学思潮的影响下，当代设计理念发生了很大的变化。后现代设计在强调艺术性和审美性的同时，更注重和生活的关系，传统艺术的概念在这里也被颠覆和打破了。如艺术的形式和内容的问题，在后现代艺术家看来，艺术的内容和形式本来就没有任何区分，形式本身就是内容，内容也就在形式之中。所以，要探讨和研究现代设计的艺术特征，就必须对现代审美观念有一个宏观的认识和把握。

7.1 潮流服饰

21世纪的流行潮流是个性。中国人对着装的追求已经趋向个性化、多元化。服装的主要作用已不再是御寒,而是个性与魅力的展现。潮流服饰又是走在时尚最前沿的,引领时尚发展的产品。

7.1.1 潮牌服饰

潮牌源于美国街头文化,作为亚文化的一种表征,它是年轻人群身份认同的符号与标志。在全球整体万亿美金的服装市场中,有别于奢侈品牌以及大众品牌服饰,潮牌作为一股新兴势力,在近年来的商业界中逐渐释放出巨大的商业价值。热爱潮牌的新生消费群体最爱标榜"与众不同",尤其在社交网站与相应的应用软件为每个人提供了"舞台"之后,他们急切需要与众不同的标签在这些新舞台里表现自己,这些都部分催生了潮牌的崛起与爆发。

潮牌拥有强调原创、符号化、规模小、跨界频繁、品类相对单一、创始人个人特征明显等特点,如图7-1和图7-2所示。

图7-1 Supreme品牌帽子

图7-2 Aape品牌服装

7.1.2 奢侈品牌服饰

奢侈品牌是指服务于奢侈品的品牌。它是品牌等级分类中的最高等级品牌。在生活当中,奢侈品牌享有很特殊的市场和很高的社会地位。在商品分类里,与奢侈品相对应的是大众商品。奢侈品不仅是提供使用价值的商品,还是提供高附加值的商品;奢侈品也不仅是提供有形价值的商品,还是提供无形价值的商品。对奢侈品而言,它的无形价值往往要高于可见价值,如图7-3所示。

7.1.3 大众品牌服饰

大众品牌服饰就是个性品牌服饰的另一种称呼,它是满足广大民众的服饰。它注重的是多样化、时尚化、品牌化的三者合而为一。它一般具有批量特征物化模式生产。通过图像化、个性化法则营造满足人们心理需要的服饰,如图7-4所示。

DESIGN INTRODUCTION

图 7-3 路易威登品牌箱包

图 7-4 李宁品牌运动鞋

7.2 美食新宠

美食，顾名思义就是美味的食物，贵的有山珍海味，便宜的有街边小吃。但是不是所有人对美食的标准都是一样的，其实美食是不分价格的，只要是自己喜欢的，都可以称之为美食。

食品设计的目的是为了让吃这件事情变得更容易，更加符合特定的场合和条件，其是相对于社会学、人类学、经济、文化和感官分析的行为，也是涉及环境、界面和功能性的工具进行补充饮食的行为。除了如何做菜以外（包括食材的选择，味道的调试）的其余有关美化食物的工作，小到饼干标志，大到餐厅的装潢，都可称之为食品设计。

7.2.1 低卡轻食

随着全民健身的兴起，低卡轻食的概念逐渐流行起来，主打低卡轻食的餐饮也日渐走俏，但何为低卡轻食？低卡轻食一词是舶来品，从广义上来说，低卡轻食是指简易、不用花太多时间就能吃饱的食物。除了果腹之外，低卡轻食的另一个显著特征就是健康，而它的健康，正是体现在食物的分量及不同食材的搭配上，如图 7-5 所示。

图 7-5 低卡轻食食品

7.2.2 网红食品

所谓的网红食品，指的是一些微商通过特殊营销方式，将食品包装成"网红"，通过微信朋友圈、抖音、微博等媒体进行推广并获得巨量粉丝的食品，图 7-6 脏脏包就是其中的佼佼者。网红食品中的一些食品存在较多的质量和安全隐患，需注意甄别。

图 7-6 脏脏包

7.2.3 有机食品

有机食品也叫生态或生物食品等，是国际上对无污染天然食品比较统一的提法。有机食品通常是指在生产过程中不使用农药、化肥、生长调节剂、抗生素、转基因技术的食品。有机食品通常来自有机农业生产体系，根据国际有机农业生产要求和相应的标准生产加工的，经专业机构印证以后，就可以称为有机食品（图 7-7）。

图 7-7　有机食品

7.3　宜居家居

家是我们人生的驿站，是我们生活的乐园，也是我们避风的港湾。每当夜幕降临，在外奔波了一天的人们，拖着满身疲惫的身躯进了家门，最希望看见的就是家里亮着的灯火，无论它是昏暗的油灯，还是那明亮的电灯，都能给人一种安全、愉快、温馨的感觉。

7.3.1　玄关

据心理学家的研究结果，第一印象会产生在初见事物的 7 s 内。对于居住空间而言，玄关是进入空间的第一场所，是体现主人品位和家居风格的第一体现空间，更是统领整个居室空间的咽喉要地，因此，玄关布置得好坏关乎住宅的质量，如图 7-8 所示。

7.3.2　客厅

客厅是居住空间中的对外区域和重要的生活区域，具备聚会、休闲、活动、娱乐、阅读等多种功能，同时兼具对外联系交往的功能。客厅可以对外展示主人的个性品位、文化修养、兴趣爱好，对内满足主人的使用需求，是居住空间设计中最重要的核心区域，如图 7-9 所示。

图 7-8　新中式风格玄关的装饰性

图 7-9　客厅搭配与营造

7.3.3 卧室

卧室是最具私密性的空间，通常地处居住空间的最里端，与公共活动区域要保持一定的距离，以避免相互干扰，确保卧室的安静性与私密性。卧室设计必须以私密、舒适、温馨为基础，休息和更衣是卧室的最基本功能，当然也可同时兼具读书、休闲、化妆、储物等多种功能，如图7-10所示。

7.3.4 书房

随着现代人对工作、阅读需求的不断提高，书房设计越发受到重视，在空间面积与布局允许的情况下，人们会专门设置书房空间用来阅读、工作、上网、会谈、学习、思考，以提升自身修养。书房是为个人而设置的，具有较强的私密性，体现了个人职业、爱好、习惯和个性。根据不同业主的需求，书房的形式会有所不同：喜好阅读的人们会将书布满书柜；喜爱音乐的人们会陈设自己喜好的乐器；喜欢绘画的人们会设置画架和储物空间，如图7-11所示。

图 7-10 温馨的暖色空间

图 7-11 书房

7.4 交通工具

交通工具是现代人的生活中不可缺少的一个部分。随着时代的变化和科学技术的进步，人们周围的交通工具越来越多，给每一个人的生活都带来了极大的方便。陆地上的汽车，海洋里的轮船，天空中的飞机，大大缩短了人们交往的距离；火箭和宇宙飞船的发明，使人类探索另一个星球的理想成为现实。

7.4.1 山地车

山地车是专门为越野（丘陵、小径、原野及砂土碎石道等）行走而设计的自行车，1977年诞生于美国西岸的旧金山。当时，一群热衷于骑沙滩自行车在山坡上玩乐的年轻人，突发奇想："要是能骑着自行车从山上飞驰而下，一定非常有趣。"于是便开始越野自行车的设计制造，

正式命名为山地车则是在两年后的事。从此,"速降竞技"作为体育比赛中的一个新项目崭露头角,运动员骑山地车沿规定的下坡线路高速滑降,速度快者为胜,吸引了众多的爱好者。自行车虽然始于欧洲,但美国人发明的山地车却一扫传统的自行车概念,将一股新风吹遍全球。如今山地车已受到越来越多的中国年轻人喜爱,成为一种健康时尚的运动受到人们的欢迎,如图 7-12 所示。

7.4.2 热气球

热气球是一个神奇的存在,提到它就会与浪漫、冒险、奇幻等一系列词汇联系到一起。毕竟在凡尔纳的科幻小说《八十天环游地球》里的主人公福格就曾借助热气球来环游地球的。

想要让热气球起飞,工作是非常烦琐的,必须几个人共同配合才能完成。先是将巨型球囊和几乎占满整个卡车车斗的藤条吊篮在空地上铺展开,用一个鼓风机将风从球囊底部开口处吹入,使气球一点点膨胀。球皮通常是由强化尼龙制成的,尽管它的质量很轻,但是极结实且不透气。当气球完全展开后,开始点火加热球囊内的空气。燃烧器是热气球的心脏,使用比一般家庭煤气炉大 150 倍的能量燃烧压缩气体。一只热气球能载运 20 kg 的液体燃料。当火点燃时,火焰有数米高,从很远以外都可以听到火焰间歇性喷射的巨大响声。火种会一直保持,即使被风吹也不会熄灭,同时会多配备一套燃烧系统以防空中出现故障。加热的空气使气球逐步从地面升到垂直于吊篮的位置,再加几把大火,热气球就可以起飞了,如图 7-13 所示。

图 7-12　山地车　　　　　　　　　图 7-13　热气球

7.4.3 无人驾驶汽车

无人驾驶汽车是智能汽车的一种,也称为轮式移动机器人,主要依靠车内的以计算机系统为主的智能驾驶仪来实现无人驾驶的目标。据汤森路透知识产权与科技最新报告显示,2010—2015 年,与汽车无人驾驶技术相关的发明专利超过 22 000 件,并且在此过程中,部分企业已崭露头角,成为该领域的行业领导者,如图 7-14 所示。

7.4.4 C919 大型客机

C919 大型客机(图 7-15),全称 COMAC C919,是中国首款按照最新国际适航标准,具有自主知识产权的干线民用飞机,是由中国商用飞机有限责任公司于 2008 年开始研制的。C 是中国英

文名称China的首字母，也是中国商飞英文缩写COMAC的首字母，第一个"9"的寓意是天长地久，"19"代表的是中国首型大型客机最大载客量为190座。

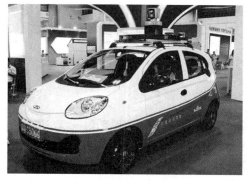

图 7-14　百度无人驾驶汽车

图 7-15　C919 大型客机

7.4.5　磁悬浮列车

磁悬浮列车是一种靠磁悬浮力来推动的列车，它通过电磁力实现列车与轨道之间的无接触的悬浮和导向，再利用直线电机产生的电磁力牵引列车运行。由于其轨道的磁力使之悬浮在空中，减少了摩擦力，行走时不同于其他列车需要接触地面，只受来自空气的阻力，因此高速磁悬浮列车的速度可达每小时 400 公里以上，中低速磁悬浮列车则多数在 100-200 公里/小时。2021 年 7 月 20 日，由中国中车承担研制、具有完全自主知识产权的时速 600 公里高速磁浮交通系统在山东青岛成功下线，这是世界首套设计时速达 600 公里的高速磁浮交通系统，也是当前可实现的速度最快的地面交通工具，标志着我国掌握了高速磁浮成套技术和工程化能力（图 7-16）。

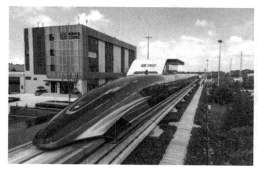

图 7-16　磁悬浮列车

7.5　快意交互

7.5.1　一维和二维空间交互设计

在前沿科学弦理论中，一个点，也就是我们经常所接触到的几何意义上的一点，没有大小、

没有维度,也就是所谓的"零"维,也只是在想象中存在的。如果再加一个点,那么这两个点就可以用来表明另一个位置。如果让这两个点产生联系,那就是在这两点间画一条直线,这就形成了一维的空间,没有宽度和深度,但是却形成了一个方向感。在交互设计中,一维就相当于所有维度的基础,如果在加另外的一条直线与之平行,那么二维空间就形成了。其中有长度和宽度却没有深度。

二维空间是目前交互设计最注重的维度。从一条直线到另外一条直线,那么就可以成为我们常见的滑动交互,将手指从左端滑到右端,从上端到下端。手在交互设计中是最重要的工具,是整个未来交互设计中的核心。基于触摸屏幕的操作是交互设计发展当中的一个飞跃,使得我们的生活变得更加丰富多彩。在二维交互的设计中,手势操作炙手可热,如图 7-17 所示。

图 7-17　二维交互设计

7.5.2　三维空间交互设计

三维空间交互技术应用广泛,可以于展会上配合实物产品一起展示,动态的演示既吸引人眼球,又使产品细节表现更清楚营销人员推销时的演示工具,使产品介绍更到位,客户更容易理解。在企业网站上展示,创新形式结合高科技的营销手法是公司新锐形象和雄厚实力的象征。作为市场宣传推广工具,直观的内容形式和新颖的手法使人不厌烦,减少营销环节当作一份动态的产品使用说明书,客户看得轻松又易懂,使用产品更方便。

作为常规的宣传品,可实现永久的保质和无线次重复使用,避免传统广告物料浪费率大、移动性差、损坏率高甚至是一次性使用等弊端。建筑漫游产品演示,可让购房者更直观的观察楼盘的立体效果和室内环境,从而使推销工作更好地开展。三维虚拟交互演示技术比传统的视频图像演示模式更直观,优势十分明显,发展潜力巨大,如图 7-18 所示。

DESIGN INTRODUCTION

图 7-18　三维空间交互设计

7.5.3　混合现实（MR）

混合现实是一种使真实世界和虚拟物体在同一视觉空间中显示和交互的计算机虚拟现实技术。从一定意义上来看，混合现实也是增强现实与交互媒体的进一步发展。相对于虚拟现实的沉浸感而言，混合现实在此基础上，将真实现实中的感知、体验与互动和虚拟现实相结合，不仅增强了用户体验的互动性，还使用户得到更趋向真实化的感受，如图 7-19 所示。混合现实经过了 20 多年的发展，相关技术取得了显著的进步，展示出强劲的发展前景。人机交互是混合现实的重要技术支撑，是近年来国内外研究的热点。

图 7-19　混合现实

7.5.4 虚拟现实（VR）

VR是虚拟现实（Virtual Reality）的简称，又称"虚拟实镜""灵境技术"等，原来是美国军方用于军事仿真上的一种计算机技术，一直到20世纪80年代末期才受到人们的极大关注。在实际应用中，一般分为桌面式虚拟现实系统、沉浸式虚拟现实系统、增强式虚拟现实系统和分布式虚拟现实系统四种模式。虚拟现实技术领域几乎是所有发达国家大力研究的前沿领域，在国外发展较好的有美国、德国、英国、荷兰、日本等国家；在国内，浙江大学、北京航空航天大学、国防科技大学、中国科学院等单位在虚拟现实方面的研究比较早，取得了较多的研究成果，如图7-20所示。

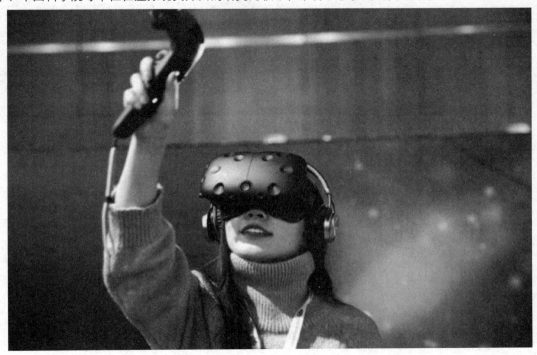

图7-20　虚拟现实

延伸阅读

人性化设计

简单地说，人性化设计就是将过去对功能的单一满足上升为对人的精神层面的关系。应赋予设计更多情感的、文化的、审美的内涵，建立一种人与物、人与环境和谐统一的美妙境界。

人性化设计

DESIGN INTRODUCTION

本章小结

从设计与生活息息相关的四个方面以及交互方面的知识进行讲解，意在开阔同学们的视野，提高对生活中设计的关注度并提高审美素养，对设计领域的前沿有一个清晰的认识。

思/考/与/实/训

1. 潮牌的设计风格为什么会吸引年轻人？
2. 脏脏包包含着哪些设计要素？
3. 你的房间里有哪些值得称道的设计？
4. 交通工具内部适合什么样的装饰设计？

参考文献

[1] 邵宏. 西方设计: 一部为生活制作艺术的历史 [M]. 长沙: 湖南科学技术出版社, 2010.
[2] 尹定邦, 邵宏. 设计学概论 [M]. 3版. 北京: 人民美术出版社, 2014.
[3] 黎志伟. 创意设计 [M]. 广州: 岭南美术出版社, 2010.
[4] 杨裕富. 创意活力 [M]. 长春: 吉林科学技术出版社, 2004.
[5] 伍斌. 设计思维与创意 [M]. 北京: 北京大学出版社, 2007.
[6] 王欣, 王鑫. 创意思维与设计 [M]. 武汉: 武汉大学出版社, 2008.
[7] 曹瑞忻, 吴智勇. 平面构成 [M]. 广州: 广东高等教育出版社, 2014.
[8] 黄刚. 平面构成 [M]. 杭州: 中国美术学院出版社, 1991.
[9] 贾京生. 构成艺术 [M]. 北京: 中央广播电视大学出版社, 2007.
[10] 刘和山, 李普红, 周意华. 设计管理 [M]. 北京: 国防工业出版社, 2006.
[11] 刘瑞芬. 设计程序与设计管理 [M]. 北京: 清华大学出版社, 2006.
[12] 卢艺舟, 华梅立. 工业设计方法 [M]. 北京: 高等教育出版社, 2009.
[13] [美] 迈克尔·R.所罗门, 卢泰宏. 消费者行为学 (中国版) [M]. 6版. 北京: 电子工业出版社, 2006.
[14] [美] 埃里克·阿诺德, 琳达·普奈斯, 乔治·津克汗, 等. 消费者行为学 (中国版) [M]. 北京: 电子工业出版社, 2007.
[15] 卢世主, 韩吉安, 况宇翔. 产品设计方法 [M]. 南京: 江苏美术出版社, 2007.
[16] 胡川妮. 广告设计 [M]. 北京: 高等教育出版社, 2009.
[17] 姬瑞海. 产品造型材料与工艺 [M]. 北京: 清华大学出版社, 北京交通大学出版社, 2010.
[18] 张锡. 设计材料与加工工艺 [M]. 2版. 北京: 化学工业出版社, 2010.
[19] [英] 梅尔·拜厄斯, [法] 阿尔莱特·巴蕾·德邦. 百年工业设计集萃 [M]. 詹炳宏, 王凌娟, 刘丹, 译. 北京: 中国纺织出版社, 2001.
[20] [美] 梅尔·拜厄斯. 世纪经典工业设计——50款产品 [M]. 邓欣楠, 谢大康, 译. 北京: 中国轻工业出版社, 2000.
[21] 江湘芸. 设计材料及加工工艺 [M]. 北京: 北京理工大学出版社, 2003.
[22] 郑建启. 材料工艺学 [M]. 武汉: 湖北美术出版社, 2002.
[23] [英] 迈克·阿什比, 卡拉·约翰逊. 材料与设计: 材料选择在产品设计中的艺术与科学 [M]. 曹岩, 师新民, 高宝萍, 译. 北京: 化学工业出版社, 2012.
[24] 林润惠. 工业设计应用材料 [M]. 北京: 中国轻工业出版社, 2007.
[25] Heskett, John. Industrial Design [M]. London: Thames and Hudson, 1995.
[26] Julier, Guy. 20th Century Design [M]. London: Thames and Hudson, 1993.
[27] R. W. G. Hunt. The Reproduction of Colour (6th ed.) [M]. Chichester UK: Wiley–IS&T Series in Imaging Science and Technology, 2004.
[28] CIE. Commission Internationale de l'Eclairage Proceedings [M]. Cambridge: Cambridge

DESIGN INTRODUCTION

University Press, 1931.
[29] R. W. G. Hunt. Measuring Colour (3rd ed.) [M]. England: Fountain Press, 2011.
[30] David Pogue, Joseph Schorr. Macworld Macintosh Secrets [M]. San Mateo: IDG Books Worldwide, 1993.
[31] Derek Doeffinger. The Magic of Digital Printing [M]. Lark Books, 2006.